包豪斯冲突，1919—2009：争论与别体
Bauhaus Conflicts, 1919 - 2009
Controversies and Counterparts

重访包豪斯 丛书
BAU BOOKS

华中科技大学出版社
http://press.hust.edu.cn
中国·武汉

包豪斯冲突,1919—2009:争论与别体
Bauhaus Conflicts, 1919-2009
Controversies and Counterparts

编　[德] 菲利普·奥斯瓦尔特

译　农积东

校　BAU 学社

图书在版编目（CIP）数据

包豪斯冲突，1919—2009：争论与别体 /（德）菲利普·奥斯瓦尔特编；农积东译 . —武汉：华中科技大学出版社，2023.9
（重访包豪斯丛书）
ISBN 978-7-5680-9833-5

Ⅰ.①包… Ⅱ.①菲… ②农… Ⅲ.①包豪斯 - 艺术 - 设计 - 研究 Ⅳ.① J06

中国国家版本馆 CIP 数据核字（2023）第 177481 号

Bauhaus Conflicts, 1919 – 2009
Controversies and Counterparts
by Philipp Oswalt (Editor and Co-author)
Copyright © 2009 Hatje Cantz Verlag, Ostfildern;
Stiftung Bauhaus Dessau; and authors
Simplified Chinese translation copyright © 2023
by Huazhong University of Science & Technology
Press Co., Ltd.

重访包豪斯丛书 / 丛书主编　周诗岩　王家浩

包豪斯冲突，1919—2009：争论与别体
BAUHAOSI CHONGTU, 1919 – 2009:
ZHENGLUN YU BIETI
编：[德] 菲利普·奥斯瓦尔特
译：农积东

出版发行：华中科技大学出版社（中国·武汉）
　　　　　武汉市东湖新技术开发区华工科技园
电　　话：（027）81321913
邮　　编：430223

策划编辑：王　娜
责任编辑：王　娜
美术编辑：回　声 工作室
责任监印：朱　玢

印　　刷：武汉精一佳印刷有限公司
开　　本：710 mm×1000 mm　1/16
印　　张：12.5
字　　数：222 千字
版　　次：2023 年 9 月第 1 版　第 1 次印刷
定　　价：89.80 元

投稿邮箱：wangn@hustp.com
本书若有印装质量问题，请向出版社营销中心调换
全国免费服务热线：400-6679-118 竭诚为您服务
版权所有　侵权必究

总序

当代历史条件下的包豪斯

一

包豪斯[Bauhaus]在二十世纪那个"沸腾的二十年代"扮演了颇具神话色彩的角色。它从未宣称过要传承某段"历史",而是以初步课程代之。它被认为是"反历史主义的历史性",回到了发动异见的根本。但是相对于当下的"我们",它已经成为"历史":几乎所有设计与艺术的专业人员都知道,包豪斯这一理念原型是现代主义历史上无法回避的经典。它经典到,即使人们不知道它为何成为经典,也能复读出诸多关于它的论述;它经典到,即使人们不知道它的历史,也会将这一颠倒"房屋建造"[haus-bau]而杜撰出来的"包豪斯"视作历史。包豪斯甚至是过于经典到,即使人们不知道这些论述,不知道它命名的由来,它的理念与原则也已经在设计与艺术的课程中得到了广泛实践。而对于公众,包豪斯或许就是一种风格,一个标签而已。毋庸讳言的是,在当前中国工厂中代加工和"山寨"的那些"包豪斯"家具,与那些被冠以其他名号的家具一样,更关注的只是品牌的创建及如何从市场中脱颖而出……尽管历史上的那个"包豪斯"之名,曾经与一种超越特定风格的普遍法则紧密相连。

历史上的"包豪斯",作为一所由美术学院和工艺美术学校组成的教育机构,被人们看作设计史、艺术史的某种开端。但如果仍然把包豪斯当作设计史的对象去研究,从某种意义而言,这只能是一种同义反复。为何阐释它?如何阐释它,并将它重新运用到社会生产中去?我们可以将"一切历史都是当代史"的意义推至极限:一切被我们在当下称作"历史"的,都只是为了成为其自身情境中的实践,由此,它必然已经是"当代"的实践。或阐释或运用,这一系列的进程并不是一种简单的历史积累,而是对其特定的历史条件的消除。

历史档案需要重新被历史化。只有把我们当下的社会条件写入包豪斯的历史情境中，不再将它作为凝固的档案与经典，这一"写入"才可能在我们与当时的实践者之间展开政治性的对话。它是对"历史"本身之所以存在的真正条件的一种评论。"包豪斯"不仅是时间轴上的节点，而且已经融入我们当下的情境，构成了当代条件下的"包豪斯情境"。然而"包豪斯情境"并非仅仅是一个既定的事实，当我们与包豪斯的档案在当下这一时间节点上再次遭遇时，历史化将以一种颠倒的方式发生：历史的"包豪斯"构成了我们的条件，而我们的当下则成为"包豪斯"未曾经历过的情境。这意味着只有将当代与历史之间的条件转化，放置在"当代"包豪斯的视野中，才能更加切中要害地解读那些曾经的文本。历史上的包豪斯提出"艺术与技术，新统一"的目标，已经从机器生产、新人构成、批量制造转变为网络通信、生物技术与金融资本灵活积累的全球地理重构新模式。它所处的两次世界大战之间的帝国主义竞争，已经演化为由此而来向美国转移的中心与边缘的关系——国际主义名义下的新帝国主义，或者说是由跨越国家边界的空间、经济、军事等机构联合的新帝国。

"当代"，是"超脱历史地去承认历史"，在构筑经典的同时，瓦解这一历史之后的经典话语，包豪斯不再仅仅是设计史、艺术史中的历史。通过对其档案的重新历史化，我们希望将包豪斯为它所处的那一现代时期的"不可能"所提供的可能性条件，转化为重新派发给当前的一部社会的、运动的、革命的历史：设计如何成为"政治性的政治"？首要的是必须去动摇那些已经被教科书写过的大写的历史。包豪斯的生成物以其直接的、间接的驱动力及传播上的效应，突破了存在着势差的国际语境。如果想要让包豪斯成为输出给思想史的一个复数的案例，那么我们对它的研究将是一种具体的、特定的、预见性的设置，而不是一种普遍方法的抽象而系统的事业，因为并不存在那样一种幻象——"终会有某个更为彻底的阐释版本存在"。地理与政治的不均衡发展，构成了当代世界体系之中的辩证法，而包豪斯的"当代"辩证或许正记录在我们眼前的"丛书"之中。

二

"包豪斯丛书"[Bauhausbücher]作为包豪斯德绍时期发展的主要里程碑之一，是一系列富于冒险性和实验性的出版行动的结晶。丛书由格罗皮乌斯和莫霍利-纳吉合编，后者是实际的执行人，他在一九二三年就提出了由大约三十本书组成的草案，一九二五年包豪斯丛书推出了八本，同时公布了与第一版草案有明显差别的另外的二十二本，次年又有删减和增补。至此，包豪斯丛书计划总共推出过四十五本选题。但是由于组织与经济等方面的原因，直到一九三〇年，最终实际出版了十四本。其中除了当年包豪斯的格罗皮乌斯、莫霍利-纳吉、施莱默、康定斯基、克利等人的著作及师生的作品之外，还包括杜伊斯堡、蒙德里安、马列维奇等这些与包豪斯理念相通的艺术家的作品。而此前的计划中还有立体主义、未来主义、勒·柯布西耶，甚至还有爱因斯坦的著作。我们现在无法想象，如果能够按照原定计划出版，包豪斯丛书将形成怎样的影响，但至少有一点可以肯定，包豪斯丛书并没有将其视野局限于设计与艺术，而是一份综合了艺术、科学、技术等相关议题并试图重新奠定现代性基础的总体计划。

我们此刻开启译介"包豪斯丛书"的计划，并非因为这套被很多研究者忽视的丛书是一段必须去遵从的历史。我们更愿意将这一译介工作看作是促成当下回到设计原点的对话，重新档案化的计划是适合当下历史时间节点的实践，是一次沿着他们与我们的主体路线潜行的历史展示：在物与像、批评与创作、学科与社会、历史与当下之间建立某种等价关系。这一系列的等价关系也是对雷纳·班纳姆的积极回应，他曾经敏感地将这套"包豪斯丛书"判定为"现代艺术著作中最为集中同时也是最为多样性的一次出版行动"。当然，这一系列出版计划，也可以作为纪念包豪斯诞生百年（二〇一九年）这一重要节点的令人激动的事件。但是真正促使我们与历史相遇并再度介入"包豪斯丛书"的，是连接起在这百年相隔的"当代历史"条件下行动的"理论化的时刻"，这是历史主体的重演。我们以"包豪斯丛书"的译介为开端的出版计划，无疑与当年的"包豪斯丛书"一样，也是一次面向未知的"冒险的"决断——去论证"包豪斯丛书"的确是一系列的实践之书、关于实践的构想之书、关于构想的理论之书，同时去展示它在自身的实践与理论之间的部署，以及这种部署如何对应着它刻写在文本内容与形式之间的"设计"。

与"理论化的时刻"相悖的是,包豪斯这一试图成为社会工程的总体计划,既是它得以出现的原因,也是它最终被关闭的原因。正是包豪斯计划招致的阉割,为那些只是仰赖于当年的成果,而在现实中区隔各自分属的不同专业领域的包豪斯研究,提供了部分"确凿"的理由。但是这已经与当年包豪斯围绕着"秘密社团"展开的总体理念愈行愈远了。如果我们将当下的出版视作再一次的媒体行动,那么在行动之初就必须拷问这一既定的边界。我们想借助媒介历史学家伊尼斯的看法,他曾经认为在他那个时代的大学体制对知识进行分割肢解的专门化处理是不光彩的知识垄断:"科学的整个外部历史就是学者和大学抵抗知识发展的历史。"我们并不奢望这一情形会在当前发生根本的扭转,正是学科专门化的弊端令包豪斯在今天被切割并分派进建筑设计、现代绘画、工艺美术等领域。而"当代历史"条件下真正的写作是向对话学习,让写作成为一场场论战,并相信只有在任何题材的多方面相互作用中,真正的发现与洞见才可能产生。曾经的包豪斯丛书正是这样一种写作典范,成为支撑我们这一系列出版计划的"初步课程"。

三

"理论化的时刻"并不是把可能性还给历史,而是要把历史还给可能性。正是在当下社会生产的可能性条件的视域中,才有了历史的发生,否则人们为什么要关心历史还有怎样的可能。持续的出版,也就是持续地回到包豪斯的产生、接受与再阐释的双重甚至是多重的时间中去,是所谓的起因缘、分高下、梳脉络、拓场域。当代历史条件下包豪斯情境的多重化身正是这样一些命题:全球化的生产带来的物质产品的景观化,新型科技的发展与技术潜能的耗散,艺术形式及其机制的循环与往复,地缘政治与社会运动的变迁,风险社会给出的承诺及其破产,以及看似无法挑战的硬件资本主义的神话等。我们并不能指望直接从历史的包豪斯中找到答案,但是在包豪斯情境与其历史的断裂与脱序中,总问题的转变已显露端倪。

多重的可能时间以一种共时的方式降临中国,全面地渗入并包围着人们的日常生活。正是"此时"的中国提供了比简单地归结为西方所谓"新自由主义"的普遍地形

更为复杂的空间条件，让此前由诸多理论描绘过的未来图景，逐渐失去了针对这一现实的批判潜能。这一当代的发生是政治与市场、理论与实践奇特综合的"正在进行时"。另一方面，"此地"的中国不仅是在全球化进程中重演的某一地缘政治的区域版本，更是强烈地感受着全球资本与媒介时代的共同焦虑。同时它将成为从特殊性通往普遍性反思的出发点，由不同的时空混杂出来的从多样的有限到无限的行动点。历史的共同配置激发起地理空间之间的真实斗争，撬动着艺术与设计及对这两者进行区分的根基。

辩证的追踪是认识包豪斯情境的多重化身的必要之法。比如格罗皮乌斯在《包豪斯与新建筑》（一九三五年）开篇中强调通过"新建筑"恢复日常生活中使用者的意见与能力。时至今日，社会公众的这种能动性已经不再是他当年所说的有待被激发起来的兴趣，而是对更多参与和自己动手的吁求。不仅如此，这种情形已如此多样，似乎无须再加以激发。然而真正由此转化而来的问题，是在一个已经被区隔管治的消费社会中，或许被多样需求制造出来的诸多差异恰恰导致了更深的受限于各自技术分工的眼、手与他者的分离。就像格罗皮乌斯一九二七年为无产者剧场的倡导者皮斯卡托制定的"总体剧场"方案（尽管它在历史上未曾实现），难道它在当前不更像是一种类似于景观自动装置那样体现"完美分离"的象征物吗？观众与演员之间的舞台幻象已经打开，剧场本身的边界却没有得到真正的解放。现代性产生的时期，艺术或多或少地运用了更为广义的设计技法与思路，而在晚近资本主义文化逻辑的论述中，艺术的生产更趋于商业化，商业则更多地吸收了艺术化的表达手段与形式。所谓的精英文化坚守的与大众文化之间对抗的界线事实上已经难以分辨。另一方面，作为超级意识形态的资本提供的未来幻象，在样貌上甚至更像是现代主义的某些总体想象的沿袭者。它早已借助专业职能的技术培训和市场运作，将分工和商品作为现实的基本支撑，并朝着截然相反的方向运行。这一幻象并非将人们监禁在现实的困境中，而是激发起每个人在其所从事的专业领域中的想象，却又控制性地将其自身安置在单向度发展的轨道之上。例如狭义设计机制中的自诩创新，以及狭义艺术机制中的自慰批判。

四

当代历史条件下的包豪斯,让我们回到已经被各自领域的大写的历史所遮蔽的原点。这一原点是对包豪斯情境中的资本、商品形式,以及之后的设计职业化的综合,或许这将有助于研究者们超越对设计产品仅仅拘泥于客体的分析,超越以运用为目的的实操式批评,避免那些缺乏技术批判的陈词滥调或仍旧固守进步主义的理论空想。"包豪斯情境"中的实践曾经打通艺术家与工匠、师与生、教学与社会……它连接起巴迪乌所说的构成政治本身的"非部分的部分"的两面:一面是未被现实政治计入在内的情境条件,另一面是未被想象的"形式"。这里所指的并非通常意义上的形式,而是一种新的思考方式的正当性,作为批判的形式及作为共同体的生命形式。

从包豪斯当年的宣言中,人们可以感受到一种振聋发聩的乌托邦情怀:让我们创建手工艺人的新型行会,取消手工艺人与艺术家之间的等级区隔,再不要用它树起相互轻慢的"藩篱"!让我们共同期盼、构想,开创属于未来的新建造,将建筑、绘画、雕塑融入同一构型中。有朝一日,它将从上百万手工艺人的手中冉冉升向天际,如水晶般剔透,象征着崭新的将要到来的信念。除了第一句指出了当时的社会条件"技术与艺术"的联结之外,它更多地描绘了一个面向"上帝"神力的建造事业的当代版本。从诸多艺术手段融为一体的场景,到出现在宣言封面上由费宁格绘制的那一座蓬勃的教堂,跳跃、松动、并不确定的当代意象,赋予了包豪斯更多神圣的色彩,超越了通常所见的蓝图乌托邦,超越了仅仅对一个特定时代的材料、形式、设计、艺术、社会作出更多贡献的愿景。期盼的是有朝一日社群与社会的联结将要掀起的运动:以崇高的感性能量为支撑的促进社会更新的激进演练,闪现着全人类光芒的面向新的共同体信仰的喻示。而此刻我们更愿意相信的是,曾经在整个现代主义运动中蕴含着的突破社会隔离的能量,同样可以在当下的时空中得到有力的释放。正是在多样与差异的联结中,对社会更新的理解才会被重新界定。

包豪斯初期阶段的一个作品,也是格罗皮乌斯的作品系列中最容易被忽视的一个作品,佐默费尔德的小木屋[Blockhaus Sommerfeld],它是包豪斯集体工作的第一个真正产物。建筑历史学者里克沃特对它的重新肯定,是将"建筑的本原应当是怎样

的"这一命题从对象的实证引向了对观念的回溯。手工是已经存在却未被计入的条件，而机器所能抵达的是尚未想象的形式。我们可以从此类对包豪斯的再认识中看到，历史的包豪斯不仅如通常人们所认为的那样是对机器生产时代的回应，更是对机器生产时代批判性的超越。我们回溯历史，并不是为了挑拣包豪斯遗留给我们的物件去验证现有的历史框架，恰恰相反，绕开它们去追踪包豪斯之情境，方为设计之道。我们回溯建筑学的历史，正如里克沃特在别处所说的，任何公众人物如果要向他的同胞们展示他所具有的美德，那么建筑学就是他必须赋予他的命运的一种救赎。在此引用这句话，并不是为了作为历史的包豪斯而抬高建筑学，而是因为将美德与命运联系在一起，将个人的行动与公共性联系在一起，方为设计之德。

五

阿尔伯蒂曾经将美德理解为在与市民生活和社会有着普遍关联的事务中进行的一些有天赋的实践。如果我们并不强调设计者所谓天赋的能力或素养，而是将设计的活动放置在开端的开端，那么我们就有理由将现代性的产生与建筑师的命运推回到文艺复兴时期。当时的美德兼有上述设计之道与设计之德，消除道德的表象从而回到审美与政治转向伦理之前的开端。它意指卓越与慷慨的行为，赋予形式从内部的部署向外延伸的行为，将建筑师的意图和能力与"上帝"在造物时的目的和成就，以及社会的人联系在一起。正是对和谐的关系的处理，才使得建筑师自身进入了社会。但是这里的"和谐"必将成为一次次新的运动。在包豪斯情境中，甚至与它的字面意义相反，和谐已经被"构型"［Gestaltung］所替代。包豪斯之名及其教学理念结构图中居于核心位置的"BAU"暗示我们，正是所有的创作活动都围绕着"建造"展开，才得以清空历史中的"建筑"，进入到当代历史条件下的"建造"的核心之变，正是建筑师的形象拆解着构成建筑史的基底。因此，建筑师是这样一种"成为"，他重新成体系地建造而不是维持某种既定的关系。他进入社会，将人们聚集在一起。他的进入必然不只是通常意义上的进入社会的现实，而是面向"上帝"之神力并扰动着现存秩序的"进入"。在集体的实践中，重点既非手工也非机器，而是建筑师的建造。

与通常对那个时代所倡导的批量生产的理解不同的是，这一"进入"是异见而非稳定的传承。我们从包豪斯的理念中就很容易理解：教师与学生在工作坊中尽管处于某种合作状态，但是教师决不能将自己的方式强加于学生，而学生的任何模仿意图都会被严格禁止。

包豪斯的历史档案不只作为一份探究其是否被背叛了的遗产，用以给"我们"的行为纠偏。正如塔夫里认为的那样，历史与批判的关系是"透过一个永恒于旧有之物中的概念之镜头，去分析现况"，包豪斯应当被吸纳为"我们"的历史计划，作为当代历史条件下的"政治"，即已展开在当代的"历史"：它是人类现代性的产生及对社会更新具有远见的总历史中一项不可或缺的条件。包豪斯不断地被打开，又不断地被关闭，正如它自身及其后继机构的历史命运那样。但是或许只有在这一基础上，对包豪斯的评介及其召唤出来的新研究，才可能将此时此地的"我们"卷入面向未来的实践。所谓的后继并不取决于是否嫡系，而是对塔夫里所言的颠倒：透过现况的镜头去解开那些仍隐匿于旧有之物中的概念。

用包豪斯的方法去解读并批判包豪斯，这是一种既直接又有理论指导的实践。从拉斯金到莫里斯，想让群众互相联合起来，人人成为新设计师；格罗皮乌斯，想让设计师联合起大实业家及其推动的大规模技术，发展出新人；汉内斯·迈耶，想让设计师联合起群众，发展出新社会……每一次对前人的转译，都是正逢其时的断裂。而所谓"创新"，如果缺失了作为新设计师、新人、新社会梦想之前提的"联合"，那么至多只能强调个体差异之"新"。而所谓"联合"，如果缺失了"社会更新"的目标，很容易迎合政治正确却难免廉价的倡言，让当前的设计师止步于将自身的道德与善意进行公共展示的群体。在包豪斯百年之后的今天，对包豪斯的批判性"转译"，是对正在消亡中的包豪斯的双重行动。这样一种既直接又有理论指导的实践看似与建造并没有直接的关联，然而它所关注的重点正是——新的"建造"将由何而来？

柏拉图认为"建筑师"在建造活动中的当务之急是实践——当然我们今天应当将理论的实践也包括在内——在柏拉图看来，那些诸如表现人类精神、将建筑提到某种更高精神境界等，却又毫无技术和物质介入的决断并不是建筑师们的任务。建筑是人类严肃的需要和非常严肃的性情的产物，并通过人类所拥有的最高价值的方式去实现。也正是因为恪守于这一"严肃"与最高价值的"实现"，他将草棚与神庙视作同等，两者间只存在量上的差别，并无质上的不同。我们可以从这一"严肃"的行为开始，去打通已被隔离的"设计"领域，而不是利用从包豪斯一件件历史遗物中反复论证出来的"设计"美学，去超越尺度地联结汤勺与城市。柏拉图把人类所有创造"物"并投入到现实的活动，统称为"人类修建房屋，或更普遍一些，定居的艺术"。但是投入现实的活动并不等同于通常所说的实用艺术。恰恰相反，他将建造人员的工作看成是一种高尚而与众不同的职业，并将其置于更高的位置。这一意义上的"建造"，是建筑与政治的联系。甚至正因为"建造"的确是一件严肃得不能再严肃的活动，必须不断地争取更为全面包容的解决方案，哪怕它是不可能的。这样，建筑才可能成为一种精彩的"游戏"。

由此我们可以这样去理解"包豪斯情境"中的"建筑师"：因其"游戏"，它远不是当前职业工作者阵营中的建筑师；因其"严肃"，它也不是职业者的另一面，所谓刻意的业余或民间或加入艺术阵营中的建筑师。包豪斯及勒·柯布西耶等人在当时，并非努力模仿着机器的表象，而是抽身进入机器背后的法则中。当下的"建筑师"，如果仍愿选择这种态度，则要抽身进入媒介的法则中，抽身进入诸众之中，将就手的专业工具当作可改造的武器，去寻找和激发某种共同生活的新纹理。这里的"建筑师"，位于建筑与建造之间的"裂缝"，它真正指向的是：超越建筑与城市的"建筑师的政治"。

超越建筑与城市［Beyond Architecture and Urbanism］，是为BAU，是为序。

王家浩
二〇一八年九月修订

中译版序

包豪斯之于今天

"包豪斯"之于今天,不只是历史上那所1919—1933年存在于德国的设计学校。近几十年来,"包豪斯"已然成为国际公认的一个代名词,它指向的是对进步设计的承诺,旨在利用当前技术的可能性创造出有用的并且是可负担的日常物品。历史上的现实和这样一种说法不尽相同:一方面,历史上的包豪斯是否成功地实现了这一说法还有待商榷。关于这一点有相当多的质疑,比如这本书的编者就认为,只有在汉内斯·迈耶出任校长(1930—1932年)的那一段时期,才找到了适用于实践和社会的进路。另一方面,我们今天所生活的世界与一百年前不同。那么,我们今天需要与当时不同的理念和方法来应对当前的挑战吗?

包豪斯经常被理解为一种设计风格的问题,就像人们现在用谷歌图片搜索关键词"包豪斯"所显现的那样:几何基本形和原色,去除装饰,简化的设计;飘浮的、流动的、非对称的,以及反纪念性。瓦尔特·格罗皮乌斯在这一事实中起到了相当大的作用。尽管他总是否认包豪斯是某种风格,但实际上正是他的推波助澜,才发展出了一种新的风格,即使这是与"包豪斯理念"相矛盾的。就算是这样,人们将"包豪斯"简化为风格和形式的问题仍然是错误的。无论如何,包豪斯不仅仅是包豪斯,它是20

世纪上半叶一个更为广泛的先锋运动的冰山一角,它寻求的是设计和社会的共同更新。如果没有这样一个社会前提,就无法理解这样一种发展:19世纪末劳工和合作社运动出现,20世纪初社会和民主革命发生。这些社会前提构成了基本的社会改革和更新的基础,如果没有这些,无论是作为学校的包豪斯,还是20世纪20年代在阿姆斯特丹、鹿特丹、苏黎世、维也纳、布尔诺、法兰克福、柏林、莫斯科或列宁格勒(圣彼得堡)等城市里那些带有传奇色彩的社会住房,都是无法想象的。

包豪斯的不同寻常之处,并不体现在那些具体的物件或者形式之中,而是体现在它对任务的构划,以及它宣导的理念和方法。事实上,我们应该用复数的包豪斯,而不是单数的那个包豪斯来指代这一现象。之所以包豪斯能以其实实在在的独特性,从经典的现代主义运动之中脱颖而出,正是因为历史上的包豪斯采用了一种之前还鲜有先例的计划框架,成功地将多样且矛盾的各种现代设计方法融合起来,由此形成了令人难以置信的丰富性,那就是后来人们所知晓的那样,所谓的包豪斯,是画家、图形设计师、建筑师、字体设计师、剧场艺术家、媒体艺术家、城市设计师、产品设计师等,甚至是科学家、技术人员、工程师,能够在同一个地方相互争论与协作,接二连三地去实现各式各样的联合项目。

包豪斯＝最大限度的集聚作用,将上述这些孤立的现象集聚起来,不同的审美原则之间相互作用,推进艺术、科学与技术交叉影响,协调研究、教学与实际应用的关系,汲取来自更广泛的不同国家的文化影响力,并进一步地展开激进的实验,拆解边界、突破范畴、重新统合。从智性的意义上而言,没有比把包豪斯看作某种流变的空间更恰当的了。

包豪斯＝最大限度的动力、非稳定性、转化:十四年里,换了三个地点,不断地变革。包豪斯就是这样一个实验室,以当时涌现出来的新知识、新技术、新思想,去探索可能性的新领域。包豪斯的师生们一以贯之地乐意并且渴望从头开始去重新思考事物,表面看来,并非先入为主地,也不愿接受传统上公认的确定性。如果说包豪斯之于今天还是那么令人着迷,并不只是因为那些个别的解决方案,更是因为其中蕴含着无数新的可能,即使放到当下,在很多情况下仍然具有潜力。

包豪斯值得流传开去的关键层面之一,在于它构划中乌托邦理念的溢出价值。恰

恰是因为历史上包豪斯制定的目标与其自身的现实不尽相符，才更需要人们，甚至是几十年后的人们继续去实现那些在理念与实践之间尚未完成的许诺。当年无法兑现自有包豪斯内在冲突的原因，但更是因为包豪斯实验被外在的暴力终结了。

包豪斯想要探寻新世界中的新人类，并全神贯注于总体的艺术作品，由此遭受了不少质疑，但这仅仅反映了包豪斯的一面而已。与所谓划一的概念形成鲜明对比的另一面，是包豪斯中每个个体之间的差别，其中还带着一些异于常人的怪癖。正是同时存在着这两极，才使得包豪斯成为一个独具张力的场域，可以将不同的现代主义与先锋派的概念汇集在一起。人们在其他的艺术运动或组织中，都很难找到像包豪斯这样的表现：探寻，不受必然的确定性所困；实验，不为固化的意识形态所扰。

以上种种，在当代的文化生活中相当普遍，从某种意义上也已经是人们公认的态度，或许并不值得特别提及，但我们应当将它与另一个关键层面结合起来看，那就是：关注切实的效用，将设计看作一种社会功能，一种可实践的社会行动。

它指明了跨学科的方法，为新的进路搜寻定位点、基础以及目的。当年包豪斯的设计就提出过这样一项重要的目标：改善当下的日常生活，并且让所有的人都能负担得起。让激进的先锋派的创新推广到广大群众那里去，消除高雅文化和流行文化之间的区分，真是令人惊叹的雄心壮志！实验本身不再是目的，而是为了推进人类的解放，追寻更好的现在。

经典的现代主义时期早已过去，然而我们还生活在它的影响之中，而且关于现代主义不同概念的讨论仍在持续。尽管包豪斯风格和它的产品现在也成了我们历史遗产的一部分，但是不少经由包豪斯推动的现代主义概念仍然与今天密切相关——不仅存在于一些修订过的版本中，而且作为批判性的重新评价的一部分，它反映了现代主义在过去七十五年里的深入推进与持续更新。事实上，这也是一个批判性的自我反思的过程，只有这样，人们才有可能从危机之中、从没有出路的终结以及错误之中得出结论，标记出现代主义的进程，同时辨识出那些新涌现的潜力。实验意味着甘愿承担失败的风险。

许多直接针对包豪斯的批评是合乎情理的，而且一些严厉的批评就来自包豪斯自己的人，比如汉内斯·迈耶和恩斯特·卡莱。不加批判的赞颂等于宣告包豪斯的死亡，因此在冷战期间把包豪斯工具化，显然是中断了包豪斯的理念。

因此，包豪斯之于今天，我在这里想要强调的是，只有将包豪斯的理念转译到完全不同的社会环境中，才能在完全不同的实际应用中贯通。当前先进的工业化国家

不再处于增长期，而是进入了老化和萎缩的阶段。福特主义的工业社会让位于后福特主义的服务社会。政治和经济的结构已经发生了显著的变化。社会和环境的问题成为人们关注的焦点，非物质性的价值和个体扮演着非常重要的角色。在我们这个时代，混沌计算机俱乐部（欧洲的黑客联盟，1980年成立于德国柏林）的交互计划比起当年包豪斯时的钢管家具，与包豪斯理念有着更为广泛的共通之处。包豪斯的理念和方法对当代的问题和主题仍是有用的工具，而具体的产物肯定与包豪斯当年大不相同。

<div style="text-align: right;">

菲利普·奥斯瓦尔特

二〇二三年五月

</div>

目录

● **序** 001
菲利普·奥斯瓦尔特

■ **非德国人的活动** 005
来自右派的攻击，1919—1933
尤斯图斯·H. 乌布利希

■ **"自然人与机械人的冲突"** 015
提奥·范杜斯堡对阵约翰内斯·伊顿，1922 年
凯乌韦·汉肯

■ **冷酷的指令** 023
来自左派的批评，1919—1933
米夏埃尔·米勒

■ **继承人被剥夺继承权** 035
汉内斯·迈耶和瓦尔特·格罗皮乌斯的冲突
玛格达莱娜·德罗斯特

■ **技术过时世界的表皮** 047
巴克敏斯特·富勒，《庇护所》杂志，以及反对国际风格
约阿希姆·克劳斯

■ **一次失败的重生** 059
包豪斯与斯大林主义，1945—1952
西蒙娜·海恩

目录

■ **战后西德的争端** 071
理性主义的复兴
蒂洛·希尔珀特

■ **致敬死去的父亲？** 087
作为包豪斯继承人的情境主义者
乔恩·埃佐尔德

■ **包豪斯与乌尔姆** 099
奥托·艾舍

■ **作为冷战武器的包豪斯** 107
一家美-德合资企业
保罗·贝茨

■ **国家支持的无聊** 119
与1968年学生运动的距离
迪特尔·霍夫曼-阿克斯特海姆

■ **要么国家信条，要么政权批判** 127
1963—1990年东德对包豪斯的接受
沃尔夫冈·托内

■ **巴塞罗那椅上的柠檬蛋挞** 139
汤姆·沃尔夫的《从包豪斯到我们的豪斯》
乌尔里希·施瓦茨

■ **"这把椅子是一件艺术品"** 149
包豪斯家具的曲折成名路
格尔达·布劳耶

■ **只是一个正立面？** 159
关于重建大师住宅的冲突
瓦尔特·普里格

● **译后记** 169

序

包豪斯出现在1919年革命动荡中的德国,此时正值君主制向共和制的过渡期。第一次世界大战的灾难过后,学校的发起人认为有必要打破传统。德意志帝国的上一个时代,带着它数十年的民族主义政策、自由放任资本主义和宏大的历史主义,已经走到了终点。如今需要在各方面重新开始。通过回归基本形式和色彩以及哥特时代的精神,人们试图为一个"零点时刻"[1]奠定基础。总之,包豪斯起源于对刚过去的历史的强烈拒绝。

而它很快就遇到了阻力。它的成立受到右翼团体的强烈反对,从一开始,内外部的冲突便构成了这所学校的一大特征。例如,荷兰先锋派艺术家提奥·范杜斯堡[Theo van Doesburg]批评这所新式教育机构过于"神秘"和"浪漫",并在位于魏玛的工作室开设了一门艺术课程,来与包豪斯的教学作对。尽管瓦尔特·格罗皮乌斯[Walter Gropius]可以拒绝范杜斯堡到包豪斯来担任大师,但是不妨碍这位风格派艺术家对学校的发展产生了巨大的影响。在包豪斯的大师之间同样存在分歧,他们自己也乐意如此。约瑟夫·阿尔伯斯[Josef Albers]在回忆时表示:"这是包豪斯最好的地方,我

[1] 中译注:zero hour,源于军事术语,现一般引申为"关键时刻"或"决定性的时刻"。

们完全独立且不对任何事情保持一致。因此,当康定斯基[Wassily Kandinsky]说'是'时,我就说'不是';当他说'不是'时,我就说'是'。于是,我们便成了最好的朋友,因为我们想让学生们接触到不同的观点。"

这种意见上的分歧极具成效,且对包豪斯实验的成功做出了重要贡献。该机构不仅质疑现存的历史与社会条件,而且质疑它自身的方法和手段。例如,当校长汉内斯·迈耶[Hannes Meyer]在任命匈牙利艺术理论家恩斯特·卡莱[Ernst Kállai]为《包豪斯》杂志的编辑时,他同时也是在招募一名包豪斯风格的明确批评者。[1] 这所学校在其存在的十四年里,并没有遵循单一的既定计划,而是在概念层面不断自我调整。由于这种强大的动力,也就不存在"包豪斯"这样一个东西,而是多种不同的、相互冲突的,甚至矛盾的潮流和观点。

甚至是围绕这所学校的争议,每一次也都有各自的特点和结果。早期对这所进步教育机构的攻击使它更加统一和稳固;但后来的攻击,无论对内部还是外部都是破坏性的。从魏玛迁到德绍,虽然是出于政治的需要,但最终也推动了包豪斯的发展,然而在德绍,右翼的政治压力却在逐渐削弱这所学校。1930年,在多位包豪斯大师的支持下,学校解雇了公开表明左派立场的校长汉内斯·迈耶。学校被关停后又重新开放,政治上活跃的学生被开除。作为新校长,路德维希·密斯·范德罗[Ludwig Mies van der Rohe]希望以这种方式来阻止右翼更进一步的攻击,但众所周知,他没能成功:1933年,包豪斯被纳粹彻底关闭了。

然而,冲突并未就此结束;相反,包豪斯如今承受了各种形式的政治工具化。它被挪用或排斥的程度更多地取决于当时的政治话语。在国家社会主义和斯大林主义那里,无论是在"堕落艺术"还是"形式主义"的名号下,包豪斯均是敌方势力的化身;在20世纪五六十年代的联邦德国那里,包豪斯又成了冷战的武器。毫无例外,这一挪用建立在对包豪斯遗产的明显歪曲和掩饰各方自身矛盾的基础之上。冷战斗士将包豪斯限制为一种风格,实际上限制为光滑的白色立方体、巨大的玻璃外立面,以及红黄

[1] 中译注:恩斯特·卡莱曾在《包豪斯十年》[Zehn Jahre Bauhaus](发表在1930年的《世界舞台》[Die Weltbühne]上)一文中对被滥用了的包豪斯风格表示强烈不满。

蓝三种颜色，并以这种方式抹除学校的社会愿景和左翼的目标。同样被雪藏的事实是：即便在第三帝国时期，某些从前是包豪斯成员的人也能够以建筑师或设计师的身份继续他们的活动。

这种政治工具化，先由一方施加，后又由另一方施加，产生了交互的影响。作为一个被纳粹取缔的机构，包豪斯成了另一方（战后联邦共和国）的重要象征，并因此对即便是最在理的批评都保持免疫。随着20世纪70年代的经济和增长危机（滞涨）以及后现代主义的到来，继这一阶段之后，出现了同样粗浅的批评。

包豪斯被如此多样的政治工具化所左右，除了它的名气外，一个重要原因便是它与设计相关的目标总是和它的社会目标联系在一起。因此，每一次争议都反映了20世纪政治与文化之间的关系，以及自魏玛共和国以来德国身份形成的历史。

在这个过程中，包豪斯产生的影响不是来自共识，而是源自分歧。它之所以有效力，是因为它具有争议。它构成了一个竞技场，在其中，政治、文化和社会关系的中心问题得以展开讨论。围绕包豪斯在魏玛、德绍和柏林的教学遗产的分歧，是20世纪二三十年代早期先锋派分歧的延续。这一成功的、未竟的现代主义工程该如何继续？我们又该如何应对先锋派自身有可能变成传统的自相矛盾？一方面是不断形式化和博物馆化，另一方面是不断反对传统，是否存在一种替代方案？这些是包豪斯学生和情境主义者与党员干部，东西方反建制派与社会主流，博物馆专家与家具制造商，历史保护主义者与建筑师争论的问题。

包豪斯关闭七十多年后，围绕它的激烈争论表明了其理念与行动的持续相关性。包豪斯遗产的生命力在于它的对抗性，这种对抗性能够且应该不断被激活。当前这本书，《包豪斯冲突，1919—2009：争论与别体》，诞生于我在德绍包豪斯基金会担任主席的几个月里。在这所学校成立九十周年之际，本书的预期目标是采取另一种超越神话的视角，来看待包豪斯的遗产并借此表明态度。

我深深地感激作者们不顾时间紧迫，自愿投身到这项事业中来。

菲利普·奥斯瓦尔特
二〇〇九年

尤斯图斯·H. 乌布利希

非德国人的活动
来自右派的攻击，1919—1933

■ 伊尔姆河畔的雅典

魏玛共和国的帝国艺术庇护人埃德温·雷德斯洛布［Edwin Redslob］说过这样一句话：包豪斯的历史应以一连串的冲突来书写。包豪斯在概念上是异质的，在魏玛、德绍、柏林的十数年间，它的特征也发生着显著的变化，1919—1933 年，不断爆发针对学校的敌对行为，产生了事与愿违的效果，它使包豪斯显得更加团结，或者至少在与它的敌人作斗争时是团结的。1920 年，在包豪斯发生首次冲突的顶峰时期，像瓦尔特·格罗皮乌斯、约翰内斯·伊顿［Johannes Itten］、罗塔·施赖尔［Lothar Schreyer］和格哈特·马克斯［Gerhard Marcks］这些人，他们在美学和政治观上的差异完全不为外界所察觉；任何关于学校内部争论的信息都应当通过大师委员会的会议记录或奥斯卡·施莱默的日记去了解。

同样，这所实验艺术学校的教员和学生在艺术个性上的差异在很大程度上也被忽视了。随后包豪斯及其主要人物的自我神化，加上来自外界的脸谱化，导致人们对其美学和政治观念产生了稍显简单化的看法，并造成这样一种印象，即该机构与它的对手之间是黑白分明的。然而，后者并非只存在于民粹主义者、德意志民族主义者、国家社会主义者的队伍当中。包豪斯风格同样被先锋派批评，包括诸如保罗·韦斯特海

姆［Paul Westheim］、瓦尔特·德克塞尔［Walter Dexel］、阿道夫·贝内［Adolf Behne］等同情者。"艺术家医院"这类刻薄言辞不仅来自像保罗·舒尔茨-瑙姆堡［Paul Schultze-Naumburg］这样的右翼极端分子，还来自范杜斯堡，他的风格派课程在1922年改变了魏玛包豪斯的特征。

魏玛民族保守主义团体的猛烈攻击最早从1919年12月开始，而此时艺术学校刚在伊尔姆河畔成立不到数月。哪怕在今天也很难记住包豪斯究竟有多少支持者和反对者。双方队伍都共享着这样一个信念，战后的混乱和现代社会的基本痼疾只能通过新的艺术手段来克服。同样，在双方那里不言而喻的是，这一新艺术的观念在"总体艺术"的理念中呈现，它必须"扎根在人民之中"。当格罗皮乌斯与本地反对者起冲突时，他反复强调包豪斯本质上是"非政治性的"；采取这一立场不仅是为了避免制造文化-政治风波，还源于这样的信念：真正的艺术超越阶级和党派，且拥有能够修复现代文化破裂的准形而上学的品质。

早在第一次世界大战之前，各种政治-美学派别均拥护这样一个乌托邦理想，即新艺术可以创造"新人类"，他们将会建造出一个彻底革新的"健康的"社会。在当时，世界观大相径庭的信徒们分享着共同的希望：新的艺术，与技术和工业一道，将会限制"恶魔机器"的威胁性力量。德意志帝国后期急速推进的工业化进程，以及战争期间骇人听闻的而实际上足以使精神受创的技术性大规模杀戮的经历，共同构成了这种乌托邦理想的经验性背景。也就是在1918年，尤其是1918年之后，"艺术"和"人民"这两个词意味着当时几乎每个人都向往的美学和社会的整体性，它们被铭刻在了包豪斯第一份宣言的石匠小屋和教堂图像里。左翼和右翼都深受"德意志重生"这一愿景以及他们自己受膏为文化救世主的弥赛亚意识的鼓舞。

包豪斯早期观念中，这类随处可见的宗教理想在表现主义画家和"大师生"［master pupil］汉斯·格罗斯［Hans Gross］的作品中历历可辨。格罗斯极力呼唤一个建立在"德意志基础"之上的包豪斯，1919年12月，该主张成了发生在新成立的艺术学院内部的第一次冲突的外在诱因。格罗斯的哥特式表现主义让人想到马蒂亚斯·格吕内瓦尔德［Matthias Grünewald］，并且肯定会受到更保守的艺术爱好者的关注，因为这些爱好者经常援引想象中的中世纪来批评艺术与文化，并把自己对整体文化的渴望投射到了这一幻想之中。

1919年，格罗皮乌斯开始在魏玛工作之际，也是自战争中期以来他的愿望实现之

时。他受到亨利·凡·德·维尔德［Henry van de Velde］的鼓励，而维尔德在魏玛工艺美术学校已经在拥抱这样一种教育方式：年轻的艺术家要接受与手工艺和工业紧密关联的训练。然而，柏林建筑师格罗皮乌斯更加强调工业，他在一开始就倾向于疏远图林根工匠协会，他那来自中世纪传统石匠工坊[1]的哲学也几乎无法使这些人打消顾虑。甚至远不止在纲领方面的细微差别，但无论如何，包豪斯个人成员与表现主义以及柏林相关艺术家圈子的联系（他们中的大多数在政治上是左翼）惹恼了保守的魏玛公众。多年来，一种强调区分首都与外省的反城市意识形态——出现在阿道夫·巴特尔斯［Adolf Bartels］、恩斯特·瓦赫勒［Ernst Wachler］、弗里德里希·林哈德［Friedrich Lienhard］以及其他作家的宣传中——在魏玛流行开来。这种思想倾向，如今对包豪斯来说成了不利的因素，它被其对手看作社会主义的美学温床，实际上是一个"斯巴达克主义的中心"。即使格罗皮乌斯强调"哥特精神"也不能消减这类疑虑，个别包豪斯大师和学生的生活方式也起到了一定的作用。著名的包豪斯反对派在当地的发言人埃米尔·赫弗斯［Emil Herfurth］宣称"魏玛这样的城市对于慕尼黑艺术区来说实在太小"，他的话揭示了当地市民所担心的东西：波西米亚人破坏了他们的资产阶级生活方式，而这些波西米亚人的确有意为之。

再者，在一个政治激进和社会充满不安定因素的时期，包豪斯的实验性质及其反资产阶级态度的培养一定让那些寻求安全感的人感到害怕。当时报纸的报道揭开了一个更大的背景，考虑到个别中产阶级公民蓄意攻击格罗皮乌斯和他的机构，这个背景必须被认真对待，尽管这些人的蓄意攻击没有得到解释。这几个月间，一个持续性的主题是让大部分德国人深感失望的凡尔赛和平谈判，以及不明朗的德国政治局势。尤其是萨克森－魏玛－艾森纳赫公国在1918年瓦解。1919年末到1920年初，魏玛面临着一场大规模的供应危机；煤炭短缺，土豆和食用油同样匮乏。小孩、病人和老人的如洪水般的讣告已经说明了一切。简言之，尽管今天我们会用"现代"来称赞包豪

[1] 中译注：这里的 the masons' lodge 是德语词 Bauhütten 的英译，特指中世纪哥特大教堂附属的石匠工坊，引申为一种基于建造和修复活动的工坊行会网络组织，该组织同时也保存、传承和发展相关技艺和知识。

斯的实验态度，但我们不该忘记，它的同时代人很难在精神和行动上无所拘束地庆贺这种现代性。出于可理解的社会历史原因，带着意识形态和政治偏见的反包豪斯发言人因而可以指望大部分魏玛市民的默许。

"民族"作家莱昂哈德·席克尔［Leonhard Schickel］，民族-保守派画家和作家玛蒂尔德·冯弗雷塔格-洛林霍芬［Mathilde von Freytag-Loringhoven］，以及右翼第二学校教师，后来的省议员埃米尔·赫弗斯是反对格罗皮乌斯的组织中知名的主要人物。马克斯·特迪［Max Thedy］、瓦尔特·克莱姆［Walter Klemm］、理查德·恩格尔曼［Richard Engelmann］，这三位旧魏玛美术学院的知名教授，曾一度拥护包豪斯，当他们变成包豪斯反对者的代言人时，公众对包豪斯的现代性的不安获得了更多的合理性。1919年12月19日，他们与其他有影响力的魏玛文化资产阶级成员一道，共同签署了一封致魏玛国务部的抗议信，这些成员包括哥特学者沃尔夫冈·沃尔皮乌斯［Wolfgang Vulpius］、艺术教授弗里茨·弗莱舍［Fritz Fleischer］、作家保罗·昆塞尔［Paul Quensel］、历史学家汉斯·W. 施密特［Hans W. Schmidt］、画家彼得·沃尔茨［Peter Woltze］、卡尔·皮奇曼［Karl Pietschmann］、阿尔诺·梅特泽罗特［Arno Metzerodt］以及雕塑家阿尔诺·佐切［Arno Zauche］。这些包豪斯的敌人中的一部分再次出现在造型艺术学校的教师队伍中，这所学校作为旧的萨克森大公国美术学院的继承机构于1921年再次成立。它与包豪斯共享学校的整套基础设施，引发了更进一步的冲突。

然而不仅仅是生活上的困难造成先锋派的拥护者与反对者之间的分歧。在当时的艺术斗争和个人仇恨背后，是持续时间更长的文化过程。包豪斯内部和周围的冲突反映了受教育的德国资产阶级内部的文化断层，他们已无法就什么是好的艺术，甚至什么是德国的艺术问题达成一致。从19世纪70年代开始，越来越多的受教育阶级成员无条件地甚至充满激情地向现代艺术和社会敞开怀抱。但同时，另一些人则越发固执地坚持"一致的艺术民族主义"（乔治·博伦贝克［Georg Bollenbeck］），其最早的根源可以追溯到18世纪晚期。这一观点认为，真正的艺术来自人民，且塑造他们，并将他们提升到世俗之上。

这种艺术和艺术家角色的传统主义观念，在民族文化认同的形成过程中出现，19世纪中叶以来便一直将魏玛古典主义当作优秀艺术的绝对标准。如今，面对先锋派的兴起，它只能通过反抗来维持其地位。另外，艺术观念与民族观念的结合保证了关于

艺术与文化的讨论得以直接被政治化，尽管这种政治化通常以某种表面上非政治性的艺术民族主义的名义。受古典教育的资产阶级在科技知识分子中的崛起和大众文化时代的危机，进一步加剧了这一对立。一种"日耳曼人的"甚至"日耳曼语族的"现代主义概念于 1900 年左右发展起来，并与现代艺术运动的国际主义和不断扩大的欧洲艺术市场相抗衡。

但是，魏玛的艺术斗争中，最值得注意的地方在于，最终在 1923 年开始切断包豪斯生命线的争论是财政问题。在恶性通货膨胀的年代，这无疑是落实文化政治议题的最佳战略。另外，图林根州的政治气候也发生了转变。综合阿道夫·希特勒［Adolf Hitler］在巴伐利亚的暴动 1 和萨克森州的左翼政府来看，这一次转变从根本上改变了新省的政治结构。从 1924 年底开始在魏玛首府治下的所谓联邦政府拒绝了这些文化实验，并极力迎合它的德意志民族主义主顾的文化政治需要。例如，右倾的尼采档案馆就比格罗皮乌斯的学校更能获利，尽管后者秉持政治与美学的多元主义，但仍被看作左翼。就在图林根州国会进行激烈的讨论，公共资金遭到大幅削减，以及一场持续到 1924 年底的反对 1923 年包豪斯大展的新闻宣传运动之后，格罗皮乌斯和包豪斯大师看到了墙上的字迹，通告他们要在 1924 年底辞职。

重要的是要认识到这一点：围绕魏玛国立包豪斯的斗争对所有德国人来说都非常重要，而且不仅仅是在美学方面。格罗皮乌斯和他的同志们的失败，表明了图林根州的政治气候的转变，同时也预示着魏玛共和国已日薄西山。

■　"德绍异地"［Dessalien］

从"伊尔姆河畔的雅典"流放出来之后，无论如何，这所艺术学校最后在"德绍异地"（奥斯卡·施莱默语）2 建了新家。德绍位于萨克森－安哈尔特州，是个中型工业城市，

1__ 中译注：指 1923 年 11 月希特勒在慕尼黑啤酒馆发动的啤酒馆暴动。
2__ 施莱默很可能是把 Dessau 和 Alien 合成造出这个词，暗示德绍是包豪斯遭遇流放后被迫落脚的一个在文化精神上疏离的异地。

容克工厂所在地，附近是辉煌的德绍－沃尔利茨宫廷花园，德绍成了包豪斯进行激进的内部重组、修复公共声誉和后来解散的地方。格罗皮乌斯在新地方委任和重组教师团队，同时计划建造一幢新大楼，这座建筑在1926年12月4日落成。为教员建造的大师住宅也建在这里。1926年至1928年，在格罗皮乌斯的指导下，在德绍－托尔滕建造了备受讨论的工人住宅。根据"新建筑"[Neues Bauen]的标准，后者即刻被认定为保障性房屋的典范。包豪斯成员和他们的国际建筑界同行在德绍以外的地方也留下了他们的印记，尤其是1927年在斯图加特市建成的白院聚落[Weissenhofsiedlung]。

对新建筑最严厉的批评者觉得他们好像身不由己被送到了阿拉伯：他们指责平屋顶作为一种东方的形式，只能适应沙漠的气候。对他们来说，这是一种游牧部落文化、石器时代的民族或是普韦布洛印第安人的建筑符号——这与他们在两次世界大战之间对现代德国文化的看法相符。他们在"居住机器"[machines for living]和"栖息机器"[machines for sitting]的表述中看到了不安定的、无根的和过度发展的理性，并将之归到先锋派建筑师和艺术家的头上，同时用传统艺术公众的观点诋毁他们。许多现代主义的宣言中对工业技术理性和审美的强烈颂扬让人恐惧，尤其是那些尝过进步苦果并勉强在魏玛共和国的社会和政治混乱中幸存下来的人——这是一种可理解的（即使并非合理的）反应。

起初，包豪斯一帆风顺。但到了1928年，格蕾特·德克赛尔[Grete Dexel]带着惊讶和疑惑的语气问道，格罗皮乌斯为何选择离去？她回答道，格罗皮乌斯就要离开，有传言说德绍包豪斯出现了危机。这说有也没有。说没有是因为危机短暂且迅速，是由例外状况导致的，那并不是这里正发生的事情。如果说有的话，那就是包豪斯一直处在持久的危机当中——只要它存在一天，便战斗一天。它是新德国最讨厌的机构之一。它成了选举战的首要目标。

实际上，这所艺术学校从内到外都在战斗。教师和课程的改变并非没有阻力。总之，德绍学校越来越多地将自己定位为建筑师的教育机构，因此从1927年起，反对包豪斯越来越变成一场围绕新建筑风格元素的冲突。即便是包豪斯之外的现代建筑师也发现自己陷入了批评的交锋中。"文化布尔什维主义"的绰号广泛流传，这是一个"非日耳曼的"和"堕落的"艺术的代称。包豪斯成员与他们的同情者更加积极主动地强调现代建筑的国际性及其文化观念本质上的开放性。从1928年开始，针对格罗皮乌斯和他的学校的新闻攻击成倍增加，之后又针对他的继任者汉内斯·迈

耶；包豪斯则以系统的新闻和出版活动来还击，其中，包豪斯丛书和包豪斯杂志扮演了重要的角色。

就在格罗皮乌斯辞去校长职务的前一年，他任命瑞士建筑师迈耶为新成立的建筑系的负责人。虽然当时并没考虑太多，但他这么做也将自己的继任人带到了德绍。毋庸置疑，在迈耶的带领下，这所艺术学校再次焕发生机。但是赫尔伯特·拜耶[Herbert Bayer]、马塞尔·布劳耶[Marcel Breuer]和拉兹洛·莫霍利-纳吉[László Moholy-Nagy]也与前任校长一道离开了学校。年长的大师和许多年轻的学生可能被迈耶那咄咄逼人的做派激怒了，因为他在1928年对包豪斯进行了根本性的改革，把社会目标作为更进一步的导向——"全民需求取代奢华需求"。与此同时，由于迈耶公开同情社会主义，以及自1927年以来就存在的学生团体中共产主义小组的活动，学校也变得越来越政治化。虽然格罗皮乌斯在魏玛时期和德绍的早年间至少努力将党派政治隔绝在学校之外，但是从1928年起，明显政治化了的包豪斯为其对手随时进攻提供了一个现成的靶子。

正如来自柏林的康拉德·诺恩[Konrad Nonn]所言，与魏玛的情况一样，就在德绍的艺术学校刚站稳脚跟的时候，一个市民团体形成了，该团体利用它与城市议会和当地媒体的关系，频繁咒骂"国家的垃圾机构"。自由派的德绍市长弗里茨·黑塞越来越难以向他的政治对手证明他支持包豪斯的合理性。1930年，一个由左翼学生导演的"狂欢节"恶作剧被右翼媒体抓了把柄，它们诬陷这所学校是彻头彻尾的左派机构。1930年，当迈耶为曼斯菲尔德的罢工矿工捐赠私人钱款时，政府借机追究他的责任。尽管遭到众多学生的抗议，但在格罗皮乌斯和包豪斯大师约瑟夫·阿尔伯斯、瓦西里·康定斯基的支持下，黑塞（此时，他明显与包豪斯的校长保持着距离）不经通知就解雇了他。迈耶则拉上一支建筑队伍去了莫斯科。

他的继任者是路德维希·密斯·范德罗。在黑塞的支持下，密斯独揽大权，正式关闭学校，并修改了章程，最重要的是强化了他自己的立场。可以说，这样的措施与"总统内阁制"[Präsidialkabinette]时代相匹配：德绍与柏林一样，权力越来越集中在行政部门，而议会结构则不断被削弱。实际上，密斯去政治化的策略意味着更容易也更频繁地对左派学生运用开除的手段。外国学生则必须支付一笔"外籍人费用"。很快，不仅是气氛发生了改变，整所学校的特征也被改变，以符合密斯在组织、政治和美学实践方面的信条。包括依据最高的美学和建造标准，把教育的重心更多地放在设计上；

另一方面，明确的社会和政治意图的重要性明显被弱化。对外，密斯考虑的是，不给那些批评他的机构的右翼人士留下任何发动新一轮攻击的口实。而事实上，他让学校屈从于反动的政治要求。这次右转影响重大，以致一些共产主义的学生甚至谈到了"法西斯包豪斯"。

萨克森－安哈尔特州和德绍市的财政紧缩措施永久性地削弱了包豪斯。在 1929 年的秋天，黑色星期五标志着大幅削减公共开支的开始，从软预算项目开始，尤其是教育和文化项目。对于黑塞来说，缩减学校的预算也是一种让他的政治对手保持沉默的方法，因为他们最主要的指控之一就是包豪斯挥霍钱财——延续自魏玛时期斗争的另一个熟悉的论点。

纳粹在 1930 年 9 月的帝国议会选举中的政治性突破也预示了该政党在省政府的胜利。在魏玛，两名纳粹部长首次进入德国省政府。威廉·弗里克［Wilhelm Frick］是图林根州的内政和教育部部长，他解雇了奥托·巴特宁［Otto Bartning］并任命激进的保罗·舒尔茨-瑙姆堡担任联合艺术学校的校长，保罗是德国文化战斗联盟的积极分子。通过他的介入，先锋派作品被从魏玛城堡博物馆中撤出。而奥斯卡·施莱默在先前由凡·德·维尔德创建的工艺美术学校的楼梯间绘制的壁画则被舒尔茨-瑙姆堡移除了。

1931 年秋，纳粹在萨克森－安哈尔特州议会上获得了绝对多数的席位。在德绍市议会里，他们占据了 36 个席位中的 19 个。此前选举战的主要焦点是"向布尔什维主义包豪斯进攻"，甚至要求拆除建筑物。事实上，正是舒尔茨-瑙姆堡应萨克森－安哈尔特州的纳粹州长弗赖贝格［Freyberg］的要求，写了一份建议书，毫不含糊地主张应该关闭学校。1932 年 9 月，纳粹下令解散德绍包豪斯。即便是有诸如耶拿哲学家卡尔·奥古斯特·埃姆格［Carl August Emge］、精神病学家汉斯·普林茨霍恩［Hans Prinzhorn］、建筑师威廉·克雷斯［Wilhelm Kreis］、莱比锡哲学家汉斯·弗莱尔［Hans Freyer］等保守派知识分子和艺术家签署的书面信任投票，也无法改变决定。尽管马格德堡市和仍受社会民主党控制的莱比锡市为包豪斯提供了新家，但是密斯早已决定将学校作为一所私人机构，并在柏林继续开办下去。

■ 巴比伦在狂欢

玛格达莱娜·德罗斯特［Magdalena Droste］关于包豪斯的教科书级著作[1]中的最后一张照片显示，在柏林包豪斯大楼（一座空置的电话厂）的后院，一名年轻男性正带着迷茫的神情凝视相机。那是学生恩斯特·路易斯·贝克［Ernst Louis Beck］。到了这个时候，包豪斯已成为施普雷河畔这座大都会里的一家私人机构，且只剩下了几个月的限期。1933年3月授权法案通过后的第三周，纳粹当局彻底关闭了学校。此前，在搜查德绍的建筑时，从包豪斯图书馆发现了从那里运往柏林的"共产主义杂志"，这是1933年4月12日正式结束密斯的实验的极佳借口。密斯试图利用纳粹文化资产阶级的多头治理结构（罗森堡办公室、约瑟夫·戈培尔的宣传部、德意志文化联盟、伯恩哈德·鲁斯特的普鲁士文化部彼此制衡）以重新开放包豪斯的努力遭遇了失败。1933年7月19日，大师和学生们最后一次聚集在莉莉·赖希［Lily Reich］的工作室，并一致投票赞成密斯解散包豪斯的决议。这次行动是否应该理解为"知识分子自由抉择的最后宣言"，则是另一个问题了。

包豪斯已经走向终结。在第三帝国，它的少数理想和众多主人公的生存是另一个故事，从20世纪80年代开始才被研究。那段时期，国家社会主义不充分的现代性的新历史见解，让我们能够更清楚地辨认出包豪斯现代主义的代表人物，包括赫尔伯特·拜耶、柯特·柯朗兹［Kurt Kranz］、格哈特·马克斯、恩斯特·诺伊费特［Ernst Neufert］、莉莉·赖希，他们不再将自己视作纳粹文化的反对者，而是去适应它。在此之前，格罗皮乌斯和其他流亡大师数十年的解释主导权，掩盖了许多留在本地的成员采取的顺从策略，而这些人对自我批判地审视和揭露他们在纳粹德国时期的角色几乎不感兴趣。如今，又过了二十年，可以更冷静地去处理包豪斯和国家社会主义的主题，且无须完全否定非专业公众心目中对包豪斯及其历史的更早的理解。但毫无疑问，作为一个整体的包豪斯在纳粹德国绝不可能存在。无论如何，美学和政治立场分歧实在太大，在纳粹文化官员的眼里，这所艺术学校从一开始就不值得信任。

1__ 中译注：该著作指《包豪斯：1919—1933》［Bauhaus: 1919–1933］。

日后的挪用

20世纪30年代早期对"堕落艺术"和"方块盒子的牙科诊所风格"的攻击，在魏玛和德绍围绕包豪斯的争论中已现端倪。20世纪50年代早期，它们有时以极为相似的形式出现——在东德，反对艺术化的表现和"颓废的资产阶级"先锋派，而在西德则出现在1953年的包豪斯论争中。

直到20世纪晚期，德国人——他们自1949年起生活在不同国家——对文化认同的追求仍然与支持和反对现代主义先锋派的斗争紧密地联系在一起。第二次世界大战后的几十年里，对包豪斯优缺点的充分评价，尤其受到两个进程的阻碍。虽然持肯定态度接受包豪斯作为"更好的德国"，即作为反纳粹的遗产的一部分完美地适应了早期西德文化与社会的自我风格化，但它也有效地阻碍了彻底调查包豪斯理想在规划和观念上的弱点。坦率来讲，包豪斯和德意志联邦共和国彼此对各种合理批评保持免疫；从这个角度讲，所有对包豪斯的批评很快就被指责为倒退乃至反动。一般而言，由于以下事实，这种处理方式有加无已：只去援引极右翼、智力上不成熟的批评家的话，而不是更仔细地考虑有多少严肃的记者、知识分子和建筑师并非不分青红皂白地批评包豪斯。

另一方面，在东德，包豪斯的大量历史被置入法西斯的史前史里。包豪斯的主要人物和成员大部分属于资产阶级，他们不被承认拥有正确的反法西斯的意识而再次遭到谴责，有时只是些陈词滥调。在冷战初期的寒潮中，以及臭名昭著的形式主义论争之后，德意志民主共和国的文化政策中断了先锋派的传统，这一传统只有在斯大林主义结束之后才能以一种特别的形式重新恢复。

今天的德国，任何对包豪斯感兴趣的人都要面临一个基本的挑战，包豪斯的神话被嵌进了现代主义的社会神话之中，批判性地解构它们的任务仍在继续——即便在"极端的年代"（霍布斯鲍姆曾经形容的20世纪）以后。

■ 尤斯图斯·H. 乌布利希 [Justus H. Ulbricht]

生于1954年，在图宾根学习了德国文学、历史和教育。1979年，获国家中专教师资格证。1980—1995年，从事独立学术活动。1995—2009年，担任魏玛基金会研究助理。2006年，在耶拿获博士学位，论文涉及经典德国现代主义文化认同的建构。发表过许多关于德国受过教育的资产阶级历史及其保守和民族主义倾向的文章。

凯乌韦·汉肯

"自然人与机械人的冲突"
提奥·范杜斯堡对阵约翰内斯·伊顿，1922年

提奥·范杜斯堡，现代艺术的风云人物，在1921年4月29日抵达魏玛时，受到了他的追随者热烈的欢迎。出乎意料的是，在魏玛，国立包豪斯并没有给这位荷兰风格派艺术家留有一席之地。也许是校长格罗皮乌斯发现他过于固执；现在，他开始着手教授自己的艺术课程。尽管这项工作初看起来带着挑衅和密谋，但它仍然遵循资产阶级机构的规矩。范杜斯堡的注册和出勤记录显示，除了一众包豪斯学生，魏玛文化界的名流也能以自己的办法找到这里。他指导过的人包括马克斯·布尔夏茨［Max Burchartz］、瓦尔特·德克塞尔、维纳·格雷夫［Werner Graeff］、卡尔·彼得·罗尔［Karl Peter Röhl］以及安多尔·魏宁格［Andor Weininger］。他们在范杜斯堡的工作室正式见面，该工作室位于 Am Schanzengraben 街8号，即现今的 An der Falkenburg 街3号，保罗·克利［Paul Klee］工作室的正上方。每周三晚上7点到9点开课，一直从1922年的3月8日持续到7月8日。每节课定价10马克；记录显示，很多次课被取消了。

然而，在这些活动背后，隐藏着现代艺术史内部的一个关键插曲：表现主义、风格派和达达的相遇。1922这一年对构成主义而言具有重要的意义。以上提到的现代艺术的三个"主义"，由约翰内斯·伊顿、提奥·范杜斯堡和拉兹洛·莫霍利-纳吉具身

化的三股看似不可调和的潮流，将会为了相关的主张而相互角逐。他们参与的动机各不相同：伊顿考虑的是他的艺术基础训练和系统化，而范杜斯堡则寻求在德国艺术界确立自己的地位，莫霍利-纳吉带着理想主义的色彩寻找与他的技术世界相兼容的艺术观念。回顾往事，这场争议可算是由范杜斯堡发起的一次巧妙的攻势，他一方面以构成主义为武器反对具有神秘色彩的伊顿，另一方面以达达来对抗构成主义者莫霍利-纳吉。

然而，除了构成主义和先锋派的风云人物，魏玛1922年的事件揭示了现代主义发展的转折点，它暗示了一次从19世纪到20世纪的转变。这一变化的动力来自公共领域。早在19世纪，艺术家和公众的关系就已经呈现出一种在今天依然存在的形式。而提奥·范杜斯堡、埃尔·利西茨基[El Lissitzky]和拉兹洛·莫霍利-纳吉这一代，则将艺术家在公共舞台上的工具化推向新高度。从那时起，重点不再是像印象派或分离派反对学院派的斗争那样，公开反对既定的秩序。艺术家为了让他们的作品获得公众认可而采取行动的惯常策略也将不会再具有决定作用。而从现在起，公众的行动将会被认为是艺术创造力本身的一个关键性要素。

尽管不可否认伊顿和范杜斯堡都具有艺术革新的潜力，但他们的美学观念和对自身作为艺术家的理解并不相同。归根到底，范杜斯堡和伊顿的争论，是这位荷兰艺术家与格罗皮乌斯之间精心策划的一场决斗。与此同时，格罗皮乌斯在追求变革的道路上毫不退缩，最终形成了包豪斯的座右铭"艺术与技术，新统一"。

■ 伊顿的教学

当约翰内斯·伊顿在1919年来到魏玛包豪斯的时候，他的艺术观念已得到了充分的发展。他的"神秘感官主义"教学理念不仅受到约翰·海因里希·裴斯泰洛齐[Johan Heinrich Pestalozzi]和玛利亚·蒙台梭利[Maria Montessori]这些现代教育先驱的影响，而且特别受到任教于斯图加特维也纳造型艺术学院的画家阿道夫·赫尔策尔[Adolf Hölzel]的影响。伊顿关于材料研究、色彩理论和视觉分析的项目，被纳入他的初步课程之中。除了学院的传统技艺，天赋和创造力也得到开发。课程目标不局限于掌握关于材料的特定知识，有些训练同样考虑到对待材料时的个人经验，这种训练是一种游戏性的操作，通过它来掌握现代设计的基础。受到弗里德里希·席勒[Friedrich

Schiller］的艺术完全来自于游戏这一美学观念的启发，伊顿的课程从玩具，这类无须对实用功能负责的物的制作开始。通过援引古典主义者席勒的理念，即德国受教育的资产阶级的理想和观点的主要来源，伊顿一方面成功地将他的作品置于传统中，另一方面也为他自己的风格要素提供了新的支持。

通过运用这个方法，他能够摒弃传统艺术训练中常见的生活绘画练习和自然研究，并让学生回到童年，自由发挥想象力而无须考虑实用价值。但这种游戏却极具教育价值。伊顿认为几乎每种材料，如木头、石头、玻璃、金属，甚至毛皮和其他的物质，都拥有艺术价值。他并不关心特定材料的适用性分析，而更在意学生的感知力。要将他们的感官作为一个整体充分调动起来。虽然视觉感官总体上仍占主导，但"敏锐的观察"这一概念也被用来强调激活触觉品质的重要性，初步课程的诸多项目都表明了这一点。

除了敏感之外，艺术家的训练还包括另外两种训练：古代大师作品的视觉分析和色彩理论。伊顿将数不清的绘画照片投影到他的包豪斯工作室墙上，并让学生像侦探那样分析它们的构成方式，找出其中的波形、斜纹网、方格网和明暗对比，就像斯特凡·洛赫纳［Stefan Lochner］有关圣经主题的作品所呈现的那样。这些分析的基础出自伊顿的以下观念：设计自身传播的法则超越特定的历史条件和个人的个性。对他来说，存在一种独立于历史起伏的文化持久性。在这个意义上说，伊顿的世界概念不是一个历史发展进程的概念，而是由文化的神圣力量滋养的神秘连续体的概念。在他那里，"形式性格"的知识，即圆、方、三角，不仅仅是艺术史风格的问题，更是营造宗教精神性的工具。

"对比理论"可能源自当时的一些著作，如哲学家萨尔罗默·弗莱德朗德［Salomo Friedlaender］写的《创造性的淡漠》［*Schöpferische Indifferenz*］（该书在1918年出版），也可能源自格特鲁德·格鲁瑙［Gertrud Grunow］这位活跃于魏玛包豪斯的歌唱家的"协调理论"。一种从对立精神中产生并由人类学驱动的和谐观念，再次出现在伊顿教学的第三部分，即色彩理论中。他坚持认为，色彩可以通过五种方式学习：物理的方式、化学的方式、生理的方式、心理的方式和艺术的方式。最后一种可能是色彩分析的最高形式，因为它统合了上述至少两种方式，即生理的方式和心理的方式。最后，色彩应该从感官-视觉、生理、智力-象征层面去体验。基于艾萨克·牛顿的光线的棱镜折射原理，伊顿发展出了一套色彩关系的系统，从宇宙观层面重新诠释了牛顿有关色彩主要由光组成的发现。棱镜成为理解宇宙法则的工具，并允许它们汇入

美学的绘画创造中。伊顿发展了一套排列出无数种颜色对比的系统；它的前身是作家歌德、化学家威廉·奥斯特瓦尔德[Wilhelm Ostwald]以及画家阿道夫·赫尔策尔的色彩理论。他同样受到当时与音乐相关的思想所启发，如受到奥地利作曲家和音乐理论家约瑟夫·马蒂亚斯·豪尔[Josef Matthias Hauer]的作品的启发。伊顿的系统在今天仍然有效：冷暖对比、并置对比、补色对比，量的对比只是他描述的许多颜色关系中的一小部分。他的作品展示了这类方法，它们体现了棱镜美学的特点。

鲁道夫·斯坦纳[Rudolf Steiner]的人智学巩固了伊顿的艺术与生活观，但最重要的是马兹达兹南派，一种改良的祆教。他的信仰不只体现在包豪斯自助餐厅的素食菜单上。在许多方面，1921年的图画作品集《乌托邦》见证了东方哲学为满足现代西欧人的需求而经受的转变。作品集里的一张重新加工过的印版试样道出了伊顿观看绘画的箴言：在分析完大师的作品后，观者应该试着艺术地再现作品，以将自己沉浸到里面去。图像的重构——一方面在事实上，另一方面在视觉上——基于对绘画体验的完全臣服，最终意味着它在观看者那里的重生。

在这种背景下，东方转世轮回的观念成了艺术教育的一部分。如果我们还记得伊顿的"形式性格"和它们的影响，那么我们就不可避免产生这样的印象：他通过冥想，实际是通过艺术体验，寻求为观者带来新生。尽管东方思想认为转世轮回发生在肉体死亡之后，但伊顿将之转移到艺术的领域，并把它转化为一个人在有生之年的再次重生。在那一刻，审美刺激，即一开始所说的宗教狂喜，瞬间变成一种针对受压力困扰的现代人，特别是忙碌大都市里神经衰弱的居民的治疗措施。伊顿的观念是众多生活改造方法中的一种，它与瓦西里·康定斯基和卡西米尔·马列维奇[Kasimir Malevich]拥护的艺术宗教观一道，号召艺术家像沃普斯韦德画派和其他群体那样隐退。

■ 范杜斯堡的教学

该艺术-宗教的观念遇到了来自构成主义和风格派这些新运动的强烈反对。如前所述，1922年荷兰风格派先驱提奥·范杜斯堡和约翰内斯·伊顿在魏玛发生了一场间接的对抗：范杜斯堡的艺术课程构成了对包豪斯教学的攻击。他的课程想要教授一套构型法则体系，这套体系是风格派小组在数年前为创造"总体艺术"的目标而发展起来的。如今，在范杜斯堡的课上，这套体系将根据他所谓的构型科学来进行试验。伊

顿的作品被对手当作"神秘的个人主义艺术"而予以否定，这类艺术的形式法则无法被普罗大众理解。在卡尔·彼得·罗尔的一幅题写有"1922年魏玛的自然人与机械人的冲突"的画上，范杜斯堡的批评得到了简洁的表达。伊顿的感性原则使他被贴上了"蓟草凝视者"的标签，特别是他在《乌托邦》的作品集中将蓟草作为艺术沉思的对象之后。相反，范杜斯堡是新式的机械的人。

范杜斯堡的魏玛艺术课程的出发点是绘画；绘画分析是室内设计和建筑的创作基础。实验的范例是大师自己的作品，尤其是他的《分为三部分的组构18》[Composition 18 in Three Parts]，这件作品肯定已经在魏玛了，因为不久之后，它就在城堡博物馆的一个展览上展出了。但是，范杜斯堡在他的课上将自己的创作当作分析对象时有着更多的考虑。在大约同一时间发表的文章《风格意志》[Der Wille zum Stil]中，他明白无误地表明，未来，构型的确切方法将会是风格派的。正如先前的世纪被划分为诸如罗马式、哥特式、文艺复兴和巴洛克诸时代，20世纪将会是风格派的时代。该运动的美学连贯性表明了这一预言的真实性："我们正在接触的风格将首先会是一种解放性的和必要的平静的风格。这种风格远离浪漫的不清不楚、装饰的癖好以及动物的自发性，它将是一种英雄纪念碑式的风格……我愿称这种与过去所有风格形成对比的风格为完美的人的风格，即协调对立面的风格。"[1]

范杜斯堡借鉴了风格派的先驱皮特·蒙德里安[Piet Mondrian]的思想，坚决要对不确定性、含糊、宗教信仰、美、复杂性和个人主义等现象加以必要的协调。当然，这些术语给定义新艺术带来了一定的困难。包豪斯学生彼得·克勒[Peter Keler]和安多尔·魏宁格共同努力去弄懂"新构型艺术的基本概念"；克勒则急于去领会他的大师的视觉美学。而最后，风格派讲座真正变成了一个科学实验室。范杜斯堡的工作室也从炼金术士的聚集地，即个人架上绘画的起源地，它的创作者以神圣的灵感来创作，转变为致力于艺术相关问题的教育和研究机构。为了彻底获得最大限度的图像张力和探索视觉法则，他们依据既有的创作方案计算了详细的比例，测试了有限的艺术参数的变化，确定了图像中的方向力，并改变了色彩的分布。

[1] 提奥·范杜斯堡，"风格意志"[The Will to Style]，载于汉斯·L. C. 雅费[Hans L. C. Jaffe]编，《风格派》[De Stijl]（伦敦，1970年），第148页。

尽管学生魏宁格一丝不苟，但范杜斯堡提出的构型方法究竟有多清楚明了，仍值得怀疑。貌似学生在他的艺术课上，在寻找所谓的构型铁律上花的时间比真正找到它们的时间要更多。尽管如此，范杜斯堡在魏玛的逗留，特别是他在当地公共领域的活动，并非没产生过持久的影响。1922年夏末，马克斯·布尔夏茨、瓦尔特·德克塞尔、卡尔·彼得·罗尔和约瑟夫·扎克曼［Josef Zachmann］展出了他们受到风格派影响的作品，并在学生中建立了KURI小组——"构成的"［konstruktiv］、"实用的"［utilitär］、"理性的"［rationell］和"国际的"［international］这些词的首字母组合。

艺术家的圈子，艺术家的冲突

范杜斯堡在魏玛的停留对包豪斯校长格罗皮乌斯的影响，以及后者从手工艺到工业的转变是否就算不是由范杜斯堡造成的也至少是由他促成的，只能在重新回顾时去推测了。因为在同一时间发生的其他事件不该被忽视。在1922年4月德国和苏维埃俄国正式签署《拉巴洛条约》后，大批俄国先锋派艺术家涌入德国，1922年10月于柏林范迪门画廊举办的第一届俄国艺术展，无疑也发挥着一定的作用。在艺术家团体"青年莱茵兰"的倡议下，1922年5月第一届进步主义艺术家国际大会在杜塞尔多夫举办，像提奥·范杜斯堡、埃尔·利西茨基、拉乌尔·豪斯曼［Raoul Hausmann］、汉斯·里希特［Hans Richter］和弗兰茨·威廉·赛韦特［Franz Wilhelm Seiwert］这些先锋派人物都出席了会议。然而，这次会议以预设的灾难性结局结束了。构成主义团体以战斗的姿态提出他们的纲领并退出会场，搅乱了会议。持异见者在几天前便已开会讨论他们的计划。他们指责大会只是想建立一个"保护性的行政机构"来反对保守派艺术家协会。批评者们对创建一个只关心展览、酬金等的联盟并不感兴趣。相反，重点是艺术本身。

"我们在魏玛什么都讨论过了……但当然，这一切都向着不同的方向发展"，杜塞尔多夫灾难发生没几天，范杜斯堡在给诗人安东尼·科克［Antony Kok］的信中说道，"我有力地捍卫了风格派……当然，最后的结局是，我们不得不在强烈的抗议下离开大厅，因为发生了巨大的骚动。整件事被贸易利益所主导！大会是由'青年莱茵兰'、笨蛋、傻瓜和完全用普鲁士方式工作的老妇人号召举办的……德国人……是一群巨婴。我们现在正为了国际化努力，这必须在冬天之前实现。"[1] 杜塞尔多夫的领头羊是范

杜斯堡和埃尔·利西茨基。还待在魏玛的时候,范杜斯堡就已经为大会构思了激进的檄文,拒绝艺术展览和商业交易,并号召以"示范性的展览"来展现思想和观念。他拒绝主观,并要求为了通用而明确的表达而对艺术手段进行系统的组织。[2]

根据在杜塞尔多夫提出的要求来组建构成主义国际的愿景从未实现。尽管1922年9月在魏玛的拉特诺福斯特霍夫酒店为此目标召开过一次会议,但它却被范杜斯堡本人的达达式的滑稽行为蓄意破坏了。艺术家已经置换了对手:如今他不再去反对约翰内斯·伊顿,而是针对拉兹洛·莫霍利-纳吉。范杜斯堡引用公众的意见来反对这位柏林的构成主义者,这位初来乍到者和包豪斯未来的指导者,指责他那纯粹的政治动机。归根到底,范杜斯堡在魏玛的露面是一个聪明的策略,为的是扩大他在德国艺术界的影响力——由于风格派小组面临着解散的危险,因此他亟须这么做。在和建筑师 J. J. P. 奥德[J. J. P. Oud]就斯潘根住宅项目争吵且和皮特·蒙德里安持续冲突之后,他的目标是重新组建风格派小组——这次是与来自德国的艺术家一起。

尽管1922年围绕伊顿和范杜斯堡展开的事件可能被解释为一场奇观,[3] 但他们同样预示着艺术发展的一次根本转变。伊顿和范杜斯堡在对现代社会问题的思考上拥有相似的观点:他们都看到了混乱,价值的丢失,异化和人的解体。但是他们的答案并不相同。当伊顿仍然根据个人的自我修复来构想艺术的作用时,范杜斯堡则在展望整个

1__ 1922年6月6日,范杜斯堡致安东尼·科克的信,海牙国家历史局,杜斯堡档案馆。引自凯乌韦·汉肯,"'新艺术必须为大众服务吗?'论'国际构成主义'的乌托邦与现实"['Muss die neue Kunst den Massen dienen?' Zur Utopie und Wirklichkeit der 'Konstruktivistischen Internationale'],载于《国际构成主义创造性工作小组,1922—1927年,欧洲文化的乌托邦》[Konstruktivistische internationale schöpferische Arbeitsgemeinschaft, 1922–1927, Utopien für eine Europaische Kultur](斯图加特,1992年),贝恩德·芬克尔迪[Bernd Finkeldey]等编,北莱茵-威斯特法伦艺术品收藏馆展览目录,第57~67页,此处为57、59和67页,以及第7、16条注释。

2__ 提奥·范杜斯堡等,"第一届进步主义艺术家国际大会部分国际构成主义者的声明"[Declaration of the International Fraction of Constructivists of the First International Congress of Progressive Artists]。尼古拉斯·沃克[Nicholas Walker]译,载于查尔斯·哈里森[Charles Harrison]和保罗·伍德[Paul Wood]编,《理论中的艺术:1900—2000年》[Art in Theory 1900–2000](牛津,2003年),第314~316页,此处为第315页。

3__ 与构成主义有关的艺术事件年表,参考芬克尔迪等人的著作,1992年(参见本页注释1),第295页。

社会的重组。他对伊顿和莫霍利-纳吉的批评并没有实质的依据，只是为了自己的目标而利用公众。范杜斯堡的艺术学说可被理解为接二连三的定理，它们都类似于现有的观念。但至少从他露面以来，艺术家们不仅将精力投入自己的作品中，还同等程度地用在他们的公众形象上，即在舆论制造者和传播者面前进行示范。因此，范杜斯堡只是预见了一种不久之后被格罗皮乌斯用在包豪斯身上的策略，先是在魏玛，而后在德绍。我们可以得出结论，包豪斯的理念在很大程度上是那个时代的传奇。■

■ 凯乌韦·汉肯 [Kai-Uwe Hemken]

生于1962年，在马尔堡和慕尼黑学习了艺术史、哲学和文学，1933年以研究利西茨基的论文获得博士学位，还为汉诺威斯普伦格尔博物馆和杜塞尔多夫北莱茵-威斯特法伦艺术中心策划展览概念。1992—2005年，任波鸿鲁尔大学艺术学院学术助理、波鸿鲁尔大学艺术收藏馆馆长。2005年起，担任卡塞尔学院艺术史教授。

米夏埃尔·米勒

冷酷的指令
来自左派的批评，1919—1933

包豪斯对社会变革的追求，是与受教育的资产阶级文化和审美价值的彻底决裂，所以它会遭到不单是资产阶级代表的反对也就不足为奇了。即使是在知识分子的队伍中，学校遇到的也不只有满腔热情，还有严厉的批评，当然了，这些人对现状的批判并不比对包豪斯大师和学生的少。最重要的是，人们怀疑包豪斯是否准备好了或是否能够通过美学手段，不单让阶级冲突的社会现代化，而且还可以克服它。勒·柯布西耶的名言"要么建筑，要么革命"证实了这样一类人的观点：对他们而言，形式的实验很快就会走向消退。恩斯特·卡莱提到了"包豪斯风格"和"危险的形式主义"。[1] 而阿道夫·贝内则暗示"平顶的时髦"。[2] 他们和其他人坚信，建立在技术基础上的

1__ 恩斯特·卡莱，"包豪斯十年"，《世界舞台》（1930年4月），第135~140页，此处为135页及后一页。

2__ 阿道夫·贝内，"达默斯托克"[Dammerstoc]，《形式》[Die Form]（1930年6月），第163~166页，此处为166页。亦载于克里斯托夫·莫尔[Christoph Mohr]和米夏埃尔·米勒，《功能性与现代性：新法兰克福及其建筑，1925—1933年》[Funktionalität und Moderne: Das Neue Frankfurt und seine Bauten 1925–1933]（科隆，1984年），第327~300页，此处为第329页。

日常生活的理性化，只会有助于满足正主导着生活的资本主义社会的迫切要求。

对于通过审美的设计实践，批判性地介入既定现实之中的可能性，意见分歧很大。争议围绕以下问题展开，即设计的政治化可以走多远，实际上从设计审美自律的视角看，应该走多远。正是这样的论述表明从一开始它就成为包豪斯成员之间的冲突所在。

■ 介入的文化

大体上，可以说魏玛共和国的政治先锋派在设计的理念上，越来越将它的艺术作品视为影响社会现状的方式。包豪斯的主导文化表现出明显的阶级独立性和越来越以市场为导向的文化特征，这部分是因为它的国际倾向。独特或特殊的美学被拒绝了，并转变为一种为了实现生活、消费、居住的一般标准的媒介。为此，即便在它们的特有形式中，包豪斯的产品依然使用着工业制造的语言，代表着标准化的大众文化。

第一次世界大战之后，有两条将资产阶级高雅文化（生活的改善，同时也是生活的美化）的审美内核转化为大众文化的路径：一条是法西斯主义的方式，另一条是先锋派的文化计划。

以国家社会主义面貌出现的法西斯文化计划，分享了先锋派对资产阶级文化的精英主义和唯我主义的批评，尽管在纳粹掌权之后采取了国家机器的形式，以政治的真正主导地位取代了政治化的理念。[1] 另一方面，同样以包豪斯为代表的先锋派文化计划，有步骤地提倡艺术的政治化，以及与之相反的日常生活的文化化。在这种情况下出现的艺术与生活联系起来的修辞，预示了一种既在认识论层面上又以明确的理性主义做派而受到谴责的美学概念。文化不再被理解为个体的教养和发展，也因此不再被认为是独特的东西，而是被理解为一种以美学为媒介的对生活的政治性反思，区别于任何特定的制度安排。它是一次超越资产阶级的努力，它试图去实现资产阶级承诺的文化平等，但由于结构性原因，这一平等在资产阶级社会从未能兑现。一方面，这一计划催生了诸多的艺术，它们在今天被我们称作经典的现代主义；另一方面，从纲领的层面上看，它几乎没有持久的影响。而在理念上也同样不可能，因为它要求消除社会领域的分化，而实际上社会领域分化为自主的功能系统已经成为现代主义的核心成就。

■ 批评的基本要素

左翼对包豪斯的批评，同样无法避免遇到艺术先锋派的难题，即重新定义艺术与生活的关系。批评的内容，从对志趣相投者的团结态度（像对待贝内或卡莱那样）和对部分建筑师摇摆不定的拒绝（如对待阿道夫·卢斯[Adolf Loos]、约瑟夫·弗兰克[Josef Frank]那般），到知识分子在社会层面和认识论层面上具有批判性的异见。在后者中，最重要的要数西奥多·W.阿多诺[Theodor W. Adorno]、恩斯特·布洛赫[Ernst Bloch]、贝托尔特·布莱希特[Bertolt Brecht]以及希格弗里德·克拉考尔[Siegfried Kracauer]，克拉考尔就新客观建筑发表了声明，自然也把包豪斯带上了。瓦尔特·本雅明[Walter Benjamin]是个例外，在《经验与贫乏》[Erfahrung und Armut]和《毁灭性人格》[Der destruktive Charakter]这类文章中，他强调对新建筑期待的一面，[2] 这在他关于文化和艺术的唯物主义理论探讨中占据着重要位置。[3]

对于阿多诺、布洛赫和布莱希特来说，一个重要的方面是下面的问题：技术解放了的住宅的理性演算如何能够向主体的需求开放，以及在解放性住宅奴役下的主体如何能在集体和大众面前坚持自己。在诸如《最低限度的道德：对受损生活的反思》《启蒙辩证法：哲学断片》和《当前的功能主义》等著作中，阿多诺展开特别有力的观察并揭开了纳粹野蛮主义背景下与新客观住宅相关的期望。

所有批评者，甚至包括像卢斯和弗兰克这样的建筑师，他们的共同之处在于，均对包豪斯追求理性现代化本身的倾向持怀疑态度。然而，他们所有人都认为包豪斯拒

1__ 参阅弗朗茨·德勒格[Franz Dröge]和米夏埃尔·米勒，《美的力量，先锋派和法西斯主义或大众文化的诞生》[Die Macht der Schönheit, Avantgarde und Faschismus oder die Geburt der Massenkultur]（汉堡，1995年）。

2__ 瓦尔特·本雅明，"经验与贫乏"，《瓦尔特·本雅明：文集》[Walter Benjamin: Gesammelte Schriften]（法兰克福，1989年），卷II. 1，罗尔夫·蒂德曼[Rolf Tiedemann]和赫尔曼·施韦彭豪瑟[Hermann Schweppenhäuser]编，第213~219页。瓦尔特·本雅明，"毁灭性人格"，《瓦尔特·本雅明：文集》（法兰克福，1972年），卷IV. 1，罗尔夫·蒂德曼和赫尔曼·施韦彭豪瑟编，第396~398页。

3__ 参阅米夏埃尔·米勒，"坏的新建筑"[Architektur für das Schlechte Neue]，同一作者，《建筑与先锋派：被遗忘的现代主义计划？》[Architektur und Avantgarde: Ein vergessenes Projekt der Moderne?]（法兰克福，1984年），第93~147页。

绝资产阶级艺术和文化的"臭名昭著的风格复制[infamous stylistic copies]"（布洛赫语）以及资产阶级"伪个人主义"的相关模式无疑是有道理的。1

抽象与经验

1944 年，阿多诺在他的《最低限度的道德：对受损生活的反思》中指出："我们的传统住宅已经变得令人无法忍受，其中任何一点舒适的地方都付出了背叛认识的代价，每一丝安全的痕迹付出的代价则是家庭利益的古板契约。"新客观主义的住宅，他继续写道："从白板上开始设计的新式功能住宅，是技术专家为小市民建造的笼子，或者是误入了消费领域的工厂区，和居民没有任何关系：它们将人们对独立生存的怀念（早已不复存在了）都消灭得一干二净。"包豪斯和维也纳工坊的差距同样消失了，由于"纯功能形式的曲线已经脱离了实用目的，变成了装饰，就像立体主义的基本结构那样"。2

对阿多诺来说，建筑的理性主义代表了主体抵抗普遍性的失败，后者以同一的方式吞噬一切，他的谴责在以下事实中得到体现：在他与马克斯·霍克海默于美国共同写就的《启蒙辩证法：哲学断片》中，他以讨论建筑和乌托邦的最新进展为起点，展开"文化工业：作为大规模欺骗的起源"一章。他谈到"郊区新建的平房"，它们"就像国际博览会上临时搭建的建筑一样赞美技术的进步，但是它们生来就注定了将像一个空罐头一样很快便被扔掉"。

他将 20 世纪的城镇规划项目描述为试图"使个人永远成为住在设施卫生的小房子里的相同的独立个体"，而他认为他们"仅是更彻底地让自己效劳于自己的对手，总体的资本权力"。对阿多诺而言，这是"微观世界与宏观世界令人震惊地同一，向人们呈现了他们的文化模式：普遍与特殊的虚假同一"。3 他指的是在理性规划的逻辑下，主体与集体、私人空间与公共空间的同一。结果便是《最低限度的道德：对受损生活的反思》中所谓的"新人类类型"的枯萎，因为周围都是这样一类物：它们"受纯粹的功能法则支配，假定为一种仅在使用上与之建立联系的形式"。具备罐头所有魅力的居住环境"无法忍受盈余，无论是在行动自由还是在物的自律上（这些都将作为经验的核心而存在），因为它并不是被行动的时刻所消耗的"。4 丢失的正是这种经验，甚至包括在使用物的过程中愉悦的经验。

■ 自律或者功能

二十多年后（1965年秋），阿多诺在柏林的德意志制造联盟会议上发表了题为"当前的功能主义"的演讲。他强调了对"更为具体的担当能力，反对摆脱材质并从中抽离出来的审美"这类思想的同情，以此开始他的讲话。对他来说，该句箴言在音乐领域很熟悉，这得归功于阿诺德·勋伯格[Arnold Schönberg]的学派，"它与阿道夫·卢斯和包豪斯建立了密切的关系，因此它也完全意识到这一定理与艺术中的客观性[Sachlichkeit]之间的思想联系"。大概是出于这个原因，人文建筑思想在后来的《最低限度的道德：对受损生活的反思》中以一种更具差异性但同样具有批判性的方式被再次强调。阿多诺认为建筑与人类是一对矛盾的关系，在这对关系中，人类的建筑权和建筑的自律权不可和解。这篇演讲同样触及以下问题：在努力说服人类相信保存在艺术形式里的真理的正确性方面，设计应该被允许走多远。

阿多诺不加怀疑地表明："新'客观性'的禁欲主义的确包含着真理成分，那些未经调和的主观表达事实上对建筑而言是不够充分的。"相反，"在建筑中，主体的功能占据了主观表达的位置"。但（主体）功能"并不取决于一般意义上身体属性不变的人"——这里开始涉及"客观性"的问题。

"因为建筑既是自律的，又是目的导向的，"阿多诺说道，"所以它不能简单地否定现实存在的人。如果建筑仍要维持自律，那就必须做到精确。"建筑自身无法摆

1__ 费迪南德·克莱默[Ferdinand Kramer]，"个性化还是类型化的家具？"[Individuelle oder typisierte Möbel?]，《新法兰克福》[Das Neue Frankfurt]（1928年1月），第8~11页。亦载于莫尔和米勒1984年的著作（参见023页注释2），第116~118页。
2__ 西奥多·W. 阿多诺，《最低限度的道德：对受损生活的反思》[Minima Moralia: Reflections on a Damaged Life]（伦敦，2005年），E. F. N. 杰夫科特[E. F. N. Jephcott]译，第38~39页。
3__ 马克斯·霍克海默和西奥多·W. 阿多诺，《启蒙辩证法：哲学断片》[Dialectic of Enlightenment: Philosophical Fragments]（斯坦福，2002年），贡策林·施密特·诺艾尔[Gunzelin Schmid Noerr]编，E. F. N. 杰夫科特译，第94~95页。
4__ 阿多诺，2005年（参见本页注释2），第40页。

脱这一矛盾,它不能为了客观需要、纯粹形式、一种风格的教条形式而忽视主体的需要。"如果它想绕开现在这样的人类,那只适用于一种成问题的人类学甚至是本体论"。对"活着的人,哪怕再落后,再幼稚,也有权要求满足他们的需求,哪怕这些需求是虚假的"。这一对立陷入了"文化落差"的现象之中:在技术进步的建筑和"经验主体"之间的不协调……后者"仍然在所有能想到的角落和缝隙中寻找幸福"。对阿多诺来说,这一问题必须得解决;在任何情况下都不应认为它已经被克服,以免建筑变成"残酷的压迫"。[1]

无产阶级与客观性

就无产阶级而言,品味与理性建筑之间的这一矛盾,导致无产阶级对日常生活设计的愿景与先锋派的愿景之间存在巨大的不平衡,后者以其进步主义姿态相信他们必须成为革命主体的一部分。主要是布莱希特,还有本雅明,他们提醒不要试图过快地克服这种文化落差。20世纪30年代中期,布莱希特指出,新客观建筑在"进步的建筑师"看来是美丽的,但它们普遍被工人拒绝:"他们认为这些直线型房子缺少吸引力,并称其为军营或监狱,还抱怨新式的功能家具没品味。"布莱希特也知道为何会如此这般:"建筑师中的许多人,正是因为自身的进步性,才偏向于将工人看作最进步和最重要的阶级。而他们已经忘记了住宅对一名工人来说意味着什么。对他而言,住宅绝不只是一处庇护所、一台把尽可能切实地履行义务当作唯一目标的机器"。[2] 在《拱廊街计划》[The Arcades Project]中,本雅明就艺术发表了类似的观点:"在任何时候,无论有多理想化,都没有人能赢得大众对更高雅的艺术的青睐;大众只会被更接近他们的艺术所吸引。"[3]

布莱希特深化了对以单一的维度将"纯功能"转入住宅的批评,因为他认为这是无产阶级拒绝"新客观性"的原因。1936年一篇题为《美即实用》[Schön ist, was nützlich ist]的零碎文章勾画出了伟大的建筑师、企业主、工人和机器之间的联系。该文本可被看作一篇几乎不加掩饰地反对包豪斯建筑师的论战文。他们像中国的"tuis"[4]一样出现在这里,"拥有能听到新的进步事物的耳朵",并最先发现了"机器之美"。他们解释道,机器由于它"全然的实用性",所以是美的。由此机器变成了房子和家具结构的典范,这些房子和家具也变得"朴素、简单及实用"。[5] 但是,读者很快就

发现，美和实用的结合只是为了获得利润；机器仅是被用来节省劳动力。这就是为什么机器能够取悦企业主，工人却拒绝机器，因为机器剥削他们并剥夺了他们的劳动。只要这种异化的、物化的机器逻辑主导着住宅的面貌，工人就不会觉得它有吸引力。它缺乏任何批判性的认识论内容。

■ **空的空间：设计即删简**

布洛赫早在他的表现主义时期就确信："一副产钳必须是平滑的，但一副方糖钳子绝非如此。"他在1918年的《乌托邦精神》中写道，机器是资本主义的发明，"在工业应用中，机器只以快速周转和高额利润为目标，当然，它并非像通常宣称的那样，是为了减轻我们的劳动痛苦，更别提改善劳动结果了"。在他之后的岁月里，无论是《这个时代的遗产》[Heritage of Our Times]，还是《希望的原理》[The Principle of Hope]，布洛赫都没有放弃他早年对"卫生间"制度的抱怨，在那里，"即便是我们时代的工业全力生产的最昂贵的产品，如今也分沾着现代卫生的巫术，那是工业制成品的一种先验特质"。[6]

在《希望的原理》中，布洛赫发现，随着晚期资产阶级生活方式的继续，不可避免地，原本正当的"对上个世纪（19世纪）的发霉现象及其不可言状的装饰的一种

1__ 西奥多·W. 阿多诺，"当前的功能主义"[Functionalism Today]，简·O. 纽曼[Jane O. Newman]和约翰·史密斯[John H. Smith]，《反对派》[Oppositions]第17期（1979年），第31~41页，此处为第31、38页。
2__ 贝托尔特·布莱希特，"诗歌与逻辑"[Lyrik und Logik]，《文集》[Gesammelte Werke]，第19卷：文学与艺术著作2（法兰克福，1967年），第385~387页，此处为386及后一页。
3__ 瓦尔特·本雅明，《拱廊街计划》（麻省剑桥市，1999年），罗尔夫·蒂德曼编，霍华德·艾兰德[Howard Eiland]和凯文·麦克洛琳[Kevin McLaughlin]译，第395页。
4__ 中译注：出自布莱希特的《图兰朵或洗白者大会》一剧，指知识分子群体。
5__ 贝托尔特·布莱希特，"美即实用"[Schön ist, was nützlich ist]，《文集》第12卷：散文2（法兰克福，1967年），第657及后一页。
6__ 恩斯特·布洛赫，《乌托邦精神》[The Spirit of Utopia]（斯坦福，2000年），安东尼·纳萨尔[Anthony A. Nassar]译，第11页。

全面净化"，已经僵化成"单纯的建筑改革"，"不再伪装，而是故意失去灵魂"。同样不可避免的是，"宣称很进步的工程艺术的那部分……很快成了一堆废钢烂铁"。布洛赫抱怨道："在超过一代人的时间里，钢制家具、混凝土立方体以及平屋顶等一直与历史无关地、孤零零地立在那里。虽然这些现象被捧为超现代奇迹，但无聊至极，表面上十分大胆，骨子里却极其琐碎。现代建筑对任何所谓装饰的华丽辞藻都充满憎恨，而且在表现上比曾经招人嫌的19世纪的风格复制要根深蒂固。"

布洛赫认为这是一个不合理的理性化的例子，这在设计中倾向于采取删简的方法：这种净化过程越长久，就越能清楚地看到关于包豪斯学院以及与此相关的房屋建筑碑文的格言："好啊，我们再没有什么好主意了！"换句话说：除了删简什么也没有。布洛赫为这样的事实叹惋："在毛绒椅子与钢椅之间，在文艺复兴古色古香的邮局与现代的鸡蛋盒建筑物之间，再没有第三种样式在发挥想象力。"他怀念乌托邦式的丰富元素，这种元素无法摆脱审美，以表明我们还没有进入新的社会。"玻璃建筑乌托邦需要与透明性相称的形态。换言之，我们需要这样一种形态，那就是把人作为一个问题加以保留……"[1]

希格弗里德·克拉考尔相较布洛赫少些乌托邦色彩，但却在努力保持清醒的状态下追求"新客观的幻象"（就像赫尔穆特·雷腾曾提到的那样）。他在论文《大众装饰》中，试图评估主体和理性之间的关系。对克拉考尔来说，同样出现在功能建筑中的"资本主义经济系统的理性"，"不是理性本身，而是一个晦暗的理性"，因为它并不包括人类在内。而从这一抽象中生长出的对人类的鄙夷，无法被一种倒退的共同体观念纠正。根据克拉考尔的看法，资本主义的问题是"它的理性化不是太多而是太少"。就包豪斯的设计而言，这就意味着它的抽象是"理性走向僵化的表现"。[2] 为此，抽象在这里没了内容；它在形式主义中迷失了自己。

住宅：专制或多元

现代建筑师和建筑批评家及理论家的批评都围绕着在形成某种风格的趋势中所固有的问题，哪怕这趋势只有一点点：风格应从根本上避免。匈牙利批评家恩斯特·卡莱被汉内斯·迈耶带到德绍，担任《包豪斯》杂志的编辑，当他在写作回顾性文章《包豪斯十年》时，表达了这样一个看法："闪耀着玻璃和钢铁光芒的住宅：包豪斯风格。

钢管扶手椅框架：包豪斯风格。有着镀镍底座和磨砂玻璃灯罩的台灯：包豪斯风格。墙上没有图片：包豪斯风格。"[3]

维也纳建筑师约瑟夫·弗兰克的评价更为尖锐。在他1931年的《象征的建筑：德国新建筑的元素》[Architektur als Symbol: Elemente deutschen neuen Bauens] 一书中，他写道："无休止的废话：在过去，所有的建筑都是表征的，但它如今服务于功能的目标……没有认识到现在正表现为贫乏。"钢管扶手椅是这类思想的象征，它是一件时髦的物，实际上是"外显的世界观，向每位观者展现"。对弗兰克来说，这种世界观是德国式的，它"寻求绝对道德法则的指导……这与现实生活背道而驰，进而造就今天的雷同建筑"。弗兰克倡导去考虑我们这个世界中次要但丰富的事物，因为它是现代生活基础的一部分。"如果一栋建筑能够顾及生活在我们这个时代的每样事物，那么它便是现代的。"[4] 早些时候，在1927年接受杂志《建筑》的虚构采访中，弗兰克曾向他的德国包豪斯同事发出挑战，让每个人都具备"敏感性"，不管它有多俗气；"至少，"他说道，"这是人。"相反，一个除了美的事物就什么也没有的环境只会给人留下"肤浅的印象"。弗兰克以一种会让人想到他的榜样卢斯的语气声明道："我渴望粗俗。"[5]

1__ 恩斯特·布洛赫，《希望的原理》（麻省剑桥市，1986年），第2卷，内维尔·普莱斯 [Neville Plaice]、斯蒂芬·普莱斯 [Stephen Plaice] 和保罗·奈特 [Paul Knight] 译，第734~737页。
2__ 希格弗里德·克拉考尔，《大众装饰：魏玛时期文论》[The Mass Ornament: Weimar Essays]（麻省剑桥市，1995年），托马斯·Y.莱文 [Thomas Y. Levin] 编译，第81页。
3__ 恩斯特·卡莱，"包豪斯十年"，《世界舞台》（1930年4月），第135~140页，此处为第135页。
4__ 约瑟夫·弗兰克，《象征的建筑：德国新建筑的元素》（维也纳，1931年），第129、131、133及以下各页。
5__ 约瑟夫·弗兰克，"论新风格：约瑟夫·弗兰克访谈" [Vom neuen Stil: Ein Interview von Josef Frank]，迈克尔·伯格奎斯特 [Mikael Bergquist] 和奥洛夫·米歇尔森 [Olof Michélsen] 编，《约瑟夫·弗兰克：建筑》[Josef Frank: Architektur]（巴塞尔等，1995年），第112~119页，此处为116及后一页。

若考虑到四年后法兰克福的展览，卢斯本人可能会坚称包豪斯误解了他的学说，"无意义的结构，首选材料（混凝土、玻璃、钢铁）的滥觞。包豪斯和构成主义的浪漫主义并不比装饰的浪漫主义好多少"。[1] 在与杂志《新法兰克福》（该杂志于1931年组织了致敬卢斯的展览）相关联的圈子里，这一说法从未被反驳过。

雅努斯之脸[2]

一度有效的观念、方针和策略被削减，这是来自机构外的同行批评包豪斯的地方。这一削减通过一种统一的风格，一种无法容忍任何偏离功能和理性逻辑倾向的风格，再次导致了社会分裂的产生。此外，像贝内、卡莱和弗兰克等主要拥护者，尽管他们使用的专业术语与今天不同，但随着时间的推移，他们越来越清楚地看到，涉及"启蒙辩证法"的理性建筑没有意识到，采取"有形化的意识"这一形式的危险，就像阿多诺说的那样。但是在这里，同样，一旦批评超越了形式的层面，他便不知道如何避免早先提到的难题：文化部门中的去分化［de-differentiation］，伴随着阶级社会进一步分化，必然会对该部门批判性介入的意图造成损害。这是文化主体进入其他部门或系统中时常有的事——对包豪斯而言，是经济动机的合理化。

例如，卡莱对资产阶级社会中社会化建筑的可能性并不抱幻想。他甚至不无愤世嫉俗地警告道，无产阶级住宅配备过分舒适，"有马桶、浴室、灯、稍显友好的墙壁"。对他而言，工人对"居住机器"的满足从长远来看是资本主义社会和文化政治的一笔"有利可图的生意"。[3] 而此类评价的举棋不定再次出现在布洛赫的声明中。在《这个时代的遗产》一书中，他提到"晚期资本主义的许多技术-集体'开端'已不能被直接当作'社会主义事物'来迎接"。考虑到苏联的新建筑，他认为人们至少可以在未来清楚地感受到客观性里的资产阶级毒药。[4] 再一次地，经常被引用的"现代建筑的雅努斯之脸"又出现了，它出现在记者兼政治活动家亚历山大·施瓦布［Alexander Schwab］1930年出版的《"建筑之书"：住房短缺，新技术，新建筑，社会主义观点的城市规划》［*Das Buch vom Bauen": Wohnungsnot, Neue Technik, Neue Baukunst, Städtebau aus sozialistischer Sicht*］一书中。他说新建筑是"资产阶

级和无产阶级的,激进资本主义和社会主义的,甚至可以说专制和民主的"。它不再是"个人主义的"。⁵

1__ 阿道夫·卢斯,"阿道夫·卢斯谈约瑟夫·弗兰克"[Adolf Loos über Josef Hoffmann],《新法兰克福》(1931年2月),第38页。亦载于工业设计办公室编,《新建筑、新纲领,新法兰克福/新城市：1926年至1933年的杂志》[Neues Bauen Neues Gestalten, Das Neue Frankfurt/die neue stadt: Eine Zeitschrift zwischen 1926 und 1933](柏林,1984年),第384~385页,此处为第385页。
2__ 中译注：罗马神话中的两面神。
3__ 恩斯特·卡莱,"我们活着,不止于居住",《包豪斯》(1929年1月),第10页。
4__ 恩斯特·布洛赫,《这个时代的遗产》(伯克利,1991年),内维尔·普莱斯和斯蒂芬·普莱斯译,第200~201页。
5__ 亚历山大·施瓦布,《"建筑之书"：住房短缺,新技术,新建筑,社会主义观点的城市规划》(1930年以阿尔伯特·西格里斯特的笔名出版；杜塞尔多夫,1973年再版),建筑世界基金会42,第67页。

■ 米夏埃尔·米勒 [Michael Müller]

生于1946年,学习了艺术史、考古学、社会心理学和哲学。1970年,与莱因哈德·本特曼出版了权威著作《赫尔施建筑学院》[Die Villa als Herrsch aftsarchitektur]。自1977年起,担任不来梅大学艺术与艺术研究所教授。他是建筑艺术学院、建筑艺术与城市文化研究所创始成员。出版了有关法兰克福新建筑[Neues Bauen]和设计问题、后现代主义批判,以及建筑、先锋派与政治的关系的著作。

玛格达莱娜·德罗斯特

继承人被剥夺继承权
汉内斯·迈耶和瓦尔特·格罗皮乌斯的冲突

《为国立包豪斯而战》——1920年6月包豪斯出版的一本小册子以此为标题，这是瓦尔特·格罗皮乌斯首次尝试把包豪斯当作一个由统一的艺术家意志定义的机构，并将之展示在公众面前。今天，包豪斯的重要诠释者均同意，格罗皮乌斯在1969年去世以前，一直在捍卫将学校视为一个整体机构的观点。但历史学者却迟迟未能摆脱以格罗皮乌斯为中心的历史重复，末了还诋毁后一种版本的包豪斯故事。

但是如何阐释格罗皮乌斯版的包豪斯呢？正如加布里埃尔·戴安娜·格劳 [Gabriele Diana Grawe] 呈现的那样，从1919年到1928年，格罗皮乌斯试图代表一个全然纯粹的包豪斯，并在这方面行使控制的职能。格劳谈到"原始包豪斯"的"历史化编撰"；与此同时，格罗皮乌斯声称"他的包豪斯"已经"发展出一种永恒的、非历史的设计"。[1]

1__ 加布里埃尔·戴安娜·格劳，《呼唤行动：北美包豪斯成员》[Call for Action: Mitglieder des Bauhauses in Nordamerika]（魏玛，2002年），第27、29页。

接下来的讨论将审视汉内斯·迈耶（1928 年 4 月到 1930 年 8 月初担任包豪斯校长）如何尝试去扭转格罗皮乌斯涉及包豪斯意涵的话语，以及后者如何回应这些企图。不曾有两人单独在一起的照片，也没有展现迈耶在格罗皮乌斯大师住宅（格罗皮乌斯也居住于此）起居的图像。这一事实可以解释为纯粹的偶然，又或是象征性的：这两位建筑师很快便彼此疏远了，而随着不断变化的情势，在他们之间反复牵扯出条条战线。

包豪斯的真实事件与事后对它们的解释很难区分；它们混杂在一起，因为学校还在的时候，就已经出现不同的意见，而学校关闭后又被进一步阐释。当前的讨论追踪了格罗皮乌斯去世前塑造包豪斯相关话语的不同尝试。然而，德意志民主共和国的作用和乌尔姆的设计学院值得单独讨论，在这里大部分将会被省略。

1928：《包豪斯生活》

1928 年 4 月 1 日，瑞士建筑师汉内斯·迈耶担任包豪斯的校长。两个月后，受迈耶聘请来担任《包豪斯》杂志编辑的匈牙利艺术理论家恩斯特·卡莱在《包豪斯》杂志上发表了《包豪斯生活》一文。直到 1929 年，卡莱的文本一直被当作迈耶的传声筒，这第一篇文章就已经包含将来会演变为冲突的许多论调。而该文本也一定已被格罗皮乌斯视为一次挑战，因为卡莱谈到第一魏玛时期和"第二包豪斯时期"已被超越，后者以"构成主义的限制"为特征。如此，不用提到他的名字，批评的声音便形成了，一方面是谈及格罗皮乌斯在风格上受惠于风格派，另一方面暗示他已经因此拥抱了以牺牲内容为代价的形式。在这一时期出现的流行词"包豪斯风格"便体现了这类批评的本质。卡莱的文章暗示，如今包豪斯的第三个、真正的阶段已经开始，它以"风格概念的松动"和"弱化"为标志。迈耶在柏林附近的贝尔瑙为德国工会联合会建造的教学楼，是"以形式上的无偏见当作对建筑任务的回应"。

很明显，正是卡莱和迈耶以"包豪斯风格"这一术语（早前只在包豪斯之外使用）引发了一场格罗皮乌斯此前尽力避免的争论。与此同时，"生活"与处在另一极的术语"风格"提供了一套很有用的概念图式。[1] 就此而言，迈耶采取了他在瑞士杂志《ABC》时期发展起来的理论，也吸收了埃尔·利西茨基的构成主义和俄国哲学家亚历山大·波格丹诺夫［Alexander Bogdanov］的学说：设计是对生活的组织。[2]

格罗皮乌斯和他的盟友尤其是莫霍利-纳吉读了这篇文章。莫霍利-纳吉的遗产中

036

包括了一份手稿：其中不仅驳斥了卡莱和迈耶，而且还考虑如何抵制这样一类的批评。迈耶被描述成一位"前辈，因此在某种程度上也是一名对手"；与之相关的是"攻击性"和"煽动性"。无论如何，这一文本几乎没有回应最为猛烈的攻击——风格与生活的对抗，相反，聚焦在关于"奢侈"的指控和工人住房的负担能力问题上；[3] 给人留下的印象是，参战双方的子弹仍只从各自身边擦身而过。尽管莫霍利-纳吉的手稿从未发表，但这两篇文章标志着诠释包豪斯的斗争已经开始。

1929：《包豪斯与社会》

在《包豪斯》1929 年的第 1 期里，迈耶在一篇题为《包豪斯与社会》的介绍性文章中重申了他的批评。包豪斯成立十年之后，迈耶将他的文章框定为一篇宣言，甚至借鉴了格罗皮乌斯在 1919 年的包豪斯宣言中的表述。格罗皮乌斯写道："一切创造活动的终极目标是建造！"也就是说，包豪斯终极的或许也是长远的目标，是统一而整

1__ 安德烈亚斯·豪斯［Andreas Haus］，"包豪斯风格？室内设计！"［Bauhausstil? Gestalteter Raum!］，载于里贾纳·比特纳［Regina Bittner］编，《包豪斯风格：介于国际风格与生活方式之间》［*Bauhausstil: Zwischen International Style und Lifestyle*］（莱比锡，2003 年），第 176~193 页，此处为第 183 页和第 187 页。与我的说法相反，豪斯没有关联到迈耶那里；据他介绍，格罗皮乌斯在 1916 年之后便不再使用"风格"一词了。

2__ 温弗里德·奈丁格，"'进攻的红色'，汉内斯·迈耶和左翼建筑功能主义—建筑史上被压抑的篇章"［'Anstößiges Rot,' Hannes Meyer und der linke Baufunktionalismus – ein verdrängtes Kapitel Architekturgeschichte］，载于《汉内斯·迈耶 1889—1954 年：建筑师、城市规划师、教师》［*Hannes Meyer 1889–1954: Architekt, Urbanist, Lehrer*］（法兰克福，1989 年），柏林包豪斯档案馆和法兰克福德意志建筑博物馆编，柏林包豪斯档案馆等的展览目录，第 12~29 页，此处为第 15 页。

3__ "富有同情心的评论家与魏玛-德绍包豪斯代表之间的对话"［unterhaltung zwischen einem wohlgesinnten kritiker und einem vertreter des bauhauses weimar-dessau］，载于克里斯蒂娜·帕苏斯［Krisztina Passuth］，《莫霍利-纳吉》（布达佩斯，1986 年），第 415~417 页。该文旨在回应卡莱的文章，从卡莱的文本中使用"第一魏玛时期"［erste weimarer zeit］一词可以清楚地看出这一点。参阅上述著作第 450 页（匿名作者）。

体的艺术作品。[1] 而迈耶写道，包豪斯工作的最终目标是将所有赋予生命的力量汇聚到我们社会的和谐组织之中，这样做便将包豪斯目标（格罗皮乌斯仍在艺术范围内考虑）带入了社会情境当中。而这一看法也被以视觉的形式描绘了出来；在这篇文章的另一页上，他发表了一张"透过合作社窗口拍摄的照片"，一位疲惫妇女的照片。与用莱昂内尔·费宁格[Lyonel Feininger]的教堂版画来描绘宣言的格罗皮乌斯相比，其中区别再明显不过了。

就这样，迈耶从视觉上翻转了格罗皮乌斯的"艺术与技术，新统一"这一指导性原则。而此种拒绝态度再次出现在文本中：迈耶说道，德绍包豪斯"不是艺术的，而是社会的现象"。他自1927年4月1日担任大师以来一直在发展建筑学校与课程，而文章几乎一半的篇幅都集中于此。这些想法首次在类似宣言的文章《建筑》中出现，文章刊登在1928年第4期的杂志上。如今，他将自己的建筑理论整合进了他的包豪斯新观念里。也许再没有其他文字能如此清晰地阐述迈耶的愿景了。他首先再次批评包豪斯风格，批评它的"时尚的平面装饰、水平与垂直的划分和对新构型的沉迷"，"包豪斯客观性（主导下）的立体派式的体块"。另一方面，迈耶的主要观念是集体、生活、人民、和谐、秩序、形式和标准。他发展出三个主题：对风格的批评；作为他的理论核心的生活概念；反对艺术。它们最终被他的建筑理论统一到一起，他试图用这些主题来修改格罗皮乌斯的包豪斯概念，而它们也将成为整个争论的焦点。

迈耶的计划，即改变包豪斯的概念且"不仅是原地徘徊，更向前推进"（正如卡莱在文章《包豪斯还活着》[das Bauhaus lebt]中描述的那样），同样在讲演中得以宣传。上述三个主题占据了迈耶1929年5月于巴塞尔演讲的手稿的主要部分，这是包豪斯巡回展览的第一站。再一次，迈耶开头就谈到包豪斯风格这一主题，将格罗皮乌斯的大师住宅描述为"精巧的新构型主义建筑"。他说这所学校被死死地困在一个"水平与垂直的形式世界里"。以这种消极看法为背景，迈耶接下来便开始阐述"新的建造理论"，他想要将之发展成一个"新的建筑学派"。这里的座右铭是"回到生活中"：对迈耶来说，艺术家要成为"惨淡生活的明确组织者"。[2]

■ 1930：《我的解职》

1930年初，州里的保守派路德维希·格罗特 [Ludwig Grote] 与包豪斯大师瓦西里·康定斯基、约瑟夫·阿尔伯斯以及格罗皮乌斯一道设法促成迈耶的离职，最终由德绍市长弗里茨·黑塞宣布此事。让对手遭受如此屈辱可能是格罗皮乌斯最大的胜利吧。迈耶则用语言攻击回应了他。

1930年8月1日，在迈耶被解聘（没有任何事先通知）仅仅十四天后，他就在左翼自由派杂志《日记》[Das Tagebuch] 上发表了可能是他至今被引用得最多的文章《我被迫离开包豪斯：给德绍市黑塞市长的公开信》[Mein Hinauswurf aus dem Bauhaus: Offener Brief an den Oberburgermeister Hesse, Dessau]。在这篇与他的前任领导的诙谐论战文中，迈耶再次将他在包豪斯的岁月与格罗皮乌斯的做了对比，并以案例来论证他的观点，即后者的包豪斯已经被风格的紧身胸衣所束缚。他极度鄙视茶具和挂毯，同时也详尽阐释了自己的建筑理念。他淡化了生活的概念，转而强调包豪斯这一机构的学术特点。另外，在全球经济危机时期，学校在经济上的成功和它接到的任务均被当作重要的论据。

文章的高潮是一则政治性的声明：迈耶谈及无产阶级，谈及被市长禁止的马克思主义精神，谈及唯物主义。尽管这是迈耶解职的表面原因，但格罗皮乌斯在20世纪50年代之前都没对这份政治表态做出回应。

1__ 中译注：这一句是本文作者德罗斯特对1919年格罗皮乌斯版宣言的引申解读，以区别于1929年迈耶版的宣言。不过事实上，在1919年4月的包豪斯宣言中，格罗皮乌斯并未提及"艺术作品"，更没有将其设定为终极目标。在同年7月的学生展开幕演讲中格罗皮乌斯才明确提到"总体艺术作品"，而且并没有将它视作终极目标："直到有一天，从这些个别的团体中，出现一个带有普遍性、伟大、永久的思想的和宗教的理念，最终，这个理念要想具象化出自己的形象，就必须借助于一个伟大的总体艺术作品。"见汉斯·温格勒编/著，沃尔夫冈·贾布斯和巴西尔·吉尔伯特 [Wolfgang Jabs & Basil Gilbert] 译，《包豪斯：魏玛、德绍、柏林、芝加哥》[The Bauhaus: Weimar Dessau Berlin Chicago]，麻省理工学院出版社，1976年（第2期），第31~36页。

2__ 莉娜·迈耶-伯格纳 [Lena Meyer-Bergner] 编，《汉内斯·迈耶：建筑与社会；著作、书信、项目》[Hannes Meyer: Bauen und Gesellschaft; Schriften, Briefe, Projekte]（德累斯顿，1980年）。巴塞尔的讲稿以摹本形式转载在第54~62页上。

1929/1930 展览

迈耶的解职宣告了他更进一步计划的结束，该计划与他在 1930 年推出的新包豪斯有关。"包豪斯十年"展是在这个方向上迈出的第一步，展览于 1929 年 4 月 21 日在巴塞尔开幕，并在布雷斯劳、埃森市、德绍、曼海姆以及苏黎世巡展。然而此次展览并非回顾展，而只是展出迈耶在任期间的作品。包豪斯出版的随附目录中并没有向格罗皮乌斯这位创办者表达敬意，而是与之保持距离并加以批判。卡莱的文本除类似的指控之外还加入了新的内容。他说，魏玛包豪斯"意识形态负担过重"；初步课程被批评为"魏玛包豪斯黄金时代挥之不去的遗响"。作为一名建筑师，格罗皮乌斯"没有摆脱某种形式主义"，或摆脱"美学激起的过度狂热"。再一次，"形式主义"成了背景幕布，依托这一幕布，迈耶被描述成其建筑具有"灵魂"的人。卡莱写道，迈耶属于少数"将理性化和工业建筑视为通向更高目标的从属手段的建筑师"——又一次评判了格罗皮乌斯，他被当作建筑理性化的拥护者。

然而，1929 年底，卡莱与迈耶意见不合而离开包豪斯；他放弃了《包豪斯》的编辑一职；1929 年第 4 期是迈耶和卡莱编辑的最后一期，而 1930 年这一整年则一期也没出过。迈耶因此被迫寻找其他接触公众的渠道。1930 年 1 月，经由艺术批评家威尔·格罗曼 [Will Grohmann] 的帮助，他打算在法语杂志《艺术画报》[Cahiers d'art] 上发表文章。[1] 格罗曼曾想在 1930 年 3 月底之前发表一篇文章，然而，他和迈耶寄予希望的这篇附带 24 张照片的文章没有被刊印出来。尽管五月刊的确有一篇格罗曼写的关于包豪斯的文章（相当正面地反映迈耶的工作），但插图却只呈现了格罗皮乌斯的包豪斯。

在一封日期为 1930 年 1 月的寄给格罗曼的信中，迈耶写道，他总想着有一天能在巴黎展出来自包豪斯的作品。他渴望为包豪斯单独举办一次展览，这也许可以解释为什么他在不久之后拒绝了来自法国艺术家索尼娅·德劳内 [Sonja Delaunay] 的邀请，请他参加计划于 1930 年年中举办的"装饰艺术家协会展"。迈耶无疑知道，1929 年 10 月，德意志制造联盟早已委托格罗皮乌斯为这一展览设计"德国展区"。而法国人却没注意到迈耶和格罗皮乌斯之间的冲突。索尼娅·德劳内不仅邀请了迈耶，也邀请莫霍利·纳吉来参加展览。1930 年 3 月，迈耶致信德劳内，指出包豪斯"对新风格不感兴趣，而对从根本上重组生活更有兴趣"，并因此"与格罗皮乌斯时代不再有太多的共同之处"。[2] 迈耶在巴黎的初次亮相没能实现，反而格罗皮乌斯能把他那一时期

的包豪斯的部分内容，包括几个由奥斯卡·施莱默创作的《三元芭蕾》塑像，放到由莫霍利-纳吉设计的布置了台灯、包豪斯建筑照片和马塞尔·布劳耶家具的展区里展出。事后约阿希姆·德里勒［Joachim Driller］观察到，就其形式主义的倾向而言，德意志制造联盟德国展区后来被认为是一场实际上非常"包豪斯式的展览"。[3] 迈耶随后的活动收效甚微。由批评家卡列·泰格［Karel Teige］编辑，并于 1930 年 6 月出版的《红色》杂志里的包豪斯特刊几乎没有吸引力，因为他主要用的是捷克语并印刷在劣质纸上。两份附加的出版物，即由马利克出版社出版的一卷关于包豪斯的著作和杂志《石头、木材、铁》，由于迈耶的离去而未能完成。然而，即便是他的对手离开后，格罗皮乌斯仍继续努力掌握包豪斯的话语权。

1930：《正面还是反面》及包豪斯建造德绍

"我有个看法，我尽可能将它呈现清楚。"迈耶在《我的解职》［Mein Hinauswurf］中写道。格罗皮乌斯以双重策略作出回应；首先，他试图直接回应迈耶。[4]

1__ 关于法国的遭遇，我引用了克里斯蒂安·德鲁埃［Christian Derouet］，"画家反对瓦尔特·格罗皮乌斯的包豪斯，1930 年在制造联盟的'法国装饰艺术家沙龙'上，'艺术画报'的沉默"［Le Bauhaus des peintres contre Walter Gropius, ou le silence des 'Cahiers d'Art' sur le Werkbund au 'Salon des Artistes Décorateurs Français' en 1930］，载于伊莎贝尔·埃维格等编，《包豪斯与法国》［Das Bauhaus und Frankreich］（柏林，2002 年），第 297~311 页。

2__ 汉内斯·迈耶在 1930 年 3 月给索尼娅·德劳内的一封信中引用了维尔纳·默勒［Werner Möller］和沃尔夫冈·托内［Wolfgang Thöner］，"包豪斯：多幕剧的平衡"［Das Bauhaus: Eine Balance in mehreren Akten］，载于 G. W. 科尔茨施［G. W. Költzsch］和玛格丽塔·图皮岑［Margarita Tupitsyn］编，《包豪斯：德绍、芝加哥、纽约》［Bauhaus Dessau, Chicago, New York］（布拉姆舍，2000 年），第 28~33 页，注释 6。

3__ 约阿希姆·德里勒，"柏林和巴黎的包豪斯人：关于 1930 年法国装饰艺术家协会展览中'德国展区'的规划和布置"［Bauhäusler zwischen Berlin und Paris: Zur Planung und Einrichtung der 'Section Allemande' in der Ausstellung der Société des Artistes Décorateurs Français 1930］，载于《Ewig》（2002 年）（参见本页注释 1），第 255~274 页，此处为第 256 页。

4__ 以下情节是芭芭拉·保罗［Barbara Paul］的描述与讨论。引自彼得·哈恩［Peter Hahn］编，《桑迪·沙文斯基：绘画、舞台、平面设计、摄影》［Xanti Schawinsky: Malerei, Bühne, Grafikdesign, Fotografie］（柏林，1986 年），第 196~199 页。

格罗皮乌斯的密友桑迪·沙文斯基在1929年仍然是包豪斯学生，以他为作者是可行的。在他的名义下，一篇题为《正面还是反面》[Kopf oder Adler]的文章（可能是格罗皮乌斯或其他人所写）被送到德国发表。拖延了几个月后，最终于1931年1月在《柏林日报》[Berliner Tageblatt]面世了。而《日记》和《世界舞台》这两本杂志都不愿发表。今天再读这篇文章，人们便可以理解他们的回绝：作者们没能保持论战的语气，而正是这种语气让迈耶的《我的解职》即便放在今天也可称得上是一篇充满生趣的文章。他们的文章不断陷入单纯的自我辩解、攻击，以及细节观察之中。沙文斯基和格罗皮乌斯谈到"伪造的历史"，认为迈耶患上了"妄想症"。

在此，我们看到了格罗皮乌斯终生都在用的两种策略被首次使用：谴责伪造的历史和人格攻击。直到1965年，格罗皮乌斯才再次使用这些手段，以回应克劳德·施奈特[Claude Schnaidt]的第一本关于迈耶的专著。他同样在1930年的著作《德绍包豪斯建筑》[bauhaus bauten dessau]中实施了其他的且更成功的策略。该书序言中记述学校历史结束于1928年。但如果仔细审阅格罗皮乌斯的文本，就会清楚地看到，他已经非常仔细地研究过他的继任者的攻击、宣言和论点。他没有进行任何的直接报复，只是谈到了迈耶引入包豪斯话语中的主题：在格罗皮乌斯看来，包豪斯风格，即一种"形式的美学风格概念"，已被取代，包豪斯的目标不是一种"风格"。如此，他便反驳了迈耶最初的指控。

艺术："'艺术作品'必须像工程师的产品那样不仅在智识的意义上，也在材料的意义上'具备功能'。"在此，格罗皮乌斯接近迈耶的立场，后者拒绝艺术家的概念，并希望重新定义艺术："新的艺术作品仅是秩序的显现"和"艺术家是生活方式的明确组织者"，正如迈耶在巴塞尔的演讲中说的那样。

奢侈品：在《我的解职》中，迈耶提到"全民需求取代奢华需求"。在《德绍包豪斯建筑》中，格罗皮乌斯重申，在包豪斯，"艺术的设计不应是奢侈品的问题，而是生活本身的问题"。

生活：生活的观念是理解迈耶的关键。我们也许可以将他提及的生活理解为他围绕材料工艺进行筹划的建筑软要素的同义词。在他的文章《包豪斯还活着》中，迈耶讲到了"生活过程的组织"以及"新生活"。格罗皮乌斯如今很欣赏这些想法：他说包豪斯一直在努力建造一座"为充满生机的生活服务"的建筑。在"多变的形式"背后，他们正寻找"生活自身的变动性"。

组织：除了生活的秩序，组织的概念是迈耶的建筑理论的另一个中心要素。1927年春在包豪斯的演讲中，甚至在他担任大师之前，迈耶就已经把"需求的组织"确定为他工作的座右铭，正如奥斯卡·施莱默写给奥托·迈耶-阿姆登［Otto Meyer-Amden］的信中记载的那样。[1] 格罗皮乌斯从迈耶那里挪用这一概念的观点有几分道理，自1927年4月之后，格罗皮乌斯便开始使用像"建造就是为生活过程赋予形式"一类的表述。同样的观点也出现在格罗皮乌斯为1927年第二版《国际建筑》［Internationale Architektur］所作的前言里，其中，"新建筑的意义"被定义为"为生活的过程赋予形式"。[2] 此外，在1930年的《德绍包豪斯建筑》中，格罗皮乌斯提到了"生活功能的秩序"以及"建筑师的职责"，即"统一的组织者"。

于是从1927年到1930年，荒诞的情形出现了，迈耶和格罗皮乌斯使用着几乎相同的语言。温弗里德·奈丁格［Winfried Nerdinger］在1985年的文章中提及，格罗皮乌斯能够根据新的情况调整自己的文字。[3] 从1927年起，格罗皮乌斯开始将生活、组织和秩序这些软因素（引自迈耶的建筑理论中的概念）整合进他自己建立的学院历史之中，就好像它们早在1919年就已经很重要了。可以说，这些调整是为了消除关于包豪斯的解释和持续发展之间的矛盾。格罗皮乌斯仅在语言层面称赞迈耶版本的包豪斯，然而，这些术语的实质（最重要的是其中强烈的社会决定论）却开始衰败。自从迈耶1930年10月初前往苏联后，对迈耶包豪斯的这类挪用仍未引发争议，甚至在之后的几十年都占据主导地位。

1__ 施莱默在1927年4月17日写给迈耶-阿姆登的信中写道："关于建筑师的工作，他有一句座右铭：对各种需求进行组织。"引自图特·施莱默编，《奥斯卡·施莱默的书信与日记》［Oskar Schlemmer: Briefe und Tagebücher］（柏林和达姆施塔特，1958年），第207页。
2__ 瓦尔特·格罗皮乌斯，"合理建造房屋的系统准备工作"［system atische vorarbeit für rationellen wohnungsbau］，《包豪斯杂志》［Bauhaus, Zeitschrift für Gestaltung］第2期，第1~2页。
3__ 温弗里德·奈丁格，"从风格学校到创意设计——作为教师的瓦尔特·格罗皮乌斯"［Von der Stilschule zum Creative Design – Walter Gropius als Lehrer］，载于赖纳·维克［Rainer Wick］，《包豪斯教学法是最新的吗？》［Ist die Bauhauspädagogik aktuell?］（科隆，1985年），第28~41页，此处为第28页。

这一发现（即格罗皮乌斯将迈耶的建筑理论的核心部分整合进自己的包豪斯理念中）也可以用来反驳格罗皮乌斯后来针对迈耶的指控：后者据说从"多年的初步工作"中受益且能够从"声名在外的实质"中获得好处。[1] 实际上，情况正好相反：格罗皮乌斯从他的继任者的工作中获利。只有在后来的英美文化工业的文本中，关于迈耶包豪斯的这种改编版才被重新修订，用来支持其他想要强调的东西。

1928—1929 年，战线转移了。在被解雇以前，迈耶将他在包豪斯的管理职位理解为一种继承和修改；1929 年的巴塞尔目录为他作了这样的说明：这所学校是"重要的遗产和责任"。无论如何，在迈耶还未发表任何马克思主义声明与通告便中断了任职之后，他不再把格罗皮乌斯视为一名对手；顶多，对迈耶而言，他只是属于过去那个时代的代表。但对于格罗皮乌斯而言，情况则有所不同：接下来的几十年里，他对迈耶的态度继续以把他的包豪斯理念当成唯一真理这一需要为标志，这在他的著作《德绍包豪斯建筑》中已经表现得很明显了。

■ 墨西哥和美国的解释

在随后的几十年里，两位建筑师的文化圈不再有交集。1930—1931 年，在唯一一个以俄文展出的包豪斯展和出版的目录中，迈耶延续了他在巡回展览"包豪斯十年"中就已开始实施的出版方针，即仅展示 1928—1930 年的材料。在此期间他开始公开表明自己的共产主义信仰，但他也屈服于他身处的那个环境的某种期待，例如，目录的封面，用的是一张女性共产主义战士的图片。

1940 年，迈耶流亡墨西哥期间，在杂志《启迪》[*Edification*] 上刊登了包豪斯的相关材料。他根据格罗皮乌斯、迈耶和密斯这三位校长的任期细分了包豪斯的历史。直至今日，在包豪斯的研究中，迈耶的"大约在 1927/1928 年之交，格罗皮乌斯因地方政治的原因而辞职"的论断被忽略，取而代之的是格罗皮乌斯在《德绍包豪斯建筑》中给出的解释：他放弃他的职位，是为了"再次投入自己的建筑活动中"。迈耶的文章和他的流亡处境的关系仍待考察。文章特别强调了"聚合技艺的教育"[polytechnical education]（今天我们称之为跨学科项目研究）的成功，也许是因为在当时，迈耶正在那一类机构中工作。1947/1948 年，他投身到包豪斯专辑的工作中，为回到新生的德意志民主共和国做准备，但是，这些作品依然没有出版。

迈耶三次涉足包豪斯事务都是想要将它整合进左翼的文化政治当中。该计划似乎没有成果,不仅在他个人事业方面:包豪斯的历史书写一般很少去注意格罗皮乌斯之后包豪斯的延续。迈耶在 1954 年去世,直到 1965 年格罗皮乌斯才对二十五年前写于墨西哥的文章做出回应。克劳德·施奈特在迈耶传记里刊载了一封格罗皮乌斯致托马斯·马尔多纳多[Tomás Maldonado]的信,其中写道:"他在《启迪》上的文章是他缺乏诚信和机会主义行为的新证据,我对他的性格判断出现了失误。"在同一封信中,格罗皮乌斯同样指控迈耶没有"政治直觉"。在冷战的高峰期,这种对迈耶的工作和政治观的同时质疑具有特别的效力。

格罗皮乌斯早期在美国的出版策略也取得了同样的成功。在纽约现代艺术博物馆 1938 年的目录里,各种遗漏和挪用显而易见,其中展览"包豪斯,1919-1928"只处理了格罗皮乌斯时期的问题。即使是迈耶建在贝尔瑙的学校也被一份横跨两版篇幅的文章归入格罗皮乌斯的包豪斯里。而迈耶在德绍担任校长这件事只在一则说明中被提及。最重要的是这份目录传达了以格罗皮乌斯为中心的包豪斯形象。尽管 1962 年汉斯·玛利亚·温格勒[Hans Maria Wingler]的包豪斯专著帮助改变了这一视角,但迟至 1968 年,在为《包豪斯五十年》巡回展出版的广为流传的书籍里,格罗皮乌斯仍旧成功地保持住了他的解释的中心地位。在此,1922 年开始使用的格罗皮乌斯的包豪斯环状图,被呈现为从 1919 年到 1933 年均占据主导的地位,尽管它实际上一直在不断变化着。就这样,格罗皮乌斯不仅将迈耶,同时也将路德维希·密斯·范德罗成功地囊括进他的包豪斯版本中。

1__ 汉斯·玛利亚·温格勒,《包豪斯 1919—1933: 魏玛、德绍、柏林以及 1937 年以来在芝加哥的延续》[*Das Bauhaus 1919–1933: Weimar Dessau Berlin und die Nachfolge in Chicago seit 1937*],第 3 版(布拉姆舍,1975 年),第 18 页。

■ 玛格达莱娜·德罗斯特[Magdalena Droste]
生于 1948 年。在亚琛和马尔堡学习了艺术史和德国文学。1977 年,在海因里希·克洛茨和马丁·沃恩克的指导下获得博士学位,论文涉及 19 世纪德国壁画的内容。1980—1991 年任研究助理,1991—1997 年,任柏林包豪斯档案博物馆代理馆长。1990 年,出版权威著作《包豪斯 1919—1933》[*Bauhaus 1919–1933*]。1997 年起任科特布斯勃兰登堡工业大学艺术史教授。

约阿希姆·克劳斯

技术过时世界的表皮
巴克敏斯特·富勒,《庇护所》杂志,以及反对国际风格

■ **致伦敦的约翰·麦克海尔 [John McHale] 的一封信**

1955年1月7日,美国发明家、全能建筑师兼设计哲学家巴克敏斯特·富勒在一封长信中,回应了英国艺术家约翰·麦克海尔提及的包豪斯对他和他的作品的影响程度问题。麦克海尔的兴趣可以追溯到他与伦敦独立小组 [The Independent Group] 的其他成员的对话上。该小组是一个组织松散却高产的艺术家、建筑师和理论家联盟,20世纪50年代初期聚集在伦敦的当代艺术研究所 [Institute of Contemporary Art, ICA]。[1] 当代艺术研究所举办了一系列展览、演讲和会议,其中一大部分受到雷纳·班纳姆 [Reyner Banham]、劳伦斯·阿洛维 [Lawrence Alloway] 和约翰·麦克海尔本人的启发,这些活动提供了明确的证据,表明在艺术、建筑和设计领域存在着一股

1__ 参阅大卫·罗宾斯 [David Robbins] 编,《独立小组:战后英国和丰盛美学》[*The Independent Group: Postwar Britain and the Aesthetics of Plenty*](麻省剑桥市、伦敦,1990年),伦敦当代艺术研究所等,展览目录。

批判地审视现代主义运动的趋势。班纳姆在那些年里写成的专题论文和 1960 年基于这些论文出版的《第一机械时代的理论与设计》[Theory and Design in the First Machine Age] 是此次讨论的成果之一。

这本书以讨论富勒作为结尾。班纳姆坚信，如果真建成了狄马西昂住宅[1]，它将会让勒·柯布西耶的萨伏伊别墅[Les Heures Claires]在技术上变得过时。[2] 班纳姆的文本附上了狄马西昂第三版模型的最著名的照片：一幅夜间图像，突出了建筑的未来主义品质，大概是 1930 年在工作室制作的。[3] 他引用了该建筑的设计者的话，但富勒的陈述是班纳姆书中唯一一处未标注出处的引用。这条线索引出了麦克海尔的问题和富勒的回应。这封 1955 年 1 月 7 日的信于 1961 年在英国杂志《建筑设计》[Architectural Design]上发表之前，富勒的文字只有收信人和他的朋友可以看到，[4] 尤其包括"狄马西昂粉丝俱乐部"的成员，而班纳姆自称隶属于该俱乐部。[5] 这封信远不仅仅是对麦克海尔的问题的回应。富勒写了一篇冗长的自传性文章，其中他详尽地阐明了自己的立场。直到文章结尾，他才回应了我们这里关心的问题：他与包豪斯和现代欧洲建筑的关系。

班纳姆在他的《第一机械时代的理论与设计》中引用的正是这段总结性批评"包豪斯国际式"的话，因为富勒的态度能够让他确立他自己关于二三十年代欧洲的新建筑运动的关键性立场。班纳姆和麦克海尔都不单单满足于在"新传统的成长"期间短暂亮相，正如西格弗里德·吉迪恩[Sigfried Giedion]那本极具影响的著作《空间·时间·建筑》[Raum, Zeit, Architektur]的副标题所表达的那样。在收到富勒于 1955 年 1 月 7 日写的回信后不久，麦克海尔写下了他自己对包豪斯的批评。为了回应吉迪恩的题为《瓦尔特·格罗皮乌斯：人与工作》[Walter Gropius: Mensch und Werk]的传记的出版，麦克海尔发表了一篇文章，其中他强调了包豪斯采用的机械概念的时间确定性和吉迪恩提出的"材料性质的永恒法则"。鉴于自动化和合成材料的出现，麦克海尔写道，这样的想法已经过时了。[6]

富勒很看重他写给麦克海尔的信，以至于他将之作为 1963 年的著作《思想与整合》[Ideas and Integrities]中的第一章"我的作品受到的影响"再次出版。"许多人已经问到包豪斯理念和技术是否对我的作品产生过任何形式的影响。我会坚定地回答，它们没有过。"作者补充道，对这样一个有影响力的机构如此直白地"否定"，也留下了他想要"消除"的"大片空白"。在接下去的段落中，富勒强调了他在水边的生活

经历，包括造小船和造大船，这可以追溯至他的童年。海军服役期间，正如他向读者解释的那样，在别的东西以外，他尤其对新媒介和导航技术印象深刻，后者也很快被用作地面技术的标准。[7] 富勒曾用和德国法哲学家卡尔·施密特［Carl Schmitt］极为类似的方法研究了历史上的大陆和海洋大国在思维方式上的差异，并投票支持水手们的"流动地理学"。[8] 仅仅因为这个原因，他高度怀疑从欧洲引进到美国的设计革命，尽管他在 1928 年初带着极大的热情读过勒·柯布西耶的《走向新建筑》［*Vers une Architecture*］[9] 的英文版，并且与先锋派的代表人物保罗·尼尔森［Paul Nelson］本

1__ 中译注：Dymaxion House，富勒偏爱发明新词来表明他的思想，Dymaxion 就是其中一个重要术语，由 Dynamic［动力的］、Maximum［最大化］和 tension［张力］或 -ion［离子、过程］三部分构成，本意指最大化地利用有限能量的方式，具体到建造活动则是指以最少结构提供最大强度。

2__ 雷纳·班纳姆，《第一机械时代的理论与设计》（伦敦，1960 年），第 326 页。

3__ 有关富勒遗产的原始资料的可靠年代，请参阅约阿希姆·克劳斯和克劳德·利希滕斯坦［Claude Lichtenstein］编，《你的私人天空：巴克敏斯特·富勒；设计科学的艺术》［*Your Private Sky: R. Buckminster Fuller; The Art of Design Science*］（瑞士巴登，1999 年），苏黎世设计博物馆等的展览目录，第 80~141 页。

4__ 巴克敏斯特·富勒于 1955 年 1 月 7 日致约翰·麦克海尔的信，刊印于《建筑设计》第 7 期（1961 年），第 290~296 页。

5__ 雷纳·班纳姆，"The Dymaxicrat"，《艺术杂志》第 10 期（1963 年），第 66~69 页；亦载于玛丽·班纳姆［Mary Banham］编，《一位批评家的写作：雷纳·班纳姆的论文》［*A Critic Writes: Essays by Reyner Banham*］（伯克利和伦敦，1996 年），第 91~95 页；此处为第 91 页。

6__ 约翰·麦克海尔，"格罗皮乌斯与包豪斯"［Gropius and the Bauhaus］，《艺术》（1955 年 3 月 3 日）。引自罗宾斯，1990 年（参见 047 页注释 1），第 182 页。

7__ 巴克敏斯特·富勒，"我的作品受到的影响"［Influences on My Work］，第 1 章，载于《思想与整合：自发的自传公开》［*Ideas and Integrities: A Spontaneous Autobiographical Disclosure*］（恩格尔伍德克利夫斯，1963 年），第 9~34 页。

8__ 卡尔·施密特，《陆地和海洋：世界史观》［*Land und Meer: Eine weltgeschichtliche Betrachtung*］（莱比锡，1942 年）。巴克敏斯特·富勒，"流动地理学"［Fluid Geography］，《美国海王星》［*American Neptune*］第 2 期（1944 年），第 119~136 页。

9__ 中译注：柯布西耶这部作品 1923 年在巴黎初版时法文书名为 Vers une Architecture，直译是《走向建筑》，呼应了他的观念"要么建筑，要么革命"，即开拓建筑 – 革命的维度，把建筑作为革命的替代方案；然而 1927 年于纽约出版的英译本，书名改为 Toward a New Architecture，即《走向新建筑》，强化了建筑框架内的新 – 旧维度，这一改变可能很有助于文本的推广传播，却多少弱化了柯布西耶的社会革新主旨。

人有着深厚的情谊，而保罗·尼尔森与奥古斯特·佩雷［Auguste Perret］和勒·柯布西耶都有共事过。

■ 来自三千英里外的清晰视角

"1929年在芝加哥"，富勒在"我的作品受到的影响"中写道，"学生设计师……告诉我，瑞士、法国、荷兰、丹麦和德国包豪斯的设计活动似乎是一场革命，在他们给我展示的照片中可以明显看到，通过在拥有巨大潜能的矛盾环境中持续存在的贫困，欧洲建筑师正开始强烈地感受着同样鲜活的刺激，当我在开启了新篇章的美洲大陆海岸高速发展的前沿经济中走向成熟时，这些东西如洪水一样向我涌来……对我来说，同样明显的是，1920—1930年的那一波关涉到重要的设计潜能的建筑意识浪潮（通过设计的简化和改进来实现），是在欧洲第一次世界大战后的十年里在欧洲产生的，是欧洲人以三千英里（约4828千米）外的清晰视角审视纯净的美国大地上那些正在崛起的、不受建筑要素拖累的巨型筒仓、货栈和工厂而形成起来的——在空间丰富的美国情景中，这是一种在特定程度上摆脱了对经济无助益的美学的建筑。这种美国式的灵感被欧洲风格的主要人物详尽地记录了下来，他们的原始出版物刊登了美国筒仓和工厂的摄影案例，这些案例给了欧洲人灵感，被他们用来巩固设计改革的观点。"[1]

对于欧洲先锋派，尤其是对于格罗皮乌斯而言，这些美国的灵感来源的重要性无可争议。1910年底，就在格罗皮乌斯获准加入德意志制造联盟后不久，哈根弗柯望博物馆的创立者卡尔·恩斯特·奥斯陶斯［Karl Ernst Osthaus］委托他去冲洗一批具有典范性的工业建筑照片。该相册中的美国典范起到了重要的作用，因为格罗皮乌斯从它们的形式中看到"即将到来的不朽风格的预兆"。[2] 然而格罗皮乌斯拒绝宣传一种特定的风格。即便是在他最早的著作中，他也最先考虑去辨认出这一风格的先决条件。他最终在工业建筑中发现了时代的标志，一边是工业建筑，一边是其他建筑目标，二者之间的差异在美国比在欧洲大得多。关于这种差异的看法，富勒肯定了欧洲人的敏锐眼光："同样有趣的是，20世纪20年代的欧洲设计师瞥见并知悉了美洲大陆的设计出现的矛盾，即在审美上干净利落的筒仓和工厂与审美上杂乱无章的美国住宅和酒馆建筑同时存在，因为后者沉迷在欧洲的精美建筑外衣之中"。[3]

此前，"新建筑"的主要代表人物毫无保留地赞同富勒的观点，他们于20世纪

20 年代到过美国旅行并目睹了这一情形。而正是之后表达的想法遭到了欧洲先锋派的反对。即使是班纳姆在他的《第一机械时代的理论与设计》也提出,"在他带有敌意的评述中,很清晰地贯穿了一条美国爱国主义的线索。"然而,富勒对包豪斯的批评,班纳姆写道,不仅仅是事后诸葛亮,也不仅仅是"高高在上的评判"。[4] 实际上,在致麦克海尔的信中,富勒曾提到一场旧争论,争论主要涉及由亨利·拉塞尔·希契科克[Henry Russell Hitchcock]和菲利普·约翰逊[Philip Johnson]在 1932 年推出的国际风格。富勒和他的朋友,在弗兰克·劳埃德·赖特[Frank Lloyd Wright]的道义支持下,组织了一次没有任何成功机会的反对运动。只有放到这样的语境里,富勒批评"包豪斯国际式"的奇怪语调才能开始得到理解,尤其是在考虑到这场争论的阵线界定相当模糊的情况下。

"同样明显的是",富勒在致麦克海尔的信中写道,"美国业余水平的盲目设计为欧洲设计师提供了一次机会,即在欧美两地充分发挥他们对工业建筑那迷人的简洁与直白的深远洞察力,而这些工业建筑无意中让他们获得了建筑的自由。这并不是通过有意识的审美创新达成的,而是通过利益刺激而抛弃不受欢迎的住房里那些不经济的要素来达成的。欧洲的设计师深知,这一惊人的发现很快就会变成一种时尚而大受欢迎,因为他们自己还未受过如此时髦之物的影响。国际风格就这样被包豪斯的创新者带到了美国,他们展示了一种时尚移植的效果,并不需要了解结构力学和化学的科学基础知识……(设计革命的)表象的方面启发了国际风格……(国际风格的)简化

1__ 富勒,1963 年(参见 049 页注释 7),第 62 及后一页。
2__ 瓦尔特·格罗皮乌斯,"纪念性艺术和工业建筑"[Monumentale Kunst und Industriebau],1922 年 4 月 10 日在哈根弗柯望博物馆发表的演讲,打字稿,第 2、35~37 页,柏林包豪斯档案馆,瓦尔特·格罗皮乌斯的遗产。参见格尔达·布劳耶,"为自己和新建筑打广告:瓦尔特·格罗皮乌斯与摄影"[Werbung für das eigene und das Neue Bauen: Walter Gropius und die Fotografie],载于格尔达·布劳耶和安娜玛利·亚基[Annemarie Jaeggi]编,《瓦尔特·格罗皮乌斯:美国之行 1928》[Walter Gropius: Amerikareise 1928](柏林和伍珀塔尔,2008 年),柏林包豪斯档案馆和伍珀塔尔大学 展览目录,第 88~89 页。
3__ 富勒,1963 年(参见 049 页注释 7),第 63 页。
4__ 班纳姆,1960 年(参见 049 页注释 2)。

随之而来，且表面化了。它褪去了往昔的外部装饰，取而代之的是形式化的近乎简化的新奇之物，它们得到了现代合金那具有相同隐蔽结构的要素的支持，这些现代合金准许出现过时的学院派外观……国际包豪斯学校使用标准的管道工程并只敢做到劝说制造商调整门把手和龙头的外表以及瓷砖的颜色、尺寸和布置的程度。国际包豪斯学校从没回到墙面去看水管装置，从不敢冒险去打印各种冲压管道的电路图。他们从不去探究卫生功能自身的整体问题……简而言之，他们仅盯着末端产品表面调整的问题，作为末端产品，它们本质上是技术过时世界的子功能。"[1]

 这种批评可能合适，也可能不合适。如果我们接受它，而后我们也意识到自 1929 年富勒的狄马西昂住宅出现以来，他从生命维持系统的视角接触到了人类住房的问题，它们于 20 世纪头三分之一的时间里，在工业化和科技创新的影响下发生了戏剧性的变化。[2] 富勒将居住地理解为经济和技术上高效的生命维持系统的总和。早在 1928 年的一篇关于狄马西昂住宅的介绍文字中便有一条格言，它既是一名真正的美国人的，也是富勒特点的体现："一个家，就像一个人，必须尽可能地完全自主和自我维持，拥有它自己的特点、尊严、美与和谐。"[3] 顺着这一趋势，难怪富勒不仅成了国际风格的最响亮的批评者，而且是一名资源节约和材料与能源高效利用的先知，尽管数十年来他都没有承认。正是富勒在 20 世纪 30 年代早期以陌生的生态观来对抗国际风格的追随者，并在他的杂志《庇护所》中指出了替代方案：庇护所意味着起作用的安全性能和为生态与经济结合提供支持。[4]

■ 对功能主义者的攻击

 1932 年，富勒，从奥地利移居美国的建筑师、设计师及舞台设计师弗里德里希·基斯勒 [Friedrich Kiesler]，与埃里克·门德尔松 [Erich Mendelsohn] 关系密切，且受到风格派小组赞赏，并到过包豪斯的丹麦建筑师克努德·隆伯格·霍尔姆 [Knud Lönberg-Holm]，这三人聚集在一个叫作结构研究学会 [SSA] 的小组中。短时间内，结构研究学会内部形成了许多反对的声音，这些声音反对希契科克和约翰逊将现代设计运动从欧洲提升到审美圣徒的地位上去的企图。在纽约现代艺术博物馆 [MoMA] 举办的现代建筑国际展和随附书籍《国际风格：1922 年以来的建筑》[*The International Style: Architecture since 1922*]，表达了反对如汉内斯·迈耶在德绍包豪斯宣扬的功

能主义。出于相同的原因，MoMA 馆长艾尔弗雷德·巴尔[Alfred Barr]更愿意用"后功能主义者"这一术语，而不是"国际式的"。[5] 该书标题中提到的"后功能主义建筑"能更准确地反映展览的计划。巴尔、希契科克、约翰逊三巨头对这一项目的想法最终被约翰逊概括为"风格，无非就风格"。[6] 这一立场排除了"新建筑"的社会面向及其科学技术创新的导向。希契科克为他的审美主义辩护，他谈道，现代建筑应该通过"新异的震惊"更有效地呈现给自由－保守的公众，而不是通过只会让人们厌烦的技术和社会学的解释。这样人们就能够理解艺术批评，和它一道成长，虽然它带有些许深奥的概念。[7] 现代建筑国际展的策展人不仅关注现代建筑的呈现，而且关心树立他们自己评判它的权威性，事实上，也就是树立在考量中接纳和排除特定建筑师的权威性。这一事实在弗兰克·劳埃德·赖特撰写的一份批评中显而易见，他将巴尔、希契科克

1__ 富勒，1963 年（参见 049 页注释 7），第 63、64、65 页。
2__ 巴克敏斯特·富勒，"狄马西昂住宅：1929 年在纽约建筑联盟的演讲"[Dymaxion House: Lecture for the Architectural League, New York, 1929]，约阿希姆·克劳斯和克劳德·利希滕斯坦编，《你的私人天空：巴克敏斯特·富勒；演讲》[Your Private Sky: R. Buckminster Fuller; Discourse]，（瑞士巴登，2001 年），第 82~103 页。参阅约阿希姆·克劳斯，"高科技建筑：1929 年巴克敏斯特·富勒的狄马西昂住宅"[Architektur der Hochtechnologie: Buckminster Fullers Dymaxion House 1929]，载于斯特凡·安德里奥普洛斯和伯恩哈德·多茨勒[Stefan Andriopoulos&Bernhard J. Dotzler]编，《1929：对媒介考古学的贡献》[1929: Beiträge zur Archäologie der Medien]（法兰克福，2002 年），第 191~223 页。
3__ 巴克敏斯特·富勒，"轻型住宅"[Lightful Houses]，约阿希姆·克劳斯和克劳德·利希滕斯坦，2001 年（参见本页注释 2），第 64~75 页，此处为第 73 页。
4__ 巴克敏斯特·富勒，"将住宅置于秩序中"[Putting the House in Order]，《庇护所》第 5 期（1932 年），第 2 页。
5__ 艾尔弗雷德·巴尔，"简介"，载于亨利·拉塞尔·希契科克和菲利普·约翰逊，《国际风格：1922 年以来的建筑》（纽约，1932 年），现代艺术博物馆展览目录，第 14 及后一页。
6__ 菲利普·约翰逊，引自特伦斯·莱利[Terence Riley]，《国际风格：展览 15 和现代艺术博物馆》[The International Style: Exhibition 15 and the Museum of Modern Art]（纽约，1992 年），现代艺术博物馆展览目录，第 14 及后一页。
7__ 亨利·拉塞尔·希契科克，"建筑批评"[Architectural Criticism]，《庇护所》杂志第 3 期（1932 年），第 2 页。

和约翰逊称为"自封的风格委员会"。[1] 在同一期《庇护所》[Shelter] 中，克努德·隆伯格·霍尔姆用讽刺的文本蒙太奇批评了这一"时尚秀"。在标准卫浴制造公司为其新古典主义"Teriston 衣橱"制作的广告对面，展示的是由希契科克和约翰逊描述国际风格代表建筑师和建筑的风格特点的语录。隆伯格·霍尔姆也借此机会引用了路德维希·密斯·范德罗1923年的著名声明："我们拒绝每一种形式的审美沉思，每一种学说，和每一种形式主义。"[2]

巴尔、希契科克和约翰逊反对建筑师自身的构划和话语，而正是那些建筑师为纽约的展览提供了最清晰的案例。根据约翰逊的看法，他们那本标题为"国际风格"的书，被有意设想为一次"对功能主义者的攻击"，并把它作为将"格罗皮乌斯主义"置之"死地"的手段。[3] 策展人靠着被他们歌颂为明星的建筑师的想法为食，但他们也竭尽所能地去限制他们的原创话语。在最近追溯 MoMA 知识起源的著作中，我们读到了巴尔、希契科克和约翰逊曾经运用他们自己的美学标准，吸收了勒·柯布西耶、路德维希·密斯·范德罗和 J. J. P. 奥德的观念，但是剥夺了这些观念的意识形态上的内容。就像先锋派的构划一样，影响过新建筑发展的技术、经济和社会条件都被简单地忽视了。纽约展览的美国发起人的唯一意图是将审美发展上最好和最新的案例呈现为一种时尚趋势。[4]

真正的美国事物

如此，那些被选入展览但无法从远处保护自己免受偏见解释和失实陈述的人，以及那些有充分理由认为自己是现代建筑的代表，但却因与国际风格的模子不匹配而被排除在外的人都面临着一个问题。这种有选择性的分拣影响到了少数美国现代主义者，包括诸如弗里德里希·基斯勒，克努德·隆伯格·霍尔姆和鲁道夫·辛德勒[Rudolf Schindler]这样的建筑师，他们在欧洲政治衰败之前就已经来到美国，他们本已困难的处境可能致使他们沦为边缘团体中的一员。对于那些自认为是真正的功能主义者的美国人来说，情况也几乎类似。弗兰克·劳埃德·赖特是一位被欧洲现代建筑的倡导者们视为他们的灵感源泉的人物，他出席了展览但书中却没有提及。

美国现代建筑中的所有冲突立场集中体现在1932年的《庇护所》中。[5] 它不在巴尔、希契科克或约翰逊的文章中，而在那些于这本小型杂志上发表的，认为美国的现代运动和围绕着它的话语远不只是形式问题的文章里。《庇护所》的作者们聚焦在

美国意识形态的根源上。被希契科克和约翰逊用相同论点攻击的功能主义，在他们的对手眼里不仅是国际现代主义的基石，而且还是真正的美国事物，正如路易斯·沙利文[Louis H. Sullivan]的作品以让人印象深刻的方式记录的那样。在一个民主社会中，从个人自信的角度来看，真正的功能主义是自然的创造力哲学。"内心常因美而欣喜，精妙的自发性，生命在完美地响应其需求的协定中寻求并呈现其形式……无论是翱翔的雄鹰，或是绽放的苹果花、辛勤工作的马匹、无忧的天鹅、分权的橡树、蜿蜒的溪流、漂泊的浮云、终日奔波的太阳……形式总是追随于功能，且这是规律。"[6] 这是沙利文的计划，1896年在他的关于高层办公建筑作为新的建筑目标的文章中被勾勒出来。他通过从内到外的设计界定了它的特点——从标准办公室的尺寸到承重框架的结构，从窗户的面积到建筑的外立面。

真正的功能主义从美国拉尔夫·瓦尔多·爱默生、亨利·大卫·梭罗和玛格丽特·富勒的先验论中获得了哲学上的推动力，他们关于废除奴隶制和消除各种形式的封建主义的思想被应用在个人生活和文化之中。这些先验论者的写作和演讲蕴含了在美国自主观念的基础上批评欧洲文化霸权的种子。当它在年轻的社会学中开始自我生长时，旧大陆的风格和时尚就必须为自然研究让位。

1__ 弗兰克·劳埃德·赖特，"为你歌唱"[Of Thee I Sing]，《庇护所》杂志第3期（1932年），第10、12页。

2__ 路德维希·密斯·范德罗，《G：基本造型材料》[G: Material zur elementaren Gestaltung]（1923年），无出版社（第3页）。引自克努德·隆伯格·霍尔姆，"两场展览：对美学诈骗团伙的评论"[Two Shows: A Comment on the Aesthetic Racket]，《庇护所》杂志第3期（1932年），第6及后一页。

3__ 菲利普·约翰逊，引自西比尔·戈登·坎托尔[Sybil Gordon Kantor]，《艾尔弗雷德·巴尔与现代艺术博物馆的知识起源》[Alfred H. Barr, Jr. and the Intellectual Origins of the Museum of Modern Art]（麻省剑桥市和伦敦，2002年），第283页。

4__ 同上，第276页。

5__ 迄今为止，该期刊仅受到过马克·德斯西普[Marc Dessauce]在学术层面上的关注："反对国际风格：'庇护所'和美国建筑出版社"[Contro lo Stile Internazionale: 'Shelter' e la stampa architettonica americana]，《Casabella》第604期（1993年），第46~53、70及后一页。

6__ 路易斯·沙利文，"从艺术角度思考高层办公楼"[The Tall Office Building Artistically Considered]，《利平科特杂志》[Lippincott's Magazine]（1896年3月）。线上网址 http://academics.triton.edu/faculty/fheitzman/tallofficebuilding.html（2009年7月18日访问）。

从这个角度来看，1932年在纽约呈现的由欧洲主导的国际风格，代表了对美国文化独立思想的背叛。弗兰克·劳埃德·赖特的同样感伤而带争论性的文章先是发表在《T-Square》杂志上，而后在《庇护所》上，它明确表达了这种冒犯感。它可以看作对个人和爱国羞辱的反应。[1] 富勒1932年发表的文章《通用建筑》[Universal Architecture]揭示了类似的情感流。在这篇文章中，他提到由芝加哥大百货公司计划好了但并未实现的展览，即本打算于1929年展示勒·柯布西耶、格罗皮乌斯、密斯，以及其他建筑师的模型。这些选择，富勒提到，三年后被命名为"国际风格"。实际上，他声称，它的确是"一种欧洲设计师们通过三千英里的视角的有利条件，为表达对美国的工业建筑的赞赏而发展起来的审美模式"。这种"类-功能主义风格"在像包豪斯这样的欧洲学校里得以整理编纂，并正再次作为一种审美的、静止的教条——其原始的经济科学，重新渗入这个诞生它的国家中。[2] 富勒的批评不再针对策展人巴尔、希契科克和约翰逊的运作，而是针对内容和它的创造者，即针对新建筑的欧洲建筑师和唯一将当时这些势力捆绑并巩固到一起的机构——包豪斯。

■ 机械复制时代的建筑

尽管功能主义在20世纪30年代中期被独裁政府驱逐并继续在荷兰、捷克斯洛伐克、斯堪的纳维亚和瑞士为争取承认而斗争，它在美国从来都只是一种边缘现象。富勒通过他的姑姑，即女权倡导者玛格丽特·富勒-奥索利，与爱默生成了亲戚，并借此牢牢根植于美国先验主义的哲学之中，[3] 自1928年起开始引领真正的功能主义的复兴——以他的狄马西昂住宅计划，但最重要的是以一种在机械复制时代的人类居所的哲学。

据富勒说，大约有五十名志愿者，他们在纽约为他的结构研究学会项目工作。当富勒和他的这些追随者们考虑工业生产的住房最低标准的设计需求时，他们面临着一个超现代的科学技术世界。[4] 这个世界为太空飞行的时代铺平了道路，但却在同时代的建筑和住房上几乎什么也没做。富勒和他的追随者以毫不妥协的严谨献身于研究工业生产的建筑的普遍需求之中，并将这些研究写在了《T-Square》和《庇护所》上，这使他们获得了与建筑或艺术毫无关系的左翼规划师和技术员的形象。

然而富勒真正的功能主义阿基米德支点并不是机械，而是生活再造的潜能，他把

技术复制和标准化均归属其中。"大自然的秘密不正是它必须依据与它的充分性和普遍理想的满足程度成直接正比的自身形象进行再造吗?"一个关键的因素是,生物体和技术人造物的结构功能的相似性,以及这一系统性方法是否可以应用在建筑设计的策略上。"这些新房子依据人类和树木的自然系统被建造起来……"[5] 富勒计划里的居民住宅有一根所有公用事业管线都能连接到的主干或中枢,以及一个调节建筑气候的外壳。不像他的同辈人始终只借用自然现象的形式方面,如用生物体的形式或用流线型,富勒对自然系统的说明聚焦于它们的细部结构,它们的整体行为,它们的交互影响,它们的起源,它们的演变,以及它们的衰败。

尽管他掌握了纯粹的技术过程,富勒通往自然系统的方法最初是诗性的,而不是技术性的。[6] 从自然系统的角度思考,为发现形式的技术和特性开辟了道路。富勒遵从能源节约、完全经济性的自然法则,换句话说,充分利用最少的东西。这一方法把他引向了在建筑行业不曾听过的结构类型,例如张力元件和拉力元件的分离,柔性接头,将结构划分为稳定受力的三角形,这是他的典型作品。[7] 富勒和隆伯格·霍尔姆收集了相应的图文场景,并在《庇护所》上进行展示。这些页面向读者介绍了一个轻量结

1__ 参阅弗兰克·劳埃德·赖特的文章,"现在人人能种花——因为种子遍人间"[For All May Raise the Flowers Now – For All Have Got the Seed],《T – Square》第 2 期(1932 年),第 6 页及以下各页。

2__ 巴克敏斯特·富勒,"通用建筑,论文一"[Universal Architecture, Essay One],《T – Square》第 2 期(1932 年),第 22 页。作者在这篇文章中重申了 1963 年(参见 049 页注释 7),第 62~65 页表达的批评。

3__ 巴克敏斯特·富勒于 1928 年 6 月 13 日致罗莎蒙德·富勒的一封信,转载于克劳斯和利希滕斯坦,2001 年(参见 053 页注释 2),第 77~79 页。

4__ 富勒,1932 年(参见本页注释 2),第 22、37 页及以下各页。

5__ 同上,第 35 页。

6__ 约阿希姆·克劳斯,"思考与建造:巴克敏斯特·富勒的《轻型住宅》一文中关键概念的形成"[Thinking and Building: The Formation of R. Buckminster Fuller's Key Concepts in his "Lightful Houses"],载于 Hsiao-Yun Chu 和罗伯托·G. 特鲁希略[Roberto G. Trujillo]编,《对巴克敏斯特·富勒的新看法》[New Views on R. Buckminster Fuller](斯坦福大学,2009 年),第 53~75 页。

7__ 巴克敏斯特·富勒,"通用建筑,论文三"[Universal Architecture,Essay Three],《庇护所》第 4 期(1932 年),第 36 页。参阅克劳斯和利希滕斯坦的杂志(1999 年)第 36 页和第 39 页的插图(参见 049 页注释 3),第 166 及后一页。

构的世界，轮船和帆船的设计原则的世界，乃至杂技演员使用的骨架结构的世界。相反，国际风格的倡导者所赞赏的在根本上由美学编码过的立方体和方块，受到了富勒和结构研究学会的批评，因为它们糟糕的空气动力学特性，以及由此造成的高能量的损失。这一批评促成了结构研究学会的"环境控制"理论的发展。然而它的实际应用却姗姗来迟，并首次在富勒的世博穹顶中展现。1967年在蒙特利尔举办的世界博览会上，富勒和他的合作者设计了美国馆的巨大穹顶，其上覆盖了一张由计算机控制光线和气候活动的薄膜，它就像一层鲜活的皮肤一样。

■ 约阿希姆·克劳斯［Joachim Krausse］
生于1943年。1981—1998年在图宾根、维也纳、汉堡和柏林学习哲学、文学、艺术史和新闻学，1994年在柏林艺术学院任教，在不来梅大学获得博士学位，论文涉及18世纪以来科学世界观与建筑之间的关系。自1999年以来，担任德绍-罗斯劳安哈尔特大学设计理论教授。1999年和2001年，与克劳德·利希滕斯坦出版了权威著作《你的私人天空：巴克敏斯特·富勒》［*Your Private Sky: R. Buckminster Fuller*］。

西蒙娜·海恩

一次失败的重生
包豪斯与斯大林主义，1945—1952

■ **物之诗：代替符号的表现理论**

"这群包豪斯人简直就是魔术师。想想看，战后什么都没了，而他们仅靠一把钉子和一团麻绳就把展位搭好了。"在柏林卡尔·马克思大道的一栋公寓楼里，一位头发花白的高挑女士正回忆起战争结束之初的情形。丽芙·法尔肯伯格-利夫林克[Liv Falkenberg-Liefrinck]是荷兰人，但这并不意味着什么。她在苏黎世和巴黎学习艺术史，之后在德累斯顿附近的赫勒劳[Hellerau]学习家具制造。当然，正是她，把马特·斯塔姆[Mart Stam]介绍到了德意志民主共和国。马特·斯塔姆因坚守良心拒服兵役而被监禁了六个月，当时丽芙还是个年轻女孩，在此期间照料过他，并在占领时期与他一道在阿姆斯特丹地下工作。丽芙·法尔肯伯格-利夫林克比马特·斯塔姆小两岁，她与他不仅有着相近的政治倾向，而且都选择了相同的事业，两人在1927年都参与了斯图加特白屋聚落的建造，并都加入鹿特丹先锋派小组Opbouw和阿姆斯特丹的De 8。战后，当她的德国丈夫成为萨克森州产业重组办公室的主管时，丽芙坚持要把悬臂椅的发明者带到德累斯顿，在苏联占领区建立先进的产品设计。

她本人在室内设计方面已经做出了令人印象深刻的贡献，并在20世纪40年代后期成为德意志制造联盟的一名建筑师。她与前包豪斯成员弗兰茨·埃尔利希[Franz

Ehrlich］、赫尔伯特·希尔歇［Herbert Hirche］、塞尔曼·塞玛纳吉奇［Selman Selmanagić］一起参与克莱因马赫诺的莱比锡贸易博览会、德国统一社会党的党校、普莱索商业学校、福斯特·齐纳德国行政学院的设计。另外，她还为最近一批移民归来的艺术家设计住宅的室内空间。[1] 用了八年时间——直到家具制造商瓦尔特·乌布利希［Walter Ulbricht］将东德商业贸易的领导权转交给审美保守主义者维布·泽伦罗达［VEB Zeulenroda］——赫勒劳以他们为中央办公和商业团体设计的产品塑造了这些新机构的外观。特别是在对外展会中，苏联占领区将自己呈现得很现代。前包豪斯成员在发展部分产品的原型时也同样发展了高端家具。塞玛纳吉奇 1947 年的教室椅在高校中激增，有超过百万件实例，而他的课桌和会议桌在东德结束之前为许多院校大楼的教授办公室增色不少。

　　这类家具在很大程度上受到了德绍包豪斯那些利用人体工程学设计的产品的启发，即为"人们的需要"而创造。来自 V2 火箭生产线的加工机器被充公给了赫勒劳，这样，曲木工艺便得以实现。凭着它们的球体形状，这些家具类似于当代的斯堪的纳维亚产品，但更清晰地呈现出它们自身的结构，并传达出一种预制和耐用的特性。最重要的是，塞玛纳吉奇提到了这些实用物品在布满灯光的动态空间中所扮演的特殊角色。作为一名在纳粹时期经由土耳其迁移至巴勒斯坦，此后又穿越北非的地道波黑人，塞玛纳吉奇希望帮助建立一个没有资产阶级代表的文明。[2] 在包豪斯的捷克籍教员卡列·泰格的启发下，他拒绝迷恋产品美学中内在的图像效果。反对"眼睛的专断"，那是为了迎合市场而创造需求。塞玛纳吉奇发展出一种旨在激活所有感觉的设计策略。他将"无事闲坐"转化为一种真正的行为理论。尽管其他设计师都在追求更加吸引人的图像，他却对具有批判反思性的行动更感兴趣。塞玛纳吉奇设计那些在根本上由不同的使用和交换模式定义的物品，以免小人物的子女们一旦掌权便忘了他们的出身，并陷入自我呈现和官僚主义的姿态中去。作为一名共产主义者，他无法就此去改造德国人。然而，作为一名建筑师，他有办法让他们为了自己的利益从他们所渴望的尊严、勤奋、纪律转到东方的宁静力、犹太人的想象力以及自由上。在包豪斯，塞玛纳吉奇解释道，他从画家那里学到的东西要比从建筑师那里学到的多。他曾特别受益于格式塔心理学家格拉夫［Karlfried Graf Dürckheim］关于格式塔复杂品质和感觉本质的客座讲座。这位超验的哲学家，1929 年因进行了一项对居住空间的调查而臭名昭著，实际上成功地向那些最初是"完全唯物主义的"学生展开了精神的过程。"这是一场光荣的斗争"。

格拉夫日后回忆起这场他生命中最伟大的胜利，"在那里，我知道了，质的经验的启发最终要比纯理性的论证更有力量"。[3]

多亏了汉内斯·迈耶，与格拉夫的单独接触足以让塞玛纳吉奇的功能主义转向关注基本的联觉体验而不是单一方面的功能项目的方法。在包豪斯后期伴随着对超现实的兴趣，塞玛纳吉奇学习了当一个人在穿过一个房间并且感受一个接一个不同的事物时，同时去听和闻，以及感受温度和空气。根据格拉夫的看法，当极致的对立面汇流进一个复杂的格式塔时，当所有的感觉同时被处理时，结果的补偿就会被体验为一种治愈的解放，实际上，被体验为一种自我的发现。在德绍最后的岁月，包豪斯的方法已经扩展到涵盖了与所有设计过程相关的此类知识。

塞玛纳吉奇与丽芙·法尔肯伯格-利夫林克，合作设计了在福斯特·齐纳的德国行政学院的俱乐部房间，塞玛纳吉奇运用感性而吸引人的颜色和与身体相关的形式来展现空间是如何被以这样一种形式，即仅进到里面就能变成一种体验，来组织和协调的。该地位于勃兰登堡州的偏远位置，是用来训练苏联占领区的年轻精英的地方。俱乐部房间在颜色和材料上的反差启发了当代的批评家，他们将之拿来与巴洛克的伟大创作进行比较。甚至在定名之前，它被用作不朽的"工人宫"，福斯特·齐纳给出了一个工人解放的矛盾解释。后来，塞玛纳吉奇被教条的传统主义者问道，在他的家具设计中，是什么给予了他参考性的指导时，他回答说："我总追随我的直觉"，其他的都是"赤裸裸的媚俗"，年近百岁的丽芙坐在她那舒适的印度摇椅上笑了起来。

1__ 克劳斯·库内尔 [Klaus Kühnel] 编，《人是一件非常奇怪的家具：生于1901年的室内设计师丽芙·法尔肯伯格-利夫林克的传记》[*Der Mensch ist ein sehr seltsames Möbelstück: Biographie der Innenarchitektin Liv Falkenberg-Liefrinck, geboren 1901*]（柏林，2006年），第109~130页。

2__ "塞尔曼·塞玛纳吉奇对话希格弗里德·佐尔斯" [Selman Selmanagicim Gespräch mit Siegfried Zoels]，录音记录，19世纪80年代。参见西蒙娜·海恩，"反对眼睛的专制，塞尔曼·塞玛纳吉奇100周年诞辰" [Gegen die Diktatur des Auges, Selman Selmanagiczum 100. Geburtstag]，《形式+目的》[*form + zweck*] 第21期（2005年），第78~99页。

3__ 卡尔弗里德·格拉夫·杜克海姆 [Karlfried Graf Dürckheim]，《经验与转变：自我发现的基本问题》[*Erlebnis und Wandlung: Grundfragen der Selbstfindung*]（法兰克福，1992年），第41页。

作为自由力量的色彩和形式：学校的冲突

当 1948 年底马特·斯塔姆从荷兰迁到苏联占领区时，希望在艺术教育和设计理论上开启一个新的系统性的起点的，不仅是前包豪斯学生的小社群。马特·斯塔姆在苏联驻德军事管理局的支持下来到了这里，德累斯顿市长瓦尔特·魏道尔［Walter Weidauer］一直期待着他的到来。斯塔姆受到了保护：萨克森州的文化官员艾尔弗雷德·施尼特克［Alfred Schnittke］是莫斯科国际现代建筑协会［CIAM］小组的成员，在柏林时，国家艺术委员会的格哈德·施特劳斯［Gerhard Strauss］对重组德累斯顿的两所学院的尝试伸出了援手。尽管不再有一个建筑师的教育机构，但斯塔姆还是希望将美术学院和应用艺术学院统一在建筑的首要地位之下，并提出促进工业和日常文化的明确方向。鉴于德累斯顿传统深厚的文化氛围，斯塔姆，带着来自德国革命视觉艺术家圈子的强烈个人主义，接替重病画家汉斯·格伦迪格［Hans Grundig］在此任职，此行充满着风险。结果便是"世界主义的环球旅行者"一方和德累斯顿艺术家另一方之间的冲突。

重要的是，要记住，在苏占区和早期的东德，对包豪斯的态度因机构和地区而异。在魏玛，康拉德·普舍尔［Konrad Püschel］的文凭被吊销；而在柏林，前包豪斯学生埃德蒙·科莱因［Edmund Collein］在德国建筑学院担任了多年的副主席。至于国家艺术委员会和萨克森州经济部，他们希望建立一个新的包豪斯，尽可能地拉近设计和生产之间的关系。在《新德国》［Neues Deutschland］（统一社会党的喉舌）上，一篇题为《包豪斯在德绍的回归》［Das Bauhaus in Dessau kommt wieder］的文章中，一份极为正面的报告在 1948 年 2 月 6 日被刊登出来，是关于休伯特·霍夫曼［Hubert Hoffmann］在萨克森－安哈尔特州的倡议："可以说，昨日的艺术概念和与之相关的本质研究包含了对外观进行尴尬的差异化探索……然而观察非光学的印象和概念，并使之可见的艺术却被忽视了。包豪斯大师为他们的学生提供了一种'第二视觉'：他们唤醒学生挖掘事物本质的感觉官能。"[1] 斯塔姆是一位前包豪斯讲师，为俄罗斯民众所熟知并被视作国际权威，他似乎非常适合作为召回包豪斯遗产的人选。他的学校很快便收获了"建筑学校"的称谓，且在埃米尔·雅克-达尔克罗兹［Emile Jaques-Dalcroze］曾经执掌过的埃勒劳剧院附近获得了合适的配套设施。这个拥有声名在外的家具作坊的社群现在变成了一所正规的学校。就在斯塔姆成为校长，并通过辞退四名与他的教育理念不合且曾在法西斯政权高层任职而名声扫地的教师，从而开始他的新

学期时,他同样邀请了约翰·哈特菲尔德[John Heartfield]来到德绍。"约一年前",斯塔姆在1949年10月致信这位艺术家,"我们,都一样,很高兴地拒绝了在西方(荷兰)的工作,为了在这里致力于民主重建的伟大任务。我们把所有的精力都放在了培养下一代艺术家的教育改革上,相信你,一样地,能够做出实质性的贡献。"[2]

除了设计师玛丽安·勃兰特[Marianne Brandt]之外,斯塔姆还任命了十几名前包豪斯成员为教师。通过做这些,他允许自己在某种程度上遵从于明确地反对学院传统的冲动。作为对个体艺术天才崇拜和架上艺术的回应,他创设了"画家、集体"的训练方式,即在1949年为公共场所绘制大型壁画。德累斯顿的艺术家们目睹了这种攻击学院原则和大师工作室的态度。他们要反过来"给这些家伙一顿狠狠的训斥"。就在斯塔姆因不赞同刚从巴勒斯坦流亡归来的平面艺术家莉亚·格伦迪格[Lea Grundig]的美学观念而拒绝聘用她时,矛盾加剧了。这一拒绝被当作斯塔姆冷酷无情的进一步证据。"这是一场在所谓的知识分子、冷峻的美学家、棱角分明的建筑师与创造力、艺术家之间的持久战。"1948年10月10日德累斯顿雕塑家和平面艺术家欧根·霍夫曼[Eugen Hoffmann]在给画家汉斯·格伦迪格的信中写道。"我们必须尽可能地去保留学院的内核,我们要确保下一代……将会为了未来而保存视觉艺术,其中将要担负起一个伟大的社会责任。在我看来,斯塔姆……不是一个在该领域拥有成果和前瞻性的人……无论如何,老战士还活着。上天正看着我们。实际上,只有我们才能提供真实的证据……社会主义不只是乌托邦。"[3]

随之而来的尖锐冲突其实只是一次"老战士"的表态,冲突中,除了格伦迪格和霍夫曼,艺术家约瑟夫·赫根巴特、威廉·拉奇尼特[Josef Hegenbarth Wihelm Lachnit]和汉斯·西奥·里希特[Hans Theo Richter]也转而反对斯塔姆。在本质上,

1__ "德绍的包豪斯又回来了"[Das Bauhaus in Dessau kommt wieder],《新德国》,1948年2月6日。
2__ 马特·斯塔姆致约翰·哈特菲尔德的信,1949年10月4日,德累斯顿造型艺术学院[HfBK]档案馆,斯塔姆的文件。
3__ 欧根·霍夫曼致汉斯·格伦迪格的信,1948年12月10日。引自德累斯顿造型艺术学院编,《欧根·霍夫曼,传记、文档、证词》[Eugen Hoffmann, Lebensbild-Dokumente-Zeugnisse](德累斯顿,1985年),无出版社。

这一冲突只是一场发生在左翼艺术家中间的存在了二十年的争论，而这一争论关心的是，艺术在阶级斗争中的角色。这里，依据卢卡奇的文章，反映原则被放到了所有现代抽象艺术的对立位置上。

顺带一提，在捷克斯洛伐克，这场冲突被称为"代际间的论争。"1929 年，在共产主义运动的一次特别的转变中，年轻艺术家和建筑师的诗歌主义已经能为自己冠上执政党美学的头衔，反对老一辈无产阶级革命作家。在德国，红旗是否会飘扬在包豪斯上空的问题于 1933 年以前一直处于开放的状态。至少，工会已经决定支持布鲁诺·陶特、马克斯·陶特、埃里克·门德尔松，以及在汉内斯·迈耶领导下的包豪斯，于贝尔瑙建造的德国工会联合会［ADGB］学校。共产党的媒体出版了关于包豪斯的热情洋溢的报告。在 1926 年 10 月德绍大楼开放时，哈勒市的报纸《阶级斗争》[Klassenkampf] 说了这样的话："包豪斯最伟大的事，是这所学校的教学结构……展现了创造性的精神。学生和老师是一个集体，他们构成了一个绝佳的工作社群。在包豪斯，政治上的辩证斗争在设计师的经验中找到了共鸣。学生并没有被'专家'的兴趣冲昏头脑，而是被迫从更广阔的视野去研究工作的意义……包豪斯人不会忽视我们时代的社会变革，而是与这些问题一起相处和斗争。他们拥有社会的意识。那是他们的力量所在。"[1]

但是回到 20 世纪 40 年代后期的德累斯顿。随后事态的发展充满了悲剧性，由于采取了对立的立场并使自己陷入激烈的美学对抗中（长期担任东德视觉艺术家协会的主席，莉亚·格伦迪格将成为教条的社会主义现实主义的主要代表），同志们正中了早期斯大林主义运动反"国际式"的圈套。毋庸置疑，格伦迪格、赫根巴特、霍夫曼、拉доні特、和里希特都是重要的艺术家。但是，当他们以活力论的名义谴责斯塔姆是"知识分子""美学家"以及"棱角分明的建筑师"时，他们在攻击自己的队伍，使它暴露在冷战时期典型的特勤局的攻击之下。阿道夫·贝内试图反对误用现代主义被证明是徒劳的。贝内作为一名艺术与建筑批评家在 20 世纪 20 年代已经有了声望，他满怀热情地为抽象艺术辩护，并呼吁要解放而不是肯定。"尽管激进的艺术作为一个的取之不尽的典范库，是非对象性的，并脱离了'自然'。"他在 1948 年初发表在杂志《视觉艺术》[Bildende Kunst] 上的最后一篇文章中写道："但它仍然是具体的。它诉诸感知，诉诸感官……颜色和形式是自由的力量，而非房子的粉饰者……让我们鼓足生活的勇气，冒险的勇气，想象的勇气，以及美的勇气，这种美不是再现其他事物的美，而是美本身。"[2]

对城市的想象:范式的转变

尽管在教育政策上存在这些冲突,斯塔姆的计划还是得到了德国国民教育中央管理局和苏联驻德军事管理局的支持。德累斯顿的"建筑学校"和其他开发项目一起,被整合到苏联占领区的两年计划中。斯塔姆开始参加建筑和都市计划的竞赛。这里,在他自己的领域——不是作为学校的校长或设计师,而是作为建筑师和城市规划专家——他将遭遇一次真正的惨败。1949年,在萨克森州的矿业城镇伯伦的文化宫竞赛中,他的方案,精练且稍显古典(具有对称性和成排的支撑结构)被拒绝了。不久以后,一座厚重的纪念碑式的建筑取代了斯塔姆构想的轻盈网格。这次失败仍然伴随着一些遗憾的表述。一封来自德国建筑学院主席库尔特·李卜克内西[Kurt Liebknecht]的信,提到这是竞赛评委会做出的一个不恰当的决定。[3]

但当斯塔姆的德累斯顿市中心重建理念付诸实施时,他的真正麻烦才刚开始。在他的指导下,重建自由工作委员会制定了一套计划,该计划完全忽视了德累斯顿旧城的历史底图,在旧的街道网络中嵌入醒目的荷兰式住宅楼,并呼吁摧毁那些被烧毁的数不清的建筑纪念碑。计划委员会的执行理事库尔特·W. 勒希特[Kurt W. Leucht]反对这一观点,事实上,这严重损害了这座城市的形象及其外形的集体记忆。但是,与公开的抗议相反,这位从满是纳粹逢迎者的阴暗环境里走出来的隐秘机会主义者选

1__ 马丁·克瑙特[Martin Knauthe],"德绍包豪斯的落成典礼[Zur Einweihung des Bauhauses in Dessau]",《阶级斗争》,1926年12月3日。作者是一名来自哈勒市的建筑师,在斯大林的集中营消失了。

2__ 阿道夫·贝内,"现代艺术想要什么?"[Was will die moderne Kunst?],《视觉艺术:绘画、印刷品、雕塑和建筑杂志》[Bildende Kunst: Zeitschrift für Malerei, Graphik, Plastik und Architektur]第1期(1948年),第3~7页,此处为第3、4、6页。参阅西蒙娜·海恩,"殖民建筑? 1930年以来国际美学论战背景下的斯大林大街"[Kolonialarchitektur? Die Stalinallee im Kontext internationaler Ästhetikdebatten seit 1930],载于赫尔穆特·恩格尔[Helmut Engel]和沃尔夫冈·里贝[Wolfgang Ribbe]编,《卡尔·马克思大道:柏林的主要道路;社会主义大道转变为东柏林的主干道》[Karl-Marx-Allee: Magistrale in Berlin; Die Wandlung der sozialistischen Pracht-straße zur Hauptstraße des Berliner Ostens](柏林,1996年),第75~101页。

3__ 库尔特·李卜克内西致斯塔姆的信,1949年或1950年,柏林艺术学院库尔特·李卜克内西的遗产。

择了阴谋的方式。最迟在他从瓦尔特·乌布利希那里听到斯塔姆不受斯大林信任并即将成为过去式的消息时，勒希特不再有任何顾虑。[1] 他成了斯塔姆最狂热的秘密敌人。也多亏他不断进步，而能够一路追赶斯塔姆到柏林。

全球文化战争

1950 年 5 月 1 日，斯塔姆担任应用艺术学校的校长。他的变动被所有涉事者认为是最好的解决方案，因为他可以在柏林白湖而不是德累斯顿"更好地发展他那无可置疑的实际能力"。党委认可这位新校长的专业和教育工作，但对他的政治品质深感不满。他们说他"对党的态度"过于"个人主义"，并补充道，党纪思想和党的忠诚在斯塔姆同志那里还不够强大到足以让他执行他不认同的决定。[2] 这些声明可视为一项政治方面，而非艺术方面的决断，它们暗示了斯塔姆并不认同德国统一社会党日益严重的斯大林主义化。然而，1951 年下令开展的评估中，专业上的缺陷与政治上的缺陷一道被认定。正如文件上所指出的那样，与之同时，不仅都市主义的前提，而且艺术的前提已经在发生转变："他坚持走实质上是……一条错误的道路表明了，在他的专业优越感的指导下……他认为今天的新道路……还不够好，并且实际上根据他的观点，把它当成自己的使命，要为文化保存而出力……从教育的观点看，他在专业方面是如此独特地表现出改良主义和'类似包豪斯'的倾向，以至于对今天的我们来说，它不再被视作无懈可击的。"[3]

斯塔姆作为应用艺术学校的校长，同时管理着位于柏林-米特区的附属工业设计研究院。他的工作主要放在研究院的推广上，直到德意志民主共和国结束，该机构一直以另一个名字作为带有政治性的先进设计中心。斯塔姆的职责包括参加轻工业部的产品设计分支理事会和莱比锡样品展原型选择委员会。作为一名顾问，他在工业界、研究与技术中心办公室、国家计划委员会、德国计量和产品测试办公室均备受尊敬。

但是所有这些努力最后都戛然而止。1951 年，应用艺术学校和它的校长斯塔姆突然发现自己正处在所谓的形式主义论争的中心。显然，德国统一社会党的干部们已经意识到，从绘画到建筑，这所学校均是包豪斯理念的最后堡垒。数月时间里，教职员工一直受到艺术理论的洗脑。1951 年 5 月 2 日，德国统一社会党中央委员会的经济、宣传、文化部的代表们出席了就建筑问题而专门召开的专业会议。但是无济于事，教

授和学生们完全拒绝新的建筑学说。他们拒绝用艺术设计的装饰品来装饰建筑，有人甚至说他们这是在鼓吹美国式的建筑。

这一指责揭示了理解当时形势的关键要点。严厉的反形式主义立场只能根据同时期美国在西欧推行的由间谍支持的文化攻势来理解。在20世纪50年代初期，美国中央情报局秘密培养了与文化自由大会［CCF］相关的广泛的知识分子网络，资金来源包括马歇尔计划的回流款和亨利福特基金会的资金。文化自由大会于1950年在西柏林成立，之后由于苏联的间谍活动而迅速转移到了巴黎，是一个完全由美国中央情报局控制的组织。它的目标是有目的地去影响一些重要的左翼自由派知识分子、作家和艺术家，即让他们参与对极权主义的批评，并利用他们来反对社会主义国家。文化自由大会的创立者们担心的并不是斯大林文化的生产，而是共产主义同情者在文化和政治的话语阵地，即巴黎、伦敦和柏林的艺术和知识的立场。在这场全球冲突中，两个德意志国家在文化政治上被两大超级大国从相反的方向开拓殖民地。[4]

与左翼艺术家早期的争论相比，形式主义论争是一个新的东西。这里的问题既不是内部的艺术较量，也不是国内的政治主张，如20世纪30年代发生的那样，而是帝国利益问题。几十年后才真正清楚，是什么驱使苏联及其德国卫星城从1946年开始背

1__"库尔特·W. 勒希特对话西蒙娜·海恩"，录音记录，1996年。
2__联邦档案馆内民主德国政党和群众组织的基金会档案［SAPMO-BArch］，DY 30/ IV 2/906/180 审查档案，表1。
3__D. 达恩［D. Dähn］教授，"关于斯塔姆教授的评论"［Beurteilung über Professor Stam］，1951年5月17日，德累斯顿造型艺术学院档案馆，1951—1959年的干部档案（Ka 10）。
4__关于这个议题，参阅弗尔克·贝克汉恩［Volker Berghahn］，《跨大西洋文化战争：谢泼德·斯通、福特基金会和欧洲反美主义》［*Transatlantische Kultur-kriege: Shepard Stone, die Ford-Stiftung und der europaische Antiamerikanismus*］，（斯图加特，2004年）；格雷格·卡斯蒂略［Greg Castillo］，"在分裂的柏林创建文化，全球化与冷战"［Building Culture in Divided Berlin, Globalization and the Cold War］，载于内扎尔·阿尔萨亚德［Nezar AlSayyad］编，《混合城市主义：关于身份话语与建筑环境》［*Hybrid Urbanism: On the Identity Discourse and the Built Environment*］（康涅狄格州韦斯特波特和伦敦，2001年），第181~205页；弗朗西斯·斯托纳·桑德斯［Frances Stonor Saunders］，《文化冷战：中央情报局与艺术和文学世界》［*The Cultural Cold War: The CIA and the World of Arts and Letters*］（纽约，2001年）。

信弃义，压制那些献身于新社会和政治参与艺术的知识分子同盟。维尔纳·米滕茨维[Werner Mittenzwei]是一位戏剧和文学方面的学者，长期作为东德科学院的成员，在他的著作《知识分子》[*Die Intellektuellen*]中，提到了由安德烈·日丹诺夫发起的文化－政治"大清洗"，"以它的世界影响力……只能与……特伦托会议相比"[1]——这一会议在1562年举行，一直关心将天主教会音乐从那些淫秽的事物中净化出来。要知道净化不仅事关艺术，而且还是反宗教改革的武器的一部分。

形式主义论争的背景只在弗拉基米尔·谢苗诺夫[Vladimir S. Semjonov]的回忆录中有所揭露，他时任苏联控制委员会在德国的政治顾问，之后长期担任苏联驻德意志联邦共和国大使。正是回归士兵的相关报告导致日丹诺夫担心苏联社会可能会被西方的文化标准侵蚀。[2] 大体上，苏联的反应与美国相同。两个战胜国都认为自己在文化上处于劣势，都担心霸权问题。正是在被占领的欧洲自然萌生的兄弟情谊，几乎遭受毁灭，被征服的德国的自信气息，体现在由塞玛纳吉奇设计的锃光瓦亮的俱乐部椅和由斯塔姆设计的未来主义式的陶瓷台灯上，无意中也代表着一次挑战。对于20世纪的国家主义、极权社会主义、斯大林的制度而言，正在欧洲酝酿的严峻事态，其中激进的共产主义者在文化－政治上扮演了重要的角色，构成了对改革的威胁。让具有压制性政治结构的斯大林主义深感不安的是中欧的局势，它对未来的开放态度，苏联军队在第一时间与当地男男女女的接触，与外来移民者的文化的碰撞，或仅仅是与德国人的友谊与爱情。在俄罗斯人与德国人私人交往被莫斯科禁止之前，也许最早是在1946年，文化官员们的关系可以说亲如手足。他们不仅在德国人面前极力称赞海因里希·海涅，还为存在主义戏剧喝彩，并赞助了处理焦虑和绝望问题的绘画展览。[3] 当俄罗斯人真正喜欢某样东西时，他们偶尔会在占领法的授权下将之充公。这就是位于福斯特·齐纳的德国行政学院的现代豪华会所的命运。在设备易手之后，新的苏维埃霸主被塞尔曼·塞玛纳吉奇和丽芙·法尔肯伯格-利夫林克的家具所吸引，以至于他们粗暴地将整个内饰搬回俄罗斯——可能用在克里米亚的红军疗养院又或是警卫部队的官员会所。在20世纪50年代中期，塞玛纳吉奇再次看到了自己的作品——在苏维埃杂志《应用艺术》的封面上，当然是作为苏联设计的榜样出现的。包豪斯同样如此，她的文化遗产被小心地封存在板条箱里，并在苏联引发了一场意想不到的骚动。但对于提前把家具寄回去的人来说，他们本人回家就不那么容易了。人们对返回的知识分子的担心，更甚于之前的普通士兵，担心他们可能会威胁到苏联内部的和平。因此促成

了斯大林命令红军的文化官员归国并加以扣留的决定。[4] 无论是在柏林、德累斯顿、还是维也纳，在"零点时刻"，他们都曾经离自由的体验太近了。

留下了什么

在1953年反现代主义运动的高潮阶段，马特·斯塔姆离开了德意志民主共和国。[5] 尽管他的离去是一个巨大的损失，但也不能将之视为包豪斯遗产在东德的终结。对形式主义论争深感恐惧的主流观点很容易遮蔽包豪斯理念在德意志民主共和国的持久存在和真正的辩证影响。对包豪斯的尖锐批评首先是其功能主义美学，然后是对社会的激进"变革的"观念，最后是教条的、反历史的都市主义，尽管如此，包豪斯在东德

1__ 维尔纳·米滕茨维，《1945—2000年东德的知识分子、文学和政治》[Die Intellektuellen, Literatur und Politik in Ostdeutschland 1945–2000]（莱比锡，2001年），第91页。

2__ 弗拉基米尔·S.谢苗诺夫[Wladimir S. Semjonow]，《从斯大林到戈尔巴乔夫：外交使团的半个世纪 1939—1991》[Von Stalin bis Gorbatschow: Ein halbes Jahrhundert in diplomatischer Mission 1939–1991]（柏林，1995年），第154页。另见米滕茨维2001年的著作（参见本页注释1）对此类事件的讨论，第90页。

3__ 关于被占领时期柏林的氛围，参阅沃尔夫冈·希韦尔布施[Wolfgang Schivelbusch]，《幕前：1945—1948年柏林的知识分子》[Vor dem Vorhang: Das geistige Berlin 1945–1948]（慕尼黑和维也纳，1995年）。关于苏联文化官员的背景和态度，特别见第55~61页。

4__ 关于苏联文化官员与德国人交往的限制以及苏联军官的突然离开，参阅安内特·格罗施纳[Annett Groschner]，《人人都分得一份柏林：普伦茨劳贝格区的故事》[Jeder hat sein Stuck Berlin gekriegt: Geschichten vom Prenzlauer Berg]（汉堡附近的莱因贝克，1998年），第276页。

5__ 有关马特·斯塔姆在民主德国的活动的大量讨论，参阅西蒙娜·海恩，"'包豪斯式的特别改革派'，马特·斯塔姆在民主德国"['Spezifisch reformistisch bauhausartig', Mart Stam in der DDR]，第一部分，《形式+目的》第2/3期（1991年），第58~61页，以及西蒙娜·海恩，"文化与煤炭：博伦的计划：马特·斯塔姆在民主德国"[Kultur und Kohle: Das Bohlen-Projekt: Mart Stam in der DDR]，第二部分，《形式+目的》第4/5期（1992年），第68~73页。另参阅西蒙娜·海恩，"ABC和民主德国：德国先锋派与社会主义结合的三次尝试"[ABC und DDR: Drei Versuche, Avantgarde mit Sozialismus in Deutschland zu verbinden]，载于京特·费斯特[Günter Feist]等编，《1945—1990年苏占区/民主德国的艺术研究：论文报告材料》[Kunst-dokumentation SBZ/DDR, 1945–1990: Aufsätze Berichte Materialien]（科隆，1996年），第430~443页，此处为第435~440页。

比在西德享有更多的尊重和共鸣。斯大林主义者尖锐地批评包豪斯，对那些受其影响的人来说极不公平，但也不自觉地赋予它以危险的吸引力。20世纪70年代，哲学家和文化批评家洛塔尔·库内 [Lothar Kühne] 的作品呈现了一种修正的"社会主义形式主义"，作为对"现有的社会主义"极具批判性的挑战，[1] 在德意志民主共和国没有真正的后现代，"Baukunst" [建筑艺术] 一词对于那些20世纪90年代被称为"训练有素的东德公民"来说显得很奇怪，乃至于可疑，甚至在苦涩的结局之后，工业建筑仍被付以敬意——所有这些社会和文化现象表明了包豪斯与东德之间的联系比通常设想的要更为紧密。

在学校的艺术课程里，在跨学科的国家设计机构中，在建筑研究中，即在建筑的科学论证中，特别是在公共财政乃至生态领域的设计责任中，深厚的传统路线同样清晰可见。有三种东西从包豪斯迁移到了东德并标志着它的身份，从或大或小的物品中均能看到：与产品美学无关的具体性；将城市作为一个整体的跨学科视角，以及设计的都市主义和具有个人责任感的都市建筑师；工业建筑作为一种完全社会化的空间生产形式，从工人的角度来构思。[2] 最重要的是：休伯特·霍夫曼在1948年所提及的"第二视觉"，"发掘事物本质的意识"。

1__ 参阅洛塔尔·库内，《住宅与景观：论文集》[*Haus und Landschaft: Aufsätze*]（德累斯顿，1985年）。
2__ 参阅西蒙娜·海恩，"建筑平板的乌托邦潜力"[Das utopische Potential der Platte]，载于阿克塞尔·瓦茨克 [Axel Watzke] 等编，《*Dostoprimetschatjelnosti*》（汉堡，2003年），第79~87页。另参阅西蒙娜·海恩，"马灿区，理性选择与独裁之间的社会主义计划" [Marzahn, das sozialistische Projekt zwischen rational choice und Diktatur]，载于《宇航员大道：建筑平板的见解和观点》[*Allee der Kosmonauten: Einblicke und Ausblicke aus der Platte*]（柏林，2005年），柏林文化协会编，展览目录，第9~13页。

■ 西蒙娜·海恩 [Simone Hain]
生于1956年，在布尔诺和柏林学习了艺术史，1987年，获博士学位，论文涉及捷克的先锋派。自1990年以来，出版了许多关于东德建筑和城市化历史的著作，并涉足与德国东部收缩城市有关的各种项目。2000年以来，在汉堡艺术学院和魏玛包豪斯大学任教。从2006年开始，在格拉茨理工大学科学院任教授。

蒂洛·希尔珀特

战后西德的争端
理性主义的复兴

"去往新城市,万城之城,我们在路上,饥肠辘辘。"

——沃尔夫冈·博歇尔特,1946 年

由教堂建筑师鲁道夫·施瓦茨[Rudolf Schwarz]在 1953 年[1]初发起的包豪斯论争,是一次在被摧毁的现代主义废墟和城市形象的公共记忆同样空空如也的背景下,界定西德建筑在现代主义中的位置的最初尝试。路德维希·密斯·范德罗参与曼海姆的新国家剧院的设计竞赛,是此次争端及随后不同的表述的催化剂。与施瓦茨、汉斯·夏隆,以及其他尚不出名的建筑师一道,密斯受到他以前的包豪斯学生,与埃贡·艾尔曼[Egon Eiermann]一起历经20世纪30年代劫难的赫尔伯特·希尔歇的邀请,参与其中。[2]

[1] 鲁道夫·施瓦茨,"教导艺术家,不要说话:对'建筑和写作'的另一种反思"[Bilde Künstler, rede nicht: Eine weitere Betrachtung zum Thema "Bauen und Schreiben"],《建造艺术和工艺形式》[Baukunst und Werkform]第 1 期(1953 年),第 10~17 页。

[2] 蒂洛·希尔珀特,《密斯·范德罗:1953 年曼海姆剧院工程》[Mies van der Rohe im Nachkriegs-deutschland: Das Theaterprojekt Mannheim 1953],(莱比锡,2001 年)。

20世纪50年代，包豪斯与其传统的联系起初停滞不前，但随后以一种看似线性的方式联结起来，这一过程与密斯日益增长的国际声誉同时进行着。但是，实际上，这些联系比今天通常认为的要更为复杂和充满矛盾。很少有公众能意识到曼海姆竞赛的作用或1957年在乌尔姆设计学院的建筑师马克斯·比尔[Max Bill]和拉德·瓦克斯曼[Konrad Wachsmann]之间的冲突，这些将会在此进行讨论。

1953年的包豪斯论争，最初关注点是与20世纪二三十年代的现代建筑建立联系的方式：在这样的语境下，保守主义者施瓦茨试图抵制包豪斯导向的理性主义的统治，但被分散的，有时甚至是粗暴的论点所转移。然而四年后，在比尔和瓦克斯曼的冲突中，正是这种持续发展的极致理性主义陷入了危机，前者曾在包豪斯学习，后者则与瓦尔特·格罗皮乌斯和密斯一同共事过。

■ 密斯作为典范：轻盈的悖论性胜利

在许多方面，1953年包豪斯论争包括了20世纪30年代早期谴责套话一类的表述，比如"技术主义"或"功能主义"。同时，新包豪斯信徒仓促的团结声明也是它的特征，双方都缺乏理论支撑或推理论证。在密斯的"玻璃盒子"的背景下，这些文本在某种程度上使人联想到重建时期与玻璃建筑相关的生活氛围：透明性、轻盈，甚至非物质化直至完全抹除空间边界的地步。夏隆在曼海姆的失利[1]受到的关注，远不及拒绝密斯"玻璃盒子"所受到的关注，就像模型中展现的那样，这个"玻璃盒子"体量巨大，内部无支撑，有着剧场化的导向。当时，该项目的照片并没有在建筑杂志上出版，甚至与施瓦茨的包豪斯论争无关，尽管施瓦茨据说对密斯表示过同情。施瓦茨的态度中流露出的对包豪斯现代主义的怀疑与玻璃立面作为先锋派的符号有关。

包豪斯论争期间，在依然满目疮痍的城市的第一块玻璃立面中，轻盈建筑的需求开始被明确表达出来。甚至在没有了解到第一手建造细节的情况下，考夫霍夫连锁百货商店便由SOM建筑事务所开始建造，轻盈的需求在该建筑的外部得以体现，它同样出现在由施瓦茨的学生保罗·施耐德-埃斯莱本[Paul Schneider-Esleben]设计的哈尼尔汽车销售中心的立面当中，而艾尔曼设计的萨尔布吕肯大学[the University of Saarbrücken]扩建项目在使用玻璃幕墙方面要比密斯的曼海姆项目更加激进。在高射

炮塔那骇人的体量中，法西斯建筑为大众心理的安住做了最后的尝试，弗里德里希·塔姆斯［Friedrich Tamms］建造的混凝土摩天大楼今天在柏林、汉堡和维也纳仍能看到。[2] 如今在德绍的非物质化的轻盈性已经成为包豪斯和德国先锋现代主义易于辨识的特征，它们回应了社会需求，即把这种极致的轻盈当作一项美国成就欣然接受下来。

施瓦茨的包豪斯论争也是一次企图澄清与包豪斯传统的关系的尝试，不是在包豪斯学生中间，而是在著名的珀尔齐希学校内部。[3] 战后，珀尔齐希学校培养了一众形形色色的建筑师，包括杜塞尔多夫的城市规划主任塔姆斯（他曾是阿尔伯特·施佩尔［Albert Speer］的掩体美学的理论家），帮助自己的哲学家丈夫恩斯特·布洛赫持续了解建筑的卡罗拉·布洛赫［Karola Bloch］，以及从1955年开始推进东德建筑产业化的格哈德·科塞尔［Gerhard Kosel］。但最重要的是，艾尔曼也在其中，他在整个20世纪30年代紧紧固守着他的现代建筑观念，并在战后很长一段时间里被施瓦茨盖过了风头。施瓦茨知道如何将自己展现为珀尔齐希学校的代表，而艾尔曼则被当作一名工业建筑师和功能性结构的建造者。

艾尔曼在为1958年的布鲁塞尔世博会设计的展馆上取得了突破。该馆在开启了"经济奇迹"的部长路德维希·艾哈德的指导下建成，标志着德国回归到了巴塞罗那馆那样的现代主义上，并被视为密斯美学的复兴而非艾尔曼的。场馆内部，一个连贯的传统被构建起来，它将战后的建筑呈现为一条"新建筑之路"［Weg des Neuen Bauens］，并追溯了它的谱系，从1911年的法古斯作品，1926年的包豪斯校舍，1927年的白院聚落，1929年的巴塞罗那馆，一直到1957年的柏林 Interbau 国际住宅展览会。[4] 1958年与展览会同年的纽约西格拉姆大厦的完工，巩固了包豪斯最后

1__ 中译注：指曼海姆国家剧院的设计竞赛。

2__ 迈克尔·福德罗维茨［Michael Foedrowitz］，《柏林、汉堡和维也纳的高射炮塔，1940—1950》［*Die Flaktürme in Berlin, Hamburg und Wien 1940–1950*］（沃尔夫海姆 - 贝施塔特，1996年）。

3__ 乌尔里希·康拉兹［Ulrich Conrads］等编，《1953年的包豪斯辩论：被搁置的争议文档，建筑世界基金会 卷100》［*Die Bauhaus-Debatte 1953: Dokumente einer verdrängten Kontroverse, Bauwelt Fundamente, vol. 100*］（布伦瑞克和威斯巴登，1994年）。

4__ 德国联邦共和国主任专员编，《1958年布吕塞尔世界报》［*Weltausstellung Brüssel 1958*］，无出版社，无日期（第52页）。

一任校长的国际声誉。[1]

密斯入围曼海姆国家剧院设计竞赛（由私人而非国家发起）的作品标志着对流亡建筑师的先锋性的承诺，并由1953年的失败而成了一个政治性的象征。然而，设计本身也是"美国生活方式"迄今为止不宜居的象征，[2] 它具有SOM建筑事务所1952年设计的纽约利华大厦的玻璃幕墙立面的特点。与此同时，随着1953年勒·柯布西耶的马赛公寓大楼的落成，一种战后现代主义新异的表现形式在欧洲大陆出现，它得到更成熟的反法西斯民众的支持要比在德国的多。

鲁道夫·施瓦茨：巴洛克与废墟美学

1953年的包豪斯论争几乎没有超越支持或反对包豪斯的公开声明，且实际上作为一次讨论失败了。它发生在一个重要的时刻：当时现代主义的保守派正在回顾自己从20世纪30年代开始的观念，回顾1933年以后毫无成果的结盟议题和合作的尝试。如今，在巩固它所宣称的，作为世纪中叶现代主义运动的引领者的地位的尝试上，现代主义的保守派再度失败了。因为实际上，在包豪斯论争中，施瓦茨很难理清他自己关于建筑的看法，尽管他有对摩天大楼和集体住房的恐惧，以及对包豪斯实验、激进左翼实践的蔑视，换句话说，他拒绝任何形式的先锋派，但他确实获得了相当大的关注。

阿方斯·莱特尔 [Alfons Leitl] 是《建造艺术和工艺形式》杂志的主编，包豪斯论争不自觉的发起者，施瓦茨的论战像在重复他于1936年在担任《建筑世界》[Bauweit]的编辑时曾使用过的论点。同一时期，为了让珀尔齐希学校的现代主义温和派，包括艾尔曼和施瓦茨，还有赫尔曼·亨瑟尔曼 [Hermann Henselmann] 能够继续进行公开活动，莱特尔尝试与包豪斯的反对者们[3] 达成和解。施瓦茨，不同于艾尔曼，他曾试图通过批评魏玛共和国的建筑潮流来向新领导人推荐自己，现在，即1953年，这一事实再次困扰着他。

包豪斯关闭三年之后，莱特尔拒绝将之当作由风格决定的建筑面向，而是仍然坚持认为这所学校是一所应用艺术的学校，是一所"创造有用之物的原型"的实验室。在天主教中央党的支持下，他想要在建筑中看到新样式的创造。他想到的是保罗·博纳茨 [Paul Bonatz]、康斯坦丁·古特乔 [Konstanty Gutschow]，以及朱利叶斯·舒尔特·弗罗林德 [Julius Schulte-Frohlinde] 这一方与围绕在奥托·巴特宁、奥托·埃

里希·施韦泽[Otto Erich Schweizer],以及施瓦茨周围的现代主义温和派的另一方的联合。前者是一群在 1936 年夏季奥运会之后通过阿尔伯特·施佩尔不断扩展的建筑业务而登上关键位置的建筑师,后者基本上毫发无损地从灾难中脱颖而出,他们是一群能够在第一时间就指出一条共有的、表面上不间断的发展道路,并且现如今想以折中的现代主义组成重建工作核心的建筑师。他们是一群支持阿方斯·莱特尔担任《建造艺术和工艺形式》主编的人,尽管有影响力的汉斯·施维珀特[Hans Schwippert]很快就与他的榜样施瓦茨保持了距离。

　　施瓦茨从未对方块美学感到不适,实际上,他 1930 年在亚琛建造的社会妇女学校和 1934 年在奥芬巴赫为一位内科医生建造的房子便是以这样的美学为基础,更多是以海因里希·特森诺[Heinrich Tessenow]为榜样而非以他的老师汉斯·珀尔齐希[Hans Poelzig]甚或是密斯。[4] 早在 20 世纪 30 年代,施瓦茨对"技术主义"的谴责是为了回应人们对恩斯特·诺伊费特这一类人的赞颂,恩斯特·诺伊费特是德绍包豪斯建筑的施工经理,Holabird&Root 建筑公司于 1930 年在密尔沃基市建造 A. O. Smith 公司研究和工程大楼时曾为之效力:那是一座"完全由金属建造"的大楼。[5] 但是施瓦茨 1953 年的包豪斯论争不会获得支持,因为他太明显地针对靠近政权的群体,也因此与十七年前的论争的联系过于紧密。

　　施瓦茨关于重建相关的新主题(无论是城市建设还是建筑美学)都没能在包豪斯

1__ "密斯·范德罗的杰作"[L'OEuvre de Mies van der Rohe],《今日建筑》[L'Architecture d'Aujourd'hui] 第 79 期(1958 年),第 1 页及以下各页。
2__ 参阅弗朗索瓦丝·萨冈[Françoise Sagan],《早安纽约:在世界最美的地方醒来》[Bonjour New York: Aufwachen an den schönsten Orten der Welt](慕尼黑,2008 年)。这本书于 1956 年首次出版。
3__ 阿方斯·莱特尔,《从建筑到建造》[Von der Architektur zum Bauen](柏林,1936 年),第 30 页及后一页。
4__ 阿方斯·莱特尔,"医生的房子:建筑师鲁道夫·施瓦茨,科隆"[Das Haus eines Arztes: Architekt Rudolf Schwarz, Köln],《建筑世界》第 52 期,第 1~8 页。
5__ 汉斯·约瑟夫·泽克林[Hans Josef Zechlin],"明亮的工作空间:北美的办公楼"[Helle Arbeitsräume: Ein Bürohaus in Nord-amerika],《建筑世界》第 5 期(1935 年),插入第 5~8 页,此处为第 6 页。

论争中解决。但是他有充分的理由拒绝他的对手艾尔曼,这位对手被认为是他1953年包豪斯争论中未透露过姓名的目标之一。因为艾尔曼将建筑视为一项理性的技术。根据这种观点,一张设计图并非源于透视的内部空间,而是在网格的基础上建造;如在厂房建造中,一座完工的建筑由组装和拆卸的钢骨架构成。因此,与施瓦茨不同,艾尔曼没有为旧城的摧毁而落泪,也不会为他的布鲁塞尔展馆的短暂生命而遗憾,那是一座在展览结束后就被拆除了的钢铁杰作。

1954年法兰克福圣迈克尔教堂平面图中的椭圆形,是施瓦茨战后第一批重要的建造之一,也标志着他与"活力论者"[Vitalists]关系的改变,尽管夏隆从未被提及。科隆的古尔泽尼奇节庆酒店与勒·柯布西耶的朗香教堂和马克斯·比尔的乌尔姆设计学院建筑同一年完工,1955年随着的酒店的落成,施瓦茨再次尝试恢复1953年的讨论,并提到了勒·柯布西耶。科隆建筑的巨大楼梯那蜿蜒的曲线同样将古尔泽尼奇大楼和圣奥尔本的废墟遗迹整合到了一起,它与勒·柯布西耶战后的风格有某些相似之处。它还包括一则反战声明,其中包含凯绥·珂勒惠支的雕塑《悲伤的父母》[Grieving Parents]的复制品,年轻的约瑟夫·博伊斯[Joseph Beuys]参与了该雕塑的制作。

1958年的一次重要演讲中,施瓦茨宣称他不仅遵守密斯传统中的古典主义(方块建筑的整个植被已经出现,并几乎成为所有新城市的标志),也恪守珀尔齐希传统中的巴洛克风格。然而,最重要的是,他公开反对"单一文化"的景观。[1] 施瓦茨的观点收效甚微,这一事实不仅是因为德国战后建筑的影响力局限在本地,同样是因为勒·柯布西耶在表现他的新形式语言上大获成功,这种形式语言是现代主义内在发展的结果,而施瓦茨在他和现代主义的关系中从未摆脱过背叛的嫌疑。

乌尔姆设计学院:1950年包豪斯将去往何处

1953年,继施瓦茨的包豪斯论争和曼海姆新剧院选择了一个平庸的方案之后,紧接着发生了许多其他的事件,它们对西方现代主义的发展具有同样的决定性作用。其中一件是7月在马赛市举行的国际现代建筑协会大会,年轻的德国建筑师参加了会议,包括哈特-瓦尔特尔·哈默[Hardt-Waltherr Hämer]、路德维希·里奥[Ludwig Leo]和奥斯瓦尔德·马蒂亚斯·昂格斯[Oswald Mathias Ungers]。几乎同一时间,1953年8月,新建立的乌尔姆设计学院开始了首次授课,这所学校由密斯的同事,从

芝加哥来的瓦尔特·彼得汉斯［Walter Peterhans］领导。1953年4月，约100,000名参观者已经参观了赫尔伯特·希尔歇在斯图加特组织的"技术之美——高品质的工业形式"［Schonheit der Technik—die gute Industrieform］展览。[2] 乌尔姆设计学院，1955年10月搬到了由马克斯·比尔在库贝克山上设计的新建筑中，它一般被看作包豪斯在新德意志联邦共和国的延续。但是，尽管它对设计的贡献，即对产品设计和视觉传达的贡献已有众多的出版物，但是它在战后德国的建筑讨论中的作用却几乎得不到关注。1953年7月密斯在准备曼海姆国家剧院竞赛期间的西德之行中造访了乌尔姆的建筑工地，他由雨果·哈林［Hugo Häring］陪同，他们在柏林共用一个工作室。在战后对现代主义的接受中，乌尔姆设计学院可被看作一个关键的角色，比尔也是这样认为的："我的想法是从假设包豪斯正常发展的话在1950年会到达的地方继续发展。"[3] 密斯在乌尔姆的影响是间接的，但在很大程度上比格罗皮乌斯的影响要有效得多，后者在1955年被邀请参加大楼的揭幕式。正是因为密斯，拉德·瓦克斯曼在1955年从芝加哥的伊利诺理工大学来到了乌尔姆，并在1956—1957学年取代比尔担任建筑系主任，建筑系在那之后被称作了营造系。

乌尔姆设计学院的校长比尔1928年在德绍包豪斯开始了他的学业，此时格罗皮乌斯刚离开，汉内斯·迈耶成为继任者。密斯接任为校长的时候，比尔再次离开了学校。[4] 与德绍包豪斯形成鲜明的对比，在乌尔姆设计学院，建筑不再被构想为指导其他活动

1__ 鲁道夫·施瓦茨，"当代建筑：1958年2月14日在杜塞尔多夫国立艺术学院入学典礼上的演讲"［Die Baukunst der Gegenwart: Vortrag zur Im-matrikulationsfeier der Staatlichen Kunstakademie Dusseldorf am 14. Februar 1958］，北莱茵-威斯特法伦州编，《国家与艺术：第十届艺术大奖纪念刊物》［*Staat und Kunst: Festschrift zur 10. Verleihung des Grossen Kunstpreises*］（克雷菲德，1962年），第130~170页，此处第131、153页。

2__《技术之美：关于巴登-符腾堡州立美术馆展览的想法和图片；赫尔伯特·希尔歇的艺术设计》［*Schönheit der Technik: Gedanken und Bilder zu einer Ausstellung des Landesgewerbeamtes Baden-Württemberg; Künstlerische Gestaltung Herbert Hirche*］（斯图加特，1953年）。

3__ 马克斯·比尔，"从包豪斯到乌尔姆"［Vom Bauhaus nach Ulm］，《你，欧洲艺术杂志》［*Du, Europäische Kunst- zeitschrift*］第6期（1976年），第12页及以下各页，第18页。

4__《马克斯·比尔：1928—1969年的作品》［*Max Bill: OEuvres 1928–1969*］（巴黎，1969年），国家当代艺术中心展览目录。

的"总体艺术"。在德绍期间,格罗皮乌斯就已宣布建筑是其他艺术的目标;他的1925—1926 年的建筑是一座彩色雕塑,位于"水族馆"幕墙后面的工作室,以建筑区为中心。即便是"工业设计"的新理念也首先与建筑相关,与托尔滕的排屋建造相关,或与采用保险箱公司制造技术的钢结构住宅的生产相关。

在乌尔姆,建筑似乎已经失去这样的主导地位,即使是库贝克山上的新建筑的空间布局也同样如此。大厅右半部分奥托·艾舍主管的视觉传达系和左半部分比尔主管的产品设计系共享该建筑的最大区域。首先,比尔不仅担任学校的校长,而且还担任产品设计系和建筑系的主任,建筑系坐落在毗邻产品设计实验室的狭长空间中。乌尔姆设计学院的建筑不像德绍包豪斯那样是一座色彩突出的雕塑,而是一座有着混凝土和木头颜色的强调边角的建筑。很明显,比尔 1950 年追随的传统不同于由格罗皮乌斯或密斯所规定的传统。大楼里唯一的图像是校长会议室里陈列的遇害的汉斯和索菲·绍尔的黑白照片。顺带一提,艾尔曼 20 世纪 50 年代末开始提出建筑居主导地位的主张并没有因乌尔姆设计学院的建造而动摇,甚至没有被相对化,反而被强化了。当瓦克斯曼在 1956—1957 年接替比尔担任建筑系主任的时候,他继续维持他在 20 世纪 50 年代早期在芝加哥建立的联系。对于瓦克斯曼而言,卡尔斯鲁厄的艾尔曼是在理念上最为相近的对话伙伴。赫尔伯特·欧尔[Herbert Ohl]起初担任瓦克斯曼的助手,1957 年冬瓦克斯曼突然离开后接替他成为乌尔姆的继任者,而他的毕业证书是在艾尔曼那里拿到的。

20 世纪 50 年代早期,比尔在乌尔姆建造大楼的意图是将之作为重建工作的"原型"。然而,从 1955 年的最终形式来看,乌尔姆设计学院中隐含的参考来源几乎无法破译。其中的建筑既没有密斯玻璃建筑的透明性(艾尔曼提到了这一点),也和施瓦茨的废墟美学无关,尽管艾舍最初提议在库贝克山上的防御墙上建一座玻璃塔建筑,以此表明一种反战的姿态。

■ 乌尔姆的建筑:一种非法传统的"原型"

总的来看,乌尔姆的建筑见证了对待技术的不同态度,这让它成为不同于最先进的建筑技术宣言的东西,就像人们会从格罗皮乌斯和密斯的传统中所期待的那样。相反,它构成了一种当地资源、生产方式和建筑材料的美学表达,尽管它们是如此谦逊或贫乏。

基本的物质性与比尔设计的著名木凳一起继续存在于建筑内部。后者是对马塞尔·布劳耶的镀铬管状钢凳/茶桌进行的一次真正的改写，而布劳耶这一作品被当作德绍包豪斯的通用家具，并标志着学校对工业美学的效忠。

比尔明显在关于汉内斯·迈耶的问题上缄口不言，而1928年比尔在德绍学习时便已与之相识，并且迈耶和他一样，也来自瑞士，这本身就是一个明显的遗漏。由于种种原因，包豪斯教师的影响虽然可以在比尔的建筑中很清楚地看到，但却很难获得承认，与他同时代的人也没有察觉到。1953年，在对施瓦茨的回应中，格罗皮乌斯坚定地与作为共产主义反美学者的迈耶保持距离；后者在20年代的宣言中以"功能"代替"构作"[composition]的主张依旧不断产生反响。但在荒谬的政治偏见中，持续到今天的关于迈耶的陈词滥调，实际上与他的建筑的真正样貌正相反。在他那个年代，他不是工业建筑的鼓吹者，不像恩斯特·梅[Ernst May]或格罗皮乌斯那样；1928年在拉萨拉兹[La Sarraz]举行的国际现代建筑协会第一次会议上，他公开反对在场的勒·柯布西耶对平屋顶和钢筋混凝土的崇拜，并主张使用木头和当地的材料。因为他认为一座由本地材料衍生出的建筑，获得了一种属于艺术作品的原生性，且不适合工业化大生产。

比尔将乌尔姆设计学院的综合大楼称作一个"大型的联合企业"，[1] 这样的布局在视觉轴向上很难理解，因为这座综合大楼几乎完全缺乏对称性，这很明显借鉴了迈耶的建筑思想。1928年在贝尔瑙举办的德国工会联合会学校的设计竞赛中，包括诸如阿道夫·贝内、海因里希·特森诺和马丁·瓦格纳[Martin Wagner]这样的杰出人物在内的评委被迈耶的方案所动摇，因为他的设计打破了矩形构图，并能够因地制宜。这是具有革命性的一步，从根本上将迈耶的参赛作品与其他的解决方案区分开来，后者包括马克斯·陶特或埃里克·门德尔松的方案，而比尔在乌尔姆复制的正是迈耶的方案。[2]

1__ 马克斯·比尔致瓦尔特·格罗皮乌斯的信，1950年6月12日。
2__ "柏林–贝尔瑙工会联合会学校"[Bundesschule des Allgemeinen Gewerkschafts-bundes in Berlin-Bernau]，《建筑竞赛》[Bau-Wettbewerbe]第33期（1928年）。

通过这样做,比尔将一种新主题引入战后现代主义的建筑中。继密斯强调透明性和普适性的空间之后,新的主题是:建筑网格和骨架。赋予设计学院综合大楼一致性的是立方体外部的统一效果,它实际上看起来并不透明,而是很单调。然而,在内部,立方体溶解成结构骨架,这形成了另一个主题:空间网格和灵活性。"我已经意识到,通常那些过于特异和过于独特的事物对生活并没有用处",比尔写道,在一封信中他解释了他的设计:"因此,尽可能保持灵活。"[1] 施工经理弗雷德·霍赫斯特拉瑟[Fred Hochstrasser]用理念主义的术语将建筑物的结构、雕塑和功能基础描述为一个建立在边长为3米的钢筋混凝土骨架基础上的立方体。[2] 比尔反过来将之描述为"带有审美野心的中性之物[neuter]"。这栋建筑更多地与奥古斯特·佩雷有关,而非勒·柯布西耶;网格变成了一个蜂窝状的雕塑——功能上是中性的,但在表现上不是中性的,而是象征性的。

混凝土骨架也构成了比尔的艺术中不可或缺的主题。它远不止是框架预制件的系统性技术,因为它是雕塑和建筑的主题:在空间中向外拓展的规则网格。这个开放的立方体是一种具有潜在功能灵活性的结构,在乌尔姆的建筑中,它也是作为激进民主项目的符号。它具有雕塑的简洁性和表现性。"艺术既不是伪造的自然,也不是伪造的个性,更不是伪造的自发性。"比尔随后将会写道。而是"艺术=秩序。"[3]

1956年,由詹姆斯·斯特林[James Stirling]提出的"理性主义危机",始于这一框架不再被看作雕塑,不再被看作符号、建筑的抽象表现,而是被构想为预制件的纯粹技术体系,那是瓦克斯曼的纲领性原则,艾尔曼也倾向于此,两位建筑师都声称这与密斯的网格精神有关,而乌尔姆、勒·柯布西耶的朗香教堂几乎无法重复的独特性被视为从根本上反对这一点。

理性主义危机:乌尔姆与现代主义的分歧

针对朗香教堂和艺术家勒·柯布西耶的论战是一种基础的、非正式的认识,它定义了乌尔姆设计学院建筑系的特点。这一看法并不是比尔简朴风格的结果,而是源自瓦克斯曼的观念,他将现代建筑当作一种超越个人的、科学的方法。而"不可调和的意见分歧"背后一定也存在重大分歧,这导致了比尔于1957年5月辞去设计学院校长团成员的职务。

乌尔姆走到了现代主义分歧的地方。斯特林在1956年写到这段分裂时，仍简单地将之视为两种文化间的分歧，美国和欧洲的分歧。正如他当时所言："随着纽约的利华大厦和马赛公寓大楼同时出现，欧洲和新世界的风格分歧已经显而易见，这已进入一个决定性的阶段。艺术或技术的问题已经将现代运动的思想基础区分开来，并且自从构成主义把新艺术运动与19世纪后期的工程学融合到一起的愿景当作它们的起源时，分歧的风格就已经出现了。在美国，形式主义如今意味着适应工业流程和工业产品的建筑，但在欧洲，它仍然是针对特定用途而进行设计的，在本质上属于人文主义的方法。"[4]

1957年瓦克斯曼上任，至此一位正统的现代主义建筑师担任了建筑系的领导。他代表着一种新类型的工程－建筑师。他在芝加哥伊利诺伊理工大学［IIT］期间完成的机库设计拥有一个由预制件构筑的巨型空间框架，于1953年出现在德国的杂志上。瓦克斯曼在政策方面也取代了他的前辈比尔。尽管他已经不再是包豪斯的学生，但自从移民之后，便开始与格罗皮乌斯特别是密斯密切交往。1951年，他代表艾尔曼授予了密斯卡尔斯鲁厄大学荣誉博士称号。1942年，他与格罗皮乌斯开发了"组装式住宅系统"，这是一种预制住宅，拥有无数变化和组合，打算用在战后美国的新住宅发展上。[5] 在乌尔姆设计学院，瓦克斯曼想要建立一个项目研究车间，为工业建筑生产

1__ 马克斯·比尔致英格·绍尔的信，1950年7月6日，引自马塞拉·基哈诺［Marcela Quijano］编，《乌尔姆设计学院：建造中的项目；乌尔姆设计学院大楼》［HfG Ulm: Programm wird Bau: Die Gebaude Hochschule für Gestaltung Ulm］（斯图加特，1998年），第25页。

2__ 弗雷德·霍赫斯特拉瑟，引自马丁·克兰佩恩和京特·霍尔曼［Martin Krampen&Günther Hörmann］，《乌尔姆设计学院—不间断的现代主义计划的开始》［Die Hochschule für Gestaltung Ulm-Anfänge eines Projektes der unnachgiebigen Moderne］（柏林，2003年），第70页。

3__ 马克斯·比尔，"结构即艺术？艺术即结构？"［Struktur als Kunst? Kunst als Struktur?］，载于杰尔吉·凯佩斯［Gyorgy Kepes］编，《艺术与科学中的结构》［Struktur in Kunst und Wissenschaft］（布鲁塞尔，1967年），第150页。

4__ 詹姆斯·斯特林，"朗香：勒·柯布西耶教堂与理性主义危机"［Ronchamp: Le Corbusier's Chapel and the Crisis of Rationalism］，《建筑评论》［The Architectural Review］第3期（1956年），第155~161页，此处为第155页。

5__ 参阅瓦尔特·格罗皮乌斯，《重建我们的社区：1945年2月23日在芝加哥的演讲》［Rebuilding Our Communities: A Lecture Held in Chicago, February 23rd 1945］（芝加哥，1945年），第35~43页。

原型，他甚至带来了一份开发建筑外立面元素的合同。

1958年，杂志《Magnum》发表了一篇关于瓦克斯曼和他的建筑发明的全面报道："一间房子被拆解成完全统一、标准的部件，它们之后能够快速地组装起来。这些发明，新建筑中最重要的一项，使住房建设工业化成为可能。如今，为了满足广大消费者的需求，从牙刷到电影娱乐的每样东西都是由工业制造的。"关于预制一词："大多数人，甚至大多数建筑师，（对它）感到恐惧。对他们而言，标准化意味着个人行动的消失……没有'设计'，没有'灵光闪现'，取而代之的是灵活的建造过程，随时向各方开放。"[1]

瓦克斯曼坚持让学生一直在场，就像在开发办公室一样，这让那些同时想要在设计学院参加其他学术课程的学生深感不满。于是，一场没人会料到的灾难发生了：1957—1958学年的暑假过后，瓦克斯曼再也没回来。日复一日，乌尔姆设计学院失去了一位观念的建筑师，这一断裂使建筑系一蹶不振。年轻的弗雷·奥托[Frei Otto]只是一段短暂的间奏曲，因为他关于在预制框架内自-建造的思想在根本上区别于乌尔姆流行的模块化工业批量生产的思想。即便是1958年巴克敏斯特·富勒的造访也不足以产生持续性的影响。建筑师兼设计师费迪南·克拉马尔[Ferdinand Kramer]，就像在他之前从美国回到美因河畔法兰克福的西奥多·阿多诺和马克斯·霍克海默一样，1952年回到法兰克福，拒绝了乌尔姆设计学院的聘用，转而选择继续留在美因河畔法兰克福担任歌德大学建筑办公室主任。[2]

尽管在产品设计领域，乌尔姆设计学院与德绍包豪斯的"工业设计"表现出直接的连续性，但在建筑方面，却依然缺少这种联系。也许正是这一点建立起了包豪斯和乌尔姆设计学院之间延续性：早在20世纪20年代就显现的理性主义内部的紧张关系，一方面在表现和空间之间，另一方面在系统和预制之间。正是这一点有助于解释，在战后建筑界，20世纪20年代格罗皮乌斯最重要的对话伙伴勒·柯布西耶的革命，以及在密斯影响下瓦克斯曼的激进性。

展望：太空城市与迷宫

即使在离开之后，瓦克斯曼的纲领性构想依然继续对乌尔姆产生影响。由于他的继承者在观念上的片面性，1957—1958年"意象主义包豪斯"[3]群体里的艺术家的

所有纲领性批评都被系统地回避了，尽管这个群体试图与乌尔姆对话并有同等的资格致力于对包豪斯的重新诠释。因此，对功能主义的批判长期处于一所自称是包豪斯继承者的学校的阴霾之下，以至于反常地迟至 20 世纪 90 年代，在社会学基础上对功能

1__ 阿尔弗雷德·施梅勒［Alfred Schmeller］，"源于机器的美，Magnum"［Schonheit aus der Maschine, Magnum］，《现代生活杂志》［Die Zeitschrift für das moderne Leben］第 16 期（1958 年），第 54~55、59~60 页，此处为第 59、55 页。

2__ 参阅蒂洛·希尔珀特，《哲学之家，费迪南德·克莱默斯哲学研讨会，法兰克福，1961 年，房屋和家具，拆除前的文档》［Hochhaus der Philosophen, Ferdinand Kramers Philosophisches Seminar, Frankfurt 1961. Gebäude und Möbel, Dokumentation vor dem Abriss］，以及 DVD（威斯巴登，2006 年）。

3__ 中译注：意象主义包豪斯由前眼镜蛇运动的成员阿斯格·约恩和他的法国与意大利同事共同发起，于 1954 年在意大利皮埃蒙特的阿尔巴市正式成立，意在回应乌尔姆设计学院的校长马克斯·比尔对包豪斯遗产的诠释，同时为整体文化革命的繁荣创造条件。1953 年，阿斯格·约恩在《英国建筑师年鉴》上读到了马克斯·比尔仿照包豪斯创办乌尔姆设计学院的计划。于是他致信比尔，询问艺术在乌尔姆的地位，并希望能到乌尔姆任教。作为回应，比尔给他寄来一本宣传手册，但很快补充道，乌尔姆对艺术的理解与此前的包豪斯有所不同。随后，约恩在另一次去信中附上了眼镜蛇运动的杂志，并提议可以在"自由艺术家"与乌尔姆之间达成合作，同时组建一个类似于民众大学那样的社群，以此致敬魏玛包豪斯时期，格罗皮乌斯邀请十一月社［Novembergruppe］和艺术职业协会［Arbeitstrat für Kunst］的表现主义艺术家前往包豪斯任教的做法。但约恩等来的却是比尔的批评与拒绝，比尔批评眼镜蛇运动追求的是"自我表现"，这类实验早已成为过去式，乌尔姆则要追求一种更为理性而客观的艺术。在比尔看来，包豪斯的画家就像"沾染了绘画病的苍蝇"，他们应该对包豪斯的死亡负主要责任，因此，"自由艺术"也没能像约恩期望的那样，在乌尔姆拥有一席之地。为了对抗乌尔姆对包豪斯的"理念"的篡夺，约恩构想了一个想象的包豪斯计划。1954 年在皮埃蒙特的阿尔巴市的"国际陶瓷会议"上，约恩和其他"自由艺术家"一起，以另一个名称，即以"意象主义"包豪斯国际运动来为他们共同成立的新组织命名。"意象"［imaginiste］这一由约恩新造的词，指的是对"物质的想象"（出自哲学家加斯东·巴什拉的表述）的探索，对那些能够激发想象力的艺术与建筑图像的探索，而原先的"想象"［imaginaire］一词则被留给了乌尔姆。因为他们认为乌尔姆将实验艺术家拒之门外，所以才是想象的。为扩大影响，意象主义包豪斯国际于同年参加了第十届米兰三年展。展览上，约恩通过朗读《反对功能主义》［Contre le fonctionnalisme］一文，公开反对比尔的理性主义和功能主义的艺术取向。1957 年 2 月，意象主义包豪斯国际、字母主义国际和伦敦心理地理协会在布鲁塞尔的泰普都画廊联合举办"第一届心理地理学展览"。随后他们在意大利的科西奥达罗西亚召开会议，决定共同成立情境主义国际。1957 年 7 月，来自英国、法国、丹麦、荷兰、意大利等国的画家、作家和建筑师在意大利阿尔巴市召开会议，正式将意象主义包豪斯国际与字母主义国际合并，共同创建了情境主义国际。

主义进行的批判才发挥效用。[1]

然而，阿斯格·约恩 [Asger Jorn] 和康斯坦特·纽文惠斯 [Constant Nieuwenhuys] 只是提请人们关注被艾尔曼的激情和瓦克斯曼的方法论压制的那部分包豪斯遗产：艺术表达是每个人的特权，空间即雕塑和社会领域，并因此也是一个都市问题，在法国和其他地区都无法借由新的大型住房发展项目来解决。从形式上看，约恩和康斯坦特对勒·柯布西耶的思想表现出了亲和性，然而在理论上，他们与施瓦茨的思想相契合。后者肯定是在他们不知情的情况下不自觉地发生的，因为他们可能会对施瓦茨的傲慢语言持怀疑态度，就像对他的目标，即把邻里社区锚定在流通的小区域内所持的怀疑态度那样。与约恩和康斯坦特不相容的同样还有埃瓦尔德·马塔雷 [Ewald Mataré] 的细致的雕塑工艺，他是施瓦茨的科隆圈子中的一员——顺便说一句，他们可能会与约瑟夫·博伊斯分享这些不安。

对于像保罗·施耐德-埃斯莱本这样的年轻建筑师来说，施瓦茨是1945年后第一位呼吁关注战后现代主义成就的建筑师。他同样是仅有的为那些高度差异化的老城市的消失而深感痛惜的著名建筑师，尽管1951年艾尔曼在达姆施塔特举行的"人与空间"[Mensch und Raum][2] 的讨论上嘲笑过这一点。然而，施瓦茨的废墟美学并不是一

1__ 蒂洛·希尔珀特，"后福特主义城市：寻找开放形式的构造-文化"[Die postfordistische Stadt: Suche nach einer Gestalt- kultur der offenen Form]，载于德绍包豪斯基金会编，《来自美国：两次世界大战期间的福特主义》[Zukunft aus Amerika: Fordismus in der Zwischenkriegszeit]（德绍，1995年），第135页及以下各页。蒂洛·希尔珀特，"建设性的负担"[Die Last des Konstruktiven]，载于卡琳·威廉编，《艺术即反抗？论艺术说不的能力》[Kunst als Revolte? Von der Fähig-keit der Künste, Nein zu sagen]（吉森，1996页），第161~175页。
2__ 参阅埃贡·艾尔曼的投稿，载于奥托·巴特宁编，《人与空间：达姆施塔特的对话》[Mensch und Raum: Darmstädter Gespräch]（达姆施塔特，1952年），第136~139页，此处为第136页。

■ 蒂洛·希尔珀特 [Thilo Hilpert]
生于1947年，在曼海姆和哥廷根学习了社会学、艺术史和德国文学，在柏林、巴黎和凯泽斯劳滕学习了建筑学，1976年，师从汉斯·保罗·巴赫特，获博士学位。自1985年以来，任威斯巴登高等专科学校建筑和建筑史教授，研究勒·柯布西耶的作品，发表关于20世纪和21世纪城市化的文章。1999年起，德绍包豪斯基金会学术顾问委员会成员。

种临时的解决方案，而是一次正逢其时的美学策略，1951年那时艾尔曼正在碾碎关于破坏的雄辩物证，将之用作普福尔茨海姆的圣马特乌斯［St. Matthäus］教堂的混凝土添加剂。虽然不同于那些情境主义者到来的原因，但施瓦茨担忧的也同样是城市失去的错综复杂性。■

本文献给我的朋友克劳德·施奈特（1931—2007）。

乔恩·埃佐尔德

致敬死去的父亲?
作为包豪斯继承人的情境主义者

■ 1

在瓦尔特·本雅明 1933 年的文章《经验的贫乏》[Erfahrungsarmut] [1] 中,他隐晦地将现代性定义为代际之间经验的断裂。根据本雅明的说法,这是一种生者完全仰赖自己的状态。对他而言,这些生者是那些在第一次世界大战的壕沟里成长起来的人:"曾坐着马车去上学的那一代人,面对着自由天空下的风景,除了天上的云彩,一切都变了。在这一风景的中央,在毁灭和爆炸的洪流力场中,是微不足道的脆弱人体。" [2] 在此,没有什么可以体验的了,因为没有什么可以理解的了,同样因为所经历的没

1__ 参见 025 页注释 2。该文集第一次刊印时,文本的标题便是"经验与贫乏"[Erfahrung und Armut];然而,本雅明的打字稿却是以"经验的贫乏"[Erfahrungsarmut]命名。参阅本雅明"经验与贫乏"中的注释,《瓦尔特·本雅明:文集》(麻省剑桥市,1999 年),卷 2,迈克尔·W. 詹宁斯[Michael W. Jennings]等编,罗德尼·利文斯通[Rodney Livingstone]译,第 731~736 页。
2__ 同上,第 732 页。

什么可说的了。凡人是孤独的,且已被上帝抛弃,只有云,这一短暂无常的古老寓言,保持不变。[1]

根据本雅明的说法,以这种方式定义的现代性带来了代际的断裂——首先,在年轻人和老人之间:"谁愿意试图以他的经验来和年轻人沟通?"[2] 然而,更为根本的是生者和死者之间的隔阂。对于现代人而言,死者没留下任何有用的东西可说;他们更无任何东西可供遗赠。人类的经验,即世代相传的正确生活方式的知识传递与继承停止了。"(我们的)经验的贫乏不仅是个人层面的贫乏,而且是人类经验普遍的贫乏。从此,一种新的野蛮。"[3]

现代人是野蛮人。就像本雅明在他的《德国悲苦剧的起源》一书中所说的那样,他们居住在一个"空虚的世界"里。[4] 然而,在该文本中,本雅明将现代性的开始定位在了别处:空虚的世界最早出现在马丁·路德的赦免学说中,该教义在拒绝善行时切断了现在和来世的仪式化联系。但即便是路德也很少把自己视为创新者,而是一名重新发现圣经起源的改良者。那么现代性开始于何时呢?难道它只是潜藏在欧洲历史结构中根深蒂固的断绝父子关系思想的现实化中——潜藏在这样一块基石中:依据"基督教的传统",我们将在它之上建造"欧洲的家园"?

与遗产继承观最尖锐的决裂已经发生在《新约》里。在马太福音中我们读到:"又有一个门徒对耶稣说:'主啊,容我先回去埋葬我的父亲。'耶稣说:'任凭死人埋葬他们的死人,你跟从我吧!'"[5] 追随至旷野的人不被允许埋葬他的父亲;父权制社会中确保遗产连续性的仪式活动不得进行。生者不埋葬自己的父亲,生者说他没什么可向死者学习的了。他也不再有家:"狐狸有洞,天空的飞鸟有窝,人子却没有安放枕头的地方。"[6] 许多代的继承路线被当代人,被"耶稣门徒"推翻了。然而,父亲的身体被抛弃在旷野里,并在那里腐烂。也许每一位千禧年信徒,每一位革命者,每一位先锋者,也许每一代人都是这些无父门徒的化身。也许以这种方式,我们可以接近一个悖论,即所有当代性的显性形式(在它们初始的姿态中)彼此异常相似,且总声称是永恒的。也许包豪斯就是非常好的例子之一。

本雅明,无论如何,将包豪斯放在了一个特殊的位置上。在"经验的贫乏"中,他认为这是在缺乏经验和继承的情况下,"重新(开始):以少而为。"[7] 这一看法似乎是有道理的。1919 年,瓦尔特·格罗皮乌斯正寻求创建"一个新型的手工艺人行会",然而这一行会为了创造"未来的新建筑"和"水晶般清澈地象征着未来的新信念"

所需的知识与传统的手工艺不再有多少相同的地方。[8] 包豪斯课程中所包含的手工艺要素的目标,更多是在纯粹现象学层面上与材料打交道,它们"正确的"用法绝不可能被建立起来。对本雅明而言,包豪斯创造了一个经验不再起作用的空间。"如今谢尔巴特[Scheerbart]靠着他的玻璃,包豪斯靠它的钢铁已经做到了。他们创造了难以留下痕迹的房间。"[9] 不留痕迹也意味着无根可扎,既无穴也无窝,既无遗产也无继承——因而包豪斯的工业材料,它的物品与建筑的质朴形式,以及模块化的思想,旨在取代个性,从而确证他的贫乏。最后,包豪斯实现了本雅明在他的零碎文本"作为宗教的资本主义"[Kapitalismus als Religion]中所描述的"流浪汉,乞丐般的僧侣生活",[10] 这也许有一个非常古老的内核。

1__ 早在 1920 年,这些体验促使西格蒙德·弗洛伊德提出了强迫性重复和死亡冲动的假设。参阅西格蒙德·弗洛伊德,"超越快乐原则"[Jenseits des Lustprinzips],同一作者,《自我与本我》[Das Ich und das Es](法兰克福,1998 年),第 193~249 页,尤其是第 197 页及以下各页。

2__ 本雅明,1999 年(参见 087 页注释 1),第 731 页。

3__ 同上,第 732 页。

4__ 瓦尔特·本雅明,"德国悲苦剧的起源",同一作者,《瓦尔特·本雅明:文集》,卷 1.1,罗尔夫·蒂德曼和赫尔曼·施韦彭豪瑟编(法兰克福,1990 年),第 203~430 页,此处第 318 页。英译版:《德国悲苦剧的起源》(伦敦,1998 年),第 139 页。

5__ 马太福音 8:21~22,新美国标准圣经(纳什维尔,1977 年)。

6__ 马太福音 8:20。

7__ 本雅明,1999 年(参见 087 页注释 1),第 735。

8__ 瓦尔特·格罗皮乌斯,"国立魏玛包豪斯纲领"[Programm des Staatlichen Bauhauses in Weimar],包豪斯档案馆和玛格达莱娜·德罗斯特编,《包豪斯 1919—1933》[Bauhaus 1919-1933](科隆,1993 年),第 19 页。亦载于汉斯·温格勒编,《包豪斯 1919—1933:魏玛、德绍、柏林以及 1937 年以来在芝加哥的延续》(科隆,2002 年),第 39 页。

9__ 本雅明,1999 年(参见 087 页注释 1),第 734 页。

10__ 瓦尔特·本雅明,"宗教资本论"[Kapitalismus als Religion],同一作者,《瓦尔特·本雅明:文集》,卷 VI,罗尔夫·蒂德曼和赫尔曼·施韦彭豪瑟 编(法兰克福,1986 年),第 100~103 页,此处第 102 页。

2

包豪斯的遗产是什么？继承包豪斯的遗产如何才能成为可能？就像本雅明所理解的那样，它本身就是一种与经验和遗产的贫乏达成和解的方式吗？也许这只是一个古老的欧洲问题的最新演绎，因为也许欧洲总是在继承遗产和一再宣告放弃之间举棋不定。然而，在 20 世纪 50 年代，这一问题具有特殊的意义：在第二次世界大战的破坏过后，不同地区的艺术家、设计师和建筑师都试图追随包豪斯现代主义的脚步，但方式不同。

在此，我只谈两方敌对的兄弟或兄弟会的继承权斗争：马克斯·比尔和阿斯格·约恩。一方是乌尔姆设计学院，它的建造最终由比尔完成；另一方是约恩的"想象的包豪斯"和后来的"意象主义包豪斯"[Imaginist Bauhaus]，它最后与 1957 年成立的情境主义国际汇合。之后，首先从居伊·德波[Guy Debord]的理论和康斯坦特的计划开始，情境主义国际一心关注建筑，关注建筑愿景。但是，比起这些艺术家的作品，我对他们以不同方式回收包豪斯遗产更感兴趣——这些努力揭示了代际间政治立场的差异和对现代性的理解差异的尝试。[1]

遗产继承斗争的舞台发生在战后的西欧。在德国，英格·绍尔[Inge Scholl]（被纳粹杀害的汉斯·绍尔和索菲·绍尔的妹妹），她的丈夫奥托·艾舍，以及作家汉斯·维尔纳·里希特[Hans Werner Richter]正在乌尔姆筹备扩建他们的民众高等学校[Volkshochschule]。该继续教育机构成立于 1946 年，旨在向德国人民传达"民主价值观"，因此得到了美国政府的支持。包豪斯则是该项目的参考点：由于包豪斯被纳粹关闭，它与魏玛共和国被埋葬的民主价值观便联系在了一起（尽管其政治具有异质性），现在要在美国的支持下复苏。当绍尔、艾舍和里希特在乌尔姆寻求扩大民众高等学校的方法时，瑞士建筑师和前包豪斯学生马克斯·比尔出现在现场，要为新机构的创建提供帮助。绍尔和艾舍构想的机构主要是政治性的，但比尔的计划是要建一所设计学院。

因此，初步议题是恢复已经被国家社会主义中断的连续性。在他的设计方法中，比尔很明显受到旧德绍包豪斯的朴素美学的影响，通过在乌尔姆建立新包豪斯，现代主义作为一个连贯的叙事被重新恢复。这是与现代主义"传统"，即与无关乎传统的传统的联系，而那位无传统之传统的担保人将被当成父亲：瓦尔特·格罗皮乌斯。在美国，比尔说服格罗皮乌斯承接对新计划的赞助，比尔同样利用格罗皮乌斯将自己定位为相

较于绍尔和艾舍的最受宠的儿子,从而成为新生儿的合法父亲。他设法请来格罗皮乌斯担任学校开幕式的演讲嘉宾,在那里,格罗皮乌斯宣布,在乌尔姆,"包豪斯的基本理念和在那里展开的工作……已经找到了一处德国的新家及其有机的延续。"[2] 这一点是要强调工作中断之后的延续性。比尔,这位法定儿子,得到了父亲对自己孩子的祝福,那是他在德国的土地上建立起来的,因而他之后便可以致信格罗皮乌斯说后者是"这所学校的祖父"。[3] 然而,比尔很快就在内部冲突之后离开机构,并同样被格罗皮乌斯抛弃了。

历史距离提醒我们不要轻视新兴的西德对魏玛共和国的传统路线以及与它的重要人物保持联系的需要。但同样明显的是,这些努力伴随着各种隐藏的策略,它们大体上相当于让纳粹主义作为一个意外出现。这种姿态促成了这样一个事实:国家社会主义真正的本质问题,长久以来一直被含糊不清的概念和思想笼罩着。在这里,既不寻求解决该问题,也不追问国家社会主义能够在魏玛共和国中出现意味着什么。相反,在下文中,我将确立一个不同的侧重点,带入无名的、无住处的,以及无父亲的反作用力恢复包豪斯遗产的视角。考察这一发展将再次带出包豪斯及现代性遗产的问题。

1__ 对于档案证据,我主要摘自罗伯托·奥尔特[Roberto Ohrt]的文字,《先锋派幽灵:情境主义国际和现代艺术史》[*Phantom Avantgarde: Eine Geschichte der Situationistischen Internationale und der modernen Kunst*](汉堡,1990年),以及克劳迪娅·海特曼[Claudia Heitmann]的专题论文,《1949年至1968年包豪斯在德意志联邦共和国的接受:阶段和机构》[*Die Bauhaus-Rezeption in der Bundesrepublik Deutschland von 1949 bis 1968: Etappen und Institutionen*](柏林,2001年),http://opus.kobv.de/udk/volltexte/2003/1 和 http://edocs.tu-berlin.de/diss_udk/2001/heitmann_claudia.htm。

2__ 瓦尔特·格罗皮乌斯,《1955年乌尔姆设计学院落成典礼上的演讲》[*Festrede zur Einweihung der Hoch-schule für Gestaltung Ulm 1955*],载于海特曼2001年(参见本页注释1),第109页。

3__ 马克斯·比尔致瓦尔特·格罗皮乌斯的信,1957年5月22日,引自海特曼,2001年(参见本页注释1),第118页。

3

丹麦画家阿斯格·约恩是20世纪50年代艺术界国际化进程中最活跃的人物之一。作为活跃在哥本哈根、布鲁塞尔和阿姆斯特丹的眼镜蛇运动[CoBrA]小组的创建者，他总是在寻求盟友。他已经听说了比尔的计划，并与他有过几次通信。然而，人们很快就清楚，两人之间不可能达成一致。"包豪斯是艺术灵感的代名词。"约恩致信比尔道。"包豪斯不是艺术灵感的代名词，而是一场运动的名称，它代表了一种非常明确的学说。" 比尔回复约恩道。"如果包豪斯不是艺术灵感的代名词，那么它就是一种无灵感学说的指称，那便意味着一种僵死的灵感。"约恩致信比尔道。[1]

我们看到两位继承者围绕遗产继承发生的冲突。比尔，这位法定继承人，以法则、父亲之名来争辩。约恩，这位非法定的继承者，不像比尔，没有就读于包豪斯，他则以灵感之名辩护，这是一种因无根而随处漂泊的精神。一个是想延续传统，给它定位，教授教义，合法继承父亲遗产并得到他的祝福；另一个则想要为离散的兄弟复苏灵感，这一精神也将因此成为他们的一部分。约恩很快就撕毁了协议，宣称比尔是他的敌人，他的手足敌人，并成立了他自己的竞争组织，起初他想称之为想象的包豪斯[Imaginary Bauhaus]，而后得出结论，比尔的计划实际上才是想象的。因此在最后，他把他的组织称作意象主义包豪斯国际运动[International Movement for an Imaginist Bauhaus, IMIB]。以这一方式，约恩也为他自己拿回包豪斯的遗产，但是没有父亲的祝福。在他的命名法中，我们首先了解到，这位画家不想放弃画布和颜料或实际上乃至形象，借助图像意象式地思考，而不是像比尔那样，从形式和功能上思考。尽管如此，在弃用名字后不久，意象主义包豪斯国际运动也介入建筑——奇异建筑的营造中，实现没有父母的短暂一代或儿童的理想。在核艺术运动[Nuclear Art Movement]的发起人和意象主义包豪斯国际的联合创办者恩里科·本治[Enrico Baj]拜访他的同事期间，约恩碰到了一本古怪的杂志。它诞生于巴黎，名为《冬宴》[Potlatch]。杂志仅作赠阅，并将自己称为"字母主义国际法国分部新闻公报"，战后先锋派字母主义小组的衍生物。在此，约恩似乎为他的非法继承计划找到了同盟。他写信给编辑安德烈-弗兰克·康德[Andre-Frank Conord]，然而，回信来自米歇尔·伯恩斯坦[Michèle Bernstein]及她的丈夫，居伊-埃内斯特·德波[Ernest-Guy Debord]。1957年，在意大利小镇科肖迪亚罗夏，意象主义包豪斯和字母主义国际合并，组建为一个具有更大影响力的新小组。只因德波的谈判技巧才阻止了将新小组继续称为意象包豪斯国际运动；取

而代之的是"情境主义国际"的名称。

因此,铭刻在情境主义国际史前史中的是关于包豪斯继承的冲突,当然,今天让这个组织更出名的是1968年巴黎起义或德波的媒介批判《景观社会》。冲突可以用这样的图式表示:虽然比尔的乌尔姆设计学院强调继承、教义,以及延续,但是约恩和德波的反作用力首先旨在强化和实现对继承权的剥夺,以及对经验缺失的肯定,本雅明认为这是包豪斯现代性的推动力。1961年情境主义国际杂志的一篇回顾性文章写道:"情境主义国际首先基于日常生活中一种非常紧迫的空虚感,并寻求克服它的方法。"[2]。这种空虚在德波的第一部电影《为萨德疾呼》[Howls for Sade]中得以展现,它没有形象,同时交替展示黑白影像以及带有唐突的、致郁的文字片段的黑色画面。然而,关键的一点是经由空虚到达"构建情境",这被情境主义者们构想为如顿悟一般为其自身带来意义的瞬间时刻,无须参考过去。不需要父亲。这里德波想到的与其说是格罗皮乌斯,不如说是在当前法国舞台上活跃着的父亲,让-保罗·萨特,这位他不断攻击的人物。在德波的一生中,其他父亲也是先被他称赞,而后拒绝。[3]

但如果重点是构建情境而不是创作艺术作品,那么对建筑的兴趣就不可避免了。字母主义国际已经形塑了之后将影响情境主义国际的都市实践和观念。伊万·切奇格洛夫[Ivan Chtcheglov]的《新都市主义宣言》[Formulary for a New Urbanism]从1953年开始已经在字母主义酒吧流传了,切奇格洛夫在其中呼吁要建造冒险城市:"必须建造庄园。"[4] 该著作已经囊括了字母主义都市理论中最重要的术语:航海术语 dérive,它的意思与其说是游荡,不如说是漂移。Dérives 是字母主义者和情境主义者的主要活动:包括让自己在城市中清醒地漂流,偏离习惯路线并感知该小组所说的城市"心理地理学的救济"——人、声音、气味、突然的中断,以及断裂的相互作用。

1__ 引自奥尔特,1990年(参见本页注释1),第140页。
2__《情境主义国际》[Internationale Situationniste](巴黎,1997年),第213页。
3__ 参阅让-马里·阿波斯托利德斯[Jean-Marie Apostolidès],《居伊·德波的坟墓:站在桀骜不羁的青年居伊-埃内斯特肖像前》[Les tombeaux de Guy Debord: Précédé de Portrait de Guy-Ernest en jeune libertin](巴黎,1999年)。
4__《情境主义国际》,1997年(参见本页注释2),第15页。

其目的不是占有城市空间，就像米歇尔·德·塞托［Michel de Certeau］在《日常生活实践》［The Practice of Everyday Life］一书中提及情境主义的字里行间经常宣称的那样，它首先是一种挪用［disappropriation］，城市被无家的陌生人感知为浩瀚的海洋。

另一个术语经常被字母主义用来指向同一个方向：dépaysement，意为迷失方向，陌生化，字面上指离开地面，大地的瓦解，最后是房屋的瓦解。在字母主义和情境主义初期，一些阿拉伯人和卡比勒人加入漂移中。他们的城市体验的特点是需要逃避警察，让他们自己不可见并走进地下。情境主义国际的成员阿卜杜勒哈菲德·哈提卜［Abdelhafid Khatib］在1958年试图对巴黎哈勒斯区进行一次"心理地理学的描写"，并以未完成的形式刊载在《情境主义国际》［Situationist International］上，后来他在夜间行动期间因违反北非的宵禁而被逮捕过两次。[1] 情境主义者想要在城市中找到一种作为陌生人的感觉，哪怕是那些能够在巴黎自由行动的人。这是儿子对父城和父国的反抗，与此同时，黑格尔-马克思-卢卡奇称之为"异化"的那种深刻的现代经验的现实化程度还不够充分，尽管德波对之偏爱有加。因为这不可能作为一个"废除异化"的问题。相反，漂移提供的是冒险，在熟悉的事物中发现异己之物并迷失其中的陌生感。

4

我们于此发现两兄弟这一代人再次向死者发起挑战。德波在他1959年的《回忆录》中引用了马克思在致卢格的信中所提到的马太福音的真理，之后被约恩拼贴在石版画上："让死人去埋葬自己的尸体并为他们痛哭吧。最先朝气蓬勃地投入新生活的人，他们的命运是令人羡慕的。但愿我们的命运也同样如此。"[2] 实际上，他们采取的对死者的语气甚至更加严厉：为了字母主义国际、意象主义包豪斯和情境主义者能真正朝气蓬勃地投入新生活，在将来，死者不仅要埋葬自己，而且还必须放弃他们现在的安息之地。1955年10月发表在《冬宴》杂志上的一篇题为《合理改善巴黎市的计划》［Project for Rational Improvements to the City of Paris］的文章中，德波建议："要废除墓地，所有这类尸体和记忆应该彻底摧毁，不留任何痕迹。"[3] 养育孩子也要被禁止。当德波的朋友吉尔·J. 伍尔曼［Gil J. Wolman］挑战这条命令时，便被踢出了字母主义国际。出版在《冬宴》的一篇以"抚恤金"［Pensioned］为题的简短报告中，伍尔曼被指责为"过着一种可笑的生活，每天变得越来越愚蠢的和狭隘的想法残酷地

证实了这一点。"⁴ 正如黑格尔已经强调的那样，个人在复制自己的那一刻就默许了自己的死亡。情境主义者被禁止从父亲那里继承遗产，更何况是成为父亲了。

所有那些不存在和死去的人必须从没有记忆与过去的一代人中驱赶出去，这一代人在永不会成为家的陌生之地寻找新的起点，偏离正确道路，而这条路并不总在原初的地方。情境主义者很快将无产阶级作为这类被剥夺了继承权的理论形象——不是作为劳动阶级，而是以其无根基、缺少财富，以及没有素养而作为一个完全现代的阶级。正如1958年第一期《情境主义国际》已经表明的那样："情境主义者将自己放在了遗忘之域。他们唯一可以指望的力量是无产阶级，理论上没有过去，用马克思的话说，无产阶级，'要不是革命的，就什么也不是'"。⁵

不久之后，当荷兰画家康斯坦特，这位约恩在眼镜蛇时期的老熟人加入情境主义国际时，这种去经验的意识便被确立起来了。康斯坦特长期致力于与德波相关的建筑乌托邦中，自1956年以来，他就一直在制定新城市的计划，他最初称之为"被覆盖的城市"[covered city]，之后称为"新巴比伦"。这个名字暗指这座城市里可能的罪恶，以及从"祖先语音"中产生的不可挽回的困惑和疏离。但它同样提到这座城市的结构让人想起巴比伦建筑守护神塞米勒米斯的空中花园。这座新巴比伦是意象主义包豪斯的延续，它将悬置于硕大的柱子之上，被放在如今仅用于交通的空旷的、残缺的地面和同样空旷的天空中间。这座城市不仅作为起源地，而且还作为死者的安息之地而脱离地表：该计划不包含墓地。

1__《情境主义国际》，1997年（参见093页注释2），第50页。

2__居伊-埃内斯特·德波，《回忆录：阿斯格·约恩的承重结构》[*Mémoires: Structures portantes d' Asger Jorn*]（巴黎，2004年），无出版社。该引文被印在了第一页，出自马克思致阿尔诺德·卢格的信，见于卡尔·马克思，"德法年鉴中的信件"[Briefe aus den Deutsch-Französischen Jahrbüchern]，载于卡尔·马克思和弗里德里希·恩格斯，《作品》[*Werke*]，卷1（柏林，1976年），第337~346页，此处为第338页。

3__《居伊·德波出版冬宴1954—1957》[*Guy Debord présente Potlatch 1954–1957*]（巴黎，1996年），第205页。英译版：http://www.cddc.vt.edu/sionline/presitu/potlatch23.html#Anchor-Project-50557

4__同上，第266页及后各页。

5__《情境主义国际》，1997年（参见093页注释2），第8页。英译版：http://www.cddc.vt.edu/sionline/si/struggle.html。

这座城市将以这种方式产生自己，在一场无休止的、可能相当紧张的游戏中改变其形式和结构，它的整体氛围受制于专业情境主义者的持续变动。潜在的震惊将会洗清儿子们的过去：康斯坦特对城市"黄色区块"［yellow zone］[1]的描述表明了"长期逗留在这些建筑里可起到洗脑的补益功效，经常用于消除可能形成的任何习惯。"[2]居民们将会走到经验完全缺失的地步，到达一个完全陌生和当下的时刻。2002年在卡塞尔举行的第十一届文献展上，康斯坦特凭借自己的空间收获了荣誉，平面图和地图被展示在新巴比伦的模型旁。在一些作品中，悬挂城市的网络覆盖了欧洲部分地区，遍布阿姆斯特丹、巴黎或英国的米德尔塞克斯郡，旧日的城市只留下一些名字，像神一样徘徊在地图上。

到了20世纪60年代初，康斯坦特已经离开情境主义国际。他一直在敦促落实他的城市规划，但德波的兴趣越来越多地转向世界革命。然而，正是在这个时候，在纺织企业家和赞助人保罗·马里诺蒂［Paolo Marinotti］的邀请下，一个实验性的情境主义城市在地中海的小岛上几乎要变成现实。这个极其昂贵的项目最终因情境主义者要求"破坏建筑群的权利"[3]而失败了。

5

我从本雅明对现代性的隐喻开始，即经验和遗产的断裂，以及他将包豪斯看作向这种断裂妥协的一种方式。我已经描述了在战后时代的西欧，在国家社会主义终止引入现代主义叙事之后，两个不同的计划再次试图挪用包豪斯的遗产，这个遗产本身就包含了拒绝继承遗产。一边是比尔，是受父亲祝福的合法儿子；另一边是约恩、德波和康斯坦特，他们是一群私生子，他们既不想埋葬父亲，也不想继承父亲。但最后，正是这些私生子的工作为1968年的巨大冲击铺平了道路，当拼凑到一起的欧洲连续性瓦解时，这代人为了过上此时此地的生活而团结起来反对自己的父辈。

今天，这些儿子本身就是父亲，尽管他们不愿承认。斯拉沃伊·齐泽克［Slavoj Žižek］称他们为"道德败坏的父亲"，他们甚至不会给儿子逾越诫命的满足感，因为逾越是他们唯一建议的事情。然而，情境主义城市似乎已经出现在其他地方：出现在购物天堂和购物中心，迪拜埃米尔在近岸的海洋上建造的岛屿。他在那里堆起陆地，由专业的情境主义者和情境主义无产阶级的继承者控制气候和环境，并组建了一个没有

历史或记忆的暴发户国际社区。在重大金融危机之前，迪拜吉贝阿里棕榈岛的奢侈定居点预计最早在 2020 年将成为一个拥有 170 万人口的城市的核心。在它的边缘，迪拜酋长穆罕默德·本·拉希德·阿勒马克图姆 [Muhammad bin Rashid Al Maktum] 的一首诗将被写进海里："从智者处汲取智慧 / 远见卓识者在水面挥毫运腕 / 并非每位骑手都是骑师 / 伟人将迎接更大的挑战。"[4]

"沉船的名字只显示在水中。"[5] 德波 1978 年创作的电影《我们一起游荡在夜的黑暗中，然后被烈火吞噬》[In girum imus nocte et consumimurigni] 中，他在他的朋友切奇格洛夫身后喊道。切奇格洛夫是字母主义城市理论的发明者，他在精神病院度过了最后的日子，于 1998 年去世；康斯坦特于 2005 年去世。离开情境主义国际后，他仍然在新巴比伦项目上停留一段时间。在某个时候，他意识到他所在城市的生活将变得恶劣可怖。约恩于 1973 年去世。当德波听闻朋友的死讯时，他再次写道："让死人去埋葬自己的尸体并为他们痛哭吧。"然而，他不允许自己被埋葬。1994 年自杀后，他的第二任妻子阿丽丝·贝克尔-荷 [Alice Becker-Ho] 将他的骨灰撒到了塞纳河里，这清楚地表明，从德波那里没有东西可继承："我们能确定的是，德波将继承德波。"[6]

这大概重复了两千多年前一个名叫耶稣的年轻人在热尼萨雷特海上所说的话，这仍然是欧洲最大的挑衅，马克思、德波和许多其他人重复了这句话："任凭死人埋葬他们的死人。"——此时此地，重新开始，没有死者。然而，我们不应该忘记，说这些话的人的命运是永恒之子的命运。也许情境主义者仍是永恒之子，不想要父亲的祝福，

1__ 中译注：新巴比伦虚拟城市内部被划分出许多不同的区块，每个区块的功能各不相同，黄色区块便属其中之一。该区块位于城市边缘，因东边二层的巨大黄色楼板而得名。区块内部设置有通过楼梯联系的隔间、由异形房间组成的迷宫，黄色区块也因此成了一处为游戏而建的试验场。
2__《情境主义国际》，1997 年（参见 093 页注释 2），第 133 页。
3__ 约恩和马里诺蒂之间的协议可以在德波的旁注中看到，《通信》[Correspondance]，卷 2（巴黎，2001 年），第 71 页。
4__《棕榈岛》[Palm Islands]，http://de.wikipedia.org/wiki/palm_islands.
5__ 居伊·德波，《电影作品全集》[Oeuvres cinématographiques complètes]（巴黎，1994 年），第 250 页。英译版：http://www.bopsecrets.org/SI/debord.films/ingirum.htm. 电影的英文名可以翻译为：We wander in circles in the night and are consumed by fire.
6__ 引自阿波斯托利德斯，1999 年（参见 093 页注释 3），第 156 页。

但也不允许弟兄拥有它。至少如美国建筑理论家马克·威格利［Mark Wigley］最近的断言："新巴比伦被想象成一个游乐场。它的模型是一个儿童游乐场。"[1] 他的理由是，这种模式中隐含斯大林主义倾向在于，它永远像对待孩子一样对待居民，这些孩子不该长大，这样他们便不会像父亲那样。

也许我们根本不需要在合法的继承人和没有父亲的信徒之间做抉择。也许教义和精神之间的继承战争可以在某一刻停止，那些只在弟兄之间发生的斗争，其目标是继承的纯洁性——在康斯坦特的案例中，通过持续的洗脑，不留痕迹地遗忘所有父亲已成为可能。也许可以不单单从一位父亲那里，还可以从许多父亲那里，从兄弟那里，甚至从母亲、女儿、朋友、死人、活人、不死之躯、动物、事物、光、写作那里继承遗产。可能到那时，令人筋疲力尽的"兄弟情谊"的时代和遗产争夺——情境主义者在1968年5月再次想将其作为一项伟大的创新和历史行为出售——就结束了。这样，我们就不必再从零开始，而是从某个地方开始——包豪斯、情境主义，或是超越它。[2]

这篇稍加改动过的文章最初发表在索尼娅·内夫［Sonja Neef］编，《在包豪斯的船上：论现代主义的无家可归》［An Bordder Bauhaus: Zur Heimatlosigkeit der Moderne］（比勒费尔德，2009年），第29~43页。

我要感谢索尼娅·内夫的批判性阅读和建议。

[1] "建筑的武器：采访马克·威格利"［Architectural Weaponry: An Interview with Mark Wigley］，http://bldgblog.blogspot.com/2007/04/architectural-weaponry- interview-with.html.
[2] 关于不纯洁的遗产问题，可参阅德里达晚期的著作，尤其是《债务国家、哀悼活动和新国际》［Specters of Marx: The State of the Debt, the Work of Mourning, and the New International］（纽约，1994年），佩吉·卡穆夫［Peggy Kamuf］译。

■ 乔恩·埃佐尔德［Jörn Etzold］
生于1975年，在吉森学习了应用戏剧。1999—2003年，在戏剧项目中担任导演和演员，主要与Drei Wolken团队合作。2001—2004年，法兰克福约翰-沃尔夫冈-歌德大学"时间体验与审美感知"研究小组成员。2006年获得博士学位，论文涉及居伊-埃内斯特·德波。2007年起，担任吉森尤斯图斯－李比希大学的安格万特戏剧学院研究助理。

奥托·艾舍

包豪斯与乌尔姆[1]

> 包豪斯在不同国家走过不同的道路，但进入这座建筑后，我深信它最正统的根脉将会在此地繁荣成长。
>
> ——格罗皮乌斯1955年在乌尔姆设计学院开幕式上的演讲

格罗皮乌斯当时向我们提议把设计学院改叫"包豪斯乌尔姆"，我们拒绝了。

如今，我对那时的自己还略感惊讶。在我们今天的文明社会中，包装往往比内容更重要，交叉引用、名声和关系具有不同的权重。但对我们这些刚从战争中走出并致力于创建一所新学校的人而言，情形有所不同。鲜少有财产留下，不管是物质的、政治的还是文化的，以至于很难想象走关系、傍名声或互惠互利这些东西。

当然，我们也意识到，一所名为"包豪斯乌尔姆"的学校身上附带的文化-政治光环，但那时"名望"的概念往往具有负面含义。我们只想做对的事，而不考虑公众形象和赞誉。

我们并不想要创办第二所包豪斯，一件复制品。我们有意与之相区别。

要谈"我们"便需要一些区别，尽管当时我们对基本的原则仍持不同看法，特别

1＿＿这篇文章最初发表在《物的道德》[*Die Moral der Gegenstände*]（柏林，1987年），赫尔伯特·林丁格[Herbert Lindinger]编，乌尔姆设计学院展览目录，第124~129页。

在处理纯艺术与设计的关系这一问题上。马克斯·比尔的理念有别于瓦尔特·齐斯切格［Walter Zeischegg］、托马斯·马尔多纳多、汉斯·古格洛特［Hans Gugelot］和我的。不可否认的是，马克斯·比尔同样不想要一个复制品，但在许多方面，他又确实想建一所新的包豪斯。当我们为了与包豪斯作对比而同意把绘画和雕塑从乌尔姆的课程中剔除出去时，比尔规划的新建筑却仍然保留了艺术家工作室和金工作坊。

最初瓦尔特·齐斯切格和我均活跃在艺术领域，但不久便离开了学院，他在维也纳，我在慕尼黑。这一决裂是出于原则而做的。

我们从战争中返回，如今，在学院里，被要求为了美而审美式地工作。我们不能再继续这样了；但凡有眼能看有耳能听的人都必须意识到，在纳粹政权的废墟上，艺术也卸下了文化应承担的许多责任。

我们不得不追问，忽视战后人类真实问题的文化和艺术实际能否脱下伪装。艺术整个不就是一个借口，让那些掌控它的人放弃现实吗？艺术不就是一种布尔乔亚式的、周末时光式的伪装，意在控制日常生活吗？那些对艺术贡献最大的人，不正是对霸权最感兴趣的人吗？

当时，我并不能对这些问题给出干脆的回答，但是我们的兴趣完全转到了相反的一极。我们对日常生活和人类环境设计、工业产品、社会行为均抱有浓厚的兴趣。我们是否还要同意以对象去划分创造力：无目的、纯审美的对象应该继续被视为人类创造能力的最高形式，而实践与日常生活之物被放到次要位置——依据精神优先于肉体的原则？如今，就心理学、医药学和哲学来看，这种二元论已然过时，但是我们赋予诗歌语言的价值仍旧高过新闻的语言，对博物馆物品的审美要高过街道上的物品。我们依旧割裂物质与精神，并需要艺术为此提供证明。

在我们的观念中，需要的不是创作更多的艺术作品，而是要表明，今天，文化必须把生活作为它的对象。我们甚至认为我们已经辨认出了传统文化的策略，即把注意力从日常生活之物上移开，以便后者可以被商业利用。艺术被那些从垃圾中获利的人夸大，永恒价值是由那些不想让自己的肮脏工作被发现的人声明的。我们不想成为这种柏拉图主义的一部分。文化要为现实献身。

我们发现了包豪斯、构成主义和风格派，并在马列维奇、塔特林和莫霍利-纳吉的著作中找到了我们正在寻找的东西。

为日常生活、现实、设计塑型，已经成为所有人类创造力的平台。如果有人对正

方形、三角形和圆形，对颜色和线条感兴趣，那么这是一个合理的美学实验，但仅此而已。相反，它的价值必须在它与现实打交道时得到证明，无论现实多么破碎、肮脏和荒凉。

马克斯·比尔是包豪斯的一名幸存者，在某种程度上，他从瑞士的制造联盟那里打捞起了在日耳曼和奥地利被禁止和根除的东西。对我们而言，他是我们最初只能在书中遇到的正宗的包豪斯人。但是比尔也有不同的心态。我们都同意设计应该从物中发展出其成果，但对比尔而言，绘画和雕塑仍旧高居其他事物之上，而我们则希望避免设计再次被纳入应用艺术，并从艺术中借用其解决方案。查尔斯·伊姆斯［Charles Eames］的椅子作为技术、功能和美学共同体的令人信服的模型出现在现场。这是由任务本身产生的设计，不需要借用艺术形式的设计。相反，里特维尔德［Rietveld］的构成主义椅子被证明只不过是被用来坐的蒙德里安绘画，以有用意图为借口的无效的美术品。

对柏拉图乃至对亚里士多德而言，身体遮蔽了精神。如果物质不存在，世界就完美了；如果没有身体，精神就自由了；如果没有性欲，爱就高贵了。这一观念（资产阶级文化的根源）在当时如此普遍，以至于几乎没有人能想到它的反面，尽管达达运动在把厨房凳子、小便池、自行车轮和扫帚引入博物馆以示挑衅的路上走了很远。

反之亦然：词穷者寻找风格，物质主义者崇拜精神，生意人支持文化。

雨果·鲍尔［Hugo Ball］是苏黎世达达派运动的发起者，他做了一次有关康定斯基的演讲。但他也是最早离开达达的人。对他来说，否定资产阶级还不够。因此，他谴责达达派中的资产阶级因素和它遁入精神的取向。1919年，他投身于另一极"生产的生活哲学"：对邻里的尊重和接纳，对邻里的爱，可以用事物的秩序来取代，在其中，培育巨大的生产力为道德提供了基础。与纯精神的艺术相比，他阐述了一种对具体事物进行人性化设计的哲学，这是一种设计哲学。他开始质疑康定斯基的装饰性曲线。

对于阿道夫·卢斯来说，建筑不再像身体和灵魂的分裂那样，由风格和结构组成，卡尔·克劳斯［Karl Kraus］也不再将语言分为内容和形式。形式是一种表态的形式。

那时在乌尔姆，我们必须回归到事物、产品、街道、日常生活、人类那里。我们必须转身。目的不是将艺术延伸到日常生活中，不是去应用它。而是反艺术，是一件文明生活的作品，一种文明生活的文化。

我们首先在厂房中发现建筑，在机械结构中发现形式，在工具的制造中发现设计。

我遇到了瓦尔特·齐斯切格，当时他正在造访乌尔姆附近的握把保险研究所，寻找用于维也纳"手与握把"[hand und griff]展览的材料。

我自己制作海报。离开学院后不久，直到我的一张海报在现代艺术博物馆展出时，我的基本信念才坚定下来，那张海报旁挂着的是保罗·克利的一幅画。我为街道创作，就像其他人为博物馆所做的那样。由于我没有在自己的任何作品上署名——也试图以这种方式将自己与艺术圈的实践分开——纽约的那些海报被贴上了这样的标签：佚名艺术家。那同样适合我。就像其他人寻求一个名头并在门面市场上自我展现一样，我喜欢匿名。工匠、建筑商、工程师并没有在他们的作品上署名。包豪斯经历了各种内部突变和对抗，例如从手工艺到工业设计的转变，从赫尔策尔和伊顿到范杜斯堡的绘画的转变，从制造联盟理念形态到风格的理念形态的转变。但它没有设法摆脱艺术。相反，真正的王子是画家王子：康定斯基、克利、费宁格和施莱默。他们所关心的仍是精神的东西：康定斯基的理论性著作冠名为《论艺术中的精神》。康定斯基与蒙德里安是神智学的追随者，这是一种纯粹精神性的学说，它试图通过与绝对精神，与上帝合而为一来克服物质主义。对他们两人而言，绘画提供了通往纯粹精神的途径，通往非物质性的道路是告别具体的物质世界。

在俄国，马列维奇寻找纯粹的空间、平面、色彩，带着原本只在制作圣像时才有的野心。[1] 他所追求的是纯形式的，方形、三角形和圆形的，线条和色彩的，令人狂喜的美学。克利谈及宇宙、史前以及原始的运动。对康定斯基而言，物体成为能量场和线条的复合体。在他的画中，他作为抽象王国里平等的公民追求纯粹的抽象。他的目标是精神性、超越-现实、超越个体。

但世界不是由特殊、具体组成的吗？精神、普遍，只不过是人类概念世界的一部分，它们难道不是在语言上与世界和解的一种方式吗？这一观念已经被奥卡姆的威廉所证实，他是现代分析哲学的先驱。

但画家的精神性并不是包豪斯的全部。在一开始就有过一种走向具体的趋势。首个课程大纲便呼吁回归手工艺，呼唤一个以作坊精神为目标的新型的手工艺人行会。它呼吁在建筑中联结各门艺术，并宣告艺术是手工艺的顶点。这一课程大纲里对应用艺术的强调，在1919年第一版宣言的最后一句话得以体现："让我们创造……未来的新建筑……有朝一日，（它）将会从百万工人的手中冉冉地升上天堂，水晶般清澈地象征未来的新信念。"

这句话仍然能提供一些有价值的东西，作为手工艺时代对工作高度重视的表达，当时的物是为了物本身而制造的。专注于利润的工业和服务业本质上植根于欺骗，（在那里）外观比事物本身更重要。

建筑师格罗皮乌斯同样允许诸如建筑和家具这类世俗之物进到包豪斯，尽管不再是他们本来的样子，而是作为新信仰的要素出现。画家们在基本的几何形，在正方形、三角形、圆形以及在红色、黄色、蓝色、黑色和白色这些原色中发现了后者。

因此，冲突不可避免：设计究竟是一门在正方形、三角形和圆形的元素中得以体现的应用艺术呢，还是一门从手头的任务，从功能、生产和技术中得出其标准的学科？世界是由特殊和具体组成，还是由一般和抽象组成的呢？这场冲突没有在包豪斯得到解决——只要艺术概念仍然是禁忌，只要不对纯形式加以批判的柏拉图主义仍然是世界的原则，它就不可能得到解决。

当然，也有个别反对的声音。尤其是年轻人，如约瑟夫·阿尔伯斯、马特·斯塔姆、汉内斯·迈耶和马塞尔·布劳耶，都质疑过这种对理想审美的屈从态度。他们把工作方法、材料特性、技术以及组织的产物看作他们的工作成果。作为经验主义者，他们反对纯形式的理想主义者。汉内斯·迈耶被迫离开包豪斯，他冒着风险声称艺术是构作，因此与目的相对立，生活是非艺术的，美感是经济、功能、技术和社会组织的结果。

包豪斯仍以源于艺术的几何风格为主导，因此对装饰艺术的影响大于对现代工业生产的影响。包豪斯在博物馆上留下的印记比在当今的技术和经济上留下的印记更多。

设计的几何原理可能仍适用于家具或排版，但这种形式参数即使对于椅子来说也是值得怀疑的，更不用说汽车、机器和电器了。工业生产走了一条不同的道路，像查尔斯·伊姆斯这样的设计师是第一个展示了基于目的、材料和制造方法——基于功能开发产品究竟意味着什么的人。

我们都有充分理由对包豪斯持保留意见。

1__ 中译注：1915 年，在彼得格勒举办的"0.10，最后的未来主义"展览上，马列维奇将自己的《黑色正方形》放置于"神圣角落"（又被称为"上座"或"红角"）里，取代了原本专属于该位置的圣像画。

与此同时，齐斯切格和我都不是将美学视为纯粹技术生产的副产品的经济学家。在我们看来，划定美学范畴，如比例、体积、序列、穿插或对比，并进行实验性研究似乎是合理的，但不能作为目的本身，当然也不是一种优越的、影响一切的精神的学科。相反，它们是一种语法，一种设计的句法。设计结果必须与问题相对应，其标准是功能和生产。美学实验对我们来说很重要，从概念上控制审美过程既令人兴奋又必要，但我们并不认为牛顿物理学比自然本身更正确。

汉斯·古格洛特为团队带来一位技术创新的领导者，马尔多纳多则是一位同样从绘画中叛逃的理论家和设计师。古格洛特在产品设计中发展了教学的技术发明基础，而马尔多纳多则组织了课程的科学结构。

比尔在艺术和设计的分类方面似乎暂时同意我们的观点。关键的一点是，他能否同意我们的绘画和雕塑观，即将其作为定义颜色和体积的实验学科，而没有其他更高的意义。

对于古格洛特来说，考虑到工程师和产品设计师的层级时，这个问题变得尖锐起来。设计师优于技术人员吗？

古格洛特从未卷入艺术中，因此可以公正地作出决定。

对比尔而言，设计师的地位高于工程师，但对古格洛特来说，这个问题本身就有问题。设计师和工程师这两个职业从不同的角度处理着同样的事情——一个从技术效率的角度出发，另一个从功能和外观的角度出发。古格洛特如此看重工程学，以至于他无法想象将其放到从属地位，就像他希望技术人员认真对待设计，不要让它处于从属地位一样。他不再以高低来看待世界，而是将世界视为不同且平等活动的相互联系的网络。再者，对他来说，技术产生了太多人造的美学品质而使他不愿小瞧它们。为了利用技术的美学储备，他自己成为一名技术员。齐斯切格也是如此，他现在花在阅读关于力学和动力学的书籍的时间比花在艺术上的时间还要多。与艺术展览相比，他的求知欲更多地被技术展会满足。同时，他还研究立方体和位置的数学，以探索体积和拓扑的定律。对他来说，观看的位置和角度得出的结果，无法用等级来表达。马尔多纳多和我致力于数理逻辑研究，却发现我们对世界性问题的回答取决于方法，取决于问题的表达方式，在这里，垂直的世界秩序也崩溃了。精神是一种方法，但不是一种实体。我们将世界的秩序体验为思想的秩序，体验为信息。

查尔斯·莫里斯［Charles Morris］的《符号理论》［*Sign Theory*］是我为乌尔姆

设计学院图书馆采购的第一批书籍中的一本。他将信息分类为语义、句法和语用学，这为我们定义设计标准并将艺术理解为句法技艺提供了理论基础。对我们来说，这具有西格蒙德·弗洛伊德［Sigmund Freud］对其他人的意义，特别是当他将心灵辨识为身体的一种组织形式时。

我再次了解到，由正方形、圆形和三角形构成的纯粹语法艺术没有意识到自己从信息的语义维度中退出时，将会变得多么危险。我的海报已经滑入了所谓的具体艺术的形式领域之中，我不得不问自己，它们是否依然首先用于沟通。摄影师克里斯蒂安·斯托布［Christian Staub］负责该领域的课程，他提醒我注意这样一个事实，即我的照片变成形式的、"艺术的"目的本身所面临的危险性，而我不应该将语法练习与信息混淆——沟通在哪里？

学校开放四年后，马克斯·比尔离开了。如果没有他，乌尔姆就不会有设计学院。我们探寻他在包豪斯的经历，他对设计的看法似乎为我们指明了方向。但在基本层面上，他仍然与包豪斯保持联系；他仍然是一名艺术家，并为艺术保留了一个特殊的位置。我自己在排版和平面设计领域几乎没有从包豪斯得到多少有用的东西。恰恰相反：在排版中，坚持正方形、三角形和圆形这些基本几何元素往往是灾难性的，例如在字体的设计和评估中。因为多数易于辨识的字体不会使用由等腰三角形塑造的圆形 o 或 a。几何字体是对美学形式主义的回归。一种清晰易读且实用的字体力求善待人类的阅读和写作习惯。

摄影也是如此，包豪斯在媒介的句法方面开辟了新的天地，但照片作为一种交流方式并未受到重视。而关注的却是视角、光影、对比、结构和焦点。摄影作为一种传播手段是由其他人，由那些涉足插图报纸的摄影记者们开发的：菲利克斯·曼恩、斯蒂芬·洛兰特、埃里希·所罗门、尤金·史密斯、罗伯特·凯普、亨利·卡蒂埃-布列松。曼·雷［Man Ray］或莫霍利-纳吉的照片主要是形式上的唯美主义，美学形式当作目的本身，充其量只是一种句法的体验。现实被复制为一种信号，这无疑增强了这类照片对广告和平面设计的重要性。今天它被视为艺术的事实只是证实了这一评价。它的形式野心与其交际功能成反比。

最后，现今的后现代设计也可以再次唤起包豪斯：就像里特维尔德的时代一样，家具被再次分解成纯色的立方体、锥体和圆柱体。只要基本的几何图形被认为是艺术，那么包豪斯的圆锥形水壶和圆柱形罐子就仍然不朽——参见阿尔多·罗西［Aldo

Rossi]。

人们也不能回避这样一种观察,即今天我们已经发现康定斯基在商业利益中被蚕食的程度。由于蒙德里安变得太冷而克利太诗意,于是康定斯基的线条、条状图形、波浪、圆圈、点、扇形、新月形和三角形现在被当成了最新的时尚来消费。康定斯基是当前视觉时尚的形式来源,甚至建筑规划也用到了他的句法库。时代又一次偏向于更高雅、普遍的东西。相较于对具体情况的回应、案例研究的结果、某种状况的解决方案,艺术则更受青睐。艺术提供了永恒。

我们再次触及了达达主义者的冲突,他们分裂成两个阵营:审美主义者和道德主义者。雨果·鲍尔以道德主义者的身份退出,让审美主义者自己玩去。已经受够了表现主义绘画的马塞尔·杜尚[Marcel Duchamp],也不再制作挑衅性的物品来震惊资产阶级了。

道德主义者们不想回避关于世界是由垃圾、谎言和欺骗组成的指责。现代市场的原则是利润,无论是工业品还是化学制剂,抑或是食品工业的产品,都不是关于产品和事物的责任感的结果。道德主义者不得不抛弃审美主义者。

今天,这种情况没有太大变化;现在的世界与当时没有多大区别。大多数设计师都叛逃到了形式主义、审美主义和包装生产的阵营里,以迎合营销的美学考量。外观仍然为一切事物的准绳。■

■ 奥托·艾舍[Otl Aicher]
生于 1922 年,1991 年去世,在慕尼黑美术学院学习了雕塑。1948 年,在乌尔姆开设平面设计工作室。1953 年,与英格·绍尔和马克斯·比尔一起在乌尔姆创办了设计学院。1962—1964 年,担任乌尔姆设计学院的校长。1967 年,接受 1972 年慕尼黑奥运会视觉设计的委托。为多家德国公司设计了商标。1984 年,创立 Rotis 研究学院。1988 年,开发了 Rotis 系列字体。

保罗·贝茨

作为冷战武器的包豪斯
一家美-德合资企业

曾经作为一种极具魅力的教育哲学和视觉词汇的包豪斯现代主义,多年来已经严重失宠,如今已不再是什么秘密。20 世纪 60 年代末以来,谴责包豪斯计划的欺骗性及其主要人物显而易见的傲慢已经变成大西洋两岸最受欢迎的客厅游戏。[1] 对于许多研究者而言,汤姆·沃尔夫 [Tom Wolfe] 写于 1981 年的带有讽刺意味的畅销书《从包豪斯到我们的豪斯》[From Bauhaus to Our House],标志着包豪斯从悲剧走向闹剧的最后阶段,因为它曾经崇高的梦想在惨淡的笑声和遗忘中遭到不断的调侃。但不可思议的是,包豪斯取得显著成功的原因,尤其是 1945 年后它在西德和美国被封圣的原因在学术上几乎不被关注。鉴于它在整个魏玛共和国经历的巨大困难,被纳粹关闭,并被迫流亡美国,在芝加哥的部分重生仅在几年之后就彻底失败了,这一包豪斯成功故事的陈词滥调绝非不言自明。那么,它在 1945 年之后无与伦比的文化权威该作何

[1] 中译注:parlour game,即在室内客厅里玩的游戏,多为涉及逻辑与语言文字的游戏,盛行于英国的维多利亚时期,今天的各类桌游,如狼人杀、剧本杀等均属此类。以此类推,该词的引申义一般被用来指责政治对手在描述他们看待某一问题的立场时,故意使用模糊或令人困惑的语言。

解释呢？在这篇文章中，我认为，战后包豪斯在西德和美国的普及，与其说是20世纪20年代以来其自身势头所起的作用，不如说在很大程度上是由冷战的文化要求所塑造的。

为此，我的兴趣是将包豪斯传奇在西德的重生放到更广阔的跨大西洋背景中，以探究1945年后它被用来帮助支撑新的且必要的文化叙事。这一时期，包豪斯在西德文化中占据特权地位，部分原因是它在更大的冷战计划中发挥了至关重要的作用，即把魏玛共和国和联邦德国放在了同一个选举自由的谱系下，同时将西德和美国文化现代主义结合了起来。

施瓦茨的包豪斯评论

1953年1月，著名的科隆建筑师鲁道夫·施瓦茨受邀担任西德权威建筑期刊《建造艺术和工艺形式》的编辑，为"建筑与写作"主题撰写了一篇投稿文章。由于施瓦茨刚作为1951年著名的达姆施塔特"人与空间"会议的主要参与者，编辑们希望他的文章能够帮助扩大目前关于西德建筑和城市设计所面临问题的讨论。施瓦茨本人也很高兴有机会详细阐述他早年对现代主义建筑的批评，这些建筑被当作1945年后城市规划的典范。[1] 在此之前的二十多年里，这位建筑师曾嘲笑现代主义建筑是"人造技术主义"和"愚蠢的对功能情有独钟的唯物主义"，他甚至在1932年宣称"包豪斯风格"已经走进了"死胡同"。[2] 但在1953年，他走得更远，偏离了指定的主题，质疑他认为的围绕在格罗皮乌斯和包豪斯文化权威周围的不合理光环。在他的题为"Bilde Künstler, Rede Nicht"［艺术家要去创造，而非言说］的激烈辩论中，施瓦茨公开谴责格罗皮乌斯和包豪斯不可逆地破坏了德国的建筑和设计，1945年后，德国城市规划的悲剧只是其黑暗和狭隘遗产中的最新部分。他指责道，"纯洁而仁慈的人性"，被认为是1914年之前欧洲建筑中"伟大的西方话语"的特征，却被"包豪斯那帮文人以及后来的第三帝国专家等独裁团体的反智恐怖主义"无情地破坏了。在这里，他毫不留情地将包豪斯描绘成一群不可救药的"狂野而激动的恐怖分子"，受到格罗皮乌斯本人"非西方思想"的启发。对他来说，包豪斯本质上是一个反常的红色威胁，它宣扬"这不是德国的，而是共产国际的行话"的建筑风格。对此，施瓦茨显然蔑视了战后的惯例，他认为德国所谓的偏离人文主义文化的"西方传统"并不是在1933年纳粹掌权时才首

先发生的，而是在1919年包豪斯及其"黑暗的唯物主义世界观"创建时就已发生。[3]
尽管这是丑闻，但他的结论，即1933年广为人知的纳粹关闭包豪斯既有道理又有必要，让他的读者更为震惊。毫不奇怪，这篇文章的发表激起了一股愤慨的洪流。不出所料，施瓦茨立即被贴上了纳粹的标签，因为格罗皮乌斯和他的辩护人谴责施瓦茨所说的犯罪事证只不过是前纳粹训词的不幸重演。但是，施瓦茨的猛烈抨击背后暗示了从包豪斯现代主义到纳粹建筑，再到后来1945年之后的城市规划存在一定的连续性，这种暗示在他诽谤包豪斯特别是其创始人所激起的愤怒中被遗忘了。这种反应的激烈程度可以归因于这样一个事实，即施瓦茨的谩骂不仅是对包豪斯的攻击，而且是对阿登纳复兴［Adenauer Restoration］期间正在进行的文化记忆重组的攻击。在此，值得回顾的是，为了恢复谨慎的战后一代可以声称效忠的非纳粹旧德国，在20世纪40年代末和50年代初，人们齐心协力地找回一个被流放的、受到威胁的和/或被摧毁的"更好的德国"。约瑟夫·维奇［Josef Witsch］和马克斯·本斯［Max Bense］的《未被遗忘者年鉴》［*Almanach der Unvergessenen*，1946］，瓦尔特·贝伦松［Walter Berendsohn］的《人文主义阵线》［*Die Humanistische Front*，1946］，以及理查德·德鲁［Richard Drew］和艾尔弗雷德·坎托罗维奇［Alfred Kantorowicz］的《禁止与焚毁》［*Verboten und Verbrannt*，1947］，这些只是更广泛的家庭作坊方式生产的文本中的少数几个标题，它们致力于恢复一群选定的文化人物的地位，联邦共和国希望用他们增进选举的亲和力。然而，构建一个可亲近的西德身份的计划一直受到这样一个事实的困扰，即

1__ 鲁道夫·施瓦茨，"建筑的关怀"［Das Anliegen der Baukunst］，载于《人与空间：1951年达姆施塔特的对话》［*Mensch und Raum: Das Darmstädter Gespräch 1951*］（布伦瑞克和威斯巴登，1991年），建筑世界基金会94，第73~86页。
2__ 鲁道夫·施瓦茨，"德国的建筑工地"［Baustelle Deutschland］，同一作者，《新建筑的技术方向和其他著作1926—1961》［*Wegweisung der Technik und andere Schriften zum Neuen Bauen 1926–1961*］，建筑世界基金会51，第139~153页。这里首先参考第141页，然后参考第139页。
3__ 鲁道夫·施瓦茨，"教导艺术家，不要说话：对'建筑和写作'的另一种反思"，《建造艺术和工艺形式》第1期（1953年），第10~17页。亦载于乌尔里希·康拉兹等编，《1953年的包豪斯辩论：被压制的争议文档》（布伦瑞克和威斯巴登，1994年），建筑世界基金会100，第34~47页，此处按顺序参考第39、40、35和44页。

德国大部分的文化领域,无论是建筑、绘画、电影、音乐、哲学、文学还是历史写作,都受到纳粹集团的严重污染。更糟糕的是,反法西斯文化中的确存在过的东西又与它和共产主义的明确联系纠缠不清。[1] 因此,大部分注意力都集中在流亡的魏玛英雄的荣耀叙事上,如格罗皮乌斯、托马斯·曼,甚至是重新引进的法兰克福学派,他们都被解释为积极的、非纳粹的德国文化的鲜活证据。在这种背景下,包豪斯提供了及时的政治性服务,因为它是少数几个明显满足冷战时期反法西斯主义、反共产主义和国际现代主义标准的德国传统之一。

尽管如此,施瓦茨的争论并未引起西德建筑师群体太大的兴趣。除了《建造艺术和工艺形式》之外,西德的其他专业建筑期刊几乎没有发表任何关于该事件的文章,也没有安排后续会议讨论其潜在的意义。事实上,西德建筑师和城市规划师在20世纪50年代很少关注包豪斯和包豪斯人,尽管施瓦茨对此表示担心。西德建筑行业由传统主义者和折中的现代主义者组成,其中大多数人曾在纳粹治下服役,该行业仍然保留着一个20世纪30年代激进左翼包豪斯的形象,这种形象阻碍了它与战后规划的潜在相关性。但是,战后建筑师对此缺乏兴趣并不意味着包豪斯对西德人来说仍然不重要,而是它被接受的程度远远超出了建筑界,包豪斯及其创始人作为未受腐蚀的魏玛文化的积极符号继续存在着。施瓦茨争议最重要的报道不是在专业的建筑期刊中,而是在更主流的西德文化出版物中,这只能证实格罗皮乌斯和包豪斯在多大程度上被非专业公众认定为需要保护的宝贵文化资本。[2]

重新发现包豪斯

需要记住的是,在施瓦茨争议时期,包豪斯的战后修复工作已经在进行。这里至关重要的是,受过教育的西德公众并不将包豪斯视为一群叛逆的激进建筑师。这在很大程度上要归功于1945年后对那些在著名的1937年堕落艺术展上被纳粹谴责的人的回溯性平反。包豪斯在冷战的流行形象从左翼建筑的温床转变为大胆却无辜的美术学校。这在战后第一次关于包豪斯的展览,即1950年在慕尼黑举办的《包豪斯画家》展上体现得尤为明显。战后,包豪斯被视作失落的德国自由人文主义传统的一个关键时刻。然而这一重新发现,却遗忘了包豪斯曾经的核心思想,那就是超越对自律艺术家的崇拜,超越随之而来的过于主观的外在标志——这种思想也许最透彻地体现在格罗

皮乌斯1923年题为"艺术与技术,新统一"的著名演讲中。现在,作为这场更广泛的冷战运动的一部分,包豪斯大师画家,尤其是保罗·克利和瓦西里·康定斯基受到西德人的推崇,抽象表现主义由于其对艺术自由和个性的明确赞美,成了西方首选的代表性形象。包豪斯现代主义在整个西德中产阶级文化生活中的传播,如家庭室内设计、家具造型、墙纸、海报艺术和平面设计所见证的那样,进一步使包豪斯在公众心中去激进化,同时使其文化产品首次可供大众消费。同样,包豪斯教学法被西德教育工作者誉为培训艺术家、工匠和设计师的典范人文主义模式。

包豪斯历史的清洗

在这种情况下,施瓦茨对包豪斯的论战可能阻碍了这种战后文化记忆的重建。因为无论包豪斯的辩护者如何通过反向指控来阻止施瓦茨的攻击,包豪斯是真正的共产主义学校的指控也无法被轻易驳回。学校的历史不仅从始至终充斥着左翼教师和学生,而且无可否认,格罗皮乌斯精心挑选的继任者,汉内斯·迈耶,他在1927—1930年负责指导包豪斯的活动,同时是一位公开的共产主义者。在任期间,迈耶通过制定基于"全民需求取代奢华需求"["Volksbedarf start Luxusbedarf"]的更左倾的纲领,并把作坊与工会和工人运动更密切地联系起来,最终致力于改变学校的形象和上层社会的客户。此外,他从根本上改变了包豪斯的教学法,清除了包豪斯挥之不去的工匠精神和/或表现主义者的神秘主义,转而支持一种基于理性工业生产的科学原则这一更"世俗化"的设计哲学。但考虑到冷战的文化氛围和包豪斯遗产的政治价值,包豪斯历史的这一部分显然需要改写。迈耶因此成为冷战修正主义史学中所有包豪斯问题的替罪羊。

1__ 参阅约斯特·赫曼德 [Jost Hermand],《重建中的文化:德意志联邦共和国1945—1965》[*Kultur im Wiederaufbau: Die Bundes-republik Deutschland 1945–1965*](慕尼黑,1986年),第89~108页;以及 赫尔曼·格拉泽 [Hermann Glaser],《德意志联邦共和国的文化史》,卷1:《在投降和货币改革之间,1945—1948》[*Zwischen Kapitulation und Währungsreform, 1945–1948*](慕尼黑和维也纳,1985年),第91~110页。
2__ 可参阅《新报》[*Die Neue Zeitung*]的全面报道,1953年3月4日和3月11日。

例如，在上述 1950 年的《包豪斯画家》展览上，迈耶被污蔑为"教条唯物主义的门徒"，他"通过抑制功能概念的艺术维度，单从字面上和机械性地"[1] 去理解它，从而歪曲了格罗皮乌斯的教义并葬送了包豪斯的使命。三年后，施瓦茨争议的爆发提供了另一个机会，将关于包豪斯的有害批评从格罗皮乌斯和学校其他成员那里转移到迈耶的传记上。将迈耶妖魔化是施瓦茨指控的真正目标，这样有助于化解潜在的破坏性攻击，取消一切探索包豪斯丰富而矛盾的记录的机会。在此之后，所有关于包豪斯历史中的激进政治因素的问题，包括包豪斯现代主义在第三帝国中的特殊位置，[2] 在 20 世纪 50 年代和 60 年代被有效地压制了。

由于施瓦茨的争议早已被遗忘，1955 年乌尔姆设计学院被称为"新包豪斯"，这是一个很好的例子，说明了反法西斯主义、包豪斯遗产和文化重建之间的冷战联系。英格·绍尔最初曾想要创办一所新的民主教育学校，以纪念她的兄妹，而他们曾作为白玫瑰抵抗组织[3] 的成员惨遭杀害。受到她的精神鼓励，乌尔姆设计学院的成立代表了战后美国与西德文化关系的决定性时刻。美国驻德国的最高统帅部和西德政府共同资助了乌尔姆计划，这戏剧性地表明了包豪斯的重生在多大程度上是冷战时期不可或缺的外交策略。事实上，以格罗皮乌斯的主题演讲为插曲的落成仪式，就像改革后的西德一样，亨利·凡·德·维尔德、阿尔伯特·爱因斯坦、卡尔·楚克迈尔、特奥多尔·豪斯，甚至连路德维希·艾哈德都给予了公开的支持。记者们还狠狠地赞扬了一番某位观察家所说的"包豪斯思想回家"，认为这是开明的西德文化的福音。鉴于西德的运动是远离它曾经的法西斯主义，并与美国创建更密切的文化关系，乌尔姆设计学院的反纳粹和包豪斯现代主义的特权血统为这一事业提供了及时的证明。乌尔姆设计学校肩负着特殊的使命。事实上，其独特的反法西斯主义和国际现代主义遗产被看作西德人"带领他们的国家回到欧洲文化发展主线上"的重要手段。[4] 乌尔姆设计学院作为一家由西德授意、美国资助的合资企业而建立，它被单独选中，一枝独秀，因为在帮助美国和西德 1945 年后建立新的文化伙伴关系方面，它发挥了决定性的政治作用。正是出于这个原因，一位西德文化史学家不无讽刺地将这所学校的重要性描述为 "在美国的帮助下与过去和解" [Vergangenheitsbewéiltigung]。[5]

美国利益

同时,包豪斯的故事也帮助冷战时期的美国表达了一种新的文化身份。在某种程度上,庆贺包豪斯迁徙到美国最初是一个更大话语的一部分,它赞扬了魏玛侨民在美国的文化贡献。彼得·布莱克[Peter Blake]的《马塞尔·布劳耶》(1949)、菲利普·约翰逊的《密斯·范德罗》(1953)和詹姆斯墨斯顿·费彻的《瓦尔特·格罗皮乌斯》(1960)只是众多记录所谓"包豪斯理念"成功迁移到哈佛大学设计研究生院、伊利诺伊理工学院和北卡罗来纳州黑山学院的书籍中的几本。然而,利害攸关的不仅仅是为美国观众普及这些迁徙的欧洲建筑师。撇开这个接受故事的复杂性不谈,其足以证明20世纪50年代的美国建筑师和文化评论家越来越多地将包豪斯现代主义视为一种新的可行性替代方案,以替代美国建筑令人窒息的乡土浪漫主义,无论是湾区风格,还是弗兰克·劳埃德·赖特的反城市项目。受包豪斯启发的国际风格对他们来说是美国新冷战政治身份的更合适的文化表达。

在整个20世纪五六十年代,美国作者们按照这种新态度重写了包豪斯的故事。有趣的是,他们在很大程度上依靠三部冷战前的文本作为修订的标准:由亨利·希契科克和菲利普·约翰逊1932年为现代艺术博物馆展览《国际风格》[The International Style]编写的目录,尼古拉·佩夫斯纳[Nikolaus Pevsner]的《现代设计的先驱者》[Pioneers of the Modern Movement, 1936]和西格弗里德·吉迪恩的《空间·时间·建筑》[Space, Time, and Architecture,1941]。尽管它们最初是为了推进国际现代主

1__ 路德维希·格罗特,"从包豪斯出发"[Vom Bauhaus],载于《包豪斯画家》[Die Maler am Bauhaus](慕尼黑,1950年),同一作者编,艺术之家展览目录,第6~10页,此处为第10页。

2__ 对该问题的最早研究见温弗里德·奈丁格编,《国家社会主义下的包豪斯现代主义:在迎合与迫害之间》[Bauhaus-Moderne im Nationalsozialismus: Zwischen An-biederung und Verfolgung](慕尼黑,1993年)。

3__ 中译注:第二次世界大战时期活跃在慕尼黑地区的反法西斯组织,成员由慕尼黑大学的学生组成。该组织于1943年被纳粹摧毁,其中许多主要成员遭到逮捕并杀害。

4__ "编者按",《大西洋月刊》[Atlantic Monthly](1957年3月),第102页。

5__ 克里斯蒂安·博恩格拉格[Christian Borngräger],《新风格:五十年代的设计》[Stil Novo: Design in den Fünfziger Jahren](柏林,1978年),第23页。

义作为古典建筑传统的合法继承者而写的，但这些文本被用来将看似非政治性的建筑历史转化为冷战的文化资本。这在很大程度上与以下事实有关：只要这些 1945 年之前的历史将格罗皮乌斯和包豪斯作为建筑史叙事的解决方案，包豪斯向美国的迁移反过来便意味着美国现在已经成为国际现代主义的所在地。

由格罗皮乌斯的学生保罗·鲁道夫［Paul Rudolph］编辑的 1950 年包豪斯特刊《今日建筑》清楚地表明了这一点，该杂志大胆地声称包豪斯逃往美国象征着文化优势从欧洲到美国的转变。其他美国编年史家在 20 世纪 50 年代通过淡化包豪斯故事的德国阶段来扩展这种逻辑，相反，强调移民是叙事中的决定性事件。由于这些作者将包豪斯计划的成功主要解释为其移民到美国的结果，因此赞扬包豪斯与赞扬首先使这一迁移能够实现的美国优点密不可分。因此，学校迁往美国，不仅宣扬了美国作为自由和机会之地这一值得珍视的自我形象，也宣扬了美国作为国际现代主义的合法继承人和守护者的形象。

同样重要的是，将包豪斯式的国际现代主义改写为从根本上说是美国的，这些编年史家并未意识到其中的矛盾。事实上，他们认为，欧洲文化和美国社会的结合为美国冷战文化认同赋予了实质性内容。20 世纪五六十年代的美国大使馆建筑（包括格罗皮乌斯在雅典建造的大使馆大楼），包豪斯平面设计的推广，甚至纽约现代艺术博物馆为在美国建筑和设计界普及包豪斯而进行的联合干预，都是这场更广泛的冷战运动的一部分，旨在重新调整受包豪斯启发的国际风格，以实现这些政治目的。因此，当西德人努力挽救包豪斯遗产，将其作为（西边的）德国现代主义往昔的必要象征时，美国对包豪斯的庆祝则在颂扬一个新的强大的美国现代主义的现在。

■ 格罗皮乌斯作为冷战活动家

但是，这绝不是说格罗皮乌斯被美国冷战战士不公平地利用了。事实上，他对包豪斯故事的美国修正版本做了很大的贡献。第二次世界大战结束后，格罗皮乌斯在重新包装包豪斯故事以供美国人消费方面再次发挥了积极作用。这可以从以下证据中看到：1947 年和 1948 年，美国政府邀请格罗皮乌斯参加冷战行动，赞助他返回被轰炸的柏林，就德国重建的未来作了两次演讲。他作为卢修斯·克莱将军的"官方建筑顾问"来到这里，突显了这位曾经的魏玛现代主义者现在如何被重新当成美国式现代化的新

代言人。他成了德国美好往昔和美国强盛现代的活生生的见证人,并被赋予了特殊的文化权威,作为战后重建计划的常任盟国顾问,而他的许多文章在受美国中央情报局资助的西德出版物,如《月份》上被重印,被用作战后的指导。在美国,格罗皮乌斯继续他的宣传活动,以洗白那个具有破坏性的左翼组织的包豪斯故事,并用他作为"民主中的阿波罗"[1]这一新角色取代他在20世纪20年代作为"社会主义大教堂"创始人的形象。格罗皮乌斯在1938年的展览中传播的一切中心思想——格罗皮乌斯和包豪斯实际上是同义词,包豪斯超越了琐碎的政治,包豪斯一直是自由和文化自由主义的灯塔——被简单地归纳为冷战期间包豪斯传奇的美国化。

更重要的是,尽管站在不同的政治角度,但西德对包豪斯的这种观念最终也在东德得到了加强。值得一提的是,到20世纪50年代初,包豪斯现代主义已成为冷战时期东德和西德高度政治化的象征。作为对它在西方持续流行的反作用,东德总理瓦尔特·乌布利希作出回应,他首先以官方的态度谴责"包豪斯风格"是劣质的"资产阶级形式主义",以及通常是来自美国的邪恶意识形态宣传的功能主义。[2]具有讽刺意味的是,施瓦茨声称包豪斯是真正的共产主义者的说法在战后的前二十年里并未在东德引起共鸣。就连汉内斯·迈耶也被谴责为"反动的构成主义者"。[3]因此,乌布利希对包豪斯深表反感,转而支持更传统甚至民族主义的建筑风格,这有助于确保包豪斯在战后作为西方自由主义文化象征的地位。包豪斯在西方转变为现成的冷战文化机构,而后则远远超出了建筑风格的战争。正如西方自由主义(美国式的)叙事在冷战

1__ 这是格罗皮乌斯在1954年作为洛克菲勒研究员进行世界巡回演讲时发表的论文集标题。《民主中的阿波罗》[*Apollo in the Democracy*](纽约,1968年)。

2__ 托马斯·霍西斯拉夫斯基[Thomas Hoscislawski],《权力与无权之间的建筑:东德的建筑与城市设计》[*Bauen zwischen Macht und Ohn-macht: Architektur und Städtebau in der DDR*](柏林,1991年),第38~43、101~111、297~310页。

3__ 赫尔曼·亨瑟尔曼,"构成主义的反动性质"[Der reaktionäre Charakter des Konstrukti-vismus],《新德国》,1951年12月4日。参阅温弗里德·奈丁格,"'进攻的红色',汉内斯·迈耶和左翼建筑功能主义—建筑史上被压抑的篇章",载于《汉内斯·迈耶1889—1954年:建筑师、城市规划师、教师》(柏林,1989年),柏林包豪斯档案馆编,法兰克福德意志建筑博物馆等的展览目录,第12~29页,此处第27~28页。

期间被用作衡量各国政治健康状况的晴雨表一样,这种国际风格经常被用作(西方)文化进步的准绳。从这个角度来看,包豪斯现代主义不仅是美国和西德成熟的见证,也是冷战现代化理论的视觉表达。

1968 年包豪斯庆典

1968 年在斯图加特举办的《包豪斯五十年》展览是西德包豪斯和格罗皮乌斯在文化上被封圣的加冕活动。超过 75 000 名参观者参加了此次展览,通过再现战后所有的正统观念,呈现出包豪斯历史的盛大奇观:包豪斯被誉为魏玛德国在文化自由主义方面的最伟大成就;格罗皮乌斯再次成为包豪斯的超级英雄,而密斯、布劳耶和其他人则被简单地塑造为从属人物,同样,迈耶在展览目录中只被授予两句话,即在学校间歇期担任临时负责人。因此,这场 1968 年的展览成为冷战时期将包豪斯故事重塑为 20 世纪 20 年代文化救赎象征的顺理成章的高潮,通过回忆魏玛国际现代主义的遗产,它帮助淡化了德国历史上臭名昭著的"特殊道路"[Sonderweg]。虽然包豪斯的修正版间接证实了冷战时期对德国历史的理解,即认为这是一个关于文化现代性和政治不成熟的悲惨故事,但正如许多西德人和美国人很快指出的那样,它确实提供了自由主义现代主义遗产和通往美国的桥梁的证据。包豪斯档案馆前馆长汉斯·温格勒[Hans Wingler],便有充分的理由评论道:"包豪斯是德国现代文化献给美国最重要的礼物……它现在属于整个世界,但令我们特别关切的是,对美国和德国人而言,它是我们伟大精神团结的光辉象征。"[1]

借此,1945 年之后,对包豪斯进行更一般的历史讨论的可能性被封锁了。施瓦茨挑战格罗皮乌斯和包豪斯的文化权威的努力,是 20 世纪 60 年代中期以前对西德包豪斯的第一次也是最后一次公开批评。不仅如此,争议还揭示了一个关键点:批评包豪斯本身已成为战后禁忌,是冒险的反自由主义的标志。因此,在冷战修正版本中,某些问题仍未被触及:将所有包豪斯的反对者描述为(原始)纳粹分子,难道不是非历史的和极具误导性的吗?为什么魏玛的自由派和保守派(早在纳粹出现之前)往往是包豪斯最激烈的批评者?那些在 1933 年以后没有移民的包豪斯成员发生了什么? 或者,回忆起格罗皮乌斯和密斯都向各种纳粹展览提交了建筑方案,并在他们的绘画中附有纳粹标志,这难道不重要吗? 应该清楚的是,这不是试图诽谤这些人物,而是提

请注意历史学对这些复杂问题的排除。因为战后对这些问题的压制讽刺地揭示了，早已被遗忘的施瓦茨争议始终位于西德修正版本的象征性中心，为保护包豪斯传奇作为善良的国际现代主义的宝贵象征提供了所有必要的叙事材料。在命运的奇怪转折中，施瓦茨无意中充当了被遗忘的调停者，调停冷战时期被神化了的格罗皮乌斯和包豪斯。

包豪斯传奇的崩塌

然而，近年来，这类战后计划，也就是将包豪斯现代主义当作国际风格的自由主义图腾的计划，几近销声匿迹。包豪斯现代主义在 1968 年后被重新编码，变成了压迫性的和不人道的；装饰、纹饰和历史主义的报复是后现代建筑的标志；甚至最近对格罗皮乌斯和密斯·范德罗的批评，认为他们在其个人政治中是缺少良善的人物，这也给曾经阳光明媚的包豪斯帝国蒙上了一层阴影。[2] 但是，除了简单地贬低 20 世纪 20 年代医治现代主义的先知，还有更重要的事。20 世纪五六十年代推动包豪斯自我修正的核心信条，即包豪斯现代主义与国际自由主义的等式，在 1968 年后的包豪斯批评中遭到了质疑。如此，也就不奇怪后现代批判拒绝制度化的现代主义的虚假梦想和实践，而将包豪斯当作它的主要靶心了。

然而，鲜为人知的是，这类包豪斯批评也标志着美国与西德文化关系的决定性转变。汤姆·沃尔夫 1981 年的《从包豪斯到我们的豪斯》在这方面就是一个很好的例子。他重新解读了包豪斯现代主义在美国的胜利，与其说是美国文化成就的标志，不如说是一场不受欢迎的来自德国的建筑祸害，这表明先前冷战时期的信念，即流行把包豪斯作为跨大西洋文化伙伴关系的象征，到 20 世纪 80 年代初就已经崩塌了。沃尔夫广为人知的论战的意义不在于批判本身（自 20 世纪 60 年代末以来已经被多次阐述），而在

1__ 汉斯·玛利亚·温格勒，"美国如何看待德国艺术？" [Was hält Amerika von deutscher Kunst?]，《世界报》[Die Welt]，1958 年 5 月 14 日。

2__ 参阅温弗里德·奈丁格，《瓦尔特·格罗皮乌斯》（柏林，1985 年）和伊莱恩·S. 霍赫曼 [Elaine S. Hochman]，《财富建筑师：密斯·范德罗与第三帝国》[Architects of Fortune: Mies van der Rohe and the Third Reich]（纽约，1989 年）。

于他为主流的非专业读者普及了这种对包豪斯的批评。这当然不是一件小事，特别是如果我们记得格罗皮乌斯和包豪斯很久以前就被从建筑史里提取出来，重新塑造成共同的自由现代主义遗产的流行文化偶像。因此，沃尔夫的民族主义小册子不仅仅是对长期陷入困境的包豪斯遗产的又一次攻击，还反映了美国和西德文化历史中新近感受到的分裂。包豪斯的故事曾经是连接西德和美国的叙事桥梁，现在显现出了它们的分歧。

本文是我的文章《作为冷战传奇的包豪斯：重新审视西德现代主义》[The Bauhaus as Cold War Legend: West German Modernism Revisited] 的删节和微改版，《德国政治与社会》[German Politics and Society] 第14号第2期（1996年夏），第75~100页。

■ 保罗·贝茨 [Paul Betts]

生于1963年。曾在宾夕法尼亚州哈弗福德的哈弗福德学院和芝加哥大学学习历史。1996—1999年，在北卡罗来纳大学夏洛特分校任助理教授。2000年起在布莱顿萨塞克斯大学教授历史，专攻20世纪德国的社会、文化和心理史。目前正在编写关于民主德国私人生活史的出版物。

迪特尔·霍夫曼-阿克斯特海姆

国家支持的无聊
与 1968 年学生运动的距离

为了避免误解，一开始就应该做出区分：一方面，是在普遍的学生运动中对包豪斯的理解，特别是社会主义德国学生会［the Socialist German Student Union, SDS］；另一方面，是参与政治的建筑和设计学生小组在学习和专业观点上苦苦挣扎时，指望包豪斯的程度。

总体而言，包豪斯对学生运动并不重要，虽然可能在通识教育的背景下被提及，但它作为一个定位点是无关紧要的。然而，对于那些学生抗议者（"68 一代"）而言，情况则有所不同，他们的学习课程与包豪斯有关，尽管在这里，人们也必须区分出设计师和建筑师。在一个人的教育早期阶段，包豪斯一般会被认定为现代主义。在设计课上，不可能不碰到包豪斯，这里有从包豪斯毕业的老师，源自包豪斯的课程，以及培养了后纳粹一代设计师的生活方式，这些设计师们在发型、服装、眼镜等方面都可以追溯到包豪斯。

另一方面，对于建筑师来说，没有立即与包豪斯对抗的必要。首先，建筑领域为认同提供了更广泛的可能性，因为包豪斯只是早期现代主义众多潮流中的一支。作为其首席代表，瓦尔特·格罗皮乌斯努力延续包豪斯在战后的影响，尽管与其原初的方法或生活方式没有显著的相关性，而路德维希·密斯·范德罗则长期以来凭着自己的

能力自成一格，只是偶尔与包豪斯产生关联。雨果·哈林和汉斯·夏隆代表了一种完全不同的冲动，而鲁道夫·施瓦茨和奥托·巴特宁则体现了一种以忏悔为导向的现代主义。但是当时的建筑系学生对过去感兴趣吗？对他们来说更重要的是现在：在国际上，十次小组［Team X］，尤其是荷兰的阿尔多·凡·艾克［Aldo van Egck］、彼得·史密森［Peter Smithson］和艾莉森·史密森［Alison Smithson］、年轻的詹姆斯·斯特林、英国的 Archigram 团体、芬兰的阿尔瓦·阿尔托［Alvar Aalto］；在西德，诸如卡尔斯鲁厄的埃贡·艾尔曼、斯图加特的弗雷·奥托［Frei Otto］、埃森市的埃克哈德·舒尔茨-菲利茨［Eckhard Schulze-Fielitz］、柏林的汉斯·夏隆和在柏林工业大学任教的奥斯瓦尔德·马赛厄斯·昂格斯［Oswald Mathias Ungers］等反对派人物，他们对左派的年轻建筑师来说是如此重要。

■ 战后的社会主义化和现代主义

对"68一代"而言，包豪斯只不过是教科书中的资料而已。家中出现一本包豪斯书籍则是个例外，而非常态，幼儿时期都会接触到的《冬赈服务》［WinterhiLfswerk］的清晰图像也会被忽视，那是由20世纪40年代的前包豪斯艺术家设计的宣传册，用于挨家挨户分发，并大量制作来为战争筹集资金。

纳粹关闭包豪斯二十五年后，才开始有人关注被埋葬在国家社会主义废墟下的历史，无论是在学校抑或是非正式场合。当时，表现主义最接近对新近的存在主义和让-保罗·萨特［Jean-Paul Sartre］的兴趣的核心。在这里，两个关键资源引起了最大的轰动：1919年由库尔特·品图斯［Kurt Pinthus］选编，经罗沃尔特出版社重印的作品集《人类的曙光》［Menschheitsdämmerung］，以及蓝骑士和桥社画家团体。对于年轻人来说，这一重新发现的动力主要来自与父母的冲突；这赋予了他们一种弥补上一代人的失败的感觉，从而帮助他们克服自身强大的阻力。这一切都发生在很久以前，影响不大，人们可以在像柏林的瓦尔德湖之家酒店这样的展览空间中，毫不费力地从发现桥社过渡到20世纪50年代的艺术，即法国的非形式艺术，甚至到一般的抽象主义艺术。

结果是对现代主义的普遍认同。这种姿态完全是非政治性的。这关乎寻找自我。20世纪50年代末的文化分裂恰逢个体知识分子要求独立的主张。至于包豪斯，在人们逐渐意识到20世纪20年代实际上存在过的情况下，这个名字四处飘荡。据我所知，

这不是一个会被讨论的话题。直到后来，我们才注意到它存在于特定的拥有完美半球形态的物品中，例如在厨房灯或我们父亲的台灯的玻璃球体中——可塑的、镀铬的。

因此，包豪斯在20世纪60年代初的政治成熟过程中没有发挥任何作用。以我自己为例：对新建筑（如柏林的汉莎住宅小区）的明确看法并没有被放到台面上讨论，而只有我们在学习中还未解决它时，它才在私下发挥作用。因此，这一直持续到20世纪60年代。在政治上，我们继续批判资本主义，私底下，我们购买马塞尔·布劳耶的椅子，即使是在预算紧张的情况下。一切都应该干净、简朴而现代。我们喜欢木屑墙纸，用滚轮和德爱威涂料这类青年们装修时爱用的工具将之涂成白色。靠墙立着几件重要的家具，大多有着鲜艳的色彩。

如果没有包豪斯，这一切都不会发生，因为正是包豪斯的禁欲主义，即把房子当成实验室的理念，具有主观上的吸引力。但是我们并未有意去认识其源头。当时，《希望的原理》的读者既无法理解也无法运用恩斯特·布洛赫强烈批评包豪斯的观点。在20世纪50年代最出色的成就中，轻盈、透明、优雅的品质使今天的我们着迷，而这在家庭住宅或大多数学校中是没有的；相反，日常生活是由已经失去的而需要重新去获得的东西来定义。直到后来，20世纪60年代，生活环境（在某种程度上，人们完全想到了这一点）才变成了流线型的，家具不再以删简或是对此的担忧为标志。当然，新的答案不是包豪斯，而是宜家——从色彩缤纷的折叠椅开始。

■ 作为国家象征的包豪斯

包豪斯被提升为现代主义的标志，是与逐渐政治化的个体化历程和集体讨论同时进行的，但分处完全不同的领域。可以这么说，包豪斯是一块垫脚石，让在文化和政治上仍有影响力的父母辈重新获得文化的立足点。并非巧合，包豪斯在重建后不久，地位便得到了提升，并成为西德现代化的象征。因此，从一开始，1961年坐落在达姆施塔特玛蒂尔德高地上的包豪斯档案馆的开放就是一个国家性事件，包豪斯的重新分配不是个人的，而是官方的和预制的，因此完全是非政治性的。在冷战时期，将包豪斯现代主义与民主等同起来无疑是一个有用的武器，它与东德对文化施行政治性的微观管理形成鲜明对比，但这种身份只有在完全去政治化，并且执着于把包豪斯校长格罗皮乌斯作为连续性的保证者的背景下才站得住脚。

从那时起，当然不得不承认包豪斯，但这一事实本身就使它在政治上毫无吸引力。它已经成为现有秩序的一部分，成为建制的一部分。包豪斯档案馆的工作，无论是在达姆施塔特还是在柏林，都仅限于历史重建，因此除了纯粹的意识形态或文化历史影响之外，几乎无法发挥其他任何作用。在这方面，应该指出的是，除了这个极度无利可图的机构之外，还有另一个传统手段：德意志制造联盟。在那段时间，它并不像今天这样奄奄一息，而是一个活跃的组织，其成员包括赫尔曼·穆特修斯［Hermann Muthesius］、汉斯·珀尔齐希［Hans Poelzig］和海因里希·特森诺［Heinrich Tessenow］，它在解决当时问题的同时也意识到其他的现代主义潮流。

最后，在乌尔姆有乌尔姆设计学院。如果不考虑其他原因，仅仅从人员的连续性来看，这是 20 世纪五六十年代真正的包豪斯。乌尔姆设计学院非常"包豪斯"：自从马克斯·比尔 1956 年离开之后，它的教义就更加明确。它留下了灵活性，旧包豪斯浪漫的一面。并非巧合，正是在那个时候，汉内斯·迈耶领导的包豪斯首次成为人们关注的话题。科学设计和技术的精确性也成为乌尔姆第二代人的理想。他们的乌尔姆设计学院相信方法和技术，因此是精准的、高效的和精英主义的，这是联邦共和国无法应对的挑战。正如 1968 年的巡回展览《包豪斯五十年》所呈现的那样，乌尔姆设计学院的结束正值西德包豪斯崇拜的高潮，这并非偶然。这两个事件也标志着左翼持续批评建筑领域内部盛行的建筑实践和专业训练的开始。

■ "68 一代"

1968 年的艺术学院和建筑学校完全是另一个篇章，因为这是包豪斯真正的领地。这场运动本身无疑是相似的：远离专家，走向全才。寻求能够与社会规划领域相联系甚至是融合的方法。至少对于建筑师来说，无论是在斯图加特、亚琛还是柏林，包豪斯都是无关紧要的。他们关注的是当代问题：规划理论、建筑工业化、大规模住房建设以及建筑行业形象的改变。个人主义式的艺术家将被废除，取而代之的是一种社会化的设计过程，在这种过程中，美学、技术和科学不再分开。

这一意图与现实密切相关。这是大规模住房项目的鼎盛时期。法国的大板建筑体系经允许后可采用和模仿。住房建筑公司和私营建筑公司建造了可容纳数百名员工的大型办公室。新的大型建筑工地上，用于联网作业的关系图组织着建筑活动。左翼学生和青年教师的实际要求与这种情况不同，主要是因为他们呼吁取消艺术家－建筑师，

这是他们仍然会在他们的大学教授中遇到的角色。

另一方面,对新住房项目的批评来自学生运动的其他领域,来自社会学家、教育工作者和社会工作者。亚历山大·米切利希 1965 年的文章《我们城市的荒凉》[Die Unwirtlichkeit unserer Städte] 在这方面很有影响力。但抗议活动首先是由新住房项目本身的第一手经验引发的,这些项目在上千次迁就和权宜之后停滞不前。与建造新建筑同时发生的还有 19 世纪市区的拆除,这是在新住房项目中重新安置居民的条件。通过这种方式,城市重建的政治成为左翼活动的另一个焦点。

1968 年夏天,柏林工业大学的学生展览"行动 507"[Aktion 507]生动地展示了抗议活动的异质性,该展览布置在位于恩斯特罗伊特广场的沙鲁恩建筑系大楼的壳状结构中。尽管格罗皮乌斯在场,他为画廊的年轻人们献上了祝福,但展览中的一些作品也标志着城市规划领域对现代主义的关键性批判的开始。至少在这里,个人记忆和随后的发展似乎密切相关。

在所有这一切中,包豪斯的位置在哪里?它唯一的重要性在于它对格罗皮乌斯这个人的贬低。因此,我唯一能记起的,提到包豪斯的文本是沃尔夫·迈耶-克里斯蒂安 [Wolf Meyer-Christian] 的一篇文章,当时他是建筑史教授的助教。它代表了迄今为止对格罗皮乌斯最具毁灭性的批评(始终只称他为"Walter G")。作者观察到,经历一代人之后,赫尔曼·亨瑟尔曼 [Hermann Henselmann] 也会说:没有一件作品的基本设计可以明确地归于格罗皮乌斯,全是他的员工完成的。

■ 政治与基础课程

要说包豪斯在消亡后的几十年里在何处找到了归宿,那便是在建筑、结构工程、艺术教育、视觉艺术、产品和平面设计学生的基础课程上。然而,在这里,最具影响力的是魏玛包豪斯,主要是它的反理性主义的格式塔心理学取向。该课程由格特鲁德·格鲁瑙、约翰内斯·伊顿、约瑟夫·阿尔伯斯、提奥·范杜斯堡、瓦西里·康定斯基和保罗·克利开启,它对艺术和艺术教育以及平面设计、信息和产品设计的长期影响就像它们难以被概括的那样为我们所熟知。另一方面,自从马克斯·比尔离开后,乌尔姆的训练就朝着相反的方向发展。在托马斯·马尔多纳多和奥托·艾舍的领导下,对语言学、控制论和感知心理学的狭隘取向在美学上与禁欲的、技术官僚式的设计方法相匹配,并以此取得了压倒性的公众性成功,如迪特·拉姆 [Dieter Ram] 为博朗设计的电器

或汉莎航空的图标，它类似一只白鹤。

20 世纪 60 年代末的政治化浪潮自然不仅包括艺术和设计专业的学生，还包括已经在职的年轻设计师们。他们中不少人为了寻找更好的东西而辍学，比如艺术教育的课程。他们的抗议现在针对的是一种常规惯例，如果有的话，那也只能来自昔日的德绍包豪斯。当时，我正在柏林的教育学院教授一群这样的异见者。他们正在寻找政治与设计之间的联系，寻找他们所在领域特有的政治弊病的根源。他们已经知道，在卡尔·马克思的《资本论》第一章中，使用价值和交换价值之间的区别对他们毫无帮助，因此对从赫尔伯特·马尔库塞解读西格蒙德·弗洛伊德中能学到什么更感兴奋。设计的外观与功能目的之间在什么地方脱节了？回归基本形式，回到立方体和球体、点和线、回到红、黄、蓝的原色，这些复归背后到底隐藏着什么？简而言之，他们正在走向对包豪斯的批判。

大学政治与汉内斯·迈耶

克劳德·施密特［Claude Schnaidt］的著作《汉内斯·迈耶：建筑、项目和著作》［*Hannes Meyer: Bauten, Projekte und Schriften*］于 1965 年出版，但当它被纳入左翼建筑的范畴内展开讨论时，学生运动已成为过去。大学政治现在由各类左翼骨干之间的斗争组成，而不是在学生和教授之间。包豪斯和共产主义的结合附带的吸引力有限，尤其是因为在西柏林，它首先由德国统一社会党传播，我们不要忘了，当时柏林艺术学院［HdK］，主要是建筑系，牢牢地掌握在那些政治归宿在东德的人手中，他们谨慎地避免被左派的其他人，无论是毛派还是自发派，认作修正主义者。在柏林艺术学院任教的乔纳斯·盖斯特［Jonas Geist］周围的工作组，对迈耶作为共产主义者、理性主义者和体系论者要比对他的美学更感兴趣。

尽管人们赞美迈耶在贝尔瑙边缘的德国工会联合会学校的建筑，但从历史的角度来看，他的理念要发挥影响为时已晚。到 20 世纪 70 年代中期，"68 一代"采用的建筑和规划方法早已朝着截然不同的方向发展。大学培训和实际应用已经分道扬镳，20 世纪 70 年代初关于建筑与专业的讨论已经成为历史。无论在柏林工业大学发生了什么，活动中心已经转移到克罗伊茨贝格和威丁等城市片区，并转移到从业人员手中。1977 年的一天，靠近恩斯特罗伊特广场的建筑系正门上出现了一条横幅，上面写着"汉内

斯·迈耶之家",[1] 这是一个孤立的时刻，与同时抗议新考试规定的学生罢工无关。

无论如何，到 1975 年，现代主义、社会主义和包豪斯的融合已不再可行。从不信奉包豪斯的朱利叶斯·波塞纳［Julius Posener］指出，扼杀现代主义的不是独裁者，而是自 20 世纪 30 年代以来主导整个欧洲的纪念碑样式的趋势，这一样式即法西斯主义样式，如果你愿意这样说的话，与此同时，设计师克里斯蒂安·博恩格拉伯［Christian Borngräber］孜孜不倦地捍卫斯大林大道的美学。因此，一般性的讨论早已在继续进行。就目前建筑界的最爱而言，阿尔多·罗西是位新星，他的承诺指向了相反的方向——如果不是在政治上的，那么必然是在美学上的。最后，罗伯特·文丘里［Robert Venturi］的《向拉斯维加斯学习》［*Learning from Las Vegas*］一书将形式与社会主义之间联系的整个问题埋葬在建筑讽刺的沙漠之中。从那时起，包豪斯就真正成为历史了。

1__ 与意大利建筑师和共产主义者阿尔多·罗西一样，汉内斯·迈耶同样是学生运动在建筑领域的重要参考对象。迈耶的文章和关于迈耶的文章在 1974 年的《Arch +》杂志和 1979 年维也纳的《建筑学生报》［*Architektur Studenten Zeitung*］上发表。1976/1977 冬季学期，在国立大学罢工抗议 "Berufsverbote"［禁止那些有可疑政治观点的人从事公共服务］期间，柏林工业大学的罢工大会决定将大学的建筑改名为 "Hannes Meyer Haus"。这个想法起源于一个研究小组，该小组从срнас·盖斯特和约阿希姆·克劳斯教授的研讨会上诞生。除了两位讲师之外，该小组还包括一些学生，包括希尔德·莱昂［Hilde Léon］和马丁·基伦［Martin Kieren］。由于迈耶鲜为人知，研究小组于 1977 年 2 月 10 日提出了一个报告计划，并制作了一本名为《汉内斯·迈耶：传统与我们》［*Hannes Meyer: Die Tradition und Wir*］的小册子。在已出版的三期中，这本小册子介绍了参与社会活动的建筑师，如汉内斯·迈耶、亚历山大·施瓦布、布鲁诺·陶特和马丁·瓦格纳，以及包豪斯、乌尔姆设计学院和柏林工业大学的建筑教育改革模式。后来，在苏黎世的瑞士联邦理工学院［ETH］，基伦研究了该处由迈耶设计的工业区部分，并就此主题撰写了他的博士论文。1989 年，他参与策划了一场纪念迈耶一百岁生日的展览，在柏林、法兰克福和苏黎世展出。

■ 迪特尔·霍夫曼-阿克斯特海姆［Dieter Hoffmann-Axthelm］
生于 1940 年，学习了神学、哲学和历史。1968 年，在明斯特获得神学博士学位。自 1975 年起，担任《美学与通信》杂志编辑委员会成员。自 1978 年起，参与一系列的城市规划项目，最开始是在柏林克罗伊茨贝格区复兴的背景下进行的。撰写过许多城市规划评估，最重要的是与 1996—1999 年柏林中央城市规划公司相关的项目。2002—2003 年，担任维也纳国际文化研究中心研究员。

沃尔夫冈·托内

要么国家信条，要么政权批判
1963—1990年东德对包豪斯的接受

1976年，包豪斯被德意志民主共和国正式承认。从那时起，不仅内部辩论停止了，而且还组织了个人展览，出版了几本书，包豪斯建筑被赋予了里程碑式的地位。然而，更重要的是，现在出现了一个机构——位于包豪斯大楼的科学文化中心[Wissenschaftlich-Kulturelles Zentrum, WKZ]，它最初由魏玛建筑与土木工程大学[University for Architecture and Civil Engineering Weimar, HAB]运营，1986年之前一直受德绍市的资助，它通过一系列事件以及收藏作品让包豪斯保持在公众视野中。这一发展在1986年后获得了新的动力：德绍包豪斯被重新设立为设计中心。

1963年，苏联作家列昂尼德·帕齐特诺夫[Leonid N. Pazitnov]出版了一本小书《1919—1933年包豪斯的创造性遗产》[Das schöpferische Erbe des Bauhauses 1919–1933]，关于这一机构的讨论取得了质的推进。[1] 包豪斯与进步：这一术语组合在东德几乎是强制性的。1967年，位于乔治亚城堡的德绍国家美术馆

1__ 列昂尼德·帕齐特诺夫，《1919—1933年包豪斯的创造性遗产》（柏林，1963年）。

[Staatliche Galerie Dessau]举办了"现代设计:包豪斯的进步遗产"展[Moderne Formgestaltung: Das fortschrittliche Erbe des Bauhauses]。1976年在包豪斯开幕的常设展览被定名为"包豪斯的进步遗产和民主德国的城市规划、建筑和设计的发展"[Das progressive Erbe des Bauhauses und die Entwicklung von Städtebau, Architektur und Formgestaltung in der DDR]。1976年10月下旬在魏玛举办的第一届包豪斯学术讨论会的标题为"德绍包豪斯的进步思想及其对民主德国的城市规划和建筑社会主义发展和工业设计的重要性"[Die progressiven Ideen des Dessauer Bauhauses und ihre Bedeutung für die sozialistische Entwicklung von Städtebau und Architektur sowie für die industrielle Formgestaltung in der DDR]。

在东德,谈论包豪斯及其遗产始终是个政治问题,它与艺术和文化以及所谓的"社会主义生活方式"的问题紧紧联系在一起。对于统一社会党主席瓦尔特·乌布利希来说,包豪斯在1951年仍然等同于"人民公敌"。[1] 东德领导层划定了一种"民族传统"的文化观,包豪斯在当中并无一席之地。1956年后的开放取决于经济需要,受到学术和设计学科话语的强制,并在没有主导观念引领的情况下发生。基本的冲突依然存在:一方面,不仅有针对大众需求的设计实践,也有旨在增加个性化和繁荣文化政策的实践,而另一方面,除艺术和设计的政治运作之外,它还始终关注国家理性。[2]

本文首先讨论一个问题,即官方如何处理包豪斯遗产,试图将之和谐地融入东德价值观规范之内,其次,潜在的冲突是如何引发争议的。

人员的延续/没有论坛的讨论

包豪斯不仅通过其出版物、日用产品和荒废的建筑出现在东德。而且,更重要的是,包豪斯的前成员在魏玛、柏林、德累斯顿和哈勒担任建筑师、设计师和大学教师,他们都熟悉20世纪20年代发生在左翼圈子里的现代主义论争。虽然他们中的许多人都遵守新的公认秩序,但他们均对包豪斯的重建感兴趣。冲突在许多层面上都是不可避免的,因为包豪斯的"进步遗产"在20世纪50年代初受到全面谴责之后,现在被用来为政治制度提供合法性。但是,在政治层面上进行的艺术和设计实验中,从未形成过具有建设性的论争氛围。相反,挑衅不受欢迎,被视为捣乱甚至蓄意破坏。在纯学术讨论之外,那些质疑这一信条的人面临着国家的镇压。

包豪斯相关的新论战始于以"计划和控制经济的新经济体系"为标志的时代。1961年柏林墙修建后,东德的经济实力将通过竞争的加剧而增强。"民族传统"被抛弃,尤其是因为德国统一社会党放弃了德国统一的目标。乐观主义精神在艺术和设计领域存在了一段时间,但很快就对1965年德国统一社会党中央委员会第十一次全体会议之后的审查和禁止措施,以及应对1968年的捷克斯洛伐克的系列事件备感失望。然而,与此同时,关于主要由消费来定义生活水平的问题拥有了新的内涵。特别是产品设计,在东德一直被定性为"工业设计",现在从意识形态的艺术话语中消失了。当时,它的视角扩大到足以涵盖"环境管理",其中涉及所有学科的设计师的责任问题,同样涉及包豪斯。[3]

包豪斯的修复计划 / 瓦尔特·格罗皮乌斯原计划的访问泡汤

作为"形式主义"辩论之后第一批参与讨论的学者,卡尔-海因茨·哈特[Karl-Heinz Hüter]在1956年研究了包豪斯问题,并给予这所学校积极的评价。[4] 另一方面,赫尔伯特·莱奇[Herbert Letsch]在1960年前后谴责该机构的技术美学站在了人文主

1__ 瓦尔特·乌布利希,"1951年10月31日在人民法庭上的演讲"[Rede vor der Volkskammer am 31. 10. 1951],引自安德烈亚斯·沙茨克[Andreas Schätzke],《在包豪斯和斯大林大街之间:东德的建筑讨论 1945—1955》[Zwischen Bauhaus und Stalinallee: Architekturdiskussion im östlichen Deutschland 1945–1955](布伦瑞克和威斯巴登,1991年),世界建筑基金会95,乌尔里希·康拉兹和彼得·内茨克[Peter Neitzke]编,第145页。

2__ 中译注:reason of state,现代国家进行统治时的相关技术与手段的知识,常与"道德理性"对立使用,更强调在国家统治的过程中对个人激情、权欲等感性因素的抑制与排除,从而实现统治的理性化。

3__ 参阅希格弗里德·海因茨·贝格瑙[Siegfried Heinz Begenau],《功能-形式-品质:设计理论问题》[Funktion-Form-Qualitat: Zur Problematik einer Theorie der Gestaltung](柏林,1967年),第69页。

4__ 他的研究总结在多年后首次发表。参阅卡尔-海因茨·哈特,《魏玛包豪斯:德国艺术学校的社会政治史研究》[Das Bauhaus in Weimar: Studie zur gesellschaftspolitischen Geschichte einer deutschen Kunstschule](柏林,1976年)。

义艺术的对立面。[1] 从 1962 年开始，德绍市试图修复包豪斯。德绍建筑师卡尔海因茨·施莱西耶［Karlheinz Schlesier］在 1964 年的"关于重建德绍包豪斯的概念性文件"中总结了这些决议。[2] 正是希望提高东德在业界和国外的声誉，才会采取这样的方式来对待以前不受欢迎的遗产。同年，格罗皮乌斯的美国传记作家雷金纳德·艾萨克斯［Reginald R. Isaacs］也同样前往东德，采访包豪斯的前成员和历史学家，并为格罗皮乌斯的访问做准备。这一要求促成了 1964 年 10 月下旬在柏林亚历山大广场的教师之家举办的会议。德国建筑师联合会主席汉斯·霍普［Hans Hopp］、东德文物管理总长路德维希·戴特斯［Ludwig Deiters］、建筑历史学家卡尔-海因茨·哈特和库尔特·荣汉斯［Kurt Junghanns］、包豪斯资深和退休的大学教师彼得·克勒，以及文化部的几位代表都参加了会议。格罗皮乌斯访问德绍和魏玛的愿望"经批准被接受并愿意考虑邀请"。[3] 然而，官方对包豪斯的评估仍未给出。"因为邀请格罗皮乌斯教授的前提是我们对包豪斯的明确立场，"施莱西耶指出，"应尽快利用现有材料与文化部、德国建筑学院和魏玛建筑与土木工程大学合作，制定出一份明确的声明。"[4]

教师之家的会议上还解决了其他问题："文化部、哈雷区议会和德绍市议会对德绍包豪斯建筑的大规模重建将于 1965 年开始。"[5] 荣汉斯在 1964 年 11 月撰写的一份德国建筑学院意见中强调，包豪斯及其建筑不仅作为社会主义遗产具有重要意义，而且作为"该机构的历史纪念碑和当代建筑早期阶段的艺术纪念碑"收获了国际声誉。忽视这一遗产将意味着有"在资本主义和社会主义阵营中造成误解和惊愕，尤其会激起民主德国建筑界同僚的批评"的危险。[6] 荣汉斯还声称，包豪斯为德国共产党提供了支持，并且"受到德国资产阶级反动派的反对，并于 1933 年解散"。关于包豪斯作为当前发展的引爆器的判断，荣汉斯指出，它的"新客观风格元素"，可以被认为是"在向工业建筑方法过渡和争取承认模块化建筑系统是社会主义建筑的基础"的重要刺激源。另一方面，"抽象艺术的培养和受其影响导致的建筑师的片面性"被认为是"资本主义的负面后果"而被拒绝。[7]

对包豪斯的解释 / 洛塔尔·朗［Lothar Lang］和迪瑟·施密特［Diether Schmidt］

最后，格罗皮乌斯没有访问他早期在魏玛和德绍的活动地。包豪斯直到十年后才

得以修复。但至少包豪斯建筑被列入了地标性建筑的名单,对包豪斯的研究得以恢复。

洛塔尔·朗的包豪斯著作于 1965 年出版。在书中,他特别指出德绍时期是一个决定性阶段,因为它从"抽象的构成主义到具体的功能主义"[8] 的过渡也为社会主义建筑和工业设计奠定了基础。只有在教育的语境下,洛塔尔·朗才对包豪斯的抽象艺术给予积极的看法。[9] 迪瑟·施密特的包豪斯著作于 1966 年出版。他主要强调 "总体艺术"的新概念,从中发展出这样一种观念,即创造一个允许所有社会成员平等且有尊严地生活的环境。在另一方面,汉内斯·迈耶指责施密特"潜藏的艺术敌意"。[10] 两位作者一致认为,在瓦尔特·格罗皮乌斯的领导下,德绍包豪斯具有特殊的当代意义。这类解释成果进到了扩展高中的正式课程中。从 20 世纪 60 年代开始,十年级的建筑风格入门课本在封面上展示了包豪斯和欧洲建筑史上的其他重要建筑的插图。德绍大

1__ 赫尔伯特·莱奇,"论包豪斯构成主义美学概念的阶级性问题"[Zur Frage des Klassencharakters der ästhetischen Konzeption des Bauhauskonstruktivismus],《魏玛建筑与土木工程大学期刊》[Wissens chaftliche Zeitschrift der Hochschule für Architektur und Bauwesen Weimar] 第 2 期(1959/1960 年),第 143~149 页。

2__ 德绍市、城市规划办公室、城市建筑师卡尔海因茨·施莱西耶,"德绍包豪斯重建方案"[Konzeption für die Rekonstruktion des Bauhauses in Dessau],1964 年 6 月 20 日,德绍市档案馆,SB/68。

3__ 引自卡尔海因茨·施莱西耶,"1964 年 10 月 29 日关于咨询档案的说明"[Aktenvermerk zur Beratung am 29. 10. 1964],1964 年 10 月 31 日,私人档案。

4__ 同上。

5__ 同上。

6__ 库尔特·荣汉斯,"德国包学院致德国建筑师协会的报告,关于将包豪斯建筑列入中央管理的建筑古迹名单问题"[Gutachten der Deutschen Bauakademie, adressiert an den Bund Deutscher Architekten, zur Auf-nahme des Bauhaus-Gebäudes in die Liste der zentral betreuten Baudenkmäler],1964 年 11 月 23 日,抄本,德绍市档案馆,SB 68。

7__ 同上。

8__ 洛塔尔·朗,《包豪斯 1919—1933:理念与现实》[Das Bauhaus 1919-1933: Idee und Wirklich keit](柏林,1965 年),第 62 页。

9__ 同上,第 96 页。

10__ 迪瑟·施密特,《包豪斯,魏玛 1919—1925,德绍 1925—1932,柏林 1932—1933》[Bauhaus, Weimar 1919 bis 1925, Dessau 1925 bis 1932, Berlin 1932 bis 1933](德累斯顿,1966年),第 47 页。

楼的照片被置于"资本主义时代的建筑"一章的开头。入门课本的同一章中,由包豪斯第三任校长路德维希·密斯·范德罗设计的芝加哥皇冠大厅,"在建筑学科之外取得了进步,空间和身体的统一……成为近几十年来最令人印象深刻的建筑之一"。[1]

1976 年包豪斯周年纪念日 / 瘫痪的气氛

与此同时,将包豪斯作为培养设计师的教育场所,如今在官方层面上也得以理解。但是,存在一些争议,涉及对这类机构组织结构的态度,以及关于抽象艺术的概念,这些概念无法融入现存的社会主义现实主义的概念中去。然而,包豪斯本身尚未恢复的原因纯粹在于经济。当汉堡周刊《时代周报》[Die Zeit]的建筑评论家曼弗雷德·萨克于 1972 年访问德绍时,他不再遇到在意识形态上对包豪斯的拒绝,"物资短缺是修复的主要障碍",萨克写道,"资金、建筑材料和建筑工人都匮乏"。[2]

几年后,政府层弄清了修复所需的资金和组织工作,成立了一个"民主德国常设包豪斯研究小组"。[3] 包豪斯于 1976 年 12 月初,即在其成立五十周年之际进行了修复,科学文化中心开始工作。然而,该事件却被一项在文化和政治上饱受争议的纪律处分盖过了风头:1976 年 11 月中旬,东德政府剥夺了创作歌手沃尔夫·比尔曼的国籍,以此回应他在科隆举行的一场音乐会。民主德国在施以禁令和报复之后,抗议活动也随之而起。之后是一片瘫痪的气氛。虽然这种气氛表面上并没有影响包豪斯的周年纪念日,但包豪斯前成员卡尔·马克斯[Carl Marx]的画作《最后的包豪斯庆典之歌》[Song vom letzten Bauhausfest]确实包含了比尔曼被剥夺国籍的隐喻。[4]

卡尔·马克斯与理查德·鲍立克[Richard Paulick]、格雷特·赖查特[Grete Reichardt]、弗兰茨·埃尔利希、休伯特·霍夫曼以及马克斯·比尔等人一道,也是来德绍参加五十周年庆典的包豪斯前成员。上述常设展览在从前的作坊区域开幕。自由德国青年团的成员向包豪斯前成员赠送了一枚为周年纪念而铸造的徽章。从那时起,包豪斯成为东德官方文化的一部分。包豪斯面貌发生了明显的转变,现在被认为是"进步的":虽然瓦尔特·格罗皮乌斯和路德维希·密斯·范德罗在 1976 年之前被认为是"最进步"的包豪斯校长,而后是汉内斯·迈耶。1986 年后,迈耶的观念实际上被视为包豪斯最重要的遗产,因为东德的住房计划也可以归到他的名下。

包豪斯研讨会 / 关于艺术的新思考

包豪斯研讨会确立了其作为重要的国际论坛的地位。除构成主义之外,包豪斯的其他抽象艺术倾向现在也被认为是其遗产的重要组成部分。1979年第二届包豪斯座谈会上,哈拉尔德·奥尔布里希[Harald Olbrich]说,是时候"在我们的遗产政策的总体背景下,坦率地称'包豪斯'及其周围环境的艺术作品为'美的'了。不仅因为它对于艺术、建筑和设计教育的实用性,同时也是出于自身的原因,即它具有特定的审美和人文潜力。"但奥尔布里希所提出的并不等于拒绝社会主义现实主义,他寻求艺术手段的扩展,并将新的重点放在"现实的接受模式"上。[5] 卡琳·希尔迪娜[Karin Hirdina]剖析了"包豪斯功能主义",认为美学原则在建筑和设计领域的作用与现实主义在艺术领域的作用相类似。[6] 作为对包豪斯的批判性研究的结果,哲学家和文化

1__《建筑,从古代到现在的建筑和建筑风格:扩展高中十年级艺术鉴赏教科书》[*Architektur, Bauwerke und Baustile von der Antike bis zur Gegenwart: Lehrbuch für die Kunstbetrachtung in der zehnten Klasse der erweiterten Oberschule*](柏林,1965年),第188页。
2__曼弗雷德·萨克[Manfred Sack],"一开始便是包豪斯"[Am Anfang war das Bauhaus],《时代杂志》[*Zeit Magazin*](1972年9月8日),第2页及以下各页。
3__参阅马丁·博伯[Martin Bober],《从理念到神话:新起点时期(1945年和1989年)德国两地对包豪斯的接受》[*Von der Idee zum Mythos: Die Rezeption des Bauhaus in beiden Teilen Deutschlands in Zeiten des Neuanfangs*](卡塞尔大学,2006年),博士论文,第154页,可在线访问 http://kobra.bibliothek.uni-kassel.de/handle/urn:nbn:de:hebis:34-200603157583.
4__参阅沃尔夫冈·托内[Wolfgang Thöner],"'冲动和洞察力为我的整个生活提供了内容和方向',德绍画家卡尔·马克斯和包豪斯"[Anstöße und Erkenntnisse, die meinem ganzen Leben Substanz und Richtung gaben," Der Dessauer Maler Carl Marx und das Bauhaus],载于《2007年德绍日历:德绍及周边地区家庭年鉴》[*Dessauer Kalender 2007: Heimatliches Jahrbuch für Dessau und Umgebung*](德绍,2006年),第30~41页。
5__哈拉尔德·奥尔布里希,"包豪斯画家——研究和接受的问题"[Maler am Bauhaus – Probleme der Forschung und Rezeption],《魏玛建筑与土木工程大学期刊》(1979年5月4日),第367页。
6__卡琳·希尔迪娜,"论包豪斯功能主义的美学"[Zur Ästhetik des Bauhausfunktionalismus],《魏玛建筑与土木工程大学期刊》(1976年6月5日),第520~522页。另参阅卡琳·希尔迪娜,《客观性的感伤:二十年代物质主义美学的倾向》[*Pathos der Sachlichkeit: Tendenzen matrialistischer Ästhetik in den zwanziger Jahren*](柏林,1981年)。

理论家洛塔尔·库恩将他的反思发展成这样一个综合模型：在社会和生态方面可持续的社群及其相应的空间与物的塑造。库恩寻求一种设计理念，"将城市生活的价值与大众的自然价值相结合"。[1] 他批评东德的社会和建筑现实，并在格罗皮乌斯的德绍包豪斯建筑和迈耶的贝尔瑙联邦学校的建筑中看到了范例模型。

1988年，东德艺术家联合会最后一次代表大会放弃了社会主义现实主义一词。20世纪70年代末已经采用的更开放的"对现实主义的功能性理解"，继续使东德与西方的艺术以及与资本主义的联系区分开来。[2] 现实主义一词几乎与艺术一词相一致，就像功能主义一词成为上述一些理论家的良好建筑和设计的代名词一样。

包豪斯舞台上的行为表演／鲁兹·达姆贝克［Lutz Dammbeck］展

现实主义一词被用来表示所有被认为对社会有用的艺术形式，这些形式采用了大部分民众尽可能理解的设计手段。这个术语无法涵盖基于约瑟夫·博伊斯的社会雕塑观念的行为和表演。但是，这种艺术，连同受它影响的剧场，在20世纪80年代早期对包豪斯也尤为重要。1983年之前，（包豪斯研究者）一直专注于扩充收藏、为遗赠编目，也关注在舞台上发生的事件。在这方面并没有一个主导的观念，也没有官方的指导方针。最早是鲁兹·舍贝［Lutz Schöbe］，于1983年来到包豪斯，他的计划是使该机构重新成为具有批判性的多媒体艺术的实验场所。

第一位出现在包豪斯舞台上的行为艺术家是约瑟夫·博伊斯的追随者艾哈德·蒙登［Erhard Monden］，他的行为表演与1984年9月中旬召开的第二次包豪斯会议同时进行。在后来的几年里，来自德累斯顿"自动穿孔"［auto-perforation］团体的维亚博伊斯莱万多夫斯［Via Lewandowsky］和艾尔斯·加布里埃尔［Else Gabriel］也在德绍演出。与莱比锡艺术家鲁兹·达姆贝克的合作被提上了日程，而后，未来的项目也以模型呈现了出来。1985年1月的早些时候，鲁兹·达姆贝克与其他艺术家合作，如演员菲内·克维亚特科夫斯基［Fine Kwiatkowski］，在包豪斯上演了他的多媒体作品《赫拉克勒斯》［*Herakles*］。[3] 1985年1月19日的表演名为《拉萨拉兹》［*La Sarraz*］。展现国家社会主义阅兵和阿诺·布雷克［Arno Breker］的雕塑照片的电影，被投影到现场创作的画作以及舞者的身上。舞蹈和声音拼贴画大尺度地涉及了专制国家纪律措施的机制。这很明显地对应于东德的社会和政治现实的行为模式。

1985年11月下旬至1986年2月初在前包豪斯家具作坊展出的展览是一个亮点，展览标题为"鲁兹·达姆贝克——图片、拼贴、行动记录"[Lutz Dammbeck—Bilder, Collagen, Aktionsdokumentation]。在1985年11月30日的开幕庆典上，鲁兹·达姆贝克在人满为患的礼堂里表演了多媒体行为表演《真实电影》[REAL Film]。筹划中的展览"此刻"[z. zt.]原本打算从1986年3月下旬到5月下旬展出安德烈亚斯·亨茨切尔[Andreas Hentschel]、托马斯·弗洛舒茨[Thomas Florschuetz]、安德烈亚斯·卢波德[Andreas Leupold]和马蒂亚斯·勒波德[Matthias Leupold]的重要照片。邀请函用弗洛舒茨的一张照片印制而成，并且已经印刷出来了。德累斯顿乐队Fabrik将在开幕式上演奏，作者萨沙·安德森[Sascha Anderson]计划发言。但随后国家安全部进行了干预，禁止了展览。参与者受到纪律处分。一些人离开了民主德国。

包豪斯1986年周年纪念/包豪斯重建

德绍包豪斯的重建发生在这种"航线修正"[course correction]的高峰期。现有的高级培训和实验设施与科学文化中心合并，并于1986年12月4日在包豪斯成立六十周年的庆贺仪式上组建了德绍包豪斯。由建筑与文化部和工业设计办公室的代表组成的董事会监督该机构的课程。魏玛建筑与土木工程大学教授兼东德建筑学院副院长贝恩德·格隆瓦尔德[Bernd Grönwald]担任了一个特殊角色。城市社会学家罗尔夫·库恩[Rolf Kuhn]被任命为新包豪斯的主任。正如格隆瓦尔德当时在本地一家报纸上写

1__ 洛塔尔·库内，"住宅与景观：共产主义社会空间文化概述"[Haus und Landschaft: Zu einem Umriss der kommu-nistischen Kultur des gesellschaftlichen Raums]，载于同一作者，《房屋与景观：论文集》（德累斯顿，1985年），第39页。

2__ 参阅乌尔丽克·戈申[Ulrike Goeschen]，《从社会主义现实主义到社会主义下的艺术：现代主义在艺术中的接受与民主德国艺术史》[Vom sozialistischen Realismus zur Kunst im Sozialismus: Die Rezeption der Moderne in Kunst und Kunstwissenschaft der DDR]（柏林，2001年）。

3__ 该作品的相关描述参阅托斯滕·布鲁姆[Torsten Blume]和伯格哈德·杜姆[Burghard Duhm]编，《德绍包豪斯舞台：转场》[Bauhaus Bühne Dessau: Szenenwechsel]（柏林，2008年），第70~75页。

的那样，包豪斯的目标是"保存遗产，以实践为导向的研究和高级培训"。1

继采访完库恩之后，同一家当地报纸在1987年底报道了新包豪斯如何"接受挑战"，即"与社会导向的建筑传统联系起来。我们仍然有义务实现'老'包豪斯成员的纲领性目标，这些目标将首先在社会主义社会中成为可能。此处，民主德国，到1990年，住房问题将得到解决。但即使是现在，我们也必须已经开始推进和20世纪90年代住宅与城市发展相关的思想"。2 从这个意义上说，1987年举行的第一届国际性的瓦尔特·格罗皮乌斯研讨会，为扭转占主导地位的城市规划政策（通过为德绍市中心进行的跨学科设计）指明了道路。然而，这些计划无法在典型的东德现实中实现。德绍市场北侧的规划丰富多样，将通过工业住房建设的方式来建造。它涉及废除城郊的建筑，终止内城的衰败。在费迪南·克拉马尔的研讨会上，室内建筑的提议同时被提出。争议主要涉及技术和经济要求，这些要求将使生产更大跨度的建筑构件成为可能。选定的设计从未落成，该计划于1988年失败了。

几周前，由西柏林包豪斯档案馆组织的"包豪斯实验"展在德绍开幕。这场展览可能是1986年东德和西德缔结的文化协议中最引人注目的一次。包豪斯已经成为两个德国融合的整合元素。但东德并没有简单地搁置其旧战略。1988年8月上旬，西柏林市长埃伯哈德·迪普根在展览开幕上的讲话中，从"自我管理的教学和教育自由"的措施中看到了"包豪斯概念的当前相关性"，3 而卡尔·施米兴 [Karl Schmiechen]，这位负责东德城市发展、住房和地方建设的副部长，则将包豪斯制定的"社会住房的科学基础"作为东德住房政策的支撑依据。4 由于第一届瓦尔特·格罗皮乌斯研讨会的失败，该计划泡汤了，但东西两边却一直没有相关的评论。

乔·法比安 [Jo Fabian] 的戏剧《*Example No. P.*》，描绘了梦境中的幽闭、阻滞与无力，于1989年夏末在包豪斯舞台上演出。5 由于政治原因，该作品在上演两场后便被取消了，边境的放开才阻止了计划中针对包豪斯导演的纪律处分。同样是11月的这一周里，此时柏林墙已被推到，在德绍包豪斯举行了一次国际研讨会，工业园林区 [Industrial Garden Realm] 的想法诞生了。约十年的时间里，这一概念一直是1994年成立的德绍包豪斯基金会的指导原则。

直到民主德国结束，其领导人从来没有兴趣想要发展一个具有批判性且充满活力的机构，即一个参考包豪斯的遗产，将社会矛盾考虑在内的机构。从艺术和文化的现实角度来看，人们只对艺术和设计的实践和理论的发展做出反应。政治权力更像是把

包豪斯当作一个"营销"工具,通过它,东德也能够在建筑和设计领域获得"世界级的地位"。另一方面,将包豪斯理解为一个实验场所,并希望将其发展成为批判庸常做法和设计替代方案的场所,这些本可以发生的事,仅仅在短时间内是可能的,而且只有在非常特殊的情况下,只有伴随其代理人的公民勇气才能发生。

1__ 贝恩德·格隆瓦尔德,"包豪斯的新生活"[Neues Leben im Bauhaus],《自由,德国统一社会党哈勒区日报》[Freiheit, Tageszeitung der SED für den Bezirk Halle],1986年11月29/30日,第9页。
2__ 玛琳·科勒[Marlene Köhler],"迎接挑战"[Die Herausforderung angenommen],《自由,德国统一社会党哈勒区日报》,周日增刊《观察》[Blick],1987年10月9日,第10页。
3__ 埃伯哈德·迪普根[Eberhard Diepgen],"1988年8月6日在德绍包豪斯实验展开幕式上的讲话"[Rede zur Eröffnung der Ausstellung Experiment Bauhaus am 6. 8. 1988 in Dessau],引自博伯,2006年(参见133页注释3),第151页。
4__ 卡尔·施米兴,"1988年8月6日在德绍包豪斯实验展开幕式上的讲话",引同上,第152页。
5__ 该项目的相关描述参阅布鲁姆和杜姆,2008年(参见135页注释3),第84及后一页。

■ 沃尔夫冈·托内[Wolfgang Thöner]

生于1957年,在柏林学习了艺术教育和德国文学。自1985年以来,在德绍包豪斯担任研究助理,主要关注包豪斯的历史和接受以及现代主义文化。1997年,与英格丽·拉德瓦尔特共同策划关于纺织品设计师冈塔·斯托尔茨尔[Gunta Stölzl]的展览。2006年,与彼得·米勒共同策划了处于包豪斯传统与民主德国现代主义之间的建筑师理乍得·保利克的展览。

乌尔里希·施瓦茨

巴塞罗那椅上的柠檬蛋挞
汤姆·沃尔夫的《从包豪斯到我们的豪斯》

2007年秋，《从包豪斯到我们的豪斯》出版25周年之际，汤姆·沃尔夫身着白色西装出现在耶鲁大学，来讨论他的这本旧作。这本猛烈攻击美国的包豪斯现代主义建筑的书，在1981年出版。他不是建筑历史学家，而是新新闻主义[1]杰出的代表之一，他的书被认为贡献不在建筑史方面，而是在作为一次文化－历史论战方面。因此，他的语气充斥着讽刺、挖苦，时常妙语连珠，细节丰满，偏好争议性的问题。这本书的主要论点很容易概括：在美国，由瓦尔特·格罗皮乌斯带头引领的包豪斯风格的欧洲入侵，主导了一种无视客户和"人民"期待的建筑品味的方法。一个沃尔夫所谓的"集合体"[compound]的建筑师集团维持着这种品味的独裁。包豪斯的外来风格是自卑情结的标志，与美国文化无关。

[1] 中译注：New Journalism，或译作新吉纳主义，盛行于20世纪60年代的一种新闻报道理论。新新闻主义报道最显著的特点是将文学写作的手法应用于新闻报道，重视对话、场景和心理描写，不遗余力地刻画细节。代表人物包括汤姆·沃尔夫、诺曼·梅勒、杜鲁门·卡珀蒂和亨特·汤姆逊。

耶鲁大学毕业生沃尔夫参加了2007年的那次活动，他旁边坐着耶鲁大学教授彼得·埃森曼［Peter Eisenman］。当然，一边是古怪的记者和流行小说家，另一边是美国建筑话语中同样古怪的元老级人物，这对组合将收视率推到了榜首。大厅人满为患。这是一次媒体事件，尽管必须承认没多少内容。沃尔夫重复了他以前的说法。埃森曼把自己局限在傲慢的挖苦里。[1] 沃尔夫和埃森曼在这本书出版后不久的谈话同样不尽如人意。[2] 沃尔夫有机会用他典型的夸张来表达他对现代建筑的看法，埃森曼，当然，他是主流建筑集团的一员，在谈话中仍然出人意料地保持矜持，他无动于衷，至多是被逗乐。

■ 不入建筑师的眼

在美国建筑界对沃尔夫这本书的最初反应中，此类态度似乎并非典型。沃尔夫在1981年就已经是一位著名的媒体人，《纽约时报》建筑评论家保罗·戈德伯格［Paul Goldberger］为他撰写了重要评论，同时也获得各类杂志的捧场报道。然而，美国建筑界的主导人物，沃尔夫所谓的"集合体"根本不承认这本书。当然，人们可以将此视为沃尔夫论点的证据，即"集合体"容不得被反对。但建筑界缺乏回应，可能更多地与他批评现代建筑的内容和时机有关。即使撇开他的阴谋论不谈，人们也不得不得出结论，记者沃尔夫压根不入这个专业的眼。毫无疑问，这对沃尔夫本人而言不足为奇，因为他的策略包括将一切偏离他所谓的"美国建筑"概念的东西，介于弗兰克·劳埃德·赖特和约翰·波特曼［John Portman］之间的某处，投入现代主义的地狱里，无论是狭义上的包豪斯传统、后现代主义还是解构主义。因此，对沃尔夫来说，瓦尔特·格罗皮乌斯、罗伯特·文丘里和彼得·埃森曼最终都支持同一件事：一个蔑视群众的集团，在文化"殖民情结"的痛苦中，拜倒在欧洲事物面前。在相反的争论中，人们禁不住会认为，沃尔夫发起的反对非美国活动的运动，使他成为建筑界的麦卡锡，因此，他最强烈的批评者谴责他为"反动的"。[3]

在这样的政治空手道劈砍之后，你还能说什么呢？这种修辞上的歼灭只需寥寥数语。例如，温弗里德·奈丁格的评论，是德国为数不多的对这本书的直接回应，将之描述为"时髦而愚蠢的诽谤"。[4] 除完全的蔑视之外，这也构成了对沃尔夫最严厉的回应形式。再有就是谴责式的，作者因无数的历史错误而遭谴责。沃尔夫大概只会嘲

笑这种极端迂腐的严肃，因为他的批评者误解了他的文本类型：沃尔夫写的不是学术论文，专门研究包豪斯的历史及其在美国的接受，而是一场针对伊蒂[laity]的论战——最初发表在《哈泼斯杂志》[Harper's Magazine]上并非偶然。这可能是有史以来关于其主题的最有趣的描述。但众所周知，很少有职业像建筑师那样不善于抖机灵、讽刺和挖苦。这不是巧合。这与他们对自己的理解有关。在这里，沃尔夫甚至用那些针对他的挑衅的严肃回应阐述了他的观点。然后我们就有了第三种类型的反应。这一类包括那些对沃尔夫的书发表的评论，这些评论与该书惯用的夸张、片面和明显的疏漏保持距离，甚至可能指责作者的一两个历史错误，但最终得出的结论是：不知怎的，这家伙说得有道理，并没有打偏目标。戈德伯格在《纽约时报》上的评论就是这种态度的典型。[5] 首先，他总结了沃尔夫的其中一个核心论点："集合体"有心将越来越无聊、没有文化的钢铁和玻璃盒子带入世界，从而失去了与"常识"的联系。因此，戈德伯格得出了一个尖锐的评论，即沃尔夫的论点"并不完全远离事实"。根据戈德伯格的说法，现代建筑从未像其创造者所认为的那样受欢迎，一排排抽象的摩天大楼摧毁了美国城市的活力。然而，最后，戈德伯格怀疑沃尔夫是否真的对建筑感兴趣，并暗示他实际上更关心曼哈顿上城区富豪佳丽的热门沙龙话题。

美国媒体对沃尔夫的书的论调也就这些了。有趣的是，建筑期刊上的评论特别冷漠，没多少内容，只是指出，虽然沃尔夫可能触及了与现代建筑和城市规划相关的一些重要的、关键的方面，但总体而言，他的论点很无力。特别是，美国大范围、不抵抗地接受欧洲的影响这一文化渗透论，似乎激起了普遍负面的回应。

1__《耶鲁日报》[Yale Daily News]，2007年9月11日。
2__彼得·艾森曼[Peter Eisenman]和汤姆·沃尔夫，"专访：包豪斯与我们家"[Ein Interview: Unser Haus und Bauhaus]，《Arch +》第63/64期（1982年），第94页及以下各页。
3__加里·威尔斯[Garry Wills]，《姿态与偏见》[Pose and Prejudice]，载于道格·肖梅特[Doug Shomette]编，《对汤姆·沃尔夫的批判性回应》[The Critical Response to Tom Wolfe]（康涅狄格州韦斯特波特和伦敦，1992年），第141页。
4__温弗里德·奈丁格，"神话与批评之间的包豪斯"[Das Bauhaus zwischen Mythisierung und Kritik]，载于乌尔里希·康拉兹等编，《1953年的包豪斯辩论：被压制的争议文档》（布伦瑞克和威斯巴登，1994年），建筑世界基金会100，第8页。
5__保罗·戈德伯格，"从包豪斯到我们的豪斯"[From Bauhaus to Our House]，《纽约时报》，1981年10月11日。

深受普通人欢迎

建筑专业人士对沃尔夫攻击包豪斯持保留意见（如果有的话），与该书在美国和全世界的巨大发行量形成鲜明的对比。美国原版被重印了许多个版本，它被翻译成多种语言并在国际上传播。虽然这种广泛的接受很难被记录，但人们必须从沃尔夫的书触及要害的假设继续前进。显然，对现代主义的普遍不安，最迟在20世纪60年代就出现了，并且在1980年丝毫没有减弱。这种不安虽然与具体的包豪斯建筑细节及其副作用几乎没有关系，但传播更为广泛，并且受到国际风格构筑现实的愿景所推动——如今在一种真正糟糕的意义上。

在大部分民众的眼中，现实中的现代建筑最终未能建立起20世纪20年代新建筑的支持者所设想的"新耶路撒冷"。当然，沃尔夫并不是第一个表达这种不安的人，但他的书的成功，表明在此期间对包豪斯和现代建筑的批评已经变得多么流行。一方面这本书的公开发行，与另一方面几乎被抑制的专业回应之间的对比，证明了建筑师和公众之间交流的断裂，这种中断甚至持续到今天。实证研究表明，建筑师仍然很难用"无知""狭隘""庸俗"等之外的术语来描述外行人的观点。对沃尔夫的书的不同反应表明了这种困境，而甚至在1980年同样如此，公众也很少意识到现代主义建筑激进的自我批评早已在进行当中。

包豪斯入侵的神话

沃尔夫的历史失真并不难证明。少数白人包豪斯大师，他们也许得到了洛克菲勒和他的纽约现代艺术博物馆的支持，能够完全颠覆美国的建筑师培养和建筑生产，这样的想法太过天真。一方面，这种想法严重高估了少数人的影响力；另一方面，它严重低估了美国人采用现代主义建筑的普遍意愿——这绝不是文化自卑情结的结果。沃尔夫将历史过程描绘成一个对无力的伙伴施行近乎暴力的压制。此外，沃尔夫夸大了1932年MoMA的"国际风格"展的影响，而像希尔顿·克莱默[Hilton Kramer]这样的艺术史学者则对展览给出了截然不同的评价：克莱默谈到它最多影响"几十个人"。[1]

在这种情况下，沃尔夫呈现的与其说是一个错误，不如说是出于意识形态原因的故意歪曲。实际上，欧洲和美国在文化和政治上的相互作用比沃尔夫所描绘的要复杂得多。因此，迈克尔·索尔金[Michael Sorkin]在对这本书的评论中，间接指出了沃

尔夫忽略的一个具有决定性的历史走向："现代建筑之所以成功，是因为它符合建造它的人在表现和功能上的要求。它可能在欧洲发明，但我们的确已经准备好了。这些建筑是在你所能建造的建筑中最便宜的，和 T 型车一样可复制……现代建筑并没有征服美国，而是相反。"[2]

福特式的理性化

索尔金提到亨利·福特的传奇 T 型车，指向了一种历史认识，即质疑沃尔夫简单化的影响观，尽管索尔金本人没有想到这一点。众所周知，源自福特工厂制度的严格理性化原则已在欧洲站稳脚跟，不仅出现在工业劳动过程中，而且在魏玛包豪斯存在之前的所有社会领域已经出现了。总体而言，在福特主义和泰勒主义之外，建筑工业化的想法以及在德绍包豪斯发展起来的系列、类型和标准化的概念并未得到理解。在 20 世纪头几十年的欧洲，福特是一位政治光谱从右到左的英雄。德国工业资本家、社会民主主义者、共产主义者，甚至巴黎的勒·柯布西耶和莫斯科的弗拉基米尔·伊里奇·列宁，均对作为社会进步的组织基础的美国福特主义表示钦佩。在欧洲，尤其是德国，最迟在 1900 年，美国代表了"现代性"。[3]

但这种联系也带来了一种文化矛盾心理。一个人对未来的承诺在另一个人那里便成了恐怖的图景。因此，魏玛共和国末期，德国会认为"美国主义，而非社会主义，将带来万物的终结"，[4] 也就不足为奇了。美国是乌托邦抑或是敌人——左派和右派对美国的挪用并非固定不变，而是几乎任意地从一端转移到另一端，然后再次折返。

1__ 希尔顿·克莱默，"汤姆·沃尔夫对阵现代建筑"[Tom Wolfe vs. Modern Architecture]，载于肖梅特，1992 年（参见 141 页注释 3），第 139 页。
2__ 迈克尔·索尔金，"门边的沃尔夫"[Wolfe at the Door]，载于同一作者，《精致的尸体：建筑上的写作》[Exquisite Corpse: Writing on Buildings]（伦敦和纽约，1991 年），第 45 页。
3__ 克里斯蒂安·施瓦贝 [Christian Schwaabe]，《反美主义：敌人形象的转变》[Antiamerikanismus: Wandlun gen eines Feindbildes]（慕尼黑，2003 年），第 10 页。
4__ 京特·德恩 [Günther Dehn]，引用同上，第 73 页。

因此,在东德早期,包豪斯被拒绝当成"美国的",而在冷战期间的西德,它作为统一的"西方"文化象征,从美国辐射回来。[1]

■ 一本未产生持久影响的书

因此,沃尔夫的阴谋论与20世纪的历史现实无关。然而,仔细纠正作者的错误和歪曲似乎并不明智,他关于美国的文化渗透概念已经足够异想天开。其他反对意见也可以提出:在他谈到"包豪斯"时,沃尔夫忽略了其校长瓦尔特·格罗皮乌斯、汉内斯·迈耶和路德维希·密斯·范德罗之间的差异。沃尔夫对差异化的漠不关心,至少在他将勒·柯布西耶纳入包豪斯传统时就很明显了。实际上,他本该意识到他使用"包豪斯"一词与"现代建筑"是同义词,但他从未走到那么远。他关心的是风格和设计。他既没有现代建筑的概念,也没有一般意义上的现代主义的概念。更有可能,这些主题无法引起这位纽约社会记者的兴趣,无论如何,他对这些问题一无所知。

在这方面,希尔顿·克莱默遗憾地指出,沃尔夫在"现代主义之后"阶段真正的建筑讨论中完全"无所助益"。[2] 在他的书出版后,媒体的短暂炒作可能更多地与作者个人,而不是他的论点有关。除此之外,沃尔夫的书对美国或国外的建筑讨论都没有产生持久的影响,这一事实不是由于建筑机构所谓的压制机制,而是由于他的书里缺乏实质内容。考察自20世纪80年代以来出现的新近和当前的建筑讨论文集,例如1984年的海因里希·克洛茨 [Heinrich Klotz],1985年的汉诺·瓦尔特·克鲁夫特 [Hanno Walter Kruft],1996年的凯特·内斯比特 [Kate Nesbitt],2003年的格尔德·德布鲁恩 [Gerd de Bruyn] 和斯蒂芬·特鲁比 [Stephan Trüby] 以及2003年的阿科斯·莫拉万斯基 [Ákos Moravánszky] 的出版物,几乎没有提到沃尔夫的名字。

当然,这也不是巧合,因为即使在1981年,沃尔夫在当时的建筑领域讨论中也无可救药地落后于时代。像1961年简·雅各布斯 [Jane Jacobs] 在美国出版的《美国大城市的死与生》[The Death and Life of Great American Cities] 和1965年亚历山大·米切利希 [Alexander Mitscherlich] 在西德出版的《我们城市的荒凉》等广为流传的书籍已经引起了公众对现代城市化灾难的关注,沃尔夫几乎没有触及这一方面。

现代建筑的自我批判

对于沃尔夫来说,当然不存在严肃处理现代建筑的问题。尽管早在沃尔夫登台露面的前数十年,现代建筑的激进自我批评已经开始,但他甚至没有注意到这一点。在所有人中,亨利·拉塞尔·希契科克早在 1932 年就与菲利普·约翰逊一起在纽约策划了著名的关于国际风格的展览,在 1951 年便宣布了现代建筑"晚期阶段"的开始,并在 1966 年注意到了国际风格的死亡。[3] 特别是在 20 世纪 70 年代,严重的诊断激增:1976 年,布伦特·C. 布洛林[Brent C. Brolin]谈到了现代建筑的"失败",而在 1977 年,彼得·布莱克将其称为"惨败",查尔斯·A. 詹克斯[Charles A. Jencks]甚至宣布了它的"死亡"。[4] 讣告也没停止,有时候它们只是公告,但并没有太多和解的意思:"如果它还没死",柯林·罗[Colin Rowe]说,"那也快了。"[5]

沃尔夫从来没有这么彻底,他也并不是真想知道这么多。他不了解,在 20 世纪 70 年代中期,像罗伯特·文丘里和阿尔多·罗西这样的建筑师,以及曼弗雷多·塔夫里[Manfredo Tafuri]、克里斯蒂安·诺伯格-舒尔茨[Christian Norberg-Schulz]和彼得·埃森曼等理论家们引入了一场革命,而他自己将之误读为了一种新的后现代风格。动荡的 20 世纪 60 年代见证了建筑先锋派的最后一次爆发,例如在弗莱德曼建筑展、建筑电讯派[Archigram]和康斯坦特的大型建筑中。但是,在动荡的 20 世纪 60 年代,公众也越来越多地批评现代建筑的平庸化,它走向了无个性和无历史的经济

1__ 保罗·贝茨,"包豪斯传奇:冷战时期的美德合资企业"[Die Bauhaus-Legende: Amerikanisch-Deutsches Joint-Venture des Kalten Krieges],载于阿尔夫·卢德克[Alf Lüdtke]等编,《美国化:20 世纪德国的梦想与噩梦》[Amerikani-sierung: Traum und Albtraum im Deutschland des 20. Jahrhunderts](斯图加特,1996 年),第 270 页及以下各页。

2__ 克莱默,1992 年(参见 143 页注释 1),第 139 页。

3__ 亨利·拉塞尔·希契科克和菲利普·约翰逊,《国际风格,1932 年》[Der Internationale Stil, 1932](布伦瑞克和威斯巴登,1985 年),建筑世界基金会 70,第 199 页,第 15 页。

4__ 布伦特·C. 布洛林,《现代建筑的失败》[The Failure of Modern Architecture](伦敦,1976 年);彼得·布莱克,《形式跟随惨败:为什么现代建筑没有奏效》[Form Follows Fiasco: Why Modern Architecture Hasn't Worked](波士顿,1977 年);查尔斯·詹克斯,《后现代建筑的语言》[The Language of Post-Modern Architecture](伦敦,1977 年)。

5__ 柯林·罗,《善意的建筑:走向可能的回顾》[The Architecture of Good Intentions: Towards a Possible Retrospect](伦敦,1994 年),第 133 页。柯林·罗表示,他写这本书的想法起源于 20 世纪 60 年代。

决定的功能主义。最晚到 20 世纪 70 年代中期，建筑已经丢失了它的叙事。现代主义计划必须重新定义。

不出所料，1998 年，由 K. 迈克尔·海斯 [K. Michael Hays] 编辑的关于 1968 年以来国际建筑讨论的文集，并没有收入沃尔夫的文本。在这本八百页的书中，他仅被简短地提到过一次，也就是被荣幸地再度冠以"反动"这个形容词的那一次。[1] 弗雷德里克·詹姆逊 [Fredric Jameson] 于 1982 年在埃森曼的纽约建筑与城市研究所 [New York Institute for Architecture and Urban Studies] 发表的一次演讲中提到了这一点。该机构不仅是美国人，也是 20 世纪 60 年代末至 80 年代中期国际建筑知识分子在大学外的据点。在此期间，该研究所的期刊《反对派》无疑是建筑理论讨论最重要的国际性论坛。如果"集合体"存在的话，那么这里就是它的所在地，设定了 1980 年左右讨论的条件和标准。

相比之下，沃尔夫的包豪斯老英雄"集合体"早已被送入先贤祠。他那过时的观点让他无法看到建筑讨论的发展早已超越了包豪斯风格的利弊。除了设计品味问题之外，人们还试图重新恢复建筑重要的文化作用。但说起来容易做起来难，过去是，现在也是。当然，其中一个尝试的版本包括，在明确的政治维度下，努力重新实现至少在现代建筑中一直被验证的激进乌托邦内容——尽管这样做时，并不总会对这样一个事实报以信任，即这种以建筑为媒介的"新耶路撒冷"幻想过去和现在都是自我神话化的现代主义的主要问题之一。[2]

1982 年对现代建筑的看法

无论如何，1982 年在纽约，美国马克思主义者弗雷德里克·詹姆逊谈到了意大利马克思主义者曼弗雷多·塔夫里，并寻求克服塔夫里的诊断的绝望悲观主义，即从政治意义上逃离现代建筑。这种讨论出现在同一个城市，几乎同一时间，体现了一种与沃尔夫安逸世界截然相反的知识分子氛围。顺便说一句，应该提到的是，在 1982 年，无产阶级革命问题在欧美几乎都不处在政治议程的风口浪尖，而成为美国马克思主义者总显得与众不同，特别是在 1982 年。由于缺乏一切社会基础，美国马克思主义始终是一种单纯的学术现象。因此，它可以不受限制地沉溺于哪怕是最激进的口头繁荣。

甚至詹姆逊也不能从这种学院主义中脱离出来，尽管最终，为了摆脱塔夫里立场

的自我封锁，他不再遁入马克思主义那里，而是进到社会冲突与异质性的后现代概念中，詹姆逊的演讲是构想超越先锋派和超越风格的现代主义的一次尝试。20世纪余下的时间都被这类尝试所定义。然而，沃尔夫的书对此计划并没有做出丝毫贡献。

回到詹姆逊和塔夫里：纽约演讲的回顾表明，1980年左右，在美国讨论的场景中，不一致性令人难以置信地同时发生着。虽然塔夫里如詹姆逊介绍的那样，用密斯·范德罗来哀叹现代建筑的最终静默，而实际上，它是在黑格尔意义上的终结，但对于沃尔夫来说，嘲笑那些把巴塞罗那椅当作一种生活方式的标志的准宗教崇拜更有趣。这是"柠檬蛋挞"的世界，是那些身家富有、体态苗条、满头金发的纽约交际花的世界，他在小说《虚荣的篝火》[The Bonfire of the Vanities] 中对她们进行了刻画。[3] 而这就是他的世界。

感谢魏玛包豪斯大学的斯蒂芬·德·鲁德 [Steffen de Rudder] 和德绍包豪斯提供的支持和宝贵建议。

1__ 弗雷德里克·詹姆逊，"建筑与意识形态批判"[Architecture and the Critique of Ideology]，载于迈克尔·海斯编，《1968年以来的建筑理论》[Architecture Theory since 1968]（麻省剑桥市和伦敦，1998年），第456页。
2__ 关于与包豪斯有关的"新耶路撒冷"概念，请参阅维尔纳·霍夫曼 [Werner Hofmann]，《现代艺术基础：其象征形式的简介》[Grundlagen der modernen Kunst: Eine Einführung in ihre symbolischen Formen]（斯图加特，1966年），第379页。有关现代运动作为建筑神学的批评，请参阅柯林·罗，1994年（参见145页注释5），多处。关于现代运动在20世纪城市主义中的实证应用，见安杰勒斯·艾辛格 [Angelus Eisinger]，《建筑师之城：自我拆解剖析》[Die Stadt der Architekten: Anatomie einer Selbstde montage]（巴塞尔，2006年），建筑世界基金会131。
3__ "……所谓的柠檬蛋挞……是指二十多岁或三十出头的女性，大多为金发女郎（蛋挞里的柠檬），她们是四十岁以上或五十岁或六十岁（或七十岁）的男人的第二、第三和第四任妻子或同居女友，男人会毫不犹豫地称这类女性为女孩。" 汤姆·沃尔夫，《虚荣的篝火》（纽约，1988年），第344页。

■ 乌尔里希·施瓦茨 [Ullrich Schwarz]

生于1950年，学习了德国文学和社会学。1981年，以研究扬·穆卡罗夫斯基、瓦尔特·本雅明和西奥多·W.阿多诺的美学经验概念的论文获博士学位。1984年至今，担任汉堡建筑师协会理事。1992—1998年，担任汉堡艺术学院建筑理论客座教授。2002年，策划展览"新德意志建筑：现代反思"。2004年至今，格拉茨工业大学建筑理论教授。

格尔达·布劳耶

"这把椅子是一件艺术品"
包豪斯家具的曲折成名路

 1982年，马塞尔·布劳耶的瓦西里椅［Wassily Chair］在西德获得了法律赋予艺术家作品的版权保护。因此，家具制造商诺尔国际能够极大地扩展它的许可权，因为产品外观设计专利的保护期通常为25年，而现在这件作品的保护期限则能持续到创作者死后的70年。因此，诺尔国际自豪地打出了这样一句广告："这把椅子是一件艺术品"。[1] 仔细观察的话，法院的判决非常可耻，因为布劳耶既没有将瓦西里椅设计成独一无二的物品或原创艺术品，这椅子也不打算具有珍贵的外观和感觉。相反，它被构想为一种工业批量生产的产品。勒·柯布西耶也遭遇了同样的事情。十一年后，他的钢管家具也成为类似荒谬的法律裁决的主题。两例判决的论证方式很像。1928年，勒·柯布西耶与皮埃尔·珍妮·雷特［Pierre Jeanneret］和夏洛特·贝里安［Charlotte Perriand］合作设计了LC4躺椅，并于1930年投入生产，与瓦西里椅一样，如今已成为经典的卓越之作。尽管有来自业界的各种抗议，1993年，这把躺椅仍被美因河畔法

1__ 诺尔国际广告口号，载于《明镜周刊》第51期（1984年），第182页。

兰克福地区高等法院授予了版权保护。"勒·柯布西耶本人没想要为了艺术的目的而设计椅子,这无关紧要",裁决中写道,"因为在这种情况下,艺术品的概念是一个法律概念,因此不能根据作品创作者的意见来理解,而是要根据现行的德国版权保护法的意见来理解。"许多家具的意图,特别是从20世纪20年代开始,在此类裁决中没能得到重视。根据法官的说法,凭借它从艺术界获得的认可,该物已获得地位上的提升。在证明另一件勒·柯布西耶家具项目LC2椅的艺术品特征时,该裁决指出,就其本身而言,它"被选入许多著名博物馆和目录中"[1]的事实就足以证明这一点。

勒·柯布西耶和马塞尔·布劳耶的意图

尽管勒·柯布西耶的作品再版如今迎合了对优雅的、个性化的生活方式的偏爱,而这些家具相较于德国的包豪斯经典,也更倾向于装饰艺术运动的技术美学,但它们最初则是坚定地立在现代大城市生活观念的背景之下。勒·柯布西耶观察到,城市空间,包括室内空间,主宰着现代人的心灵,并因此引发他的幸福感或不安感。这给建筑师带来了希望,通过以现代的、进而理性主义的方式组织城市,他可以影响同时代人——"新人类""机械时代的人"的生活。[2] 例如,"瓦赞计划"[plan voisin][3] 的都市空间不仅旨在刺激身体和灵魂,还刺激所有感官,甚至在"可调节的躺椅"(最初由制造商卡西纳命名为LC4)上放松时也是如此。因此,勒·柯布西耶将躺椅称为"放松机器"[relaxation machine],正如他将所有钢管家具称为"设备"[equipment]一样。躺椅和新精神馆的钢管家具没什么不同,如今已成为与其创造者的意图截然相反的豪华家具。

布劳耶的情况与此类似。这名包豪斯的学生,后来成为包豪斯家具作坊的负责人,实际上是一位偏实用主义者。在他1924年的文章《形式功能》[Form Funktion]中,当时只有二十二岁的布劳耶与表现主义、风格派和元素主义,特别是与这些理论的深沉保持着距离,他主张事物"在不诉诸对每个行动进行哲学化思考的情况下解决"。[4]
然而,与此同时,在他的设计中,布劳耶注意到了包豪斯校长瓦尔特·格罗皮乌斯在1923年为他的同事们指明的转变方向:艺术和技术应该形成一个统一的新实体。根据1926年发表的"包豪斯的生产原则"[Principles of Bauhaus Production],格罗皮乌斯呼吁研究物的本质,"因为它必须完美地达到它的目的,也就是说,它必须有效

地实现它的功能，并且是耐用的、经济的和'美的'"[5]——椅子现在应该由工厂生产，经济、舒适且卫生。

这一时期，"工业"在许多情况下意味着一件物品仍可以被加工制造。尽管家具是批量生产的，但依然需要高度的手工劳动。它不像软垫或木制家具那样被设计成完全由机器来生产，但为了批量生产明显被简化了。将设计转化为机器友好的形式在当时似乎也仍存在着许多智力上的挑战。拉兹洛·莫霍利-纳吉本人是包豪斯新方向的拥护者，在20世纪20年代末仍控诉"惧怕机器"是一种"幼稚病"。[6] 这些产品更类似于Thonet、Mundus或Cohn公司的弯木椅，格罗皮乌斯、布劳耶、莫霍利-纳吉和拜尔与他们的钢管家具一同出现在了1930年巴黎举办的致力于高层住宅生活的制造联盟展览会上。顺便说一句，弯木椅也非常受勒·柯布西耶的欢迎。这很吻合他对以功能为导向的家具项目的愿景。

布劳耶顺应德绍作坊的趋势，希望它们变成"适合批量生产，以及我们时代典型的产品原型被精心开发和不断改进的实验室。"[7] 因此，他用新美学与经济的工业方

1__ 引自萨宾·曾泰克[Sabine Zentek]，《艺术与设计法律手册》[*Ein Hand buch für Recht in Kunst und Design*]（斯图加特，1998年），第35页。
2__ 勒·柯布西耶，《城市规划》[*Städtebau*]（斯图加特，1979年），第158页。
3__ 中译注：亦有译为"伏瓦生计划"，是柯布西耶在1925年构想的巴黎市中心改造计划。
4__ 马塞尔·布劳耶，"形式功能"，《青年》[*Junge Menschen*] 第8期（1924年），第191页。引自安吉莉卡·艾默里奇[Angelika Emmerich]，"马塞尔·布劳耶：魏玛包豪斯的学徒木匠和熟练工 1920—1925"[Marcel Breuer: Tischlerlehrling und Geselle des Weimarer Bauhauses 1920-1925]，《魏玛建筑与土木工程大学期刊》第2期，A辑（1989年），第79~84页，此处为第81页。
5__ 瓦尔特·格罗皮乌斯，引自保罗-艾伦·约翰逊[Paul-Alan Johnson]，《建筑理论》[*The Theory of Architecture*]（伦敦，1994年），第85页。
6__ 拉兹洛·莫霍利-纳吉，《从材料到建筑》[*Von Material zu Architektur*]，包豪斯丛书第14册（慕尼黑，1929年），第13页。
7__ 瓦尔特·格罗皮乌斯，"包豪斯的生产原则"[Principles of Bauhaus Production]，载于乌尔里希·康拉兹 编，《20世纪建筑的计划和宣言》[*Programs and Manifestos on 20th-Century Architecture*]（麻省剑桥市，1975年），第96页。

法的精神来为他产品进行定位。与勒·柯布西耶一样,他也认为"金属家具只不过是当代生活的必要工具而已。"[1]

从简单家具到设计物

一开始提到的关于瓦西里椅的法律裁决,直到布劳耶去世后才公布。然而,可以推测,已经成为美国成功建筑师的他不会反对 1982 年的裁定,因为这把椅子需求的下降已经有一段时间。在 20 世纪 60 年代,试验新材料,尤其是塑料,已经很普遍了。并且,在 1962 年,当意大利家具制造商迪诺·加维纳[Dino Gavina]申请钢管家具的制造许可时,布劳耶很高兴。[2]

加维纳家具公司成立两年后,该公司推出了原 B3 俱乐部椅的新版本。在布劳耶的建议下,该公司给它起了一个更吸引人的名字"瓦西里",这样人们就会想到他的同事瓦西里·康定斯基。毕竟,当这把椅子在包豪斯前途未卜,且在 1926 年德累斯顿艺术馆的布劳耶展览上被誉为"杰作"之前,这位画家一直是该款椅子的粉丝。另一款布劳耶的设计,悬臂钢管椅 B64,加维纳家具公司在同一时间为之申请了权利,并以布劳耶养女弗朗西斯卡的名字命名为"西斯卡椅"。

加维纳家具公司采用不同于布劳耶的钢管椅的制造方法,如今的目标是通过增添产品特性来改进家具的批量生产。这是"意大利线条"[linea Italiana]成功的秘诀。在强调设计时,意大利工业产品仿佛被一个吻从漫长的沉睡中唤醒。而且,在很短的时间内,意大利就成功地成为拥有自己民族标识的市场领导者,自 20 世纪 50 年代末以来就一直保持着这一地位。意大利设计将美感与技术理性相结合,这一无与伦比的方式是其成功的秘诀。用视听设备制造商 Brionvega 的广告语来说就是:"La tecnica nella sua forma più bella"——技术应该尽可能展现出最美的形式。因此,人们会提到意大利的美丽设计[Bel Design]。

如果说德国设计,特别是来自乌尔姆的设计学院,以最保守的形式重视技术的完美,如"静音服务"的概念在这里就很重要,而斯堪的纳维亚设计专注于受手工艺启发的功能主义这一悠久传统,那么意大利设计现在则是通过大量的个性化产品而得以崭露头角,这些产品像明星一样发挥作用,也是由通常是独立的不同的设计师进行开发。因此,这些个性化的产品被赋予了像 Bobby、Algol、Black 或 Valentine 这样贴切的名称,

这些名称与电影演员、歌曲,以及像瓦西里一样与过去的著名人物相关联。设计师不再将自己隐藏在匿名设计背后,而是与他们的产品一起出现,并经常将自己转变为设计界的明星。现在可能会说"统一中的多样"[multiplicity in unity],以此反对现代主义的格言"多样中的统一"[unit in multiplicity]。意大利发明了现代非企业式的设计。给产品起这些名称是为了用无生命的物件来塑造鲜活的性格。实用物品不再被简化为简单的功能理性,而是被赋予了一个身份。同时,它们也被公认为意大利设计。

从设计物到设计文化产品

加维纳家具公司于 1963 年在罗马的孔多蒂街开设陈列室时,并没有展览家具,而是展出了马塞尔·杜尚的现成品藏品。这期间,迪诺·加维纳还提议在罗马的公司总部举办杜尚的作品展。这是这位艺术家在意大利的首次亮相。1969 年,这名企业家在萨韦纳河畔圣拉扎罗创立了杜尚中心[Centro Duchamp]。显然,他把所有的敬意献给了这位现成品艺术的发明者。

从 1913 年开始,杜尚选择了日常物品,并剥除它们的功能,将它们标示为艺术品。他想要探索一个公认的艺术家是否有可能创造一件非艺术之物。从他自己的案例来看,他失败了。1913 年的自行车轮仍然是轮子、前叉和木凳的组合,而 1914 年工业制造的瓶架和 1917 年的小便池则原封不动地使用,只简单地放置在基座上,并配了一个有争议的标题,由杜尚或他的妹妹署名。小便池拥有附带的特殊细节。杜尚将这件作品

1__ 马塞尔·布劳耶,引自克里斯托弗·威尔克[Christopher Wilk],"家具的未来:弯木和金属家具 1925—1946"[Furnishing the Future: Bent Wood and Metal Furniture 1925-1946],德里克·奥斯特加德[Derek E. Ostergard]编,《弯木和金属家具 1850—1946》[*Bent Wood and Metal Furniture 1850-1946*](西雅图,1987 年),第 139 页。

2__ 参阅多纳泰拉·卡乔拉[Donatella Cacciola],"被认可的现代主义:加维纳和诺尔生产的布劳耶家具"[Etablierte Moderne: Möbel von Breuer in der Produktion von Gavina und Knoll],《马塞尔·布劳耶:设计与建筑》[*Marcel Breuer: Design und Architektur*](莱茵河畔的魏尔,2003 年),亚历山大·冯·维格萨克[Alexander von Vegesack]和马蒂亚斯·雷梅勒[Mathias Remmele]编,维特拉设计博物馆展览目录,第 148~166 页。

命名为"泉",并在其上署名"R. Mutt",希望能在 1917 年纽约的第一届独立沙龙上展出。这个名字参考了批量生产小便池的纽约制造商 Mutt 的名称。尽管评判委员会基于杜尚的行为的挑衅性而拒绝他参与沙龙,但小便池还是于 1920 年在科隆展出了。在被视为莱茵先锋派主要阵地的冬季啤酒厂,它被当作艺术品接受了。

如果说杜尚最初试图探究艺术对物品的冷漠,那么在 1935—1941 年的艺术背景下,他则将它们与手提箱博物馆"La Boîte-en-Valise"放到一起来展出。他利用照片和小模型,组织了一组现成品作品并将它们记录下来。1964 年,在新兴波普艺术的背景下,杜尚委托米兰画廊老板亚瑟·施瓦茨制作和展示其中的十四件复制品作为系列物品,借此完善了现成艺术品造成的混乱。

具有历史讽刺意味的是,现成品艺术现在就像批量品[multiples],即 20 世纪 60 年代初首创的具有系列性的艺术品,它们使用复制来消弭物的艺术性的一面。这种"灵韵的丧失",借用瓦尔特·本雅明的话来说,是艺术家们的意图,也是他们的艺术民主化愿望的一部分。这一消除艺术界限的先锋意象,在 20 世纪 60 年代对加维纳家具公司提高其公司生产的家具形象很有用:他根据艺术潮流来定制家具,并使用知名的名字,同时不否认其工厂起源。艺术在 20 世纪 60 年代的进步态度和家具的工业生产在某一瞬间似乎相距不远,它们彼此也几近无差。加维纳家具公司以自己的方式诠释了格罗皮乌斯的话,"艺术与技术,新统一"。

杜尚剥夺日常之物的使用价值,并在新的环境中将它们抬高到了实验性的、无政府主义的和挑衅性的作品的地位上,因此在达达主义者和超现实主义者中特别受欢迎。即便是今天,在艺术界,一件物品从功能性的使用对象到艺术品的神奇转变一直是个受追捧的话题,但在 20 世纪 60 年代却和波普艺术一样备受争议。值得注意的是,这种艺术趋势最初也被称为新达达。安迪·沃霍尔[Andy Warhol]的《布里洛盒》和《金宝汤罐头》印证了这一联系。丝网印刷技术本身产生了批量品。在带有无数系列签名的影像循环中,比利时人马塞尔·布达埃尔[Marcel Broodthaers]讽刺他的签名是艺术本真性的证据。这里还可以举出许多其他的例子。如果这些是艺术实验,它们属于探索艺术边界的悠久传统的一部分,那么加维纳家具公司的意图则完全忽略了艺术与设计之间的界限。在这个过程中,产生了一种混合物,20 世纪 60 年代,西奥多·阿多诺在他批评历史主义的语境里,将之称为"艺术化"[Verkunstung],并援引了"文化工业"的例子。[1] 美术和应用艺术靠得更近了。美术的无目的性被转移到应用艺术上,

哪怕这种无目的性与应用艺术的功能性在任何意义上都无法匹配。实用物品现在获得了与艺术一致的属性，如个性和原作的重要性，然而，在这种情况下，它是一个经过计算的行为。"文化产业带来的新东西是"，阿多诺写道，"在它最有代表性的产品中，对效用的精确彻底的计算被直截了当地、毫不掩饰地放在首要位置。"[2] 这种效用完全受使用原则的约束。

"艺术与技术，新统一"

像加维纳家具公司这样的公司不会不知道，虽然杜尚的艺术行为可能打着无目的的噱头，但这并不会阻止人们将小便池作为一件原创品来庆祝，而且随着时间的推移，它的货币价值会大幅增加。因此，将日常用品转化为艺术品就相当于一种魔法。怎样才能赋予钢管家具以高品质产品的形象？怎样才能将一件被接受为大众家具的物变成特殊的东西，甚至变成一个偶像？解决的方案在于塑造消费者的认知。通过杜尚和波普艺术的例子，加维纳家具公司了解到，如果对艺术感兴趣的公众不愿意承认艺术的既定形式，它就失去了意义。正如对于天主教基督徒来说，只有在接受圣体圣事的情况下，面饼才成为祭饼和基督的身体，对于外行人来说，艺术只不过是一个简单设计过的物。卡西米尔·马列维奇的《黑色正方形》对外行来说也就那样；对于艺术鉴赏家来说，这幅画则是一幅圣像。

艺术体制和艺术市场受制于类似宗教教条的基本原则和运作机制。一件艺术作品不仅通过艺术家本人获得意义和重要性，同样需要（甚至是主要的）通过艺术市场赋予它的重要性来获得意义和重要性，如果没有这种重要性，艺术姿态仍然无效。除了创作作品的艺术家之外，评论家、画廊老板、策展人、收藏家和艺术史学家的认可最

1__ 西奥多·W. 阿多诺，"当前的功能主义"，尼尔·利奇［Neil Leach］编，《建筑再思考：文化理论读本》［Rethinking Architecture: A Reader in Cultural Theory］（伦敦，1997 年），第 5~18 页，此处为第 6 页。

2__ 西奥多·W. 阿多诺，"文化工业再思考"［Culture Industry Reconsidered］，《新德国批评》［New German Critique］第 6 期（1975 年秋），第 12~19 页，此处为第 13 页。

先赋予艺术品以价值。专家们通过这个过程或多或少地统一起来，产生出一个艺术体制，一种社会结构，一段时间过后，它也不会受艺术批评的影响。在这个闭环进程中，批评和争议相当于负面的广告。

一个类似于艺术市场的设计圈子出现了，根据皮埃尔·布尔迪厄［Pierre Bourdieu］的说法，艺术市场"企图垄断对过去作品的神圣化以及对标准消费者的生产和神圣化"。[1] 在封圣了的设计经典的世界中，它归根到底是一种不同于与时尚相关的利润类型的结果。如果说时尚是通过磨损和制造无穷无尽的新产品来产生利润，那么设计经典就是具有长远眼光的热卖品。一方面，"永恒经典"既适合家具行业的高生产成本，又要考虑更长的销售周期，另一方面，消费者支付更高的价格，是在购买使家具拥有长期吸引力的承诺。

意大利创造了与高品质室内设计联系在一起的东西：设计的物。为了区分设计与被视为工业生产典型的批量化产品制造，对意大利人来说，将设计作为一种文化产品来营销非常重要。他们成功地掌握了平衡的技巧，即一方面承认工业和技术的合理性，另一方面，生产过剩的意义——在工业化大规模生产的产品周围创造一种光环。直到今天，在所谓的设计经典中，消费者被这样一种魔力吸引，即购买的不是工业产品和大批量生产的家具，而是原创的、有地位的物。这样的家具——不仅仅是因为它的高价，哪怕有更便宜复制品的繁荣市场的竞争——被放置在银行和博物馆的门厅、行政办公室以及各类重视声望的建筑空间中。

■ "预测未来的最好办法是创造未来"

与此同时，基本规范和运作机制是后现代主流管理规则的固有成分。根据"预测未来的最好办法就是创造未来"的公式，成功不再寄托于机遇。油腔滑调的公关取代了经由时间确立的信任，即相信质量并不会随着时间的流逝而受损。随着包豪斯家具和其他室内陈设受到著名设计师的认可，特别是从 20 世纪 20 年代开始，出现了一系列所谓的现代经典作品，这些作品以获得许可的再版方式和作为抄袭的复制品广泛散播。在互联网上，历史信息隐没在了为数众多的主要是意大利的折扣店背后，这些折扣店提供家具的经典复制品和挪用版本。围绕着这些作品的是一种近乎神秘的吸引力，不管对设计进行何种改进或更改，它都无法被打破。

即使是复制品和抄袭的版本,它们也有自己的历史,尽管现在很难理解。它开始于 20 世纪 30 年代,并在 60 年代新的转让许可生效时达到了高潮。制造商为客户提供这样一类(家具)形态:它们的起源清晰可辨,但差异很大,以至于没有人可以指责它们为复制品。作为预防措施,制造商自觉添加上通常是符合特定时代的时尚设计元素:模仿路德维希·密斯·范德罗的巴塞罗那椅的红木板,暗指国际风格的特色材料。哈里·贝尔托亚[Harry Bertoia]的钻石椅复制品中,未来主义式的几何线条强调了现代主义理性主义的形象,与原作柔和的有机形式形成鲜明对比。Thonet 公司所谓的咖啡馆椅不再以弯曲木材为材质出售,而代之以彩色塑料材质出售,因为这降低了材料成本并使其更易于生产。出于类似的原因,布劳耶的瓦西里椅的浸蜡线覆盖层[waxed-thread coverings]被塑料线取代。设计经典的汇编,如勒·柯布西耶的 LC2 椅和吹气沙发,将 20 世纪 20 年代和 60 年代结合到了一起。

在后现代主义初期,亚历山德罗·门迪尼[Alessandro Mendinidrew]提请人们注意对知名家具的认知和新的使用情境的转变。因此,在 20 世纪 60 年代,他建议重新设计椅子,并倡导停止创新,转而进行反思。对于众多的设计偶像,从阿方索·拜尔拉提[Alfonso Bialetti]的浓缩咖啡机到吉奥·庞蒂[Gio Ponti]的超轻椅,他提议周期性的改动,一个今天设计师仍在玩的珍藏游戏。与钢管家具相关的无穷无尽的意义链中,几乎相反的意义可以在同一个对象中出现。如果以上提及的例子,家具身上的意义是从工业量产的产品转变为具有艺术亲和力的设计之物,那么意义可以经由曲折的过程再次回到钢管家具出现之前所引发的讨论中。现在则是努力地将手工艺当作家具独特性的标志。

最初的钢制家具模型伴随着一个解放的乌托邦想象而出现。随着餐椅和扶手椅的出现,人们曾经希望,伴随着工业化,有可能弥补社会上的不平等。从应用艺术到生活改造运动,从德意志制造联盟到包豪斯,解决这一"社会问题"是生活现代化的一个基本组成部分。但在生产期间,包豪斯家具受到的赞赏主要是来自有教养的、精通文化的精英和富有的商业阶层。然而,机器时代的现代性灵韵,包括它对社会的承诺,弥散在这类家具身上并延续至今。

1__ 皮埃尔·布尔迪厄,《艺术的法则》[The Rules of Art](斯坦福大学,1996 年),第 147 页。

在家具的多重认知的背景下，也就不奇怪在互联网上，盗版公司现在强调他们的手工制作工艺，以证明这些作品的高额售价是合理的。可以在计算机屏幕上跟踪生产过程中各个复杂的步骤：钢管的弯曲，管子的组装和紧固，布罩的切割和缝纫。对于勒·柯布西耶的家具来说，焊接也是这个过程的一部分，对于密斯·范德罗的巴塞罗那椅而言，同样涉及扁钢底架的横向组装以及仅8厘米见方的皮革衬垫的缝纫。

尽管涉及大量的手工制作，但盗版家具仍是批量生产的产品。它以相对较低的价格大量出售，合法公司的再版价格跨幅很大。现代经典，以一种矛盾的方式，在这些新条件下首先部分地实现了最初的乌托邦理想，即买得起的家具——如果不是每个人，那也是很多人。正如汉斯·马格努斯·恩岑斯伯格[Hans Magnus Enzensberger]所说，可以用一句讽刺的妙语来形容现代主义对乌托邦的告别："以非常复杂的方式，在舍弃的同时也为自己带来了救赎。因此，事情以人们意想不到的方式发生，匮乏的常识直觉因而以一种历史哲学无法解释的方式遭受挑战。"[1]

1__ 汉斯·马格努斯·恩岑斯伯格，"步态"[Gangarten]，《之字形：随笔》[Zickzack: Aufsätze]（法兰克福，1997年），第64~78页，此处为第70页。

■ 格尔达·布劳耶[Gerda Breuer]
生于1948年，在亚琛、安娜堡、密歇根州和阿姆斯特丹学习了艺术和建筑史、哲学和社会学，1985—1995年，主管多个西德博物馆的工作。自1995年以来，担任伍珀塔尔大学艺术和设计史教授。自2005年以来，任德绍包豪斯基金会学术顾问委员会主席，出版了许多关于19世纪和20世纪艺术史、摄影和设计史的著作。

瓦尔特·普里格

只是一个正立面？
关于重建大师住宅的冲突

"未来，不仅有来自德国，还有来自全世界的艺术爱好者，都将前往友好的德绍市朝圣，参观令人赞叹的当代艺术意志的文档，它呈现在包豪斯的新建筑群里……格罗皮乌斯在此地为自己和六位同事——莫霍利-纳吉和费宁格、乔治·穆希和施莱默、康定斯基和克利——建造了房屋。它们与工作坊的建筑群未建在一起，嵌在绿草坪上的老松林里。我仍然记得1923年魏玛展览上的房子原型——它看起来令人不舒服，有着正宗清教徒的特点，空荡荡，冷冰冰。如今，无论是空间设计还是室内陈设上，这些住宅都给人一种安逸、富足而舒适的感觉。每一处细节都以实用为导向，并得到精心处理；不会给居住的个人任何压迫感。这六位大师的双联式住宅左右半边虽彼此相同，但外观却处处而异。每个人都贡献了自己的独特个性，康定斯基甚至安装了具有传家价值的精美俄罗斯家具，它看起来棒极了。大胆、高效地使用色彩，为所有室内陈设增添了独特的格调。同一个房间的墙壁经常接收到不同的或有节奏变化的光影；

这些住宅甚至有金色或银色的墙壁，可以产生非常独特的效果。自然也少不了黑色的表面。"[1]

自20世纪90年代修复后，人们可以再次参观大师住宅了，正如活跃在柏林《福斯日报》[Vossische Zeitung]上的建筑家、艺术家和戏剧评论家马克斯·奥斯本[Max Osborn]于1926年所描述的那样。两栋半双联式住宅中的五个家庭单元目前正在展出：除了费宁格的住宅，其另一半即拉兹洛·莫霍利-纳吉的家庭单元，在战争中已被摧毁，是由现存的那一半经过镜像翻转90°而成，康定斯基和克利的住宅已恢复到了1926年的状态。此外，纳粹时期和德意志民主共和国时期的许多改建部分被移除，而像窗户这样的大块区域则被重新建造。

今天，大师住宅依然完好如初，仍然包含足够多的原初内容，为的是让游客体验包豪斯世界——有谁不愿去想象他（或她）自己置身于瓦西里·康定斯基或保罗·克利的画架上呢？修复的重点放在1926年时事物的外观上，并使住宅呈现出仿佛从该时期一直延续至今的样子。通过这样做，它提供了一次与来自立体派现代主义剧目的历史建筑美学原则的体验式邂逅，这曾被哈贝马斯描述为严格的功能主义与审美自信的构成主义相契合的美妙时刻。

然而，乔治·穆希和奥斯卡·施莱默居住的第三栋双联式住宅的修复体现了不同的目标。像其他房子一样，其外部恢复到了1926年时的形象，但在内部，重点放在历史记忆而不是美学上。在这里，纳粹和民主德国时期的改建痕迹未被抹除，而是保留了下来。由于目的是通过建筑揭示历史，这些房屋也就成了证物。在内容方面，它们讲述着20世纪的故事，而形式上，它们展示了与今天不同的历史保护方法。但是，尽管历史保护主义者在这两种策略上存在冲突，即一边是美学，另一边是政治性的纪念碑，但大师住宅还暗示了另一种，即第三种变体。

从格罗皮乌斯的住宅到埃默尔住宅

1926年10月，《德绍日报》[Dessauer Zeitung]写道，当这座新建筑在包豪斯和大师住宅中现身时，人们对其提出"许多反对意见"。"在这些反对的声音里，有许多可能是合理的，因此，为了得出独立的判断，家庭主妇协会[Hausfrauenverein]决定亲自去检验这些新建筑，特别是室内家居装饰。今天我们漫步在博格库瑙尔大街

[Burgkühnauer Allee]上。² 在每一处,很明显,家庭主妇们也在帮着创造它,帮着建造它。在格罗皮乌斯校长夫人的带领下,我们被允许在所有房间里闲逛。餐厅和常规的工作区仅由光滑的窗帘隔开,以便能够营造出一个大空间。书桌不作为房间的主导,被放置在一侧,为丈夫和妻子提供足够的空间来共同工作。光线畅通无阻,照射到宽阔的镜面玻璃上。在工作区以及餐厅和卧室中,我们欣赏到带有能顺畅滑动的柜门的嵌入式储物柜,柜门可以快速推开,而不需要繁琐的闩锁,甚至在黑暗的角落里还有感应灯。厨房自成一章。亲爱的女主人和善地向我们展示了许多实用的家电,这些电器都是她亲手测试过的,非常实用,实在值得赞叹一番——对于任何不热衷于清洁和擦洗的家庭主妇来说,这是一个令人心动的前景。"³

今天,不再可能体验1926年德绍家庭主妇协会所看到的东西了,因为独立的格罗皮乌斯住宅在战争中已被摧毁与清除。1956年,当一位名叫埃默尔[Emmer]的工程师决定在残存于地下室的保管员住处上方建造一座房屋时,重建格罗皮乌斯住宅的契机来了,这座房子与格罗皮乌斯住宅在形式上有些许相似之处。然而,当时的建筑规范禁止他这么做,而是要求依照斯图加特学派式的现代主义传统建一座斜屋顶式样的住宅,这一时期,该学派已经在德国城市的外围通过数百万的实例成为主流。因此,在东部,借鉴了格罗皮乌斯住宅平面的埃默尔住宅,无意间透漏了包豪斯在20世纪50年代民主德国的贬值。

这种另类的保守的现代主义也主导着当前大师住宅的周围环境。西边是建于20世纪40年代的三栋三联式住宅和六栋与埃默尔住宅同类型的单户住宅。在随后的几十年里,街对面还出现了传统的中产阶级单户住宅。德绍的建造者从未能追及格罗皮乌斯的大师住宅的品质,因此在今天的环境中,它们看起来就像白色的反常之物。从各方

1__ 马克斯·奥斯本,"新包豪斯"[Das Neue Bauhaus],《福斯日报》,1926年12月4日,引自《包豪斯生活:德绍的大师住宅》[Leben am Bauhaus: Die Meisterh auser in Dessau](慕尼黑,1993年),巴伐利亚联合银行展览目录。
2__ 中译注:挨着大师住宅的街道。
3__ M. 施密特-戈夫劳[M. Schmidt-Goffrau],"大师住宅漫步"[Ein Gang durch die Meisterhäuser],《家庭主妇的来访,德绍日报》[Der Besuch der Hausfrauen, Dessauer Zeitung],1926年10月16日。引自《包豪斯生活:德绍的大师住宅》,1993年(参见本页注释1)。

面看，它们完全被郊区传统住宅的"德意志景观"[Francesca Ferguson]包围着。即使是德绍－沃尔利茨宫廷花园的经典建筑元素在乡村公路的起点和终点处通过视轴线而得到强调，也无助于改变这种情况。

今天，大师住宅为了文化用途而被辟作博物馆，1996年，它们甚至被指定为联合国教科文组织世界文化遗产的一部分。它们于2002年修复完成，在埃默尔住宅被收购后，市政府宣布了重建格罗皮乌斯住宅框架的意向。至少面向东方，即游客从包豪斯来到这里的方向，大师住宅将和它们的日常环境区分开来。该市希望再次恢复一排完整房屋的样貌。

历史建筑的"重建"，正像人们常说的那样，是拥有历史外观的新结构；内部通常以当代的形式和功能为标志。复制第六户的半边住宅（即莫霍利－纳吉住宅）的外立面，让其与遗存的房屋保持一致并没有多少技术难题，因为这种复制品的重点是整体外观而不是综合细节。即使路德维希·密斯·范德罗设计的茶点亭在20世纪60年代被拆除，也可以在花园围墙的矩形空隙中重建，而花园围墙也将在格罗皮乌斯住宅原址边缘重建。问题在于格罗皮乌斯住宅本身的外立面。它可以根据1926年的图纸和照片进行重建，但为了做到这一点，埃默尔住宅必须被拆除，这样就掩盖了格罗皮乌斯住宅的真实历史及其经历的变动。

于是，这便是冲突的焦点。是否应该把大师住宅这一包豪斯世界文化遗产作为一处文物保护的主题公园，展示现代建筑的修复方法，即从单纯保留原始元素，到保护历史变迁的痕迹，再到重建全面的外观？自2003年，德绍包豪斯基金会一直在讨论替代方案。两场研讨会、一部电影和一本专家访谈录，以及2006年为设计格罗皮乌斯住宅设立的包豪斯奖，这些均为2008年由德绍市和萨克森－安哈尔特州联合赞助的国际比赛奠定了基础，这项比赛特别强调不提倡重建。

美对决历史

"整个历史保护理论是……国际古迹遗址理事会[ICOMOS]非常关注的事情，"国际古迹遗址理事会德国国家委员会主席迈克尔·佩泽特[Michael Petzet]在2008年11月解释道。

"我们有著名的《威尼斯宪章》，可以说是我们的创始文件。人们总是说它禁

止重建，但宪章中根本没有这一条……原真的［authentic］东西很简单，就是原生的［genuine］和真实的［true］东西，但也可以是一种真实的设计。我只是在德绍与一些人发生了冲突：在那里，也是关于包豪斯的世界文化遗产问题。现在，如果他们要举办一场比赛，考察当今建筑师对包豪斯的回应，那我不得不说：那不是重点！包豪斯影响了整个世界。德绍的一所房子被毁了一半，它应该原样重建。只要它真的需要作为建筑群的"领头羊"，格罗皮乌斯的建筑也应该重建——如果真的需要，那么格罗皮乌斯的建筑必须重建。密斯·范德罗的亭子也是如此：一个人不能只想到新的东西。换句话说，有时重建的确具有某种可能性，尽管很清楚存在相关的危险。"[1]

国际古迹遗址理事会介入了大师住宅建筑群"城市修复"［urbanistic repair］两个阶段的比赛，显然，佩泽特将比赛视为对德绍包豪斯世界文化遗产地位的威胁。历史保护主义者在琐事上的日常实践也必须扩大它的范围：根据佩泽特的说法，大师住宅的缺失部分应该被复制和重建，无论是整个建筑还是带有茶点亭的花园围墙。

同时，正如记者瓦尔特·德克斯在1947年提及法兰克福歌德故居的废墟时说的那样，这些现代主义建筑并不是被一道闪电或一次宅邸失火摧毁的。现代主义运动记录与保护国际组织［DOCOMOMO］的专家们也提出了类似的问题。这是一个相对较新的组织，它由建筑师、艺术史学家和专注于经典现代主义建筑的历史保护主义者组成。现代主义运动记录与保护国际组织认为没有必要对大师住宅采取行动，相反，在2008年6月的《有关德绍大师住宅建筑群争论的布尔诺宣言》［Brno Declaration on the Debate about the Masters' Houses Ensemble in Dessau］中，他们主张保护现存的原始与后加部分的结合体，并谨慎适当地去利用它："我们认为重建1926年的建筑并不比建造新建筑的工程好到哪里去，其目的是消除非常能说明现代主义建筑的现有结构……目前城市规划和建筑特征的不足只能通过当代的艺术和建筑设计来弥补，这些设计考虑到地方的特殊性，并结合了建筑和建造研究的成果。"[2]

1__ "国际古迹遗址理事会主席迈克尔·佩泽特博士与迪特尔·莱纳博士的对话"［Dr. Michael Petzet, Präsident Internationaler Rat für Denkmalpflege, im Gespräch mit Dr. Dieter Lehner］，巴伐利亚广播电台，阿尔法论坛，2008年11月19日播出，http://www.br-online.de。
2__ 德国现代主义运动记录与保护国际组织，《有关德绍大师住宅建筑群争论的布尔诺宣言》，2008年6月7日，http://www.docomomo.de.

国际古迹遗址理事会关注整排房屋的形象价值,而现代主义运动记录与保护国际组织则关注的是历史变迁的碎片。两者都是当下的诠释,因此也是当下的设计。格罗皮乌斯住宅的"重建",是对当下只是虚构的原初状态的诠释;而埃默尔住宅的"保护"则是对具有变革性的历史事件的诠释性选择。一个寻求美,另一个寻求历史。在未来,哪一个才应该是最重要的呢?是生产城市历史化形象的教育建筑形式,还是塑造记忆政治的教育历史事件?德绍包豪斯基金会根据他们的经验,在自己的建筑中结合了不同的修复方法,为大师住宅寻求了一种摆脱单纯的重建或保护的替代方案。

物对决理念

"拉贝先生,德绍包豪斯基金会如何偏狭了呢?"《中德意志报》[*Mitteldeutsche Zeitung*]问《2006年蓝皮书:勃兰登堡州、梅克伦堡-前波莫瑞州、萨克森州、萨克森-安哈尔特州、图林根州的文化灯塔》[*Blaubuch 2006: Kulturelle Leuchttürme in Brandenburg, Mecklenburg-Vorpommern, Sachsen, Sachsen-Anhalt, Thüringen*]的作者,后者对德国东部各州具有重要意义的文化机构进行了最新的评估。"它的偏狭在于,"保罗·拉贝[Paul Raabe]回答说,"它没能成功地将德绍包豪斯作为'文化灯塔'固定在整个德国的意识中。包豪斯是德国最著名的现代主义学校,没有一个类似的德国文化机构能拥有如此持久的和世界性的意义。这些在本地几乎看不到;你看到了宏伟的建筑,但仅此而已。"在谈话之后,采访者继续追问:"您写道,在德绍,过往似乎被视为一种负担。是什么让您得出这样的结论呢?拉贝回答道:"尤其是,有关格罗皮乌斯住宅的讨论……我们不明白,重建一栋地基和地下室都仍然保存完好的建筑物,怎么会引起纷争——这种重建在其他地方都不会构成任何问题。关键是能再次体验大师住宅的组合。重建格罗皮乌斯住宅是完全合理的,但对于德绍包豪斯基金会来说,显然不是。"[1]

具有重要价值的文物是"文化民族"[Kulturnation]的遗产,文化民族的概念与"国家-民族"[Staatsnation]并存,并接替了同质性的"核心文化"[Leitkultur]这一规范概念。在对东德"文化灯塔"的定期评估中,重点不在于机构本身的保护或内容,而在于它们相对于其他机构的价值。与规范的"核心文化"政策相反,"文化民族"收集有价值的物品时并没有规范的标准。在这里,文化被理解为非经济性质的财产,

被理解为民族的财富:"文化遗产被视作财产,但它却成为文化规范的论据,这类文化规范要借由出身来获得合理性——这与传统大不相同,传统则可以被理解为非同质性的文化总体,它以图书馆、档案馆、收藏品的形式,通过阅读和翻译等文化实践,从前几代人转移到了我们这里。"[2]

将建筑物或建筑群列入联合国教科文组织世界历史文化遗产名录,增加了这种规范性的财富制造的危险,因为世界范围内的民族文化遗址汇编让它们脱离了内容和形式的具体关系。与展览一样,从地区语境中抽离,使它们被整合进这样一种关系中:一种体现着它们独立于内容和形式的经济价值的关系。这种去语境化的衡量单位是"突出的普遍价值",联合国教科文组织以此为标准来确定世界遗产(亦即,确定国际旅游和文化消费)候选国家的政治价值。

现代主义的遗产在作为记忆场的包豪斯该如何呈现,这一问题的相关争论在"文化民族"的政治多元决定论的背景下展开。如果现代文化被设想为民族的历史财产,并被封存在包豪斯的物品中,那么现代主义就会被当成一个过去的时代保存起来,就像一个标本。但是,现代文化是通过包豪斯的思想传播的,这些思想在当前的设计方法中得到了批判性的实现,然后现代主义被整合进了当下之中,即在它的展示中,也在它的延续中。历史的包豪斯,既作为20世纪现代设计的一件物品,又作为一个理念,被列入联合国教科文组织的名录里,德绍包豪斯基金会则在法律上负责构建包豪斯物品和理念的过去与未来。因此,对于超越重建和保护的第三条道路,德绍包豪斯基金会以"现代主义的实现"为题,参与了有关大师住宅的记忆政治的争论——尽管在这里,也必须考虑到公民社会中对现代主义的集体记忆的个体化和中介化。

1__ " '这还不够',《中德意志报》就批评德绍包豪斯基金会一事对《蓝皮书》作者保罗·拉贝的采访" ["Das ist nicht genug," *MZ* – Gespräch mit *"Blaubuch"* – Autor Paul Raabe über die Kritik an der Bauhaus Stiftung Dessau],《中德意志报》,2007年2月26日。参见保罗·拉贝,《2006年蓝皮书:勃兰登堡州、梅克伦堡-前波莫瑞州、萨克森、萨克森-安哈尔特州、图林根州的文化灯塔》(柏林,2006年),第138~143页。

2__ 西格丽德·魏格尔 [Sigrid Weigel], "逃遁到遗产中,大家都想要'文化民族'——为什么?" [*Die Flucht ins Erbe, Alle wollen die 'Kulturnation' – warum?*],《南德意志报》[*Süddeutsche Zeitung*],2008年2月1日。

■■■ 形象对决空间

"大约250人发表了意见并已公之于众。84%的调查参与者赞成重建格罗皮乌斯校长住宅和莫霍利-纳吉大师住宅,11%的人希望保持原样,5%想要一栋高质量的新建筑。'这代表了一个明显的趋势,'哈拉尔德·韦策尔[Harald Wetzel]说道。他是大师住宅发展协会[Förderverein Meisterhäuser]的主席,在发展协会的网站上,投票现在已经进行了一段时间。"[1] 四年前,德绍包豪斯基金会的一项明信片调查得出以下结果:主张重建的占39%,保护占14%,新组合占23%;还有主张激发争论的建造占10%,加建占6%,拆减占2%,以及主张自己来设计的占6%。调查差异化程度越高,答案就越多样化。《2006年蓝皮书》引发争议之后,媒体和政界要确保在德绍的互联网上对2008年竞赛的讨论简化到"格罗皮乌斯住宅:赞成或反对"的水平。当民意调查、竞选活动和媒体政治主导当地的辩论和决策时,经由记忆的个体化和跨国化,对历史感兴趣的参与者数量在不断增多。因此,在全球文化时代,国家历史和集体记忆的意义不再仅仅由历史学家、国家机构和史学专家来定义,而是被放到更广泛的媒体和民间团体领域进行协商。

大师住宅之友[Förderverein Meisterhäuser]是民间团体中的一个当地代理机构。它代表着德绍新兴的独立中产阶级,对它来说,包豪斯仍然是"文化民族"的"圣地"(保罗·贝茨),个人的纪念碑被安放于此。这种纪念碑式的偶像化策略虽然仍停留于大师住宅的规划阶段,但它已经在包豪斯周边地区的新设计中出现。通过地形的抬升与街道及其配套设施的独特设计等特征,形成了城市建筑物的孤立状态,这是受了"柯达的观光产业景观"[Kodak view of the sightseeing industry](格哈特·马齐格[Gerhard Matzig]语)的指导,它通过孤立单个的物来构建它们的等级秩序。这样,包豪斯,与城市文化相隔绝,同样可以成为代表特定生活方式的精英之物:"当本地代理者,尤其是来自服务部门的代理者,将开明、对文化的兴趣和世界主义与包豪斯联系到一起,并为自己创造相应的生活环境时,那么'作为生活方式的包豪斯风格'也成为某人已经来到新德国的证明,他会觉得自己属于这个新德国的中心阶层……作为世界遗产,包豪斯提供了与这些学术精英的生活方式相对应的象征性资源。"[2]

另一方面,新的"空间先驱者"则不同。这些先锋派人士同样是从受过教育的中产阶级中征募而来,但在德国东部萎缩了的城市,他们正在寻找截然不同的文化形式。本着"利用它,而不拥有它"这句口号的精神,他们帮助废弃工业建筑争取到了市政拨款。

他们以空间而非形象为导向，他们的兴趣聚焦在从最好的意义上来说属于当代的那些城市空间设计，因此也关注该空间的未来。基于他们在打捞历史建筑以用于新用途方面的经验，他们主张现实化而不是复制过去的城市形象。

"21世纪初，在这个重要的位置，包豪斯的建筑必须进一步发展，而不是重建过时的建筑语言，"托马斯·布施[Thomas Busch]说道。他是德绍－罗斯劳市议会公民名单/绿党[Fraktion Bürgerliste/Die Grünen]的成员。在德绍，建筑师绍尔布鲁赫·赫顿[Sauerbruch Hutton]为联邦环境局建造的新建筑"直到最近才证明，杰出的当代建筑能够提供一种结构性的变化"。布施说道，重要的是再次"点燃"20世纪20年代包豪斯的"革命气氛"。[3]

■ 纪念碑

但这不会在大师住宅身上发生。没有一个参赛设计能够达到格罗皮乌斯的建筑的质量。这一比赛与其说是"城市修复"，不如说只是再次打着"格罗皮乌斯大师住宅改造"的名号，融入国际建筑景观之中。这些项目以立方体结构和格罗皮乌斯住宅立面的现代新变体为主导，对外行而言，这与建筑物的历史外观并没有明显的区别。因此，德绍－罗斯劳市议会决定支持重建，从而走纪念碑式的隔绝和以游客为导向的形象策略的道路。新大师住宅的功能仍在协商当中。

1__ 伊尔卡·希尔格[Ilka Hillger]，"网上投票呈现出明显的趋势：大师住宅之友协会在中场休息时复盘本届展览" [Abstimmung im Internet zeigt einen eindeutigen Trend: Förderverein Meisterhäuser bilanziert zur Halbzeit aktuelle Ausstellung]，《中德意志报》，2008年8月14日。
2__ 里贾纳·比特纳[Regina Bittner]，"包豪斯灯塔"[Leuchtturm Bauhaus]，载于瓦尔特·普里格[Walter Prigge]编，《现代主义的标志：德绍包豪斯大楼》[Ikone der Moderne: Das Bauhausgebäude in Dessau]（柏林，2006年），第47页。参阅比特纳关于德绍包豪斯的论文（柏林，2009年）。
3__ 托马斯·布施，"大师住宅国际竞赛" [Internationaler Wettbewerb Meisterhäuser]，《德绍官方公报》[Amtsblatt Dessau]，2007年6月。

埃默尔住宅将被拆除。拆除工作将在新建筑躯壳内的展览上被记录和说明，新建筑肯定还会被称作格罗皮乌斯住宅。"我们为什么要这样做？"历史学家菲利普·布洛姆[Philipp Blom]在考虑这一程序时问道。"因为我们与过去有着反常的关系……我们是世界历史上第一种仅因为古老而崇古的文化，我们的博物馆是保存我们那些永恒历史的城堡。"[1]

作为被归入世界文化遗产的纪念碑，大师住宅可以与格罗皮乌斯在德绍的其他纪念碑一道，以最小的遗憾或损失被一笔勾销，当然，那些纪念碑虽不属于世界文化遗产，但如果有人愿意花些钱重建，仍然能保存下来。然而关于这件事再没有什么别的可想了，"因为纪念碑让我们想着历史，而重建让我们想着自己可以接管历史"。[2] 新的格罗皮乌斯仿制品将留下什么样的美学印象还有待观察。

1__ 菲利普·布洛姆，"废除博物馆！"[Schafft die Museen ab!]，《时代周报》，2008 年 1 月 3 日。
2__ 罗纳德·伯格[Ronald Berg]，"昨天由谁定义？"[Wer bestimmt, was gestern war?]，《德国日报》[Die Tageszeitung]，2007 年 4 月 3 日。

■ 瓦尔特·普里格[Walter Prigge]
生于 1946 年。在法兰克福学习了社会学。1984 年，获博士学位，论文涉及时间、空间和建筑。随后在法兰克福作为独立城市研究员开展活动。1996 年以来，活跃于德绍包豪斯基金会，从事 20 世纪和 21 世纪城市、空间和建筑的研究、策划、展览和出版，包括研究城市外围空间的发展、恩斯特·诺伊费特的作品，以及现代性与野蛮之间的关系。

译后记

1

《包豪斯冲突，1919—2009：争论与别体》[*Bauhaus Conflicts, 1919 – 2009: Controversies and Counterparts*]是菲利普·奥斯瓦尔特于2009年担任德绍包豪斯基金会负责人时推出的第一个项目。著作出版的时间正值包豪斯成立90周年，它与同时期的其他纪念包豪斯的展览、研讨会和出版物一道，引发了新一轮重新评估包豪斯遗产的浪潮。

长久以来，包豪斯常常被与某种风格绑定起来理解，无论是"包豪斯风格"还是"国际风格"，或是"现代主义风格"，似乎都在暗示这是一所拥有一致面貌的设计学校，而那些几何形的、功能主导的、利用原色和现代材料制作的东西，则代表了一种将机械技术逻辑与艺术形式外观结合起来的取向。不可否认，这样一种简化的理解有它的方便之处，包豪斯借此迅速赢得了名声，但也为它在日后，特别是20世纪后半叶反思与批判现代主义运动的潮流中，被轻易地扔进历史垃圾堆的命运埋下了伏笔。而包豪斯最初的愿景，则在滚滚的历史轮回中不断遭受磨损，直至面目全非。也无怪包豪斯的主要成员终其一生都在与此类理解作斗争，向公众表明根本没有所谓的包豪斯风格这回事。因此，当下迫切需要一种新的包豪斯叙事，将包豪斯的理念之光从层层迷雾中解放出来，让它重新照进我们眼前的黑暗，而这正是《包豪斯冲突》这本书要做的。单从书名的"冲突"一词，多少也能反映出奥斯瓦尔特编著此书的意图。分歧、矛盾、冲突始终是支撑起包豪斯生前与死后生命不可或缺的要素，甚至可以说是包豪斯的力量源泉，在奥斯瓦尔特看来，它们也将成为冲破包豪斯总体幻象的潜能。正如他在序言中所期望的那样，"包豪斯遗产的生命力在于它的对抗性，这种对抗性能够且应该不断被激活"。

本书由十五篇不同学者的文章构成。选文既涉及包豪斯存在时学校内部的分歧，以及与左右两派和艺术先锋派等外界各方势力的冲突，也涉及包豪斯关闭之后包豪斯遗产在美国、联邦德国和民主德国的境遇，在最后还涉及了新近的关于重建德绍包豪斯大师住宅的种种问题与争论。遗憾的是，书中除了第五篇文章讨论美国本土的"功能主义"建筑师对"国际风格"这一包豪斯在美国的代名词的反应外，并未对20世纪三四十年代包豪斯在美国的历史作过多的展开。但我们知道，在讨论包豪斯遗产的继承与使用问题时，该段历史同样难以回避。恰好译者此前的研究方向与此相关，以下则将据此前所学与研究，从这段包豪斯美国化的经历中截取一二片段，作为补充，希望以此为读者理解之后包豪斯遗产在欧洲的类似处境提供更全面的视野。

2

1933 年，随着纳粹上台，包豪斯被查封。几乎同一时间，德国出台了《重设公职人员法》，并开始对德国的大学展开"文化大清洗"，大批非亚利安血统的知识分子被迫出走德国，流亡至大西洋彼岸的美国。包豪斯的部分成员，怀揣着复兴包豪斯的理想，也随移民潮陆续踏上这方标榜自由的新大陆，继续此前未竟的事业。包豪斯避难者的到来，为美国的艺术与建筑界带去了新的见闻，而反过来，美国对包豪斯的接受也在一定程度上助长了这所学校在国际上的知名度，尽管很多时候是建立在折损包豪斯初心的基础之上。

就在包豪斯关闭的同年，一所带有实验性质的学校在美国的北卡罗来纳州阿什维尔正式对外招生。这所新学校即后来为美国实验艺术输送过了众多有生力量的黑山学院。学校起初由一众从传统学校中叛逃出来的师生共同组建。他们以杜威的教育理论为指导思想，采用民主原则组织校园生活。艺术教育在学校中被放到与其他学科同等重要的位置上。在校长约翰·安德鲁·赖斯 [John Andrew Rice] 看来，艺术是培养民主社会的合格公民的重要手段，它能提高人的敏感力，从而使人"更稳定地控制自己并处理与周围环境的关系"。[1] 基于社群生活的共同体理想同样是黑山学院理念的重要组成部分，它被认为是应对美国个人主义问题的一剂良方。于是，一边是育人，一边是社群，该如何处理二者的关系？[2] 学校遇到了早年包豪斯遇到的问题。

同年，经时任纽约现代艺术博物馆建筑部主任的菲利普·约翰逊介绍，约瑟夫·阿

尔伯斯来到黑山学院，一起到来的，还有包豪斯的教育理念和教学方法。值得注意的是，在这些方法中，除了初步课程的内容外，包豪斯的舞台试验也被带到了学校。该项目由前包豪斯成员桑迪·沙文斯基负责。

此举并非没有缘由。在较早的包豪斯课程体系构想中，舞台与建筑并置，被放在课程体系的最中心。特别是在魏玛时期，在还没有条件成立建筑系的情况下，舞台更是成了对包豪斯建造新型共同体的理念进行操演的重要场所。前包豪斯舞台工坊的负责人奥斯卡·施莱默在1921年的一封致奥托·迈耶的信中表明了这一看法："经济危机可能造成接下来的几年都不会有建造的可能。对于现代人的乌托邦幻想而言，或许目前没有任何高贵的建造任务有待实践。而剧场的幻象世界为这些幻想提供了释放的渠道。我们必须以替代品来满足需要，把不能用石头和钢材建造的东西，用木材和硬纸板造出来。"[3]

考虑到舞台能够综合各类艺术的生成法则，同时具有激活个体和群体的能力，加上舞台对过程性的偏重与潜在的去实体化倾向也符合黑山学院一贯的教育主张，包豪斯的舞台剧目能在黑山学院重演便不足为奇了。为了完善舞台课程，沙文斯基还一度想邀请奥斯卡·施莱默来黑山学院教学，[4]而舞台则一直贯穿于黑山的历史之中，为日后约翰·凯奇 [John Cage] 的机遇实验奠定了基础。

学校的艺术课程主要由阿尔伯斯负责。包豪斯还存在时，阿尔伯斯于莫霍利-纳吉离开学校后接手了初步课程的教学。阿尔伯斯反对将艺术作为个人自由表达的手段，他认为艺术需要经由严格训练以获得对日常生活的感知和体验。阿尔伯斯还提出了一

1__ 马丁·杜伯曼 [Martin Duberman]，《黑山学院：社区探索》 [Black Mountain: An Exploration in Community]，芝加哥西北大学出版社，2009年，第39页。
2__ 我们可以从校长赖斯的只言片语中看到这两种愿望在学校的紧张关系，"我们在这里遇到的困难之一，就是学生和教员是为了建立一个理想的社群而来。一旦此类想法陷入混乱，像以往一样，他们便会在这个点上产生疑惑……在这里，我们的工作是让人们做想来此做的事而后离开"。参见凯瑟琳·C. 雷诺兹 [Katherine C. Reynolds]，"约翰·杜威对实验大学的影响：以黑山学院为例" [The Influence of John Dewey on Experimental Colleges: The Black Mountain Example]，《大学校长》 [College Presidents]，1995年4月22日，第16页。
3__ 奥斯卡·施莱默，《奥斯卡·施莱默的书信与日记》，华中科技大学出版社，2019年，第139~140页。
4__ 同上，第466页。

套材料经济学的原则,通过发挥创造力,以尽可能少的材料来达成无限种可能的效果,同时强调实验的重要性。于是在课堂上,学生需要去探索各种材料的特性,感知不同色彩变化,并在一系列的关系中去理解它们。然而,这一套观念不久即遭到了学校内具有达达倾向的成员的抵制,随着新一批美国成员在校内取得主导地位,以阿尔伯斯为主的欧洲派也于20世纪40年代末离开了黑山学院。

从始至终,包豪斯的教育理念与方法都未能在黑山学院彻底贯彻。一方面,与包豪斯类似,资金短缺一直困扰着这所学校;另一方面,建校之初,偏安一隅的黑山学院在主导思想中明显缺少积极地介入更大的社会语境中去的愿望,尽管学校内部就此问题有过争论,但最后也草草收场。[1] 无独有偶,学校成立的同年,美国社会思想家拉尔夫·博尔索迪出版了《逃离城市》一书,提倡回归小社群式的自给自足的乡村生活,许多黑山学院早期的成员被证明受到过此书的启发。另外,在美国记者路易斯·阿达米克[Louis Adamic]于1936年发表的一篇有关黑山学院的采访报告中,受访学生表示,黑山学院的理想是要建成一座"新的村庄"。[2]

黑山学院作为一所进步的实验学校,这里所发生的一切首先被理解为一场教育实验,艺术的任务则是奔着育人去的。于是,黑山学院关注更多的是过程性与实验性,避免思想的意识形态化和创造活动的作品化,同时,将办学的规模有意控制在尽可能小的范围内,黑山学院早期对包豪斯课程的接受则仅停留于手工艺方面,并未给建筑留有位置。这意味着学校缺少像包豪斯那样要成为社会总体变革的策源地的宏伟愿景,虽然在20世纪40年代中后期,特别是在夏季课程上,学校出现过一定程度的调整,如开设建筑课,引入凯奇关于机遇与秩序的实验,借由富勒开始对新技术及人类生存环境等问题有所思考,但在资金缺乏、人员流动等诸多因素的牵制下,这些现象也只昙花一现,难以在学校内部形成更深远的影响。随着20世纪40年代末阿尔伯斯的退出,诗人查尔斯·奥尔森[Charles Olson]接管黑山学院,学校迅速转入了以诗歌为主导的文学艺术的方向,并在苦苦支撑数年后,因为债务问题画上了句号。

当黑山学院的教育实验开始收获名声时,其他包豪斯成员也迫于形势陆续到了美国。1936年莱昂内尔·费宁格去往奥克兰的米尔斯学院任教。1937年,瓦尔特·格罗皮乌斯夫妇、拉兹洛·莫霍利-纳吉、马塞尔·布劳耶和欣·布雷登迪克[Hin Bredendieck]抵达美国。第二年,路德维希·密斯·范德罗、瓦尔特·彼得汉斯、赫尔伯特·拜耶等人也到了美国。

还在英国时，格罗皮乌斯便收到了哈佛大学建筑学院院长约瑟夫·哈德纳特[Joseph Hudnut]让他前往哈佛大学任教的邀请。去了哈佛的格罗皮乌斯最初的工作并不顺利，那里深厚的布扎建筑教育传统，阻碍了包豪斯的教育理念，特别是初步课程的推进。恰逢此时，芝加哥艺术与工业协会正准备筹办一所新学校，希望由格罗皮乌斯来主持。正为哈佛大学的教学事务而分身乏术的格罗皮乌斯最后推荐莫霍利-纳吉担任新学校的校长。学校被定名为"新包豪斯：美国设计学校"，校徽仍然采用奥斯卡·施莱默此前为包豪斯设计的版本，只是上面的单词被改为了小写。课程基本沿用1923年由格罗皮乌斯确立起来的体系。初步课程得以落实，在所有课程的最中心，除了更加明确包豪斯此前的建造愿景外，还补充了城镇规划和社会服务的项目，表明"新包豪斯"有意建设性地介入社会生产与生活。然而，仅维持了一年，学校就因资金缺乏而宣布关闭。次年，莫霍利-纳吉在原来新包豪斯的基础上重新创办了芝加哥设计学校。为融入当地社会，校名已没有了"包豪斯"的字眼，学校制定的目标中，在艺术与技术之外，加入了科学的方向。此后，为进一步适应美国的大学教育体制，学校又几经变动。1945年开始，学校更名为芝加哥设计学院，舞台工坊从工坊名单中消失，课程体系在保留了此前向心圆结构的基础上，也进一步向着专业化的方向切分。并入伊利诺伊理工大学之后，课程体系的向心圆结构已形同虚设，被均匀切分的各学科专业封闭自治，是标准的学院体制与自由市场经济交织作用的产物。[3]

通过观察这两所被后世认为是直接承接了包豪斯遗产的学校，我们可以看到包豪斯的理念与方法在美国遭遇的分裂。黑山学院在大部分时间中，受各种因素的影响，学校把关注点放在了育人与社群的建造上，长久徘徊在包豪斯提出的"艺术与技术，新统一"口号中的艺术一极，由于缺乏对新技术更深入的把握，难以为商业与技术主导的世界提出的问题作出积极的、具有建设性的回应。当然，这也可以解释从学校走

1__ 早在1936年路易斯·阿达米克在关于黑山学院的报告中已经留意到了这一问题，他认为黑山学院在阿尔伯斯的带领下，过分地强调艺术，忽略对现实世界问题的关注，有将学校带向灵性化和艺术化的危险。

2__ 路易斯·阿达米克，《山上的教育：黑山学院的故事》[Education on a mountain: The Story of Black Mountain College]，《哈泼斯杂志》[*Harper's Magzine*]（1936年），第523页。

3__ 周诗岩，"建筑？或舞台？包豪斯理念的轴心之变"，《新美术》（2013年）。

出的部分成员,在日后成为偶发艺术的先导和主力,呼应着大西洋对岸几乎同时发生的意象主义包豪斯国际运动及后来的情境主义国际运动,同样是借助艺术批判性的一面重新介入生活,而意象主义包豪斯国际的成员则公开宣称自己是包豪斯的后代。另一边,由莫霍利-纳吉领导的"新包豪斯"及之后的版本,由于地处芝加哥这座城市面貌有待完善的商业大都市,[1] 又进入主流的大学体制之内,同时还赶上战争期间联邦政府与大学进行科研合作的浪潮,由此得以开展一批有望在实际中应用的项目,[2] 开始从实验室走向社会生产和生活。但与此同时,受现代大学体制内学科切分的钳制,学校丢失了建造共同体的内容,由此难以再对现代技术乃至社会总体的问题作出反思与批判,最终免不了沦为现存体制的随从。新包豪斯之后的道路也构成了与黑山学院相对的另一极。虽然包豪斯遗产中的这两极在美国同时存在,但无法被重新统合成施莱默于《包豪斯魏玛首展:1923 年 7 月至 9 月》手册宣言里所期待的能够借由极性的张力构建起来的总体。[3] 要么缺乏介入社会的技术手段,要么缺乏理解现代技术的艺术心智,这两极在美国的分裂状态,也预见了 20 世纪 50 年代包豪斯遗产在欧洲的类似处境。彼时,意象主义包豪斯和乌尔姆设计学院将为争夺包豪斯遗产的继承权而陷入纷争。

3

翻译工作,需要涉及两种不同的语言,每种语言又分处不同的文化语境,这便构成了翻译工作的两难。翻译的语言常常只能处在这两种语言之间的某一处,要在两难之中抉择,做到既存真又可读,离不开翻译工作者的权衡与判断,而这也正是翻译这项工作的创造力之所在。虽然译者有意朝此方向用力,但奈何笔力不逮,仍有不少无法尽善处,需要另作说明,以交代翻译过程中译者的立场和考量。

首先是翻译的总体原则。究竟是采用直译还是意译,译者将根据选文文体的不同而有所偏重。像奥托·艾舍的个人回忆文章及乌尔里希·施瓦茨对《从包豪斯到我们的豪斯》一书的批评这类带有较强个人主观情感的文章,将更偏重意译,以期在传达文意的基础上将文章的感情色彩也呈现出来。其他以说理为主的理论文章,为确保观点传达得准确,则较多采用直译。当然,如果遇到极端的从句层层嵌套的情况,也会视情况有所截断,调换语序,以实现中文表达的流畅与可读。

其次是个别词语的考量。像本书副标题的翻译，英文为"controversies and counterparts"。"counterpart"的词根 counter- 有逆、对应、重复这三层意涵，从而衍生出对手、对应物、副本这些不同的含义，此处的"counterparts"当以"对应物"来理解，指的是包豪斯遗产在不同语境下被使用，而得以再次以不同面貌重生的"包豪斯"。由于 controversies 已译成"争论"，如果直接将 counterparts 译为"对应物"，作"争论与对应物"，则缺失了原句在形式上的对称感，所以后一词最好也要译成双音节的中文词。而在双音节词中，译者对比了"变体""分身"等词之后，选用"别体"一词。该词原指书法中从旧字体演变出的新字体，既包含了对应之义，也能体现出时序上的差异，更符合副标题后半部分要表达的意思。另有迪特尔·霍夫曼-阿克斯特海姆的文章标题"state-supporting boredom"中的 state-supporting 一词，如果依据英文构词法的规则翻译，习惯性地会译为"支持国家的"，就如 time-saving 被译为"节省时间的"，peace-loving 被译为"爱好和平的"一样。但结合包豪斯的历史和全书作者的态度，再考虑到包豪斯早期的国际主义立场以及它与国家主义相左的史实，理解成"支持国家的无聊"有违事实。再者，第二次世界大战后，包豪斯这所学校早已不存在，包豪斯更多是作为遗产被各方所诠释和使用，"支持国家"这样带着主动意向的表达显然不妥，所以 state-supporting 译作"国家支持的"。

从接手翻译至今，已过去两年有余，这期间无论是在个人还是世界层面，都遭遇了前所未有的变动。计划赶不上变化，人算不如天算，仿佛一切都在失控的边缘徘徊，不过好在还有翻译这项自己能有所把控的工作，不至于在变幻无常中彷徨无所倚。看

1__ 莫霍利-纳吉初到芝加哥时，曾向他的妻子描述他对这座城市的印象：这座城市和这里的人有着未完成的东西，让我深深着迷……它似乎在催促人们去完成。一切似乎仍有可能。参阅西比尔·莫霍利-纳吉［Sibyl Moholy-Nagy］，《莫霍利-纳吉：总体实验》［*Moholy-Nagy: Experiment in Totality*］，麻省理工学院出版社，1969 年，第 145 页。

2__ 例如，在第二次世界大战期间，学校专门为应对战争而制定了三项研究计划：1）木质弹簧的研究与开发，以应对战时金属材料供应不足的问题；2）伪装技术研究；3）利用一系列的感官体验，为战争中归来的士兵制定康复计划。

3__ 详见周诗岩，"包豪斯悖论：一份被撤销的宣言"，《艺术界》［*LEAP*］，167 期（2016 年 12 月），第 104～113 页。

着付出的心血不断凝结成句，成篇，最终成书，并将要汇入更广阔的世界里去，也足以使人欣慰。当然，这是译者第一次面对如此容量的著作，加上书中内容涉及的时间跨度之长，学科面之广，无疑又增加了翻译的难度，虽然从始至终都提着一口气，生怕有半点松懈，在翻译的过程中也不断恶补相关知识，但书中一定仍会有不少疏漏和不足之处，还请方家不吝指正。

本书的出版，绝非仅凭译者一人之力就能完成。周诗岩与王家浩两位老师为本书的翻译提供了诸多修改意见，华中科技大学出版社的王娜编辑为译稿作了仔细的审校，本书部分德语内容的翻译离不开同门谢明心的帮助，原书主编菲利普·奥斯瓦尔特为中译本撰写了序言，并由王家浩老师译出，在此一并致谢。

农积东

2023 年 8 月于北海